# Colour

## A Visual History

Alexandra Loske

Tate: Colour: A Visual History by Dr Alexandra Loske
First published in the United Kingdom in 2019 by ILEX,
a division of Octopus Publishing Group Ltd
Octopus Publishing Group, Carmelite House, 50 Victoria Embankment, London, EC4Y 0DZ
Text © Alexandra Loske 2019
Design and layout © Octopus Publishing Group Ltd 2019
All rights reserved.
Alexandra Loske asserts the moral right to be identified as the author of this work.
Korean translation copyright © MISULMUNHWA, 2020
Korean translation rights are arranged with Octopus Publishing Group Ltd. through AMO Agency, Korea.

# 색의 역사

뉴턴부터 팬톤까지,
세상에 색을 입힌 결정적 사건들

**초판 발행** 2020.7.1
**초판 2쇄** 2023.3.1

**지은이** 알렉산드라 로스케
**옮긴이** 조원호, 조한혁

**펴낸이** 지미정

**편집** 문혜영, 이정주
**디자인** 한윤아
**마케팅** 권순민, 박장희

**펴낸곳** 미술문화
**주소** 경기도 고양시 일산동구 고양대로 1021번길 33(스타타워 3차) 402호
**전화** 02)335-2964 | **팩스** 031)901-2965
**홈페이지** www.misulmun.co.kr
**이메일** misulmun@misulmun.co.kr
**등록번호** 제2014-000189호 | **등록일** 1994.3.30

한국어판 ⓒ 미술문화, 2020

ISBN 979-11-85954-58-5(93600)

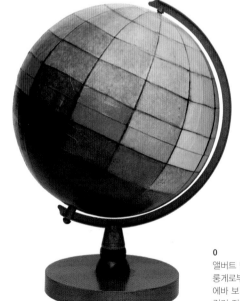

0
앨버트 헨리 먼셀과 필리프 오토
룽게로부터 영감을 받아 예술가
에바 보디넷이 제작한 21세기의
컬러 지구본.

# 색의
# 역사

뉴턴부터
팬톤까지,

세상에 색을 입힌
결정적 사건들

알렉산드라 로스케 지음
조원호, 조한혁 옮김

미술문화
MISULMUNHWA

일러두기

1. 회화, 조각 등의 작품명은 〈〉, 잡지, 카탈로그는 《》, 시, 논문, 칼럼은 「」, 단행본은 『』로
　표기했다.
2. 여기에 소개된 미술작품 및 단행본의 크기는 모두 세로×가로 순으로 표기했다.
3. 도판 번호는 왼쪽–오른쪽, 위–아래의 순서를 따른다. 이를테면 도판이 2열 2행으로
　배치된 경우, 번호는 왼쪽 위–오른쪽 위–왼쪽 아래–오른쪽 아래 순으로 매겨진다.

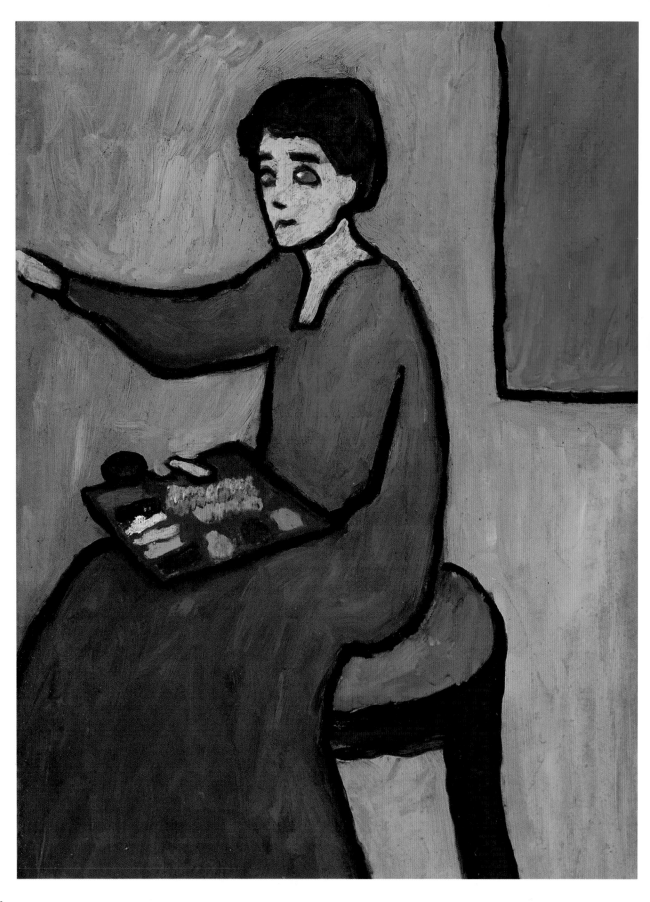

# 서론

> **색의 순서는 실제적이면서도 개념적으로 그 시대를 비추는 거울이다.**

이 책은 화가들의 그림 도구와 작품, 갖가지 인쇄물과 문학작품을 바탕으로 색이 어떻게 연구되고 표현되며 발견되었는지를 기록하고 있다. 예전부터 예술가와 과학자, 철학자들은 우리 눈에 보이는 색 스펙트럼의 순서를 설명하려고 했다. 실제적인 동시에 개념적인 색의 순서는 단순히 그것을 정한 사람만의 문제가 아니라 그 시대의 보편적인 미의식을 반영하는 거울이기도 하다.

물감으로 작업하는 예술가들에게 색의 순서는 특히 중요한 문제다. 팔레트나 그림에서 어떤 색을 어디에 둬야 할까? 물감을 직접 섞을 때와 시각적으로 병치할 때 색들은 서로 어떤 영향을 줄까? 어떻게 해야 캔버스에서 매력적이거나 조화로운 색의 균형을 이룰 수 있을까? 예술가의 팔레트는 그 당시에 쓸 수 있었던 화구의 종류나 재료가 무엇인지 알려줄 뿐 아니라 예술가 개인의 취향이나 스타일, 더 나아가 광범위한 문화적 맥락을 보여주기도 한다. 팔레트와 화구 상자는 색이 어떻게 준비되고 쓰였는지에 대해 우리가 미처 알지 못했던 지식을 풀어내는 열쇠가 될 수 있다. 현존하는 초기 화구 상자 중 하나로 기원전 1427-1401년경 이집트의 비지에르 아메네모페가 사용하던 것이 있는데, 우묵하게 파낸 홈에 흑탄 두 종류, 혼합 초록, 파란색 유리 안료, 붉은 황토색 등 다섯 가지 물감이 채워져 있다. 아주 작고 단순한 형태의 이 화구 상자를 통해 우리는 약 3500년의 세월이 지난 지금도 그 옛날에 쓰던 물감이 무엇이었는지를 생생하게 그려볼 수 있다.

팔레트는 예술가들이 언제 어떻게 물감을 섞었는지, 또 그들이 안료에 대해 얼마나 알고 있었는지를 추측하게 해준다. 컬러를 이니셜 'C'로 표현한 14세기 영국의 필사본을 보면 중세 시대의 색 혼합 방식과 도구를 이해할 수 있다.[2] 당시에는 색이 탁해지지 않도록 각각의 물감을 미리 섞어서 별개의 접시에 담아서 보관했다. 현존하는 좀 더 최근의 그림 팔레트에서는 어떤 종류의 그림이냐에 따라 색 구성 방식이 다르게 나타난다. 이를테면 화구 상자의 크기나 재료는 야외에서 스케치를 했는지의 여부를 알아내는 단서가 된다. 화구 상자에 담겨 있는 물감의 종류, 물감통 안쪽이나 팔레트 표면에 남아 있는 사소한 흔적만으로도 그 당시 널리 쓰이던 안료가 무엇이었으며 어떻게 혼합되고 적용되었는지 알아낼 수 있다.

화가들은 자화상이나 다른 예술가의 초상화를 팔레트와 함께 그려내어 인물의 성격과 함께 예술적 스타일을 상징적으로 드러내기도 한다. 가브리엘레 뮌터가 1911년에 그린 초상화가 아주 좋은 예다.[1] 이 초상화는 표현주의 화가 마리안네 폰 베레프킨을 묘사한 것으로 보이는데, 그녀도 뮌터와 마찬가지로 사물 재현에 얽매이기보다는 원색에 대한 열망이 강했다. 뮌터는 색채 표현 효과를 극대화하기 위해 콜라주작품처럼 화면을 구성했다. 색에 대한 베레프킨의 태도는 그림 속의 팔레트에 완벽하게 반영되어 있다. 그녀가 비스듬하게 들고 있는 팔레트에 색이 어떤 순서로 배열되어 있는지 잘 나타나 있다. 그림이란 세심하게 균형을 맞춘 구성물이라고 할 수 있는데, 여기에서 팔레트는 예술가가 무엇을 좋아하는지 보여주는 명함이나 표지판 같은 역할을 하는 셈이다.

**1**
가브리엘레 뮌터, 〈화가 옆에서Beim Malen〉, 1911. 마리안네 폰 베레프킨을 그린 것으로 추정된다.

**2**
컬러를 'C'로 나타낸 14세기의 필사본.

서론  7

> ❝
>
> ## 색이 지닌 뛰어난 추상성은
> ## 이미지에 무한한 보편성을 부여한다.
>
> ❞

18세기 초반부터 여러 가지 색상 체계와 다이어그램이 예술과 과학 두 분야에서 각각 디자인되고 적용되기 시작했다. 이는 영국의 예술가 로버트 아서 윌슨이 손으로 그린 단순한 색상환처럼 주로 원 모양으로 그려졌다.³ 윌슨은 색의 순서를 음악의 하모니와 연관시켜서 생각했고, 1920년대에 이 색상환을 자비로 출판했다. 초창기에 나온 다이어그램들 중에는 삼각형이나 다이아몬드, 별 모양에서부터 3차원적인 '색 지구본'이나 피라미드, 육면체까지 보다 기발하고 실험적인 것도 있었다.

우리가 색에 대해 지니는 생각과 그것을 보는 방식은 인쇄 문화와 기술이 발달하면서 변화하게 되었다. 무채 인쇄판이 손으로 그린 유채 인쇄판으로 발전했고, 또 동판을 부식시켜서 인쇄하는 애쿼틴트와 석판 인쇄술이 등장했다. 지금은 여기서 더 나아가 사진 인쇄와 대형 실크 스크린 인쇄, 디지털 컬러 시스템까지 나온 상태다. 다양한 이미지를 담은 이러한 인쇄물은 특정한 시기에 색을 사용하고 이해했던 방식을 알려준다. 예를 들어 어린이와 일반 대중을 대상으로 하는 예술 이론 책들이 더 많았다는 것은 서민들도 교육을 받았으며 여가 시간에는 취미로 그림을 그리곤 했다는 사실을 시사한다.

이 책이 어느 정도 시대적인 순서를 따르고 있기는 하지만, 그렇다고 해서 색상 체계나 색채 이론의 역사만 살펴보는 것은 아니다. 그보다는 색상 체계와 개념의 시각적 탁월함과 아름다움을 제대로 평가하고, 이것이 등장할 수 있었던 창의성을 부각하려고 했다. 이 책에서 소개하는 대부분의 다이어그램은 색채 관련 역사서에 나오는 유명한 본보기일 것이다. 그러나 전체적인 흐름을 완성하는 데 필요한, 잘 알려지지 않았지만 뛰어난 몇몇 사례도 포함되어 있다. 이는 예술에 있어서도 마찬가지인데, 특히 색의 순서와 이론에 대해 직접 설명하기 시작한 19세기 말 이후의 작품들이 주로 해당된다. 때로는 덜 알려지거나 최근에 나온 사례들이 아주 유명하고 인기 있는 작품들과 나란히 놓이기도 하는데, 이러한 작품 모두가 색에 대한 지속적인 관심과 생각의 방향을 분명하게 보여준다고 판단했기 때문이다.

대부분의 시각적 사례는 제본된 인쇄물에 실린 일러스트레이션이지만, 되도록 어떤 방식으로 인쇄된 것인지 전후 관계를 보여주고자 했다. 이 인쇄물 중에는 도서관이나 화실에서 험하게 사용된 흔적이 남은 것들도 있는데, 그것이 오히려 생생한 느낌을 줄 수도 있을 것 같다. 색이 지닌 추상성은 이들 이미지에 시대를 초월하여 과학적, 예술적, 철학적 아이디어를 연결하는 무한한 보편성을 부여했다. 1770년대에 나온 모지스 해리스의 색상환은 1920년대 바우하우스 그룹의 실내 장식과 가구, 장난감에도 적용되었지만, 2011년에 올라푸르 엘리아손이 덴마크 ARoS 오르후스 미술관의 옥상에 설치한 구조물 〈당신의 무지개 파노라마〉에도 영향을 주었다.(222쪽 참조)

**3**
1920년대 팸플릿에 들어 있는 교육용 색상환.
로버트 아서 윌슨이 수작업으로 채색했으며, 예술가들이 조화로운 색 조합을 만들어 볼 수 있도록 덧대는 종이에 인쇄했다.

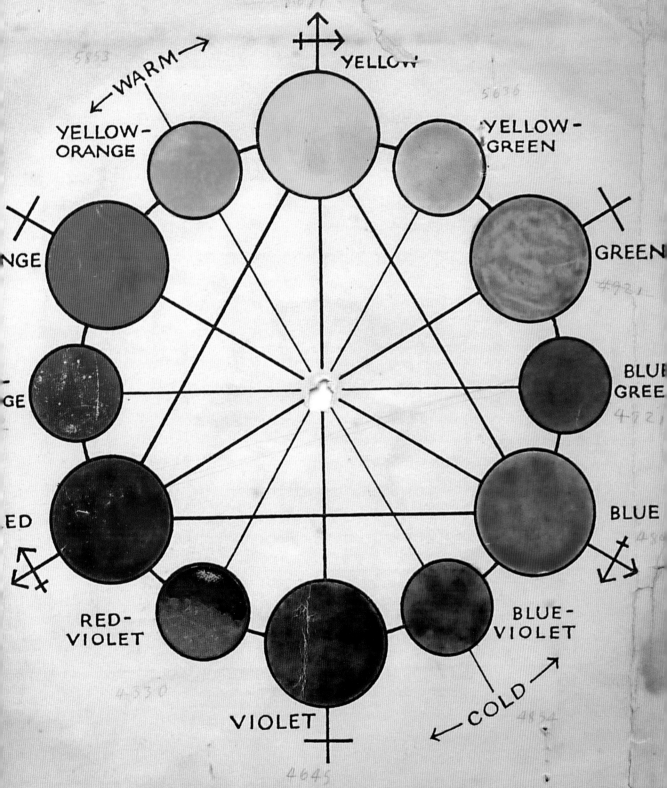

# THE COLOUR CIRCLE

# SCHEME *of* COLOURS

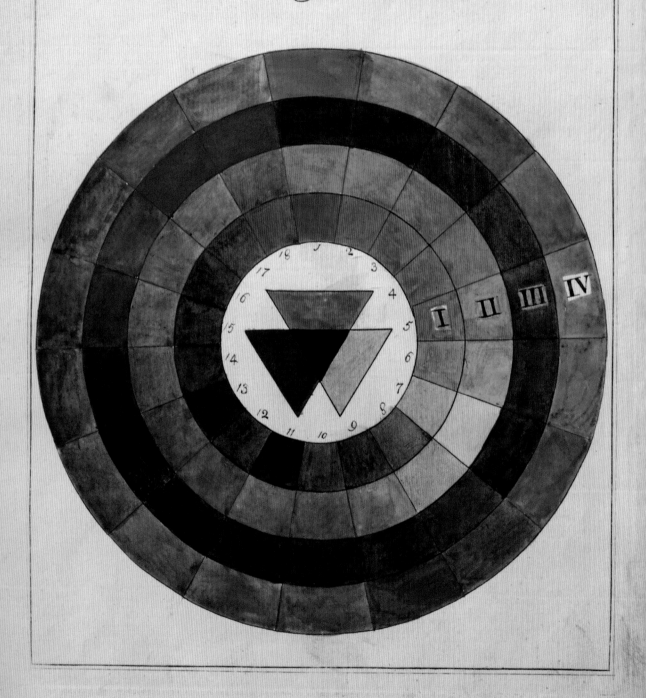

# 1장 | 무지개의 수수께끼를 풀다
## 18세기의 색채 혁명

18세기는 거대한 지적, 과학적, 예술적 야망이 꿈틀 대던 시기였다. 색채 연구는 사람들이 관심을 가졌 던 수많은 주제 중 하나에 불과했지만, 세기 초 10년 동안 일어난 두 가지 사건은 이 분야에 일대 혁신을 가져왔다.

1706년경 독일의 화학자 하인리히 디스바흐는 연 금술사 요한 콘라트 디펠과 함께 작업하던 중 프러 시안블루라는 새로운 안료를 발명하게 되었다. 철 화합물인 이 짙고 강렬한 파란 안료는 유기물에서 얻은 것이 아니라 화학적으로 생산되었다는 점에서 최초의 근대적인 색으로 여겨진다. 프러시안블루는 값비싼 광물 안료였던 울트라마린을 대신하게 되었 다. 프러시안블루의 발명은 여러 가지 새로운 안료 들이 상업적으로 대량 생산될 것이라는 사실을 알 리는 전조였다. 덕분에 사람들은 좋은 품질의 물감 들을 좀 더 저렴하고 손쉽게 쓸 수 있게 되었다. 이 는 예술 분야뿐만 아니라 안료를 사용하는 모든 산 업에 해당되는 일이었다.

> ❝
> **뉴턴은 백색광을 분해하여
> 눈으로 볼 수 있는 색의 범위,
> 즉 무지개 스펙트럼을 밝혀냈다.**
> ❞

또 다른 사건은 그보다 조금 앞서 어떤 책 한 권이 출판된 일이었다. 1704년 영국의 과학자 아이작 뉴 턴은 여러 해 동안 빛과 색을 폭넓게 연구한 결과물 인 『옵틱스*Opticks*』를 출판했다.

뉴턴은 백색광을 분해하여 눈으로 볼 수 있는 색 의 범위, 즉 무지개 스펙트럼을 밝혀냈다. 그는 『옵 틱스』에서 자신이 발견한 결과들을 원형의 색상 체 계로 소개하고 있다.[5] 비록 채색되지는 않았지만 최 초로 인쇄된 색상환 중 하나인 셈이다. 객관적인 색 상 체계를 만들어 보려는 시도는 이전부터 있었지

만, 이 색상 체계야말로 수십 년간의 과학적인 실험 에 근거한 실질적이면서도 엄청난 영향력을 가진 모델이었다. 뉴턴은 빛과 색의 관계를 입증했으며 표준 색상 체계의 기반이 되는 '순수한' 색이 몇 개 인지를 밝혀냈다.

뉴턴의 생각은 유럽의 지식계에서 빠르게 퍼져나 갔고 거듭 논의되었다. 그를 뒤따라 다른 연구자들 도 과학과 예술에 유용한 색 다이어그램을 만들어 내기 시작했다. 과학자뿐만 아니라 예술가와 시인 들도 색과 관련된 논문을 발표했다. 색에 대한 글을 쓴 사람들 중에는 식물학자와 지질학자, 곤충학자도 있었는데, 이는 정확한 색 표현에 대한 관심이 그만 큼 높았다는 사실을 알려준다. 예를 들어 영국의 곤 충학자 모지스 해리스는 1770년대에 나온 곤충도감 에 색상환을 수록했으며[4] 심지어 일러스트레이션을 포함하여 색에 관한 짧은 논문을 쓰기까지 했다. 인 쇄 간행물에서 색에 관한 이미지는 대부분 동판화 나 목판화였다. 18세기 후반에 이르러 이러한 이미 지에 점점 색이 입혀지게 되었는데, 색상 체계, 즉 색 표를 정확하게 보여주는 유일한 방법은 여전히 손 으로 칠하는 것뿐이었다.

18세기에 나온 색채 관련 문헌의 공통점은 계몽주 의적 가치에 따라 과학적인 조사를 기반으로 색채 이론을 연구하고 이를 색상 체계나 도표로 나타내 려고 했다는 점이다. 이러한 도표들은 명쾌하면서도 유익했다. 도표의 형태는 색표와 목록표에서부터 원 이나 바퀴 모양과 같은 기하학적 형태에 이르기까 지 다양했다.

무지개는 여러 세기 동안 풍경화나 초상화에서 극 적인 상징물로 쓰였을 뿐, 그 광학적 정확성은 관심 의 대상이 되지 못했다. 그렇지만 뉴턴 이후부터는 무지개를 비롯한 화려한 색을 보다 과학적으로 정 확하게 묘사하게 되었다.

가장 놀라운 일은 색이라는 주제가 대중의 관심을 끌게 되었고, 학구적인 논의에 포함되었다는 사실 이다. 색은 여러 세기 동안 예술의 여러 요소 중 서

**4**
모지스 해리스의 『영국 곤충 탐구*Exposition of English Insects*』에 실린 색상환은 영국의 곤충들에서 흔히 발견되는 다양한 색들을 토대로 만든 것이다. 이 같은 색상환은 자연계에 존재하는 색조를 정확하게 표현하고 구분하는 데 쓰였을 것이다.

# OPTICKS:

## OR, A
## TREATISE
### OF THE
### REFLEXIONS, REFRACTIONS,
### INFLEXIONS and COLOURS
#### OF
# LIGHT.

### ALSO
## Two TREATISES
### OF THE
### SPECIES and MAGNITUDE
#### OF
## Curvilinear Figures.

*LONDON,*

Printed for Sam. Smith, and Benj. Walford,
Printers to the Royal Society, at the *Prince's Arms* in
St. *Paul's* Church-yard. MDCCIV.

열이 낮은 편이었다. 그러던 것이 18세기 말에 이르러 디세뇨(선 드로잉 또는 계획: 역주)의 반열까지 오르지는 못했을지언정 미학적 논의와 수업, 학술지에서 표준 요소로 다뤄지게 되었다.

1769년부터 1790년까지 런던의 왕립 아카데미 원장을 지낸 조슈아 레이놀즈 경은 개원 직후의 강연에서 색채 문제를 여전히 이탈리아 대가들과의 관계 속에서만 조심스럽게 언급하며 회화의 부수적인 요소로 취급했다. 하지만 변화는 이미 일어나고 있었다. 뉴턴과 그 추종자들의 연구는 촉촉한 케이크 형태의 수채화 물감 같은 새로운 안료의 발명으로 이어졌다. 그 결과 채색화는 진지한 예술가들의 전유물이 아니라 다양한 애호가들에게도 흥미로운 소일거리가 되었다. 색의 혁명이 시작된 것이다.

**5**
뉴턴의 색상환. 『옵틱스』의
접이식 페이지에 '그림11'로
수록되어 있다.
믿기지 않을 정도로 단순하고
작은 다이어그램 모양이다.

# 아이작 뉴턴이
# 무지개를 설명하다

18세기에 출판된 색채 관련 서적 중 가장 영향력 있는 것은 아이작 뉴턴의 『옵틱스: 빛의 반사와 굴절, 그리고 색에 대한 논문*Opticks: A Treatise of the Reflexions, Refractions, Inflections and Colours of Light*』이었다. 이 책이 1704년에 영어로 처음 출판되자 뉴턴의 명성은 절정에 이르렀다. 1706년 라틴어판으로 번역된 이후 다양한 언어로 소개되었고, 19세기까지 지속적으로 색 연구 분야에 지적 논의와 비평이 이어졌다.

1660년대 초반에 처음 프리즘을 구입한 뉴턴은 케임브리지 대학교의 수학 교수로 재직 중이던 1666년에 이미 상당한 수준에 도달한 상태에서 실험을 시작했다. 그는 1671년 1월 『왕립 학회 철학 회보*Philosophical Transactions of the Royal Society*』에 백색광을 색으로 분해한 "결정적 실험*Experimentum crucis*"의 결과를 게재했다. 뉴턴의 스케치에는 연구의 전반적인 구성과 함께 백색광이 눈에 보이는 스펙트럼으로 굴절되는 것을 보여주는 최초의 이미지가 담겨 있다.[6] 나중에는 빨강, 주황, 노랑, 초록, 파랑, 남색, 보라의 7색을 밝혀냈지만, 이 스케치에서는 주황과 보라가 빠진 5색만 적혀 있다. 뉴턴은 이 색들이 더 이상 분해되지 않기 때문에 '순수한'(또는 우리가 일차적이라고 부르는) 것임을 증명했다.

뉴턴은 한눈에 들어오는 간단한 색상환을 고안했는데, 동판 인쇄되어 『옵틱스』에 실려 있다.[5] 이 색상환이 수록된 페이지는 밖으로 펴낼 수 있어서 독자들이 다른 페이지를 읽으며 참고할 수 있다. 그가 가시 스펙트럼에서 추출한 일곱 색은 일정하지 않게 조각낸 케이크와 같은 모양으로, 빨강과 보라가 'D'라고 표시된 중심축에서 만난다. 채색이 되지 않아 잘 살펴봐야만 이해할 수 있지만, 뉴턴은 이미 수학적으로 정량화할 수 있는 3차원적인 시스템을 제안했다. 이는 색의 성질을 묘사하기 위해 원 위에 적어둔 글자에서도 드러난다. 뉴턴은 본문에서 색의

채도, 즉 포화도에 대한 설명도 덧붙였다. O 표시가 되어 있는 중심의 흰색에서 포화도가 높은 원둘레에 이르기까지 포화도가 어떻게 증가하는지에 대해 적혀 있다. 뉴턴은 주변 색들과의 혼합에 대해서도 설명했다. 예를 들어 원호 DE는 빨강인데 D 지점으로 갈수록 보라에, E 지점으로 갈수록 주황에 가까워진다. 이때 각 원호의 중앙에 있는 소문자는 그 색의 가장 순수한 위치를 나타낸다.

> **뉴턴이 발견한 일곱 가지 색상환은 일정하지 않게 조각낸 케이크 모양이다.**

이 다이어그램에는 용례가 포함되어 있다. 각 조각들에 표시된 소문자 위의 작은 원의 크기는 유색 광선의 양을 나타낸다. 예를 들어 남색과 보라는 광선 하나 정도의 양이지만, 빨강이나 주황, 노랑은 광선 열 개 분량이 된다. 여기에서 뉴턴은 모든 색에 공통되는 중심을 산출하여 Z로 표시했다. 원의 중심에서 원둘레를 이은 선인 OY는 혼합의 결과가 주황이 된다는 것을 보여준다. Z는 선의 중앙보다 아래쪽에 내려와 있으므로 포화도, 즉 채도는 낮고 백색광은 더 많이 들어간 색이 될 것이다.

화가나 물체의 색을 다루는 사람들에게 이 색상환은 크게 도움이 되지 않을 수도 있다. 왜냐하면 뉴턴은 비물질적인 색, 즉 가산혼합인 빛에 관심이 있었기 때문이다. 유색 광선의 스펙트럼은 서로 결합되어 섞일수록 더 밝은 백색광이 되지만, 물감은 섞일수록 더 어둡고 칙칙한 색이 되고 만다. 색상환에서 보색들은 서로 반대편에 놓여 있지만 정확하게 대

**6**
뉴턴이 자신의 "결정적 실험"을 스케치한 초기 그림에는 나중에 정한 일곱 색이 아닌 다섯 가지 색만 나와 있다. 뉴턴은 각각의 유색 광선이 두 번째 프리즘을 통과하게 되면 더 이상 변하지 않기 때문에 '순수'하다는 점을 증명하고자 했다.

칭을 이루고 있지는 않다. 뉴턴은 보색 관계가 예술이나 디자인에서 어떻게 활용될지에 대해서는 자세히 설명하지 않았으며, 이는 나중에 색채 이론가들에 의해 거듭 논의되었다.

남색과 주황이 차지하는 비율이 낮은 데서 보이듯, 색상환이 균일하게 나뉘지 않은 것도 특이점이다. 원을 같은 비율로 분할했더라면 보기 좋고 더 쓸모도 있었을 것이다. 그러나 뉴턴의 목표는 '가설을 세워 빛의 성질을 설명하는 것이 아닌, 근거와 실험을 통해 이를 제안하고 입증'하는 것이었다. 그것이 바로 『옵틱스』가 계몽주의의 가치를 보여주는 본보기가 될 수 있었던 이유다.

뉴턴이 색에 대해 설명하고자 했던 것은 가시적인 파장이라고 알려진 전자기 복사의 범위를 나타내는 것이었다. 당시 파장이라는 개념이 아직 익숙하지 않았음을 고려할 때, 이는 상당히 획기적인 발견이었다.

색상환에서 일곱 개의 색을 구분하며 뉴턴도 2천 년 전에 피타고라스가 그랬던 것처럼 음악과 색을 상징적으로 연계했다. 색상환을 나누는 각 부분은 한 옥타브가 D에서 시작해서 D로 끝나는 그리스 도리아 시대의 일곱 온음계적 음정과 관련되어 있다. 앞으로 살펴보겠지만, 색과 음악이 서로 연결되어 있다는 생각은 후일 많은 색채 이론가들과 예술가들에 의해 제기되고 연구되었다. 바실리 칸딘스키나 로베르 들로네, 소니아 들로네 같은 추상 예술가들은 색과 음악의 공감각적 체험을 분석하기도 했다.(156-157쪽 참조)

뉴턴의 색상환은 당대와 후대의 사상가들로부터 비판을 받기도 했지만, 지금까지도 색의 순서를 정하는 가장 영향력 있는 시스템 중 하나로 남아 있다. 남색과 파랑을 확실하게 구분할 수 있는 사람은 거의 없지만, 대부분의 아이들은 뉴턴의 '빨주노초파남보'에 익숙하다.

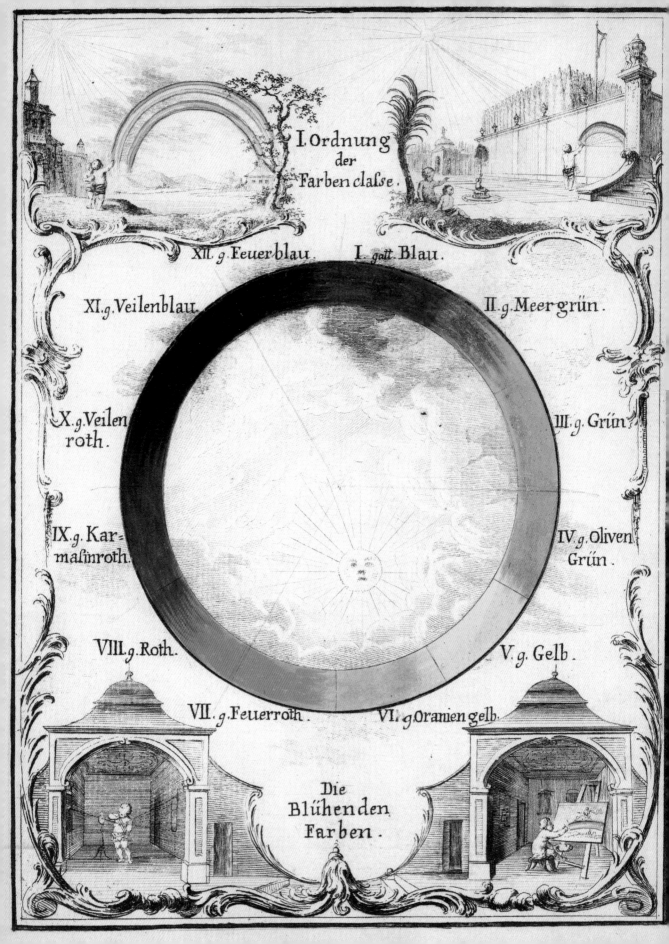

I. Ordnung
der
Farben classe.

XII. *g.* Feuerblau.    I. *gatt.* Blau.

XI. *g.* Veilenblau.    II. *g.* Meergrün.

X. *g.* Veilen    III. *g.* Grün.
roth.

IX. *g.* Kar-    IV. *g.* Oliven
masinroth.    Grün.

VIII. *g.* Roth.    V. *g.* Gelb.

VII. *g.* Feuerroth.    VI. *g.* Oraniengelb.

Die
Blühenden
Farben.

# 도전이 계속되다
## 뉴턴 이후의 색 연구

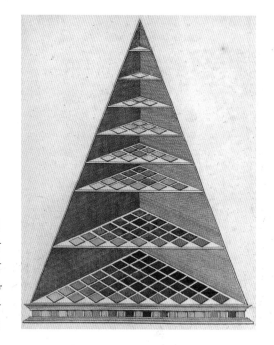

뉴턴이 색의 순서를 정하기는 했지만, 그가 최종적인 색상 체계를 만들어낸 것은 아니다. 최초라고 알려진 색상환[9, 10]의 채색 이미지들은 1708년에 출간된 클로드 부테의 책 『세밀화 기법 *Traité de la peinture en mignature*』에 나란히 실려 있다. 이 색상환들은 큐피드와 젊은 귀족 여성이 그려진 고풍스러운 풍경을 배경으로 하고 있다.

두 개의 색상환 중 첫 번째 것은 색이 고르게 배분되었지만, 비대칭적이며 일곱 색으로 이루어져 있다는 점에서 뉴턴의 체계를 따르고 있다. 두 번째 색상환은 12색이 대칭을 이루고 있는데, 특히 보색 관계가 잘 나타나 있다. 두 색상환 모두 뉴턴과 달리 직접 수채화 물감을 칠했다. 아랫부분에는 구체적인 풍경이 그려져 있어 색상환이 물질적인 색에 관한 것이라는 사실을 알려준다.

『옵틱스』가 발표된 이후 뉴턴의 색채 이론은 영어권 외의 다른 나라에도 오랫동안 영향을 끼쳤다. 오스트리아의 예수회 신부이자 곤충학자였던 이그나즈 시퍼뮐러는 1772년에 『색상 체계 실험 *Versuch eines Farbensystems*』을 발표해 뉴턴의 이론을 지지하는 이유를 설명했다. 뉴턴은 7색을 제안했지만, 시퍼뮐러의 색상환[7]은 12색으로 구성되어 있다. 원색 3개와 이차색 3개, 삼차색 6개로 동일하게 30도로 나뉘어 있는데, 부테와 같이 뉴턴의 비대칭적이고 불균등한 스펙트럼을 대칭적인 색상 체계로 바꾸었다.

시퍼뮐러는 물질적인 색과 과학적인 묘사에 자신의 색상 체계를 엄격하게 적용했는데, 한편으로는 색상환 주변에 뉴턴의 과학적 방법에 따라 그림을 그리고 색을 물질적으로 적용하는 모습을 그려넣음으로써 그의 연구에 경의를 표현했다.

18세기에는 색상 체계를 3차원적으로 보여주기 위한 시도도 있었는데, 채도나 색조의 명도 등 다른 측면도 함께 설명하기 위해서였다. 독일의 천문학자

이자 지도 제작자였던 토비아스 마이어가 1758년에 제안한 삼각 피라미드는 초창기 3차원 색상 체계 중 하나다. 마이어는 독일의 천문학자이자 수학자였던 요한 하인리히 람베르트에게 영향을 주었다. 람베르트는 번호를 붙인 마이어의 삼각 시스템을 해석하고 확장시켜서 1772년에 107개의 색조가 들어간 7층 구조의 색 피라미드[8]를 발표했다.

삼각형의 꼭대기는 '순백색, 즉 빛'을 나타내며 가장 낮은 부분에 있는 색들은 '노랑과의 경계 부분을 제외하고는 가장 어둡다'. 피라미드는 12색이 칠해진 기단 위에 놓여 있는데, 색의 이름은 네이플스옐로(연노랑), 램프블랙(암흑), 킹스옐로(진노랑), 주스그린(초록), 오피먼트(암노랑), 크리소콜라(진초록), 아주라이트(청람), 베르디그리스(청록), 스멀트(연보라), 신너바(선홍), 인디고(남색), 플로렌틴레이크(진홍) 등이다. 색의 이름은 그다지 일반적이지 않지만, 이것들은 1772년 독일에서 흔히 구할 수 있는 열두 가지 물감이었다. 람베르트는 개념적인 색상 체계 외에도 앞서 언급한 색을 내는 물감에 대해 실용적인 조언을 덧붙였다. 더불어 피라미드에 층층이 배열되어 있는 107개의 색조에 대한 설명표도 제공했다. 이로 인해 예술가뿐만 아니라 상인이나 염료 산업 또한 람베르트의 색상 체계를 받아들였으며, 궁극적으로 물질적인 색의 세계에 그의 색상 체계가 확고히 자리 잡게 되었다.

**7**
1772년에 발표된 이그나즈 시퍼뮐러의 색상환. 뉴턴의 업적에 경의를 나타내면서도 일곱 색이 아닌 열두 색으로 균등하게 구분한 순서를 제시하고 있다.

**8**
요한 하인리히 람베르트의 색 피라미드는 시퍼뮐러의 색상환과 같은 해에 만들어졌다. 이 색 피라미드는 원색인 빨강, 파랑, 노랑을 각각 모서리에 두고 그 사이에 다양한 색들을 조합해 냈다.

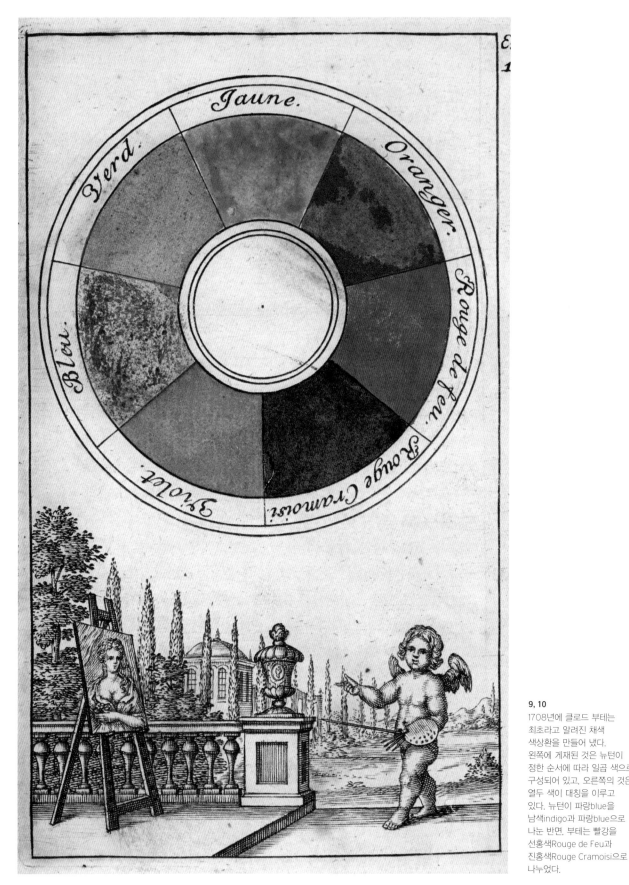

**9, 10**
1708년에 클로드 부테는 최초라고 알려진 채색 색상환을 만들어 냈다. 왼쪽에 게재된 것은 뉴턴이 정한 순서에 따라 일곱 색으로 구성되어 있고, 오른쪽의 것은 열두 색이 대칭을 이루고 있다. 뉴턴이 파랑blue을 남색indigo과 파랑blue으로 나눈 반면, 부테는 빨강을 선홍색Rouge de Feu과 진홍색Rouge Cramoisi으로 나누었다.

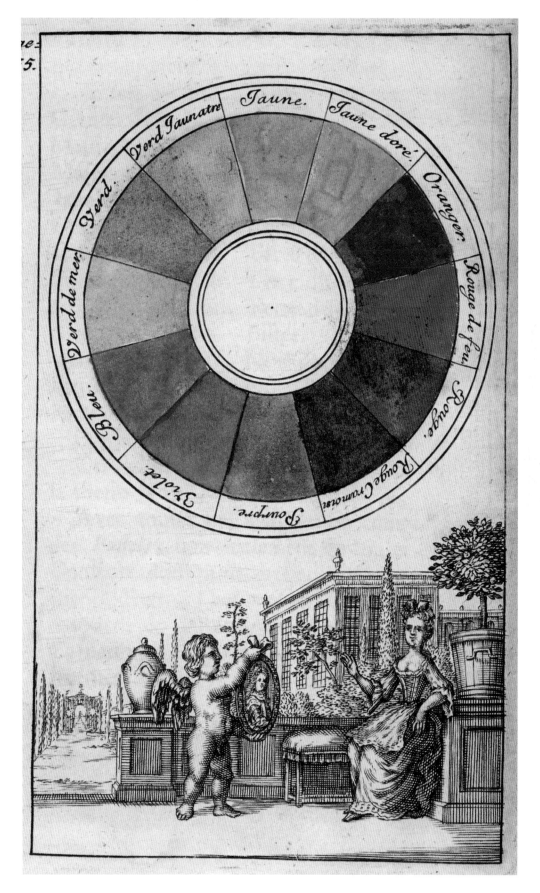

# 우화적이고 비유적인
# 색의 이미지

뉴턴의 색채 이론이 과학적인 주제로 대두되기 전에도 색이나 색의 순서는 무지개나 팔레트의 모습으로 그림에 등장하곤 했다. 이러한 소재는 특히 조반니 도메니코 체리니의 〈회화에 대한 풍자〉와 같이 그림을 그리거나 색을 칠하는 모습이 담긴 풍자적인 자화상에서 자주 목격된다.[11] 체리니의 그림에서 볼 수 있듯이 회화는 보통 팔레트와 붓을 든 여성이나 화구를 가지고 노는 어린아이, 즉 큐피드로 묘사되었다. 예술가들은 회화와 색을 의인화하며 색의 순서를 시각적으로 구성해내기도 했다. 예를 들어 이 그림에서 옷감의 색깔은 파랑, 노랑, 빨강, 초록 등의 순수한 원색이다. 색과 회화가 여성들과 관련성을 지니게 된 것은 그리스 신화에서 유래한 듯하다. 신화에서 이리스Iris는 무지개의 여신으로 신들의 메시지를 전달하는 역할을 한다. 특히 바로크와 로코코 회화에서 구름과 하늘이 색과 연관되고 무지개가 그토록 자주 등장하는 것도 이 때문이다.

18세기에는 추상적인 도형이나 도표와 함께 색을 비유적이고 우화적으로 묘사한 작품이 계속해서 발표되었다. 앙겔리카 카우프만의 〈컬러〉와 같은 적당한 가격으로 살 수 있는 인쇄물이 대중적인 인기를 끌었던 것으로 보인다. 런던 왕립 아카데미의 창립 멤버이자 요한 볼프강 폰 괴테와 교류하였던 카우프만은 1778년에 왕립 아카데미의 새로운 대회의실 천장 장식화를 주문받았다. 왕립 아카데미는 당시까지도 런던 스트랜드의 서머셋 하우스에 있었다. 네 개의 장식화는 '예술의 네 가지 요소'인 디자인, 발명, 구성, 색을 유화로 묘사하고 있다. 우화적으로 사용된 여성의 모습은 대부분 신고전주의의 맥락을 따르는데, 카우프만은 〈컬러〉에서 여성 화가가 뉴턴의 무지개에 붓을 담그는 모습을 그려냈다.[12] 여성 앞에는 카멜레온을 그려 색에 대해 더 많은 것을 암시하고자 했다. 이 이미지들은 1787년에 프란체스코 바르톨로치에 의해 점묘 방식의 판화로 인쇄되

었는데, 흑백이었지만 카우프만의 작품을 본뜬 인쇄물 중에서 가장 인기가 있었다. 카우프만의 그림 속 무지개는 그가 뉴턴의 이론을 기반으로 색을 이해하고 있었다는 사실을 상징적으로 보여준다. 특히 주목할 만한 점은 이 원판 그림에서 자연스러운 중간색인 갈색, 초록, 회색은 배제되고 원색인 빨강(여성의 숄 또는 망토), 노랑(여성의 드레스), 파랑(하늘)이 주를 이룬다는 점이다.

> ## 색과 회화가 여성들과
> ## 관련성을 지니게 된 것은
> ## 그리스 신화에서 유래한 듯하다.

1781년에 출간된 『왕립 아카데미 안내서A Guide Through the Royal Academy』에는 회화에 대한 초기의 설명이 수록되어 있는데, 흥미롭게도 저자 조지프 바레티는 팔레트가 아닌 프리즘에 대해 언급했다. "〈컬러〉에는 화려하지만 저속하지 않은 드레스를 입은 꽃다운 동정녀 마리아의 모습이 나타난다. 그녀의 옷에서 다채로운 색들이 서로 조화를 이룬다. 그녀는 한손에 프리즘을 들고, 다른 한손으로는 붓을 들어서 무지개의 색조에 담그고 있다." 이를 보면 어느 시점에 프리즘이 덧칠되었을지도 모른다. 카우프만의 무지개에 대한 열정과 색에 대한 문헌적 연구는 왕립 아카데미의 2대 원장이었던 벤저민 웨스트에게로 이어졌다. 벤저민은 이미 1787년에 자신의 학생들에게 무지개를 회화의 원칙으로 활용하라고 충고한 바 있다. "무지개는 자연의 가장 찬란한 색을 담고 있다. 그래서 이 같은 색의 질서에서 조금이라도 벗어나게 되면 눈에 거슬리고 불쾌감을 느끼게 된다."

**11**
조반니 도메니코 체리니, 〈회화에 대한 풍자Allegory of Painting〉, 1639.
17세기와 18세기 화가들의 전형적인 자화상을 보여준다. 여기에는 예술을 대표하는 여성과 화구가 등장하며 특히 빨강, 노랑, 파랑, 초록이 사용되고 있다.
당시에는 네 가지 색을 순서대로 쓰는 경우가 많았는데, 초록도 원색으로 간주되었다는 사실을 알 수 있다.

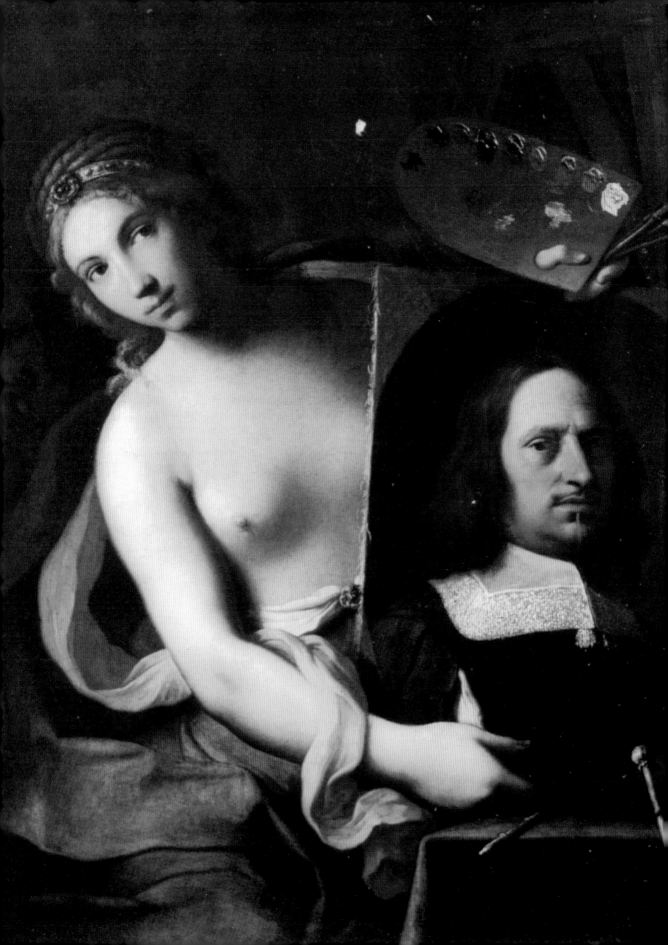

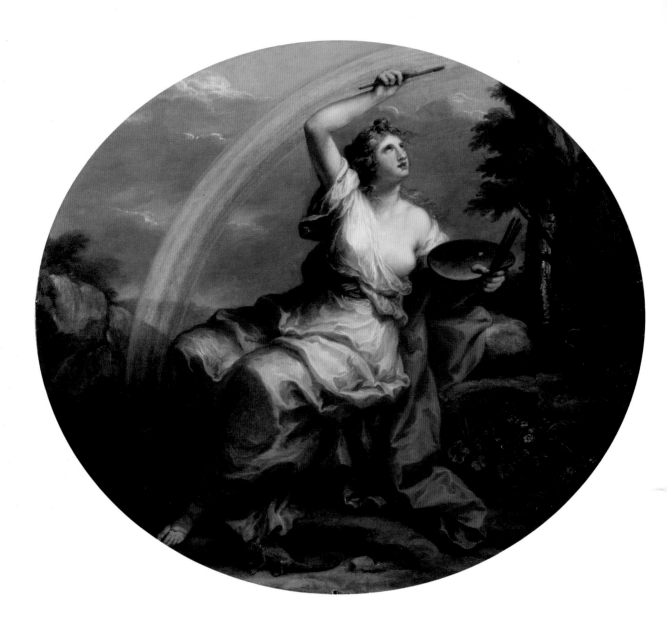

**12**
앙겔리카 카우프만,
〈컬러Colour〉, 1778–80.
이 작품의 엄청난 인기는
색과 색채 이론이 예술계에서
중요한 위치를 차지하게
되었음을 보여준다.
색은 그 전까지는 디자인이나
선 드로잉에 비해 중요하게
다뤄지지 않았다.

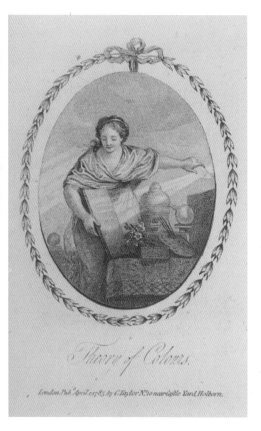

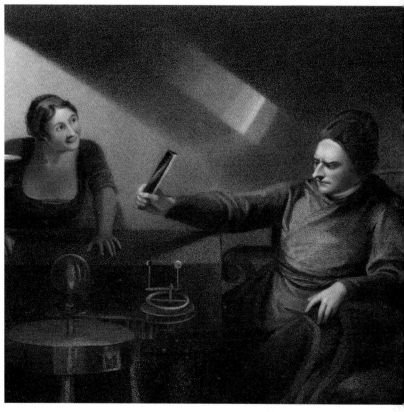

**13**
1785년의 인쇄물 〈색채 이론*Theory of Colours*〉에는 화가의 팔레트와 함께 프리즘이 포함되어 있다. 뉴턴의 이론은 비물질적인 색을 다루고 있으나 예술가들에게도 중요하게 여겨졌다.

**14**
조지 롬니. 〈프리즘을 든 뉴턴*Newton with the Prism*〉(세부), 1809. 뉴턴의 『옵틱스』가 발표된 지 1세기 만에 제작된 조지 롬니 사후의 인쇄물이다. 19세기에 색채 이론에 대한 묘사가 얼마나 직설적이었는지를 알려준다.

작자 미상의 인쇄물 〈색채 이론〉은 당시 최신 색채 이론과 물질적인 회화가 뉴턴의 이론과 공공연하게 결합되었음을 보여준다.[13] 커다란 판 위에 스펙트럼 색이 나타나도록 햇빛을 향해 프리즘을 들고 있는 여성의 모습을 통해 뉴턴과의 연관성을 노골적으로 드러냈다. 그림에는 회화와 관련된 여러 물건들이 등장하는데 이 중에는 물감의 제조를 위한 것도 있다. 인물 옆 탁자 위에는 붓, 순수 안료를 넣기 위한 것으로 보이는 작은 병, 회화 이론서인 듯한 책, 꽃들이 놓여 있다. 이 꽃들은 꽃 그림이나 자연을 모방하는 일반적인 회화 장르를 암시한다. 배경에 나오는 커다란 통은 물감을 만들거나 보관하기 위한 것으로 보인다. 작지만 중요한 이 판화는 18세기 말에 색채 이론에 대한 관심이 꽤 많았으며

이것이 미술이나 물감 제조에도 영향을 미쳤다는 사실을 알려준다.

19세기로 들어서면서 색채 이론과 광학 개념, 일반적인 회화를 나타내는 비유적인 이미지는 보다 직설적이고 설명적인 삽화에 자리를 내주게 된다. 조지 롬니의 유작 〈프리즘을 든 뉴턴〉과 같이 프리즘과 빛을 이용한 뉴턴의 실험을 묘사하는 그림 인쇄물이 19세기 내내 출판되었다.[14] 실험 장면은 다소 낭만적으로 그려졌는데, 뉴턴은 과학 도구에 둘러싸인 채 조카와 하녀로 보이는 젊은 두 여성을 가르치기 위해 프리즘으로 실험을 하고 있다. 이는 아마도 수채화 그리기가 젊은 숙녀들의 취미였음을 반영한 구성일 것이다.

# J. C. 르블롱과
# 삼색 표색계

18세기에 유럽에서 다양한 생각을 주고받을 수 있었던 이유는 출판 저작물들이 과하다 싶을 정도로 빨리 번역되었다는 점, 다양한 문화적 배경이나 교육 환경에서 수많은 작가들이 쏟아져 나왔다는 점, 서로의 작품을 보다 빈번하게 참조했으며 책이 두 가지 언어로 출간되기도 했다는 점 등에서 찾을 수 있다. 예를 들어 J.C.르블롱의 『콜로리토 *Coloritto*』, 혹은 『회화에 있어서 색의 조화*The Harmony of Colouring in Painting*』는 1723년과 1726년 사이에 영어와 불어의 두 가지 언어로 런던에서 첫 출간되었다.[15] 이 책은 다색 인쇄 기법을 보여주는 중요한 초기의 작품인 동시에 당시의 국제적인 태도를 보여주는 훌륭한 사례다.

르블롱은 프랑크푸르트에서 태어나서 로마와 스위스에서 학업을 마치고 파리, 런던, 독일, 암스테르담 등지에서 조각가와 판화가로서의 경력을 쌓았다. 그는 삼원색 체계를 보급하는 데 공헌한 색채 이론의 대가 파버 비렌의 신임을 얻게 되었다. 예술가들은 이전부터 삼원색이 다른 모든 색을 섞는 데 기본이 된다는 사실을 알고 있었지만, 그럼에도 과거에는 빨강, 노랑, 파랑에 검정이나 초록을 더한 4색 체계를 사용하는 경우가 대부분이었다.

르블롱은 자신의 시스템을 인쇄에 적용하면서 3색(검정을 더하면 4색) 인쇄 기법을 고안했다. 그는 저서 『콜로리토』에서 이 기법이 예술작품들을 극도로 세밀하게 복제할 수 있으므로 당시 널리 사용되던 흑백 복제보다 훨씬 나은 방법이라고 설명했다. 그는 "회화는 눈에 보이는 모든 것을 노랑, 빨강, 파랑으로 재현할 수 있다. 그리고 다른 색들도 모두 내가 원색이라고 부르는 이 세 가지 색으로 만들어 낼 수 있다"라고 이야기했다. 그러나 당시로서는 그 같은 인쇄에 엄청난 비용과 물자가 들었기 때문에 르블롱의 모델은 상업적으로 성공할 수 없었다.

그럼에도 불구하고 그의 방법은 나름대로 충분한 근거가 있었다. 르블롱은 당시 사람들과는 달리 감법혼색과 가법혼색의 차이를 확실히 알고 있었다. 지금은 희귀본이 된 짧은 내용의 출판물에서 그는 뉴턴을 언급하며 이 둘을 구별했다. "나는 물질적인 색, 즉 화가에 의해 사용되는 색에 대해서만 말하고자 한다. 위대한 아이작 뉴턴이 『옵틱스』에서 설명했듯이, 손으로 만지거나 느낄 수 없는 원색은 모두 섞으면 검정이 아닌 하양이 된다."

**15**
『콜로리토』에서 르블롱은 초상화를 예로 들어 인쇄 과정을 묘사할 뿐만 아니라, '살색'을 다룬 장에서는 실제 화가가 사용했던 15가지 색이 혼합된 팔레트를 접이식 도판으로 제시했다. 이것은 화가의 팔레트를 보여주는 초기 자료 중 하나다.

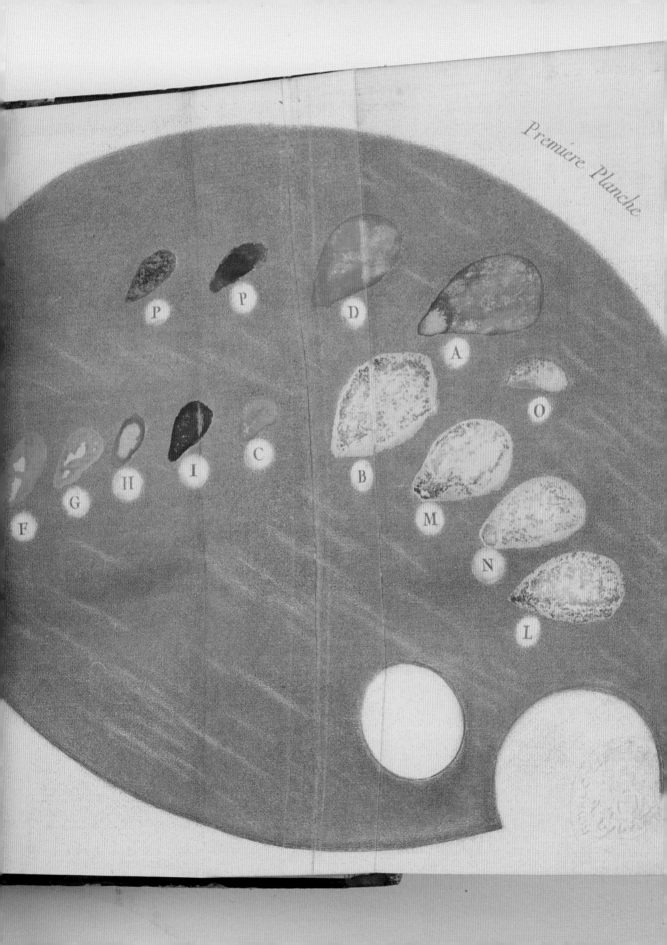

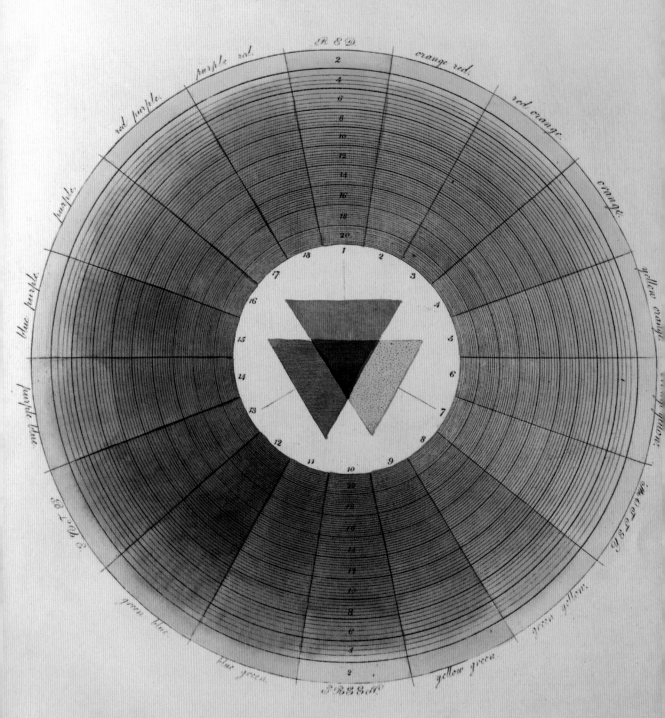

# 모지스 해리스
## 자연계의 색

영국에서는 곤충학자 모지스 해리스가 『자연계의 색*The Natural System of Colours*』(1769-1776년경)에서 종합적인 색상 체계를 처음 소개했다. 해리스의 이론은 18세기에 흔한 일이었던 가법혼색과 감법혼색에 대한 혼동을 보여주는 좋은 예라고 할 수 있다. 그는 "색 또는 색들이란 프리즘을 통해 굴절된 무지개의 한 가지 모습 혹은 모든 모습일 수 있다. 또 그것은 꽃잎을 아름답게 장식하고 있는 겉모양일 수도 있다. 그렇지 않으면 완전히 비어 있거나 색이 없다는 의미인 하양 이외의 어떤 다른 실체일 수도 있다…"고 말했다. 여기에는 빛을 기반으로 한 뉴턴의 색채 이론과 에드먼드 버크와 윌리엄 호가스가 18세기 중반에 발표한 자연 속의 아름다움이라는 개념이 결합되어 있다. 뉴턴의 실험을 언급했지만 하양이란 색이 없는 상태라고 설명하는 것으로 보아 감법혼색, 즉 물질적인 색에 대해 이야기하는 것이 분명해 보인다.

해리스의 색상 체계는 화가들과 안료 제작자들에게 세 가지 원색, 즉 삼원색(빨강, 노랑, 파랑)과 세 가지 중간색(주황, 초록, 자주), 그리고 이들의 다양한 결합을 알려준다. 그는 이러한 작업을 동판화로 나타냈는데, 두 개의 동심원은 각각 원색과 혼색으로 18개의 부분으로 나뉘어 있다.[16, 17] 또한 각 부분은 채도에 따라 다양한 층위로 나뉘어 결과적으로는 총 660개의 색조가 제시된다. 두 원의 중심에는 각각 원색과 이차색이 겹쳐진 삼각형이 자리 잡고 있다. 당시의 컬러 인쇄 기술로는 이러한 색상 체계를 잘 보여줄 수 없었다. 따라서 해리스는 직접 동판을 조각하고 초창기 인공 안료 중 하나인 광명단 등을 이용하여 수작업으로 채색했다. 이는 중세 시대에 필

사본을 제작할 때 주로 쓰이던 방식으로, 요즘에도 사용된다. 해리스의 초판본 중 몇 개는 아직 남아 있으나, 오랜 시간이 지나면서 혼합 안료나 그림 재료가 일으킨 화학 반응으로 검은 반점이 생겨 색이 심하게 훼손된 경우가 많다.

해리스가 무엇을 하기 위해서 색 견본집을 만들었는지 정확하게 파악할 수는 없지만, 아마도 과학적인 삽화를 그리기 위해 색에 대한 실제적이면서도 간단한 지침 같은 것이 필요했던 것 같다. 컬러 사진이 나오기 전까지는 이러한 삽화들이 자연물의 형태를 설명하고 구분하는 역할을 대신했다. 그는 영국의 곤충을 다룬 커다란 책을 여러 권 출간했는데, 파리, 나방, 딱정벌레, 나비 등이 정확하면서도 풍성한 색깔로 세밀하게 묘사되어 있다. 특히 『영국 곤충 탐구*Exposition of English Insects*』에서는 자신의 색상환을 이용하여 갈색, 회색, 검정의 다양한 색조로 곤충을 묘사했다.[4] 『옵틱스』에 소개된 뉴턴의 색상환과 마찬가지로 이 색상환 또한 책에 수록된 도판을 위한 컬러 가이드로 볼 수 있다. 이어지는 글에서 그는 예술가는 전문적인 판단 아래 색조를 표현해야 한다고 주장하며 색상환 속 색들의 이름을 명시하고 설명을 곁들였다.

진정한 계몽주의 정신으로 자연계를 묘사하려고 했던 해리스에게 정확성은 가장 중요한 문제였다. 따라서 그에게 색상환은 대상을 정확하게 표현하기 위한 복잡한 도구 그 자체였다. 현존하는 대부분의 『영국 곤충 탐구』에서는 색상환 도판이 빠져 있는데, 이는 독자들이 책에 붙어 있던 색상환 도판을 떼어내 다른 도판 옆에 놓고 참고했기 때문일 것이다.

**16**
빨강과 파랑, 노랑의 삼원색과 그들의 조합을 기반으로 '프리즘'의 범위에 들어가는 18가지 색으로 구성된 모지스 해리스의 색상환.

**17 [다음 장]**
여기에서는 주황과 초록, 보라의 혼합색과 그들의 조합을 바탕으로 하는 색상환이 제시되어 있다.

## PRISMATIC.

Red, orange-red, red-orange; orange, yellow-orange, orange-yellow; yellow, green-yellow, yellow-green; green, blue-green, green-blue; blue, purple-blue, blue-purple; purple, red-purple, purple-red.

## COMPOUND.

Orange, olave-orange, orange-olave; olave, green-olave, olave-green; green, slate-green, green-slate; slate, purple-slate, slate-purple; purple, brown-purple, purple-brown; brown, orange-brown, brown-orange.

If the colours were divided into a still greater number of teints or divisions, which it is conceived is all that can be done in attempting to improve the system, it would not render it more useful, but rather tend to create confusion between the teints which are now just sufficiently conspicuous, and would be one step toward reducing it to the chaos from which the author has taken so much pains to extricate it.

In contrasting colours, so frequently necessary in various branches of painting, this work will be found of great use; for if a contrast is wanting to any colour or teint, look for the colour or teint in the system, and directly opposite you will find the contrast wanted; viz. suppose it is required to know what colour is most opposite, or contrary in hue, to red; look directly opposite to that colour in the system, and it will be found to be green, which is the compound of the two other primitives: the most contrary to blue is orange, and opposite to yellow is purple;

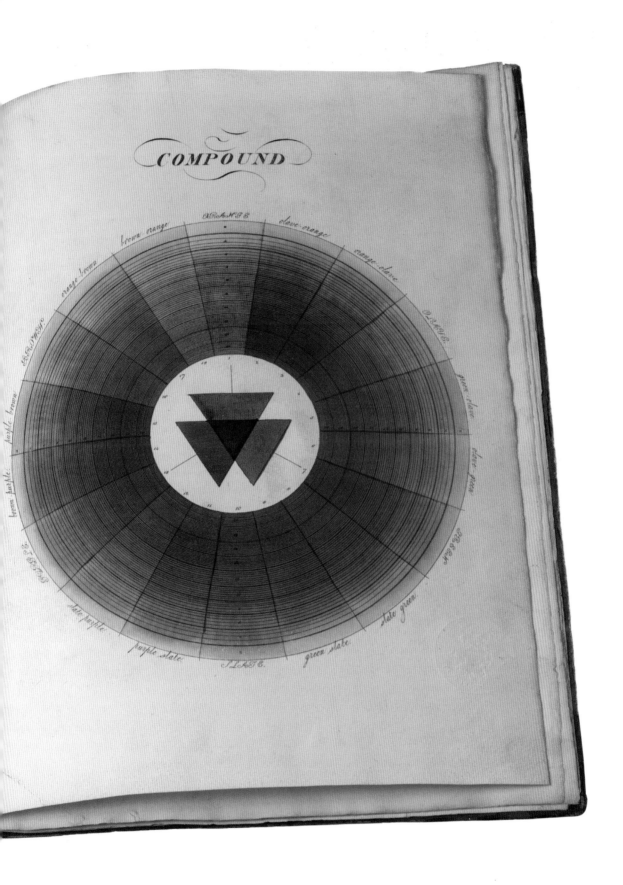

# 미와 숭고

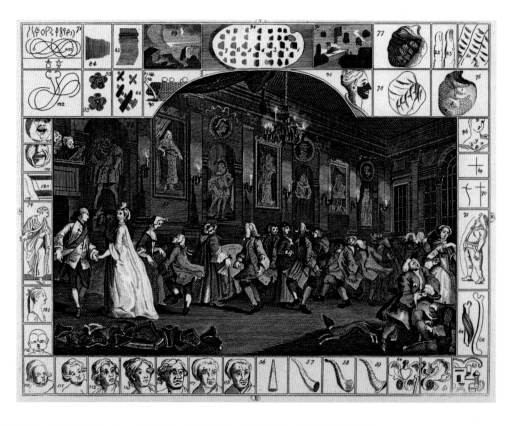

18세기에 출판된 색채 입문서들은 대부분 회화 기법이나 그림의 준비, 마감과 관련된 것이 주를 이룬다. 로버트 도시의 『예술의 시녀The Handmaid to the Arts』는 이런 종류의 책들 중 가장 인기가 많아 1758년 런던에서 처음 출판된 이후 1829년까지 여러 차례 개정 증보판이 나왔다. 이와 같은 출판물들이 꾸준히 나올 수 있었던 것은 18세기 중반부터 영국에서 예술에 대한 관심이 증가했기 때문이다. 그림 기법에 관한 이 안내서들은 색 혼합의 기본 원리 이상의 색채 이론에 대해서는 거의 다루지 않았다.

그러나 수많은 예술가들과 철학자들은 미와 '숭고'라는 미학적인 개념과 관련하여 색에 대해 다양한 견해를 내놓고 있었다. 미가 파악되고 측정되고 창조될 수도 있는 기준인 반면 숭고는 장엄한 것을 마주할 때의 경외감이나 두려움과 같이 좀 더 이해하기 어려운 감정이었다. 여기에는 거대한 산맥, 휘몰아치는 폭풍우, 칠흑 같은 어둠 등 매력적이면서도 위협적이고, 감동적인 동시에 압도적인 광경들이 포함된다. 특히 알프스의 풍경, 바다에서 맞닥뜨린 재난, 폭풍우, 노아의 방주 같은 성경의 장면을 그린 18세기 후반의 대형 회화에서 숭고미가 강하게 나타난다.

에드먼드 버크는 숭고에 관해 연구한 사상가 중 한 명으로, 『숭고함과 아름다움에 대한 우리 생각의 기원에 대한 철학적인 고찰A Philosophical Inquiry Into the Origin of Our Ideas of the Sublime and Beautiful』(1757)에서 '숭고를 만들어내는 것으로 여겨지는 색'에 대해 다루었다. 그는 회화와 건축은 어둡고 우울해야 한다고 주장하며 색이 유발하는 저속한 화려함에 현혹되지 말라고 충고했다. 그에 의하면, "구름이 긴 하늘이 파란 하늘보다 웅장하며, 밤이 낮보다 훨씬 숭고하고 진지하다."

그러나 버크와 같은 시대에 살았던 윌리엄 호가스는 생각이 달랐다. 호가스는 뉴턴의 『옵틱스』에 깊은 감명을 받았으며 1735년에 영어로 출간된 네덜란드의 화가 제라르 드 래레스의 회화 교본 『회화 예술The Art of Painting』의 영향도 받은 것으로 보인다. 뉴턴이나 래레스처럼 호가스도 순수한 원색이라는 개념을 받아들였다. 그는 설사 필요한 경우라고 할지라도 회화에 어둠과 그림자를 묘사하는 것을 좋아하지 않았다. 개인적인 취미로 출간한 논문 『아름다움에 대한 분석The Analysis of Beauty』(1753)에서 호가스는 "회화에서 흑백 이외에는 빨강, 노랑, 파랑의 세 가지 원색이 있을 뿐이다. 초록과 자주는 혼합된 색이며, 원색과는 전혀 다르기 때문에 혼색으로 분류되어야 한다"고 주장했다. 그는 이 5원색 체계를

18
윌리엄 호가스의 『아름다움에 대한 분석』 전체 도판에서 보면 팔레트 그림이 매우 작은 부분에 지나지 않는 것 같지만, 맨 위 한가운데에 있다는 점에서 매우 중요하다는 사실을 알 수 있다.

19
한 손에는 붓과 팔레트를 들고 다른 한 손에는 나이프를 든 호가스는 자신의 작업 도구들을 내보이고 있다. 팔레트는 화면에서 완전히 정면이 보이도록 치켜들었고, '오리지널' 색상이 눈에 잘 띄도록 캔버스는 주로 삼차색으로 채색했다.

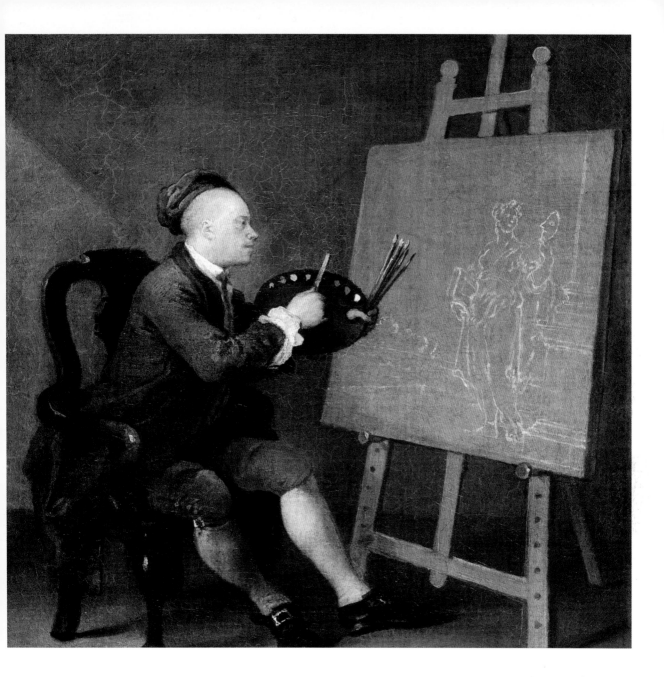

예술가의 팔레트에 적용했고, 『아름다움에 대한 분석』에 실린 접이식 도판에 포함하기까지 했다.[18] 팔레트 이미지는 채색되지 않은 커다란 동판화의 구석에 삽입되었을 뿐이지만 세부적인 묘사를 눈여겨볼 만하다. 자세히 보면 물감 자국들은 밝기와 지속성에 따라 7단계로 번호가 매겨져 있다.

호가스에게 팔레트는 상징적인 물건이었다. 그는 자신의 자화상 몇 점에 화구들을 그려 넣었는데, 이들은 그림의 전체적인 구도 속에서 특히 눈에 잘 띄는 곳에 위치하고 있다. 1757년에 발표한 자화상에서 그는 금방 그림을 그리려는 듯, 의자에 앉아서 커다란 캔버스를 바라보고 있는 모습이다.[19] 여기에서 팔레트는 그림의 초점으로서 예술가와 캔버스를 공간적, 상징적으로 연결한다. 색조들은 팔레트의 바깥쪽 가장자리에 나란히 배열되어 있는데, 몇몇 순색으로 다른 모든 색이 만들어진다는 그의 색상 체계를 보여주듯 여섯 가지 밝은색으로 구성되어 있다. 엄지손가락을 넣는 구멍 옆에 흰색 물감이 더해져 있을 뿐, 팔레트에서 검은색이나 갈색, 회색은 전혀 찾아볼 수 없다. 여기에서 호가스는 팔레트를 명함처럼 치켜들고, 채색에 대한 견해를 자신의 몸을 통해 표현하고 있다.

# 픽처레스크(그림 같은) 팔레트

18세기 후반은 수채화 물감이 급격히 대중화된 시기였다. 이는 윌리엄 리브스가 1780년경에 수채화용 고체 물감을 발명했기 때문이었다. 이제 예술가들은 여러 종류의 물감을 간편하게 가지고 다닐 수 있게 되었으며, 야외에서, 혹은 여행 중에도 더욱 쉽게 풍경화를 그릴 수 있게 되었다. 18세기 중반에 미학 사상이 아름다움과 숭고함이라는 서로 대립되는 개념으로 나뉘었다면, 이제는 둘을 결합하려는 제3의 방법론이 등장했다. '그림 같은'이라는 자연에 대한 새로운 관점이 나올 수 있었던 것은 더 많은 예술가들이 들판 멀리까지 나가서 관심 있는 주제를 실제로 관찰하는 시간을 가질 수 있게 된 덕분이기도 했다.

1790년경에 영국에서 예술가이자 작가로 활동했던 윌리엄 길핀은 '그림 같은'이라는 개념을 옹호했던 주요 인물 중 하나였다. 그는 「감각의 형성과 풍경화의 법칙에 관한 조언」에서 삼원색에 기초를 두고 색상 체계를 설명했다. 이것은 후에 큰 관심을 불러일으킨 『세 가지 에세이: 그림 같은 아름다움에 대해, 그림 같은 여행에 대해, 그리고 풍경 스케치에 대해 *Three Essays: On Picturesque Beauty, on Picturesque Travel and on Sketching Landscape*』를 위한 초안이었을 것이다. 그는 풍경화에 대해 "소박하고 조화롭게 채색하기 위해서는 세 가지 색조, 즉 빨강, 노랑, 파랑만을 써야 한다. 이 세 가지 색을 바탕으로 거리가 서로 다른 구성 요소들을 구분하는 또 다른 색들이 만들어진다"고 설명한다. 그리고 바로 옆 페이지에는 거리감을 표현하는 데 참고할 만한 간단한 색표와 함께 표의 색조를 조합하여 그린 풍경화를 수록했다.[20]

길핀이 색의 '순수함'과 조화에 관심을 가진 것은 자연이 그림 같다는 이상, 즉 그 '거친' 아름다움을 구현하기 위해서였다. 하지만 그가 삼원색 체계에 몰두했던 것은 한편으로 18세기 후반에 접어들며 색의 순서에 관한 기본 원리와 안료의 순도 및 색채 혼합 같은 문제가 대중적인 관심을 끌기 시작했다는 사실을 방증하기도 한다. 길핀은 몇 년이 지난 후 「풍경화에 대하여」라는 제목의 시를 덧붙여서 『세 가지 에세이』(1792)를 발간하며 같은 문제의식을 반복했다.

우리가 아는 진실 하나는 자연의 단순한 직조기가
뚜렷하면서도 어우러지는 세 가지 색만으로 직물
을 엮어냈다는 사실이다. 창조에 옷을 입히는 베일
은 바로 빨강, 파랑, 노랑. 티 없는 순백(그도 색이라
한다면)은 자연의 이치를 거부하지만, 자연에 의해
서 거부당하기는 순백도 마찬가지려니.
…
이 세 개의 풍부한 샘물들로부터 나오는 것은
그대의 갈색, 그대의 자주, 진홍, 주황, 초록.
그대의 팔레트를 더 이상 쓸데없는 부류로 채우지
말고, 필요한 물감이 있다면 하양은 언제든 섞으면
되리니, 그대가 원하는 바, 자연 그대로의 이들 셋
으로 충분하리.

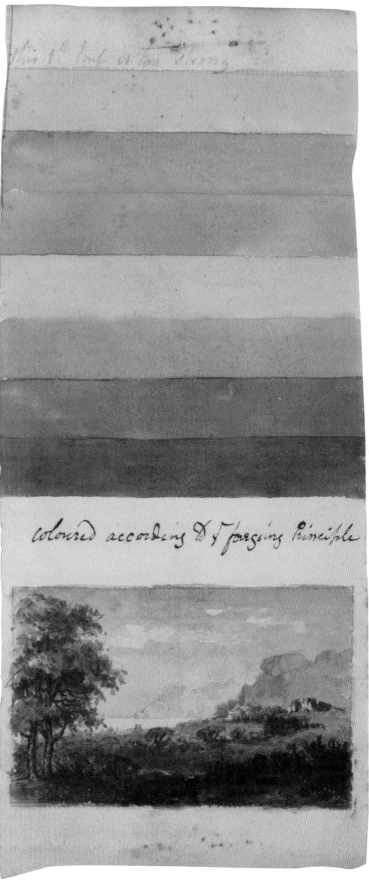

**20**

길핀의 글에 수록된
1790년경의 스케치.
거리감을 묘사하는 데 색이
어떻게 쓰이는지 보여주기
위한 그림이다.
배경을 구성하는, 뒤로 물러난
것처럼 보이는 색조가 그림의
가장 많은 부분을 차지한다.
이 스케치와 마주보는
페이지에는 색조들의 쓰임에
대해 자세한 설명이 붙어
있다. '구름의 그림자는 모든
색조들로 이루어진다', '가장 먼
곳은 파랑', '전경 중에서도 더
짙은 곳은 구분이 될 수 있도록
갈색과 초록을 칠한다'와 같은
식이다.

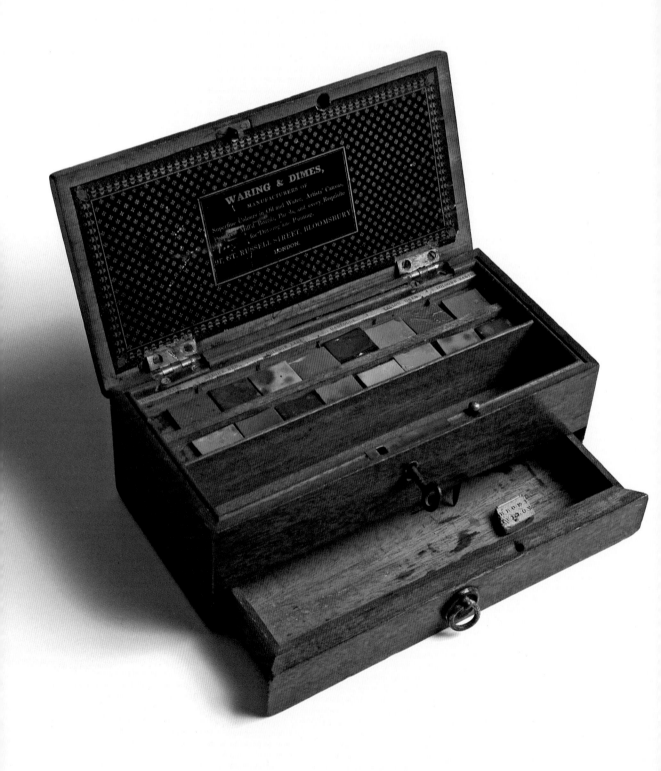

# 컬러맨
## 화가의 약제사

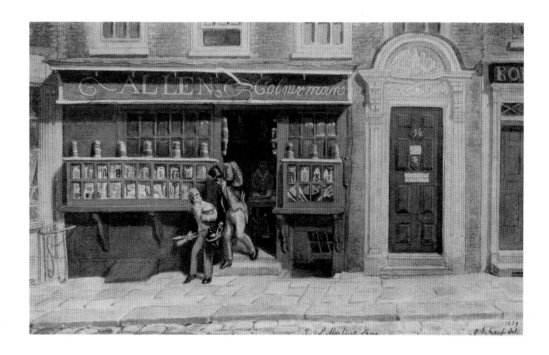

'컬러맨'이란 예술가들에게 안료를 공급하고 물감을 제조하며 광택제 같은 재료를 준비하는 등 복잡하고 노동 집약적인 과정을 도와주는 사람을 말한다. 이 용어가 언제 처음 쓰였는지는 명확하게 알려지지 않았지만 영국에서 전문적인 컬러맨이 활약하게 된 것은 1720년대부터였다. 1747년 작가 리처드 캠벨은 런던의 한 무역 소식지에 실린 칼럼에서 컬러맨을 "화가를 위해 일하는 고대의 약제사 같은 존재"라고 지칭하며 물감 제조와 연금술을 절묘하게 비교했다. 사람들에게 인정받는 컬러맨이 되려면 폭넓은 훈련과 경험이 필요했는데, 이에 대해 캠벨은 다음과 같이 설명했다. "견습 과정을 거치지 않고서 컬러숍을 운영하는 것은 불가능하다. 다뤄야 할 품목이 너무 많고 안목 또한 높아야 하기에 엄청난 양의 실습이 필요하다. 이 일을 배우는 데에는 7년도 턱없이 짧은 시간이다."

18세기 말에 접어들며 안료 산업은 비약적으로 성장했다. 새로 발명된 수채화용 고체 물감이나 휴대용 화구 상자[21]를 포함해서 다양한 그림 재료를 생산하고 판매하는 대규모 공장들과 상점들

이 대거 문을 열었다. 이러한 공장들 중에서 아직까지도 운영되는 곳은 리브스 형제가 1766년에 세운 리브스Reeves나 리처드와 토머스 로우니 형제가 1783년에 설립해서 지금은 달러-로우니가 된 로우니스Rowney's 등이다. 1832년부터 런던에서 영업을 시작한 윌리엄 윈저와 찰스 뉴턴의 윈저&뉴턴Winsor&Newton은 빅토리아 시대의 영국에서 가장 뛰어난 미술 재료 공급 업체였다.

런던 세인트 마틴스 레인에 위치했던 에드워드 프레시 앨런의 상점을 묘사한 조지 샤프의 1829년 그림은 매우 희귀한 자료다.[22] 그는 19세기 초반 컬러숍의 모습을 상세하게 그려냈다. 외관은 초록으로 밝게 칠해져 있고 붓과 물감통, 화구들이 진열창에 놓여 있다. 화가와 그의 견습생으로 보이는 두 남자가 물건을 가득 들고 상점을 떠나고 있고, 가게 안에서는 컬러맨으로 보이는 사람이 안료를 갈고 있는 듯하다. 이 가게는 마침 '와츠 부인 숙녀 학교Mrs Wats/Laydies School'와 같은 건물에 있었다. 이 학교의 학생들은 틀림없이 수채화 그림 수업을 받았을 것이다.

**21**
런던의 워링&다임스Waring&Dimes에서 1840년경에 생산한 휴대용 수채화 화구 상자.
주황, 진홍, 진파랑 등의 수채화 물감이 남아 있다.

**22**
조지 샤프가 1829년에 그린 런던의 앨런 컬러숍.

# 베네치아 채색의 '잃어버린 비밀'
## 기성 예술계를 조롱한 여성

> ❝
> **색에 대한 1790년대 기성 예술계의
> 무지와 집착을 통렬히 풍자하다.**
> ❞

풍자화가 제임스 길레이가 18세기 말경에 그린 크고 번잡스러운 그림은 영국의 기성 예술계를 무자비하게 조롱한다.[23] 그림 속의 인물들은 쉽게 알아볼 수 있으며 세부 묘사 또한 꼼꼼하게 이루어져 감상자는 그림을 주의 깊게 살펴보며 다양한 의미를 생각하게 된다. 인쇄물의 제목은 〈티티아누스 레디비부스〉 또는 〈베네치아에 새로운 신탁을 전하는 일곱 현자〉이며, 라틴어 제목의 의미는 '티치아노의 재탄생'이다. 여기서 티치아노는 16세기에 색채 사용의 신기원을 이뤄낸 베네치아 화가를 지칭한다. 런던 왕립 아카데미를 상징하는 '현학의 숲'에 드리워진 아치형 무지개 위에 균형을 잡고 서 있는 인물은 앤 제미마 프로비스라는 여성이다. 프로비스는 티치아노가 회화에 사용한 색의 비밀을 낱낱이 밝혀줄 고문서를 발견했다고 주장하여 당시 예술계에 일대 폭풍을 몰고 온 장본인이었다. 그녀는 이 '잃어버린 비밀'을 아카데미에 제출했지만, 나중에 사기꾼인 것이 들통나고 말았다. 그녀는 팔레트와 붓을 들고 공작 깃털로 이루어진 긴 가운을 입고 있으며 가장 높은 위치에 있는 것으로 보인다. 그러나 그녀 앞에 놓인 것은 지저분한 진흙 항아리 하나뿐이다. 항아리는 그녀가 섞어 놓은 듯한 색들로 넘쳐나는데, 뛰어난 예술가의 솜씨가 아니라 어설픈 간판장이의 수법이라는 사실을 한눈에 알 수 있다.

그림은 이 사건을 풍자하는 말풍선으로 가득 차 있다. 맨 앞줄의 화가들은 팔레트와 붓, 화판을 들고 있으며, 그들이 어떻게 프로비스의 거짓말에 놀아났는지가 적힌 말풍선을 달고 있다. 조지프 패링턴(그림 재능은 없었지만 정치적 수완이 뛰어났던 아카데미 회원: 역주)처럼 보이는 맨 오른쪽 화가는 "이 비밀이 나를

클로드 같은 화가로 만들어 줄까? 단번에 던스 같은 컬러리스트가 될 수 있을까?"라고 묻고 있다.

가짜 문서 일부를 미리 입수하여 금전적인 이득을 보려고 했던 사람은 왕립 아카데미의 원장이었던 미국 태생의 화가 벤저민 웨스트였다. 앞쪽 그늘 아래의 인물들 중 맨 오른쪽에 있는 그는 화면에서 도망치며 인쇄업자인 조사이어 보이델에게 다음과 같이 말하고 있다. "여보게, 이건 매력적인 비밀일세. 다른 친구들로부터 빠져나오게! 나는 벌써 시작했다네!" 왼쪽 바닥에서는 색을 정교하게 사용해야 한다고 가르쳤던 초대 원장 조슈아 레이놀즈 경이 무덤 속에서 한탄하며 소리치고 있다. "검정 영혼과 하양, 파랑 영혼과 회색. 섞어라, 섞어라, 섞어라! 너희는 섞을 수 있을 거야."

이 이미지는 1790년대에 만연했던 기성 예술계의 색에 대한 무지와 집착을 통렬히 풍자한 무척 재미있는 그림이다. 그림은 무지개나 팔레트 등의 화구와 같은 색과 관련된 익숙한 상징을 역설적으로 이용하고 있다. 길레이는 앙겔리카 카우프만이 1778년에 왕립 아카데미의 의뢰를 받아 그린 천장 장식화로부터 영감을 얻은 것으로 보인다. 카우프만의 천장화에서는 색을 상징하는 여성이 무지개에 붓을 담그고 있는 모습이 그려져 있다.[12] 길레이는 자신이 통렬하게 거부했던 아카데미의 속사정을 아주 잘 알고 있었던 것이 틀림없다. 그는 1770년대 말에 아카데미에서 이탈리아의 판화가 프란체스코 바르톨로치의 가르침을 받았는데, 바르톨로치는 카우프만의 천장화로 인쇄물을 만들어 큰 인기를 끌던 인물이다.

**23**
제임스 길레이. 〈티티아누스 레디비부스/베네치아에 새로운 신탁을 전하는 일곱 현자*Titianus Redivivus/The Seven-Wise-Men consulting the new Venetian Oracle*〉, 1797.
55x41cm로 꽤 규모가 큰 이 그림은 왕립 아카데미를 주축으로 하는 19세기 기성 예술계를 풍자하고 있다.

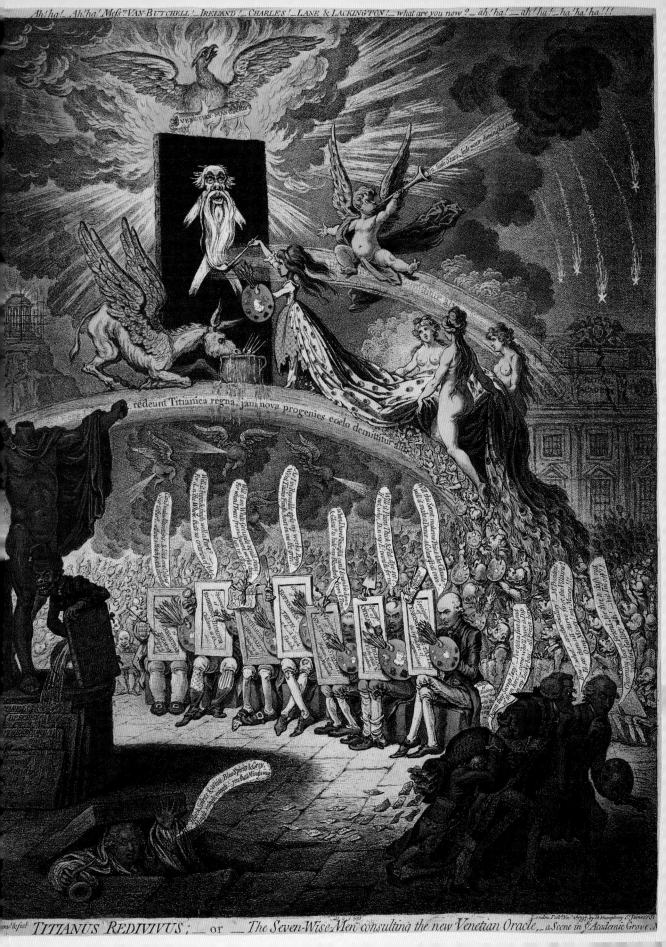

TITIANUS REDIVIVUS; — or — The Seven-Wise-Men consulting the new Venetian Oracle, — a Scene in Academic Grove, N

Newtonische Mucken

und

homogene Lichter

# 2장 | 낭만주의 사상과 새로운 기술
## 19세기 초반

19세기 초에는 색채 관련 일반서나 화가 지망생을 위한 지침서뿐 아니라 이론 연구서도 쏟아져 나왔다. 이렇듯 다양한 사상의 배경에는 계몽주의의 영향과 낭만주의 운동에서 유래된 미와 구성이라는 개념이 있다. 과학자든 예술가든 앞다투어 색에 대해 강연을 하거나 색채 이론을 제안하고 실용적인 색채 지침서를 내놓았다. 이처럼 당시에는 전혀 다른 분야들 간의 경계가 모호해지는 일도 비일비재했다. 색채 이론과 도표가 인테리어 디자인에 대한 책이나 회화 입문서에 실리는 경우도 많았다. 19세기에는 과학과 철학, 예술과 같이 서로 다른 분야가 새롭고 풍성하게 결합되었다. 더욱이 당시 유럽에서는 색채 관련 저술서들이 두 가지 언어로 발간되고 번역본들이 저렴한 가격에 신속히 출간되면서 상당히 의미 있는 문화적 교류가 이루어졌다.

색채에 관한 책을 컬러로 인쇄하는 데는 여전히 많은 비용과 노동력이 들었다. 석판 인쇄술이 기계를 이용한 새로운 이미지 복제 수단으로 등장했지만 아직 걸음마 단계였을 뿐이다. 19세기 초반에는 색에 대한 생각을 전하고 실용적인 조언을 제공하기 위한 흥미로운 일러스트레이션이 많이 등장한다. 몇몇 작가나 출판업자들은 책값을 낮추기 위해 색도판을 책에서 제외했다. 도판을 손으로 세밀하게 채색한 경우도 종종 있었는데, 이러한 책들은 애호가들에게 고가에 판매되기도 했다. 한편 품질이 높은 컬러본과 가격을 낮춘 비 컬러본을 함께 출간하여 독자들이 골라 살 수 있도록 한 출판업자도 있었다. 19세기 초반에는 대부분의 색채 관련 저술가들이 빛과 그림자, 구성, 색채 조화와 대비 같은 주제에 관심을 가지고 있었다. 낭만주의는 숭고함과 '그림 같은'이라는 개념을 토대로 18세기 내내 발전되었

다가 19세기 초 예술계를 주도하게 된 미학 사상이었다. 이 새로운 운동은 부분적으로는 이전 시대를 지배했던 엄격한 질서와 절제, 합리성과 물질주의 등의 사고방식에 대한 반발로 일어났다. 낭만주의는 이전의 고전주의와 계몽주의 사상과 달리 어둠, 혼돈, 신비, 감정, 주관성 같은 것을 강조했다.

> **"**
> ## 19세기 초반에는 특이하고 흥미로운 일러스트레이션들이 많이 발견된다.
> **"**

이 시기에 돋보이는 색채 관련 주요 저술가 중 한 사람이 요한 볼프강 폰 괴테였다. 시인이자 극작가이며 소설가였고 과학자이자 정치가이기도 했던 괴테는 한 사람이 여러 직업을 함께 가졌던 당시의 특성을 잘 보여준다. 뉴턴의 이론을 강력하게 반박한 저서 『색채론 *Farbenlehre*』에서 괴테는 주관적이고 심리적인 관점에서 주제들을 다루고 있는데, 다분히 낭만주의적 이상을 대변한다고 할 수 있다. 괴테의 사상은 그가 살았던 시대를 잘 나타낼 뿐 아니라, 그가 세상을 떠난 이후에도 오랫동안 논쟁이 이어질 정도로 중요하게 여겨졌다. 그의 논문은 이론적이라기보다 현상적이었으며, 분석적이고 과학적이라기보다는 서술적이었다. 그럼에도 불구하고 그의 『색채론』은 예술가들과 철학자들에게 엄청난 영향을 끼쳤으며, 특히 철학자들로서는 현상학을 위한 자리를 미리 만들어 놓은 것이라고 할 수 있다.

**24**
괴테는 『색채론』(1810)에 이 도판을 수록하며 빛과 색의 균질성 이론을 기반으로 한 뉴턴의 실험을 은근히 조롱했다.
그는 작은 물건들이나 생물들을 종잇조각 위에 올려놓고 진행한 뉴턴의 방법론은 어설픈 것이라고 비난했다. 괴테는 색종이를 이용해서 뉴턴의 실험을 재구성했으며, 더 어둡거나 더 밝은 그림자가 만나는 지점에서도 다양한 색의 범위를 볼 수 있다고 주장했다.

> **산업 혁명으로 모두가 더 풍족해졌다.
> 재화가 증가하며 여가 시간이 늘어났다.**

같은 시기에 수많은 예술가와 과학자, 그리고 저술가들이 색을 실험하고 색채에 관한 글을 발표했다. 그 결과, 인쇄 문화의 역사에서 가장 획기적이라고 할 만한 일러스트레이션들이 나오기도 했다.[25] 이렇듯 색채라는 주제는 인기가 있었고 창의적인 출판물도 전례 없이 많이 나왔으나, 그림이 들어간 책들은 여전히 만들기도, 구매하기도 비쌌기 때문에 소수의 독자들만 구할 수 있었다. 이러한 사정은 1830년대 후반부터 바뀌기 시작했다. 색채 관련 서적의 판형이 현저하게 작아지고 새로운 복제 기법이 도입되어 보다 넓은 독자층을 확보할 수 있게 되었다. 이러한 변화는 회화 재료들에도 마찬가지로 적용되었다. 더 작고 저렴하며 편리한 화구 상자와 수채화 가방, 짜서 쓸 수 있도록 튜브에 담긴 물감 등이 개발되었다. 사람들은 개방된 야외나 비좁은 공간에서도 쉽게 그림을 그릴 수 있게 되었다. 이제 회화는 여가 선용의 수단으로서 급속도로 대중적인 인기를 얻게 되었다.

그와 동시에 제조업자들은 일반 대중들도 구입할 수 있는 값싼 제품들을 만들어 보려고 했다. 이 같은 물품들이 점점 더 저렴해진 것은 당시 유럽의 변화

한 사회상에 기인하기도 한다. 18세기 후반에 시작된 산업 혁명으로 모두가 더 풍족해졌다. 부유해진 사람들은 더 많은 여가 시간을 누릴 수 있게 되었다. 비로소 새로운 사회 계급인 중산층이 등장하게 된 것이다. 과거에는 예술 분야에 일반적인 수준의 관심만을 보였던 대중이 이제는 아마추어 회화와 자연주의, 야외에서의 취미 활동에 적극적으로 관심을 갖게 되었다. 오늘날의 대중 과학 도서들과 비슷하게 당시에 색은 일반 대중에게 인기 있는 주제였다.

19세기에는 인테리어 디자인이 독특한 예술 형식으로 발전했다. 페인트공이나 장식 전문가들의 지침서, 대규모 인테리어를 소개하는 고급 출판물과는 별개로, 부담 없이 가정을 꾸밀 수 있도록 색채와 직물에 대해 조언하는 잡지들이 유행하게 되었다. 루돌프 애커먼이 발간한 런던의 패션 잡지인 『예술, 문예, 상업, 제조, 패션 그리고 정치의 보물 창고*The Repository of Arts, Literature, Commerce, Manufactures, Fashions and Politics*』에는 저렴한 채색 재료와 직물 견본 목록이 소개되기도 했는데, 요즈음의 DIY 상점에서 볼 수 있는 색표와 그다지 다르지 않다. 바야흐로 색의 상업화가 시작된 것이다.

**25**
19세기에는 색채 연구의 대중화가 이루어졌다. 색채 이론은 아마추어 화가들을 위한 책에서 비중 있게 다뤄졌다. 1826년에 나온 '화가의 나침반'이라는 제목의 이 일러스트레이션은 화가이자 미술 교사였던 찰스 헤이터가 쓴 색채 논문에 나오는데, 모지스 해리스의 아이디어들이 여러 측면에서 더 발전된 것을 볼 수 있다.

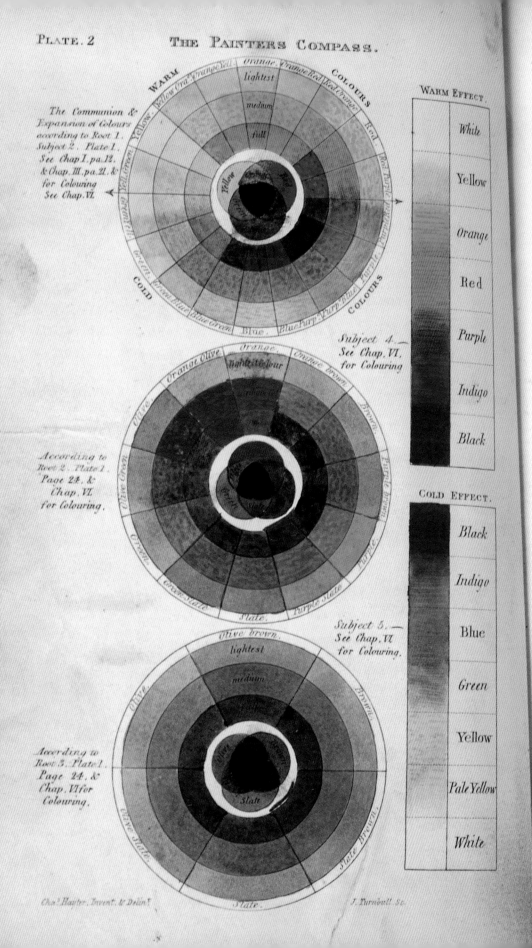

The Communion &
Expansion of Colours
according to Root 1.
Subject 2. Plate 1.
See Chap I. pa. 12.
& Chap. III. pa. 21. &
for Colouring
See Chap. VI.

According to
Root 2. Plate 1.
Page 24. &
Chap. VI.
for Colouring.

According to
Root 3. Plate 1.
Page 24. &
Chap. VI for
Colouring.

Subject 4. —
See Chap. VI.
for Colouring.

Subject 5. —
See Chap. VI
for Colouring.

WARM EFFECT.

White
Yellow
Orange
Red
Purple
Indigo
Black

COLD EFFECT.

Black
Indigo
Blue
Green
Yellow
Pale Yellow
White

# 어둠과 빛
## 괴테, 뉴턴에게 도전하다

독일의 박식한 학자였던 요한 볼프강 폰 괴테는 식물학과 지질학 등 여러 과학 분야에 두루 관심이 많았다. 그는 1780년대에 색에 대한 실험을 시작했고 1791년과 1792년에 이르러서는 색에 대한 논문들을 출간했다. 그중 『광학에 대한 기고*Beyträge zur Optik*』에서 괴테는 어둠과 빛의 양극성을 토대로 한 이원론적인 색상 체계를 제안한다. 이는 '순수한' 색인 파랑과 노랑이 기본이 되는 색상 체계로, 두 색으로부터 빨강을 포함하여 모든 색이 파생된다. 괴테는 검정과 하양은 엄밀한 의미에서 색이 아니며, 그보다는 완전한 어둠과 가장 밝은 빛에 해당한다고 주장했다.

> … 따라서 순수한 하양은 빛을 나타내며 순수한 검정은 어둠을 나타낸다. 우리가 프리즘 색깔이라고 부르는 방식으로 보면 검정과 하양을 색이라고 할 수 없다. 그러나 사물을 섬거나 희게 보이게 하는 검정과 하양 색소가 있는 것도 사실이다.

『광학에 대한 기고』는 독자들에게 진정한 경험주의의 정신에 따라 삼각 프리즘으로 갖가지 물건이나 표면들을 비춰보며 다양한 실험들을 직접 해볼 것을 권한다. 이를 위해 괴테는 목판으로 인쇄된 값비싼 27종 채색 '카드 세트'를 수록했다.

괴테는 색에 대한 연구를 20년 동안 이어갔고, 19세기에 색채에 관한 가장 돋보이는 논문을 발표하며 정점을 찍었다. 『색채론』은 1810년부터 1812년에 걸쳐 3권으로 나누어 발간되었다. 그는 중요한 소설과 시를 많이 발표했지만, 색채의 인지와 생성, 의미와 적용 등을 다방면으로 연구한 이 대작을 자신의 가장 중요한 지적 성과라고 여겼다. 논문의 목적은 단순히 하나의 색상 체계를 제시하는 것이 아니었다. 그는 색채에 보다 광범위한 역사적 맥락으로 접근하여 이를 과학, 예술, 디자인, 심리학 등의 여러 분야와 연관 짓고자 했다. 괴테는 『색채론』에서 주로 그의 관찰 방식을 설명했다. 이는 객관적인 과학 이론에 심혈을 기울였던 뉴턴과 달리 괴

테가 살았던 시대상을 반영하는 접근이었다. 즉, 인간의 경험에 뿌리를 둔 주관적이고 심리적인 인식이 뉴턴이 이성적으로 증명한 '사실들' 못지않게 중요했다. 괴테가 집중적으로 관심을 가졌던 내용은 색과 관련된 여러 가지 현상들로, 다른 색에 영향을 미치는 잔상과 대비, 색이 사물의 크기를 인식하는 데 미치는 효과 같은 것이었다. 이를테면 검정 드레스는 밝은색 드레스보다 체구가 작아 보이게 한다. 그는 실험을 통해 이러한 관찰 결과를 뒷받침했다. 그리고 나중에는 완전히 주관적인 입장에서 색의 도덕적, 심리적, 문화적 연상 작용에 대한 논의를 이어갔다.

『색채론』세 번째 권에는 컬러 도판 16점이 수록되어 있는데. 그중 몇 개는 복합적인 이미지로 구성되어 있다.[26] 색의 순서를 논리적이고 실용적으로 알려줄 만한 도표들을 많이 담고 있지는 않지만 책에 실린 이미지들을 통해 괴테가 관찰한 내용이 얼마나 다양하고 복잡했는지 알 수 있다.

괴테는 프리즘 실험을 재현하며 뉴턴의 색채 이론을 반박하려고 했다. 『색채론』의 '논쟁 편'에서 그는 뉴턴의 연구 방법과 결과의 타당성에 의문을 제기하고 이를 입증한다. 괴테는 특히 색의 생성과 관련하여 뉴턴에게 강력히 반박했다. 뉴턴은 순수한 한 줄기 백색 직사광선이 비추는 암실과 같은 특정한 환경에서 광선이 굴절하며 일정한 거리에서 색 스펙트럼을 나타낸다고 했지만, 괴테는 이것이 자연스럽지 않은 환경이라고 지적했다. 그리고 색은 어둠과 빛이 만나는 지점에서 생성된다는 새로운 이론을 내놓았다. 괴테는 첫 출판물에서 자신의 이론을 뒷받침하기 위해 카드 세트를 이용했는데, 『색채론』에도 비슷한 일러스트레이션이 실려 있다. 그는 일반적인 채광 조건에서 프리즘을 통해 자신의 흑백 대칭형 일러스트레이션을 본다면 누구나 프리즘의 가장자리와 둘레에 색이 나타나는 것을 알 수 있을 것이라고 주장했다. 더불어 뉴턴의 방법이 잘못되었음을 보여주는 여러 장의 채색 동판화를 『색채론』에 수록했다. 예를 들어 '뉴턴의 파리들'은 작은 생물에

**26**
『색채론』의 '역사적인' 세 번째 권의 정교한 첫 번째 도판. 1부터 11까지 숫자를 매겨 단순한 색상환부터 보색. 어두운 색이 배경으로 놓일 때 화면의 모습. 특정 종류의 색맹인 사람에게 보이는 풍경에 이르기까지 색과 관련된 문제를 다양하게 보여주었다.

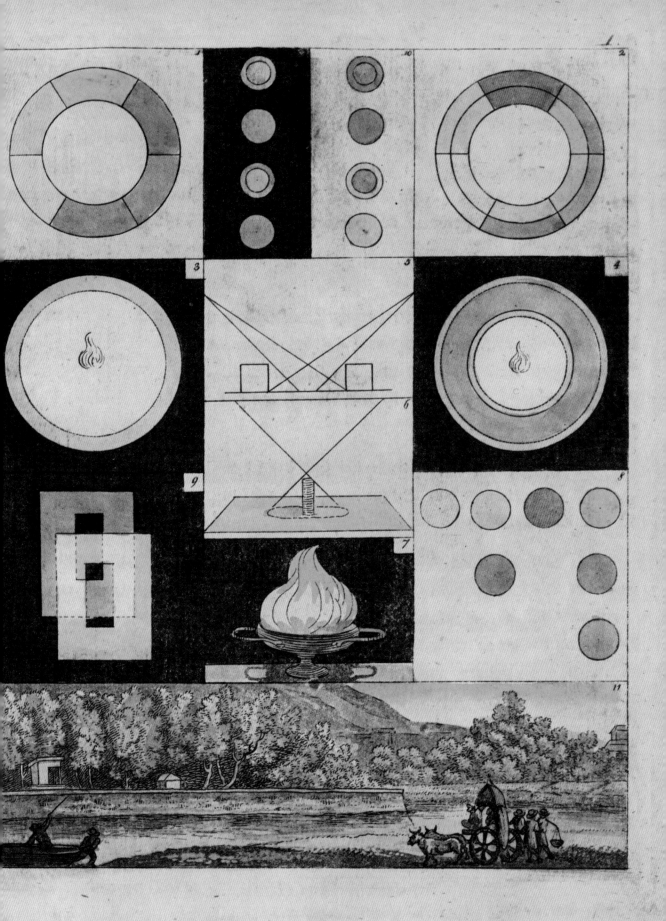

대한 뉴턴의 실험 방법에 관해 의문을 제기한다.[24] 이러한 관찰들을 모아 봐야 그들의 개별적 특성을 나열한 목록일 뿐, 하나의 '이론'이 될 수 없다는 게 괴테의 주장이었다.

괴테의 『색채론』 전집은 꽤나 까다로운 출판물이 었던 것 같다. 오직 '교과서적인' 1권만이 찰스 로크 이스트레이크에 의해 영어로 번역되었지만(84-85쪽

참조) 1840년까지도 출판되지 않았다. 하지만 『색채론』이 19세기 말엽의 다른 색채 작가나 학자, 예술가들에게 깊은 인상을 주었음은 분명하다. 대표적으로는 조지프 말러드 윌리엄 터너가 깊은 영향을 받았다.(82-83쪽 참조) 그러나 터너 외에는 1840년대 이전까지 영어 문헌에서 괴테의 색채 연구에 대해 직접적으로 언급한 사례는 거의 없었다. 이스트레이크

**27**
1799년경에 발표된 괴테의 〈기질을 나타내는 장미Temperamenten-Rose〉. 뉴턴이 색과 음악 사이에서 유사점을 찾았듯 괴테와 실러는 색과 연관된 네 가지 기질로부터 다양한 직업을 추론했다.

는 번역판 서문에서 이론을 발표한 후 괴테가 몇 년 동안 비판에 직면했다고 고백했다. 그는 괴테가 어느 정도 비판을 자초했다고 인정하는데, 존경받아 마땅한 뉴턴의 『옵틱스』에 대해 괴테가 과하게 도전적인 태도로 흠을 잡았기 때문이다. 하지만 이스트레이크는 한편으로 출간된 지 30년이 지난 지금 반감을 덜어내고 괴테의 이론을 돌아보면 예술적, 사상적으로 도움을 받을 수 있을 것이라고 이야기한다. 뉴턴의 이론에는 결점이나 누락된 부분, 비현실적인 면이 분명히 존재한다. 그에 따르면 괴테의 색채 이론은 예술에 적용할 수 있으며, 또 그의 연구는 "예술가의 세계를 구성함과 동시에 아름다움의 두 가지 원리인 콘트라스트와 그라데이션"에 초점을 맞추고 있기에 특별하다.

존 게이지는 1840년대에는 독일에서 괴테의 색채 이론이 예술가들에게 별로 알려지지 않았으며 한참 뒤까지도 관련 문헌에서 크게 언급되지 않았다고 지적했다. 그럼에도 불구하고 낭만주의를 비롯한 이후의 예술 및 철학의 거대한 맥락 속에서 알 수 있듯이 괴테의 업적은 신세대 예술가들과 작가들에게 든든한 유산이 되었다. 이들은 색채에 대한 주관적 인식과 함께 색채가 인물의 특성 및 도덕적 교훈을 드러내는 데에 활용되는 방식을 고민하기 시작했다. 아르투어 쇼펜하우어가 괴테와의 대화를 토대로 1816년에 개인적으로 출간한 『시각과 색에 대하여 Über das Sehn und die Farbe』는 괴테의 영향이 나타난 초창기의 사례 중 하나다. 이 책은 크게 주목을 받지 못하다가 1854년에 개정 증보판이 발간되었다. 괴테에게 직접적으로 영향을 받은 또 다른 작가는 독일의 생리학자 요하네스 페터 뮐러로, 1826년에 시각의 생리학에 대한 과학 발표를 준비하며 『색채론』을 공부하게 되었다. 19세기 후반부터는 그의 색채 이론에 대한 반응이 독일어 언어권을 넘어 주로 예술과 디자인 분야에서 서서히 그리고 꾸준히 증가했다. 1876년에는 영국의 장식가 존 그레고리 크레이스가 「색에 대하여」라는 짧은 글로 색채 대비의 개념을 광범위하게 논의했다. 여기에서 크레이스는 다음과 같이 언급했다. "대단한 업적을 성취한 몇몇 사람들이 이 주제에 대해 글을 남겼는데 특히 괴테가 1810년에 출간한 『색채론』은 매우 흥미롭다. 찰스 이스트레이크 경이 번역하면서 매우 흥미롭고 유용한 주석을 덧붙여 두었다." 크레이스는 필드와 슈브뢸에 대해서도 거론했지만, 괴테의 실험과 저서

들을 가장 높이 평가했다. 예를 들어, 크레이스는 자신이 관찰한 색 그림자를 괴테가 사례로 들었던 소녀의 흰 얼굴 뒤에 남는 어두운 잔상과 비교하기도 했다. 슈브뢸에 대해서는 "그의 이론을 높이 평가하며 찬사를 보내지만, 색의 장식 효과를 규정한 문제에 대해서는 동의하기 어렵다"고 말했다.

20세기에 들어서, 괴테의 색채 연구와 색채 이론 일반은 특히 추상적인 모더니스트 예술가들을 중심으로 대대적인 재평가와 찬사를 받았다. 철학자들도 『색채론』으로부터 지속적으로 영향을 받았는데, 그중 오스트리아계 영국인 루트비히 비트겐슈타인이 1950년에서 1951년에 걸쳐 집필한 『색에 대한 소견 Bemerkungen über die Farben』이 가장 눈에 띈다. 이 책은 그가 세상을 떠난 후인 1977년에 출판되었다.

## 기질을 나타내는 장미
Temperamenten Rose

다음에 소개할 색상환은 1799년경에 괴테와 쉴러가 서로 술에 취해 흥분한 상태에서 색에 대해 얘기를 주고받다가 나온 그림이다.[27] 제목은 〈기질을 나타내는 장미〉로, 고대부터 전해지는 네 가지 기본 기질, 즉 네 가지 체액과 색 사이에서 시각적인 유사점을 찾아냈다. 이들은 화를 잘 내는 황담즙형, 낙관적인 다혈질형, 우울한 흑담즙형, 침착한 점액질형으로 그룹을 나누어 직업적 특성이나 성격과 연관지었다. 괴테와 쉴러에 따르면 교사들은 점액질형에서 찾을 수 있는 반면, 연인들이나 인생을 즐기며 사는 사람들은 다혈질형 본성을 가지고 있다. 정치 지도자들은 흑담즙형이 많지만 황담즙형에 가까운 폭군들도 있다. 이보다 앞서 그린 스케치에서 괴테는 '선한', '강한', '점잖은' 같은 감각적인 성격 특성을 색으로 구분했다. 괴테는 이처럼 비과학적으로 보이는 연상과 유사성을 『색채론』 1810년 판에서 교과서적으로 다루었다. 네 가지 기질에 근거한 색의 질서는 고대부터 내려온 것이지만, 구체적인 성격 유형이 덧붙여진 것은 처음이었다. 이것은 쉴러와 이야기를 하는 도중에 나온 실험적이고 장난스러운 해석이었을 것이다. 그러나 나중에 괴테가 색에 도덕적인 가치를 적용할 수 있었던 것은 당대의 수많은 낭만주의 예술가나 작가들과 교류한 결과였다. 이들이야말로 가장 넓은 의미에서 개인과 자연의 질서를 모색했던 사람들이었다.

# 정원에서 뉴턴을 관찰하다

험프리 렙턴은 영국의 데생 화가이자 디자이너로, 랜슬롯 브라운(혹은 캐퍼빌리티 브라운)이 1783년 세상을 떠나고 얼마 지나지 않아 1788년부터 조경 분야에서 경력을 쌓기 시작했다. 렙턴은 영국에서 선도적인 조경 디자이너로서의 입지를 빠르게 다졌다. 건축, 디자인, 정원 조경 등에 관한 다양한 글을 발표했으며, 때로는 '그림 같은' 미학에 도전했고 때로는 이를 포용했다. 그는 특히 회화예술의 네 가지 요소인 구성, 디자인이나 드로잉, 표현, 채색이 자신의 작업에 어떻게 적용될 수 있을지에 관심이 많았다. 1803년 출간된『정원 조경의 이론과 실제*Observations on the Theory and Practice of Landscape Gardening*』에서는 장식에 색을 입힐 때 주의를 기울여야 한다고 강조했다. "… 아무리 제대로 된 디자인이라도 채색이 잘못되면 의도했던 효과를 놓칠 수 있으며, 아름다울 수 있었던 결과가 우스꽝스러워지기도 한다."

렙턴은 색을 빛의 산물로 보았으며, 빛과 색의 관계에 대해서도 관심이 많았다. 앞의 저서에서 그는 수학자 아이작 밀너의 글에서 읽은 '색과 그림자에 대한 새로운 이론'에 대해 정치가 윌리엄 윌버포스와 나눈 대화를 소개했다. 19세기 초의 다른 많은 이론가들과 마찬가지로 밀너는 보색의 원리와 색채 소화의 문제를 다루고 있었다. 빛이 색에 미치는 효과에 특히 관심이 많았던 렙턴은 밀너가 비물질적인 색에 대한 뉴턴의 실험을 어렵지 않게 설명하는 데 감명을 받았을지도 모른다. 밀너는 자연에서 빛의 조건이 변화함에 따라 인간의 눈이 어떻게 반응하고 조절되는지에 대해 설명했다. 밀너는 물질적인 색에 대해서도 실용적인 조언을 건넸다. 밀너의 글에 매료된 렙턴은 저서에 밀너의 글 전문을 싣기 위해 많은 노력을 기울였다.

렙턴은 마지막 출판물인『정원 조경의 이론과 실제에 대한 단편들*Fragments on the Theory and Practice of Landscape Gardening*』(1816)에서 색채와 대비라는 주제에 몰두했다. 그는 빛의 조건에 따라 달라지는 풍경 속의 대비를 상세하게 설명했다. 즉 빛의 조건이 나뭇잎의 겉모양에 어떠한 영향을 주는지에 대해 다루며, 더 나아가서 정원의 색채 계획 및 식물과 꽃의 다양한 질감과 크기에 대해 논하고 있다. '색채에 대해'라는 장에서는 직접 프리즘 실험을 한 결과를 토대로 정원에서뿐 아니라 풍경화에 색을 어떻게 사용할 것인지, 또 인쇄물에 채색을 어떻게 할 것인지에 대해 조언한다. 렙턴은 관찰과 실험을 근거로 책을 만들 때 채색공이 따라야 할 지침들도 제공한다. 이 지침들에는 19세기 초에 수작업으로 채색한 도판이 수록된 책이 어떻게 만들어졌는지 알 수 있는 귀중한 내용이 담겨 있다.

> 이전 작업에서는 도판을 채색하기 위해 수많은 여성들과 아이들이 고용되었다. 이번 작업에서는 인쇄공과 채색공이 다음의 지침을 따르게 함으로써 훨씬 수월하게 진행하고 싶다. 도판 밑그림 인쇄에는 청회색 잉크를 쓴다. 청회색은 풍경의 빛과 그림자를 나타내는 중성적인 색조다. 채색공은 각 스케치에 따라서 배경인 하늘에는 파랑이나 보라를 얇게 칠하고, 거리에 따라 각각 같은 색을 맞춘다. 전경과 중간 거리는 도안을 본떠서 빨강, 주황, 노랑 등을 칠한다. 중간 거리의 초록은 마른 상태에서 파랑을 얇게 덧칠하면 만들어진다. 여기까지는 단조로운 채색 작업이고 대가가 몇 번의 붓 작업을 더해서 전체적으로 조화로운 색조를 연출해내면 색 인쇄에서 기대할 만한 모든 효과를 얻을 수 있을 것이다.

렙턴은 별 모양의 '색의 조화를 설명하는 다이어그램'과 함께 프리즘 실험을 하는 동안 관찰한 색들을 보여주는 도판을 수록했다.[28] 다이어그램은 회화에서 차가운 색조와 따뜻한 색조가 각각 '하늘 및 먼 거리'와 '가까운 거리'로 구분되어 쓰인다는 것을 보여준다. 하단의 그림들은 해가 뜨기 전후의 이른 아침 풍경에 그의 이론을 적용한 사례다.

렙턴이 색채 이론을 주로 정원 조경이나 풍경화와 관련 지어 설명하면서도 이것이 컬러 인쇄물 제작에 쓸모가 있다고 생각한 점은 19세기 색채 연구의 학제적 특성을 잘 보여준다. 아울러 19세기 초에 들어서면서 건축가들과 디자이너들이 색채 이론을 실제로 사용하기 시작했다는 것도 알 수 있는데, 후에 출간된 데이비드 램지 헤이의『주택 페인팅의 조화로운 채색 법칙*Laws of Harmonious Colouring, Adapted to House-Painting*』보다 정확히 12년 앞선 것이다.

28
렙턴은『정원 조경의 이론과 실제에 대한 단편들』(1816)에 수록된 다른 도판에서 각 색에 '상대적인 비율'을 적용하여 뉴턴의 색상환을 그려냈다. 보라는 80도나 되었고 그 앞의 파랑과 초록은 각각 60도였다. 렙턴은 비물질적인 색과 빛이 실내외 물체들의 표면에 어떠한 영향을 미치는지에 대해 특히 관심이 많았다.

RED

Violet      Orange

*Diagram to explain the Harmony of Colours*

Blue, or cold neutral tints

for Sky & distances

Orange or warm tint

for the foregrounds

BLUE      YELLOW

Green

*Morning, after the Sun is risen.*

*Morning twilight, before Sun rise.*

**Relative Proportions**

45 Red

27 Orange

48 Yellow

60 Green

60 Blue

40 Indigo

80 Violet

360 parts

according to S.ͬ

J.ͬ Newton's scale

of Quantity

London Published by J. Taylor, Feb. 1. 1816.

# 색을 읽다
## 윌리엄 오람의 메모들

건축가이자 화가였던 윌리엄 오람은 18세기 후반에 풍경화에 색을 사용하는 문제에 관한 글을 썼고, 같은 주제로 논문을 출간할 계획까지 세웠다. 알 수 없는 이유로 계획은 무산되었지만, 오람이 남긴 원고는 그가 세상을 떠난 후인 1777년에 오람의 가까운 친척 찰스 클라크에게 전달되었다. 클라크는 원고를 편집해서 1810년에 출판하였는데, 색과 회화의 여러 가지 측면에 대한 새로운 간행물들이 봇물 터지듯 나오던 시기였으므로 돈을 벌 수 있는 기회라고 생각했던 것 같다. 오람의 논문은 화면의 구성과 원근법에 관한 내용이었는데, 그는 이 문제에 대해 어떤 물감을 사용하며 어떻게 혼합해야 하는지 실제적으로 설명하려고 했다. 마지막 장은 '하늘과 건물을 그리기 위한 색들의 팔레트'라는 제목으로 간단한 명단과 색표를 소개하고 있다. 오람은 날씨와 채광에 따라 달라지는 자연의 색을 꼼꼼하게 묘사하면서 관찰이 중요하다고 강조했다.

오람의 책은 당시의 풍경화 관련 책들과 크게 다르지는 않았지만, 일러스트레이션이 특이했고 재치가 있었다. 클라크는 컬러 일러스트레이션을 싣지 않기로 결정했는데, 책값을 낮추기 위해서였을 것이다. 그 대신 이미지마다 어떤 색으로 인쇄되어야 하는지 설명을 달아 두었다. 편집자는 이것을 색 또는 그림 '메모'라고 불렀다. 도판이라고 해봐야 색, 빛, 그림자에 대해 짤막한 주석을 붙인 화가의 연필 스케치에 지나지 않았지만, 이 메모에는 참고할 만한 내용이 깔끔하게 정리되어 있다. 메모는 본문의 상세 설명을 축약한 것이라고도 할 수 있다. 예를 들어 '니콜라 푸생의 그림에 대한 메모'에서 어느 부분은 "밝고 따뜻한Light Warm"이라고 묘사된 반면 바로 아래는 "어두운 자주와 스며드는 옅은 노랑Darkish Purple~a litte Yellow"이라고 쓰여 있다.[30] 전면의 언덕 부분에는 "희끗희끗하지만 전체적으로는 은은하게 어둡고, 전반적인 색조는 광택이 강하다Whitish~hue"라고 적혀 있다. '하늘에 대한 메모'는 보다 단순한데, 하늘에 나타나는 빨강, 파랑, 초록, 노랑, 자주 등의

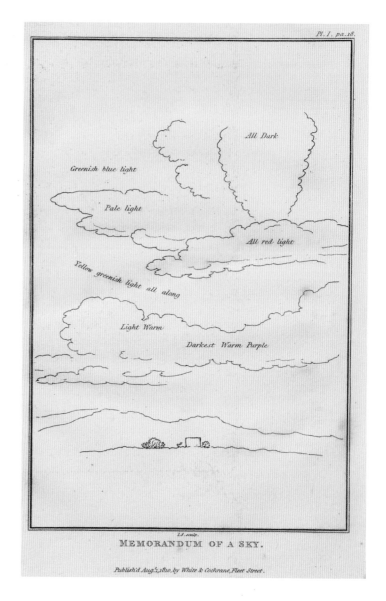

MEMORANDUM OF A SKY.

Publish'd Aug.5,1810.by White & Cochrane, Fleet Street.

다채로운 색들을 세세하게 묘사한 것이 역시나 매혹적으로 느껴진다.[29] 이처럼 다양한 색들은 눈으로 보면 자연스럽지만, 글로 쓰이면 노골적이면서도 낯설게 느껴진다. 더불어 '빛'이나 따뜻함 같은 것도 "전체적으로 황록색의 빛이 퍼져 있다"거나 "가장 진하면서도 따뜻한 자주"처럼 글로 설명할 수 있는 특성으로 여겨졌다.

도판들을 누가 제작했는지는 알 수 없고 오람의 관찰도 지극히 개인적인 것이기는 하다. 그렇지만 이 도판들은 오람이 연구한 색채 배열의 결과를 명료하게 보여준다. 이 메모들은 그림과 풍경의 배색에 관한 때로는 혼란스럽고 때로는 시적인 이미지를 만들어낸다. 우리는 여기에서 색을 문학적으로 읽을 수 있는 셈이다.

**29**
오람의 메모는 총천연색 하늘을 그려내고 있다. 이를테면 왼쪽 위는 "초록색조의 푸른 빛", 앞쪽 구름은 "온통 붉은빛", 가운데는 "황록색 빛", 맨 아래의 구름은 "가장 진하면서도 따뜻한 자주"다.

**30**
'니콜라 푸생의 그림에 대한 메모'는 각각의 특징들을 서로 비교하며 보다 상세하게 설명하고 있다. 이를테면 "어둡고 푸른 언덕은 … 그 너머의 하늘보다 더 푸르다"와 같은 식이다.

Pl. 5. pa. 62.

Fine blue

Light Warm

Darkish Purple and soft broke with
a little Yellow

Strong brown
oker black &
white much
darker than
the Sky

Dark blue hills made with
blue white and light red,
bluer than the Sky next them

Strong and dark

very
Brown    Whitish

Whitish but the whole
dark soft and strong
enamelled much in the general look or hue

I.S. sculp.

Memorandum of a Picture by

NICHOLAS POUSSIN,

Sold by Auction 16.th Dec.r 1756.

Publish'd Aug.r 1, 1810. by White & Cochrane, Fleet Street.

# 메리 가트사이드의
# 얼룩 추상화

잘 알려지지 않은 화가였던 메리 가트사이드는 1805년부터 1808년까지 색채 이론을 실제로 적용하는 문제에 흥미를 가지고 수채화 관련 책을 세 권 출간했다. 귀부인들에게 수채화를 가르쳤으며 1781년 왕립 아카데미에서 식물화 전시를 했고 1808년까지 런던의 여러 곳에서 전시를 했다는 사실 외에는 그녀의 생애에 대해 알려진 것이 거의 없다. 당시 여성이 수채화를 가르치는 일이 용인되기는 했지만, 책을 출간하는 것은 매우 이례적인 일이었다.

가트사이드의 첫 번째 책은 『빛과 그림자, 색, 구성에 대한 일반적인 에세이An Essay on Light and Shade, on Colours, and on Composition in General』라는 평범한 제목으로 1805년 런던에서 T. 가디너에 의해 비공식적으로 발간되었다. 이 책은 가트사이드가 가르치는 학생용 교재였고, 직전에 나온 『빛과 그림자에 대한 에세이An Essay on Light and Shadow』(1804)라는 소책자와 마찬가지로 아가씨들을 위한 회화 안내서 정도로 보인다. 그러나 좀 더 자세히 들여다보면 내용, 스타일, 일러스트레이션이 아마추어용 지침서 이상이라는 사실을 발견할 수 있다. 1808년에 윌리엄 밀러에 의해 발간된 두 번째 책은 내용은 보다 확장되었지만 비슷한 주제를 다루었다. 이 책에는 『새로운 색채 이론에 대한 에세이An Essay on a New Theory of Colours』라는 조금 더 대담한 이름을 붙였다.

당대 대부분의 사람들이 그랬듯 가트사이드는 뉴턴과 해리스의 영향을 직접적으로 받으면서도 괴테의 이중적인 색상 체계에 어느 정도 동조했다. 가트사이드의 에세이가 비슷한 시기에 나온 수많은 색과 회화에 대한 도판집들 중에서도 돋보이는 이유는 그녀의 일러스트레이션 기법 덕분이었다. 가트사이드는 (해리스의 모델과 비슷하지만 네모난 모양의) 프리즘을 통해 만들어진 7색과 혼색을 포함하는 표준목록 두 개와 색상환을 수록했을 뿐만 아니라 여덟 가지 색조를 완전히 독특한 방식으로 보여주었다.[31] 이들 색조(하양, 노랑, 주황, 초록, 파랑, 진홍, 보라, 선홍)는 뉴턴의 프리즘 스펙트럼을 따르면서도 하양이 더해져 있다. 지면 전체를 차지하는 이 도판은 수채화

'얼룩들'이 자유롭게 그려진 것으로, 주로 초록과 갈색의 색조가 다양한 채도로 서로 뒤섞여 있다.

19세기가 끝나가도록 이 정도로 독창적인 색상 체계는 나타나지 않았다. 그렇지만 가트사이드의 작품은 비교적 최근까지도 주목을 받지 못했다. 1948년에 이르러서야 F. 슈미드 박사가 모지스 해리스와 연관해서 그녀의 얼룩 작품들을 거론했다. 슈미드는 "그녀의 작품은 스위스의 예술가 자코메티, 심지어 월트 디즈니의 만화영화만큼 환상적이고 현대적이며 암시적인 그림들"이라고 이야기했다.

가트사이드의 일러스트레이션이 아름다우면서도 유용하다는 것은 확실하다. 하지만 이토록 복잡하면서도 자유롭게 수작업으로 채색된 도판이 과연 어떻게 제작되었으며 누가 칠을 했고 그 과정에 작가는 얼마나 관여했느냐 하는 점에 대해서는 의문이 남는다. 확실하진 않지만, 『빛과 그림자에 대한 에세이』의 인쇄 부수는 150부에서 200부 정도일 것이고 전체적으로 1,650개에서 2,200개 정도의 도판이 필요했을 것이다. 가트사이드를 포함해 비슷한 책을 쓴 많은 작가들이 책에 수록된 모든 도판을 직접 그렸을 가능성은 희박하다. 따라서 가트사이드는 자신의 어린 여학생들을 작업에 동원했을 확률이 크다. 그녀의 책을 출간한 밀러는 가트사이드가 이미지 제작에 직접 참여했다는 사실을 판매를 위한 장점으로 부각하기도 했다. 1809년 2월 9일 자 《모닝 포스트》에는 그녀의 세 번째 책 『꽃, 새, 조개, 과일, 곤충 등을 묘사하는 장식들과 새로운 색채 이론을 생생하게 보여주는 풍부한 일러스트레이션Ornamental Groups, Descriptive of Flowers, Birds, Shells, Fruit, Insects,&c., and Illustrative of a New Theory of Colouring』이 출간되었음을 알리는 광고가 실렸다. 밀러는 여기서 "이 아름다운 작품들은 황실 도화지에 인쇄되었으며 각각 번호가 매겨졌고, 가트사이드가 직접 그리거나 지도하여 채색하고 마무리한 6개의 도판이 수록되어 있다"고 소개한다. 이는 19세기 초 컬러 일러스트레이션이 수록된 인쇄물은 노동 집약적인 생산물이었으며, 따라서 매우 귀하고 비쌌다는 사실을 알려준다.

**31**
가트사이드는 얼룩작품들을 통해 색의 명도와 조화로운 색채 구성의 사례를 함축적으로 보여주려고 했다. 그녀가 선택한 색들은 뉴턴의 스펙트럼을 어느 정도 따르면서도, 클로드 부테와 마찬가지로 파랑이 아닌 빨강을 두 가지의 색조로 나누었다.[도9, 10]

Blue. 7.

White. 1.

Yellow. 2.

Orange. 3.

Green. 4.

# 아마추어 화가들에게
# 인기 있던 지침서들

19세기에 사용하기 쉽고 가격이 저렴한 휴대용 수채화 물감과 도구가 나왔다는 것은 많은 사람들이 색을 이용한 여가를 즐기게 되었다는 의미이기도 하다. 그 덕분에 초급부터 고급까지 모든 단계마다 데생과 채색 수업을 원하는 사람들도 늘어나게 되었다. 수많은 소녀와 젊은 여성들이 그림을 그리는 법을 배우려고 했으며, 전문 화가들로서는 회화 수업을 하거나 회화에 대한 설명서를 만드는 일이 별도의 수입을 올릴 수 있는 좋은 기회였다. 색의 배열과 이것을 라인 드로잉에 적용하는 문제나 구성 요소들의 음영을 나타내는 일은 복잡한 과제로 받아들여졌고, 그 결과 19세기 초 삼십 년 동안 영국에서 발간된 교육 지침서만 수백 권에 이르렀다.

영국의 풍경화가 데이비드 콕스의 『풍경 수채화를 이해하기 위한 단계별 학습A Series of Progressive Lessons, Intended to Elucidate the Art of Landscape Painting in Water Colours』(1811)은 초창기에 나온 수채화 학습서 중 하나다. 콕스의 책은 색채 이론보다 저렴한 안료와 화면 구성, 물감 혼합에 초점을 맞추고 있긴 하지만, 그는 그림을 그릴 때 쓰이는 세 가지 원색과 세 가지 이차색의 기본 순서를 인지하고 있었고, 애매한 색들을 뒤섞어서 팔레트를 낭비하지 말라고 권했다. 콕스가 말하는 '단계별 방법'이란 최초의 밑그림부터 마지막 완성에 이르기까지, 단계에 따라 색채를 점점 더 복잡하고 세밀하게 적용하는 것을 지칭한다. 콕스는 텍스트를 수채화 물감 견본과 함께 제시하여 그림을 그리는 방법을 설명했다. 즉 본문을 보면 안료 이름 뒤에 물감 견본이 작은 사각형 모양으로 실제로 칠해져 있다.[32] 콕스의 지침서는 인기를 끌었으며, 인쇄 품질을 개선하고 일러스트레이션을 더해가며 1845년까지 아홉 권의 개정판을 냈다. 그는 비슷한 스타일로 다른 책들도 출간했다.

스코틀랜드의 화가이자 판화가였던 존 버넷은 1820년대에 예술가 지침서 시리즈를 발표했다. 버넷의 지침서 시리즈는 19세기 내내 여러 차례 인쇄를 거듭했고 유럽의 다른 나라 언어로 번역되기도 했다. 그와 비슷한 시기에 활동했던 다른 사람들처럼 버넷도 자신의 방법론을 설명하기 위해 네덜란드, 플랑드르, 베네치아 대가들의 사례를 활용했다. 이제는 색이라는 주제에 컬러 일러스트레이션을 활용하는 것은 당연한 일이 되었고, 이는 윌리엄 오람[29, 30]으로부터 벗어나게 되었다는 사실을 의미했다. 버넷은 판화 제작 기술을 바탕으로 대부분의 동판 제작과 채색을 스스로 해결했다.

버넷의 『회화에 대한 실용적인 조언Practical Hints on Colour in Painting』(1827)은 오로지 색채에 대해서만 다루고 있다. 이 책에 실린 여덟 장의 도판 중 첫 번째에는 색채 다이어그램 다섯 개와 빛과 그림자를 설명하기 위한 상징적인 장면 두 점이 그려져 있는데, 모두 수작업으로 채색되었다.[33] 버넷의 목적은 실용적인 조언을 해주는 것이었기에, 다섯 점의 작은 다이어그램은 색의 순서를 함축적으로 개괄한다. 그림 1에서 버넷은 뉴턴의 일곱 색상(빨강, 주황, 노랑, 초록, 파랑, 자주, 보라)을 우선 배치하고, 각 색상이 차지하는 범위도 표시했다. 여기에는 뉴턴이 제시한 비례가 어느 정도 반영되었다. 그리고 다른 다이어그램과 마찬가지로 남색 대신 자주색이 쓰이고 있다. 그림2는 화가에게 필수적인 색으로, 레오나르도 다빈치의 4원색 체계(노랑, 초록, 파랑, 빨강)에 하양과 검정을 더한 것이다. 그림3의 다이어그램은 18세기 독일의 화가인 안톤 라파엘 멩스가 제안한 것으로 다섯 가지 원색(하양, 노랑, 빨강, 파랑, 검정)과 다섯 가지 이차 혼색(주황, 초록, 자주, 회색, 갈색으로, 하양은 그대로 있으나 검정이 빠져 있다)이다. 다른 다이어그램 두 개에는 따뜻한 색(노랑, 빨강, 갈색)과 차가운 색(회색, 초록, 파랑)이 하양과 검정 사이에 배열되어 있다. 회화에 대한 버넷의 실제적인 연구들은 1850년대까지 다양한 판형으로 인쇄되어 남아 있는데, 그가 세상을 떠나고 꽤 오랜 시간이 지난 19세기 후반에야 다시 주목을 받게 되었다.

**32**
콕스는 그림의 단계적 발전을 꼼꼼하게 설명하면서, 색과 색 혼합에 대해서도 구체적인 사례를 제시함과 동시에 수작업으로 채색한 시각 자료까지 덧붙였다.

**33**
버넷의 지침서 『회화에 대한 실용적인 조언』에 수록된 이 도판에는 뉴턴의 스펙트럼, 4원색 체계, 멩스의 원색과 이차색, 따뜻한 색과 차가운 색, 밝게 빛나는 장면과 그림자 속의 장면 등이 그려져 있다.

## DUTCH BOATS on the SCHELDT, off ANTWERP.

The sky cobalt ▭ ; the clouds yellow ochre, and a little vermilion ▭ ; the darker tint upon the clouds, cobalt, and vermilion ▭ ; when quite dry, the whole of the sky may have a very light wash of yellow ochre passed over it, the water indigo, and yellow ochre ▭ ; the sails; one burnt sienna, and vermilion ▭ ; the other yellow ochre, and Vandyke brown ▭ ; the barges with burnt sienna, and yellow ochre ▭ ▭ ; the darker parts with a little Vandyke brown.

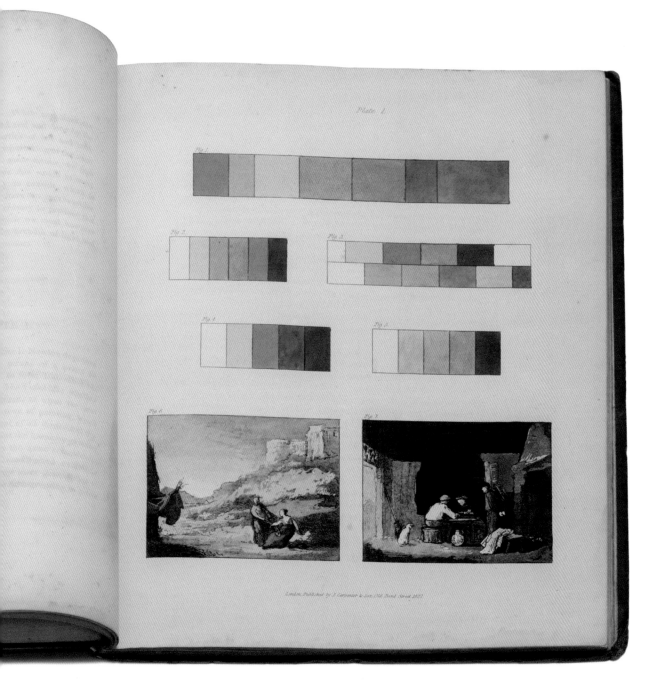

# 색채의 분류
## 『베르너의 명명법』

> **젊은 찰스 다윈은 이 책을 들고
> HMS 비글호에 승선했다. 그리고 사임이 붙인 색명과
> 그에 대한 설명을 노트에 활용했다.**

『베르너의 색채 명명법Werner's Nomenclature of Colours』은 19세기 초에 다시 증가한 색채에 대한 관심을 보여주는 훌륭하면서도 특이한 사례라고 할 수 있다. 1774년 출간된 독일의 지질학자 아브라함 고틀로프 베르너의 명명법『광물의 외부적 특징에 대하여 Von den äusserlichen Kennzeichen der Fossilien』를 새롭게 편집, 해석한 내용인데, 1814년에 런던에서 출간되고 1821년에 재인쇄되었다. 본래의 제목은『베르너의 색채 명명법, 예술, 과학, 특히 동물학, 식물학, 화학, 광물학, 병리 해부학에 큰 도움이 될 수 있도록 정리한 증보판. 부록은 동물, 채소, 광물계의 잘 알려진 대상들 중에서 선정한 사례들』이었다. 에든버러의 베르너리안 원예 협회에 속한 화초 화가였던 개정판의 편집자 패트릭 사임은 초록, 주황, 노랑, 파랑, 자주, 빨강, 검정, 하양, 회색, 갈색 등 갖가지 색들이 그림자를 만들며 변화하는 모습을 담은 색 목록을 제시했다. 개정판에 실린 색은 모두 110가지로, 베르너의 원본에 수록된 79가지보다 개수가 많이 늘어났다. 사임은 이 색들을 도표로 꼼꼼하게 정리했는데, 꽃이 주를 이루는 식물계와 곤충과 새가 대부분인 동물계, 광물계로 나누어 각각의 색마다 짧은 설명을 덧붙였다.[34, 35] 사임은 색에 이름을 붙이면서 안료보다는 색이 겉으로 어떻게 보이며 어떻게 알아볼 수 있을지에 관심을 두었다. 그것은 이 출판물의 주된 목적이 분류와 묘사를 돕는 데 있었기 때문이다.

색 이름들 중에는 '담석증 노랑Gallstone Yellow', '정맥혈 빨강Veinous Red'과 '동맥혈 빨강Arterial Blood Red', '서양 대파 초록Leek Green', '간 갈색Liver Brown', '탈지유 하양Skimmed Milk White' 등과 같이 기가 막히게 절묘한 것들도 있다. 젊은 찰스 다윈이 사임의『베르너의 명명법』한 권을 들고 1831년부터 1836년까지 남미와 호주로 향하는 HMS 비글호에 승선해서 사임이 붙인 색명과 그에 대한 설명을 자신의 노트에 활용했다는 것은 그리 놀랄 만한 일이 아니다. 이처럼 작아서 들고 다니기 편한 도표는 과학자와 예술가 모두에게 요긴하게 쓰였다. 작은 가방에 넣고 다니며 자연을 관찰할 때 참고하여 시각적으로 정확하게 묘사했고 예술적 영감을 얻기도 했다. 이 도표는 복잡한 색상환은 물론이고 다른 다이어그램들에 비해서도 단순하지만, 한 가지 색 안에서 색조가 다양하게 분화되는 양상을 분류하고 있다. 예를 들어 사임은 빨강을 17가지 유형으로 구분했는데, 자연계에서 얻은 실제 사례와 개별적인 색 견본들을 더하다 보면 우리 주변에서 볼 수 있는 수많은 색들을 확인하고 기록하는 데 큰 도움이 된다. 베르너와 사임의 시대에도 상세한 색 목록에 대한 요구가 절실했겠지만, 19세기를 거쳐 20세기에 들어서면서 그 목록은 더 길고 세밀해진다.

이 작은 책은 제작 방식이 매우 독특한데, 색 견본들을 페이지 위에 직접 칠한 것이 아니라 다른 종이에 색을 칠해 작은 사각형으로 잘라 붙였다. 사임은 가족의 도움을 받아 이 힘든 작업을 했을 것으로 추정된다.

**34**
베르너의 명명법에 나오는 색은 50개도 안 되지만, 회색의 색조는 여덟 개나 된다. 10번인 '연기 회색'은 동물로는 '울새의 붉은 가슴 주변'에서 볼 수 있는 색이며 광물로는 '부싯돌' 색이다.
12번인 '진주 회색'은 동물로는 '검은 머리 세가락갈매기의 등'에서 볼 수 있는 색이며 식물로는 '자주색 설앵초의 꽃잎 뒤쪽', 광물로는 '벽옥' 색이다.

# GREYS.

| Nº | Names. | Colours. | ANIMAL. | VEGETABLE. | MINERAL. |
|----|--------|----------|---------|------------|----------|
| 9 | Ash Grey. | | Breast of long tailed Hen Titmouse. | Fresh Wood ashes | Flint. |
| 10 | Smoke Grey. | | Breast of the Robin round the Red. | | Flint. |
| 11 | French Grey. | | Breast of Pied Wag tail. | | |
| 12 | Pearl Grey. | | Backs of black headed and Kittiwake Gulls. | Back of Petals of Purple Hepatica. | Porcelain Jasper. |
| 13 | Yellowish Grey. | | Vent coverts of White Rump. | Stems of the Barberry. | Common Calcedony. |
| 14 | Bluish Grey. | | Back, and tail Coverts Wood Pigeon. | | Limestone |
| 15 | Greenish Grey. | | Quill feathers of the Robin. | Bark of Ash Tree. | Clay Slate. Wacke. |
| 16 | Blackish Grey. | | Back of Nut-hatch. | Old Stems of Hawthorn. | Flint. |

## GREENS.

| No. | Names | Colours | ANIMAL | VEGETABLE | MINERAL |
|---|---|---|---|---|---|
| 46 | Celandine Green. | | Phalæna Margaritaria. | Back of Tussilage Leaves. | Beryl. |
| 47 | Mountain Green. | | Phalæna Viridaria. | Thick leaved Cudweed, Silver leaved Almond. | Actynolite Beryl. |
| 48 | Leek Green. | | | Sea Kale, Leaves of Leeks in Winter. | Actynolite Prase. |
| 49 | Blackish Green. | | Elytra of Rose Beetle. | Dark Streaked Leaves of Cayenn Pepper. | Serpentine. |
| 50 | Verdigris Green. | | Tail of small long tailed Green Parrot. | | Copper Green. |
| 51 | Bluish Green. | | Eggs of Thrush. | Under Disk of Wild Rose Leaves. | Beryl. |
| 52 | Apple Green. | | Under Side of Wings of Green Broom Moth. | | Chrysoprase. |
| 53 | Emerald Green. | | Beauty Spot on Wing of Teal Drake. | | Emerald. |

## GREENS.

| No. | Names | Colours | ANIMAL | VEGETABLE | MINERAL |
|---|---|---|---|---|---|
| 54 | Grass Green. | | Scarabæus Nobilis. | General Appearance of Grass Fields, Sweet Sugar Pear. | Uran Mica. |
| 55 | Duck Green. | | Neck of Mallard. | Upper Disk of Yew Leaves. | Ceylanite. |
| 56 | Sap Green. | | Under Side of Lower Wings of Orange tip Butterfly. | Upper Disk of Leaves of woody Night Shade. | |
| 57 | Pistachio Green. | | Neck of Eider Drake. | Ripe Pound Pear, Hypnum Sericeum, Saxifrage. | Crysolite. |
| 58 | Asparagus Green. | | Brimstone Butterfly. | Variegated Horse-Shoe Geranium. | Beryl. |
| 59 | Olive Green. | | | Foliage of Lignum vitæ. | Epidote Olivin Ore. |
| 60 | Oil Green. | | Animal and Shell of common Water Snail. | Nonpareil Apple from the Wall. | Beryl. |
| 61 | Siskin Green. | | Siskin. | Ripe Colmar Pear, Irish Pitcher Apple. | Uran Mica. |

## YELLOWS.

| No. | Names | Colours | ANIMAL | VEGETABLE | MINERAL |
|---|---|---|---|---|---|
| 62 | Sulphur Yellow. | | Yellow Parts of large Dragon Fly. | Various Coloured Snap dragon. | Sulphur. |
| 63 | Primrose Yellow. | | Pale Canary Bird. | Wild Primrose. | Pale coloured Sulphur. |
| 64 | Wax Yellow. | | Larva of large Water Beetle. | Greenish Parts of Nonpareil Apple. | Semi Opal. |
| 65 | Lemon Yellow. | | Large Wasp or Hornet. | Shrubby Goldilocks. | Yellow Orpiment. |
| 66 | Gamboge Yellow. | | Wings of Goldfinch, Canary Bird. | Yellow Jasmine. | High coloured Sulphur. |
| 67 | Kings Yellow. | | Breast of Golden Pheasant. | Yellow Tulip, Cinque foil. | |
| 68 | Saffron Yellow. | | Tail Coverts of Golden Pheasant. | Anther of Saffron Crocus. | |

## YELLOWS.

| No. | Names | Colours | ANIMAL | VEGETABLE | MINERAL |
|---|---|---|---|---|---|
| 69 | Gallstone Yellow. | | Gallstone. | Marigold Apple. | |
| 70 | Honey Yellow. | | Lower Parts of Neck of Bird of Paradise. | | Fluor Spar. |
| 71 | Straw Yellow. | | Polar Bear. | Oat Straw. | Schorlite, Calamine. |
| 72 | Wine Yellow. | | Body of Silk Moth. | White Currants. | Saxon Topaz. |
| 73 | Sienna Yellow. | | Foot Parts of Tail of Bird of Paradise. | Stamens of Honey-suckle. | Pale Brazilian Topaz. |
| 74 | Ochre Yellow. | | Vent Coverts of Red Start. | | Porcelain Jasper. |
| 75 | Cream Yellow. | | Breast of Teal Drake. | | Porcelain Jasper. |

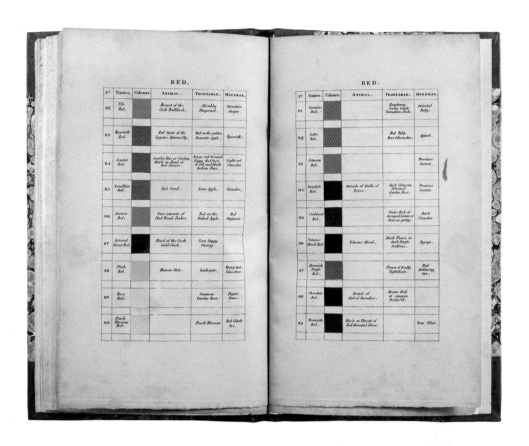

**35**

1821년 재인쇄된 사임의
『베르너의 색채 명명법』의
일부로, 색 견본의 이름과
함께 이를 어떠한 식물, 동물,
광물에서 볼 수 있는지를
정리한 목록이다.
초록 중에서
'에메랄드그린Emerald
Green'은 '청록색 쇠오리의
날개에 있는 멋진 점'에서
볼 수 있다. 노랑 중 하나인
'볏짚 노랑Straw Yellow'은
북극곰의 색깔과 비슷하다. 이
목록에 따르면 '덩굴 노랑Vine
Yellow'은 비단나방의 몸통
색이고, '정맥혈 빨강'은
개양귀비 색이며, '동맥혈
빨강'은 사향 물꽈리아재비
색이다.

# 조지 필드
## 과학, 예술, 상징주의

조지 필드는 영국의 컬러맨이자 물감 제조업자, 화학자, 그리고 색채 연구가였다. 그가 색에 대해 쓴 첫 번째 책은 『색채론Chromatics』, 즉 『색의 비유와 조화에 대한 에세이An Essay on the Analogy and Harmony of Colours』로, 1817년에 출판되었다. 이후로도 그는 색에 관한 글을 계속 쓰고 발표했다. 그의 책은 그가 세상을 떠난 후인 1880년대까지도 개정 증보판이 나올 정도로 인기가 있었다. 그는 상업적으로 성공을 거둔 한편 예술계와의 관계를 유지하면서 폭넓은 연구를 계속했다. 따라서 필드가 거둔 연구 성과는 19세기 색채 관련서의 특징과 함께 색과 물감을 사용하는 방식의 변화를 가장 잘 보여주는 사례로 손꼽힌다. 『색채론』의 문체와 형식, 설명 방법은 1805년에 출간된 메리 가트사이드의 『빛과 그림자에 대한 에세이』(50-53쪽 참조)나 1809년에 출간된 제임스 소워비의 『색에 대한 새로운 해명New Elucidation of Colours』처럼 이전에 나온 색과 색채 이론에 대한 도해집들과 비슷했다. 색상 체계를 시각적으로 보여주려고 했던 과거의 전통에 따라 필드도 피라미드형, 육각형, 다양한 색상환과 여러 가지 모양의 사다리꼴[37], 별 모양을 이루는 겹쳐진 삼각형 등 다양한 도표들을 제시했다. 특히 눈길을 끄는 별 모양 색표들은 필드가 색을 여러 가지 단계로 혼합해 보면서 색채 조화를 실험한 내용이다.[38] 각 별 모양의 중심은 검정이나 아주 어두운 색으로 채워져 있는데, 필드가 보여주는 색상 체계가 빛에 의한 가법혼색이 아니라 물감이나 안료에 의한 감법혼색이라는 사실을 알 수 있다.

필드의 접근 방법은 예술과 기술이 본질적으로 연결되어 있으며 '서로에게 빛을 비춰주는 관계'라는 굳건한 믿음에 뿌리를 두고 있다. 필드는 괴테와 마찬가지로 색이 이원론적이라는 기본 원리에 찬성하는 입장이었으며, 색이 상징적, 도덕적, 심리적 연상 작용을 한다고 생각했다. 그래서 노랑과 파랑이 빛과 그늘, 더 나아가서는 능동과 수동이라는 양극성을 형성한다고 주장했다. 괴테가 세 개의 원색과 세 개의 이차색에 근거해서 양극성이라는 개념을 색상 체계에 대칭적으로 결합했듯이 필드도 세 개의 원색이라는 개념을 받아들였다. 진지한 과학자이자 실천적인 기독교도였던 필드는 세 개의 원색으로 이루어진 삼원색 체계를 기독교의 성삼위일체 개념과 결부했다. 레드매더스red madders와 레몬옐로lemon yellow, 울트라마린블루ultramarine blue야말로 이와 같은 성삼위의 모습을 세속적으로 나타내는 가장 순수하고 안정적인 안료였다.

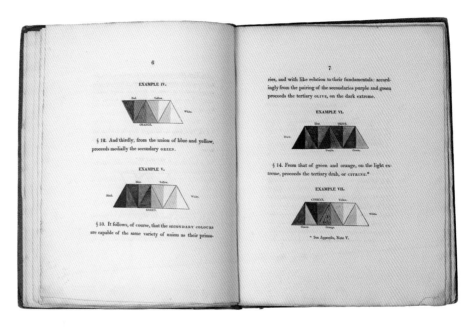

**36**
조지 필드의 저서들은 여러 가지 판형으로 출판되었다. 이것은 1841년에 나온 『색층분석법』의 수작업으로 채색된 속표지인데, 상당히 발전된 형태의 색상환이라고 할 수 있다.

**37**
원색, 이차색, 삼차색이 실제로 혼합되는 예시를 보여주는 필드 『색채론』의 일부

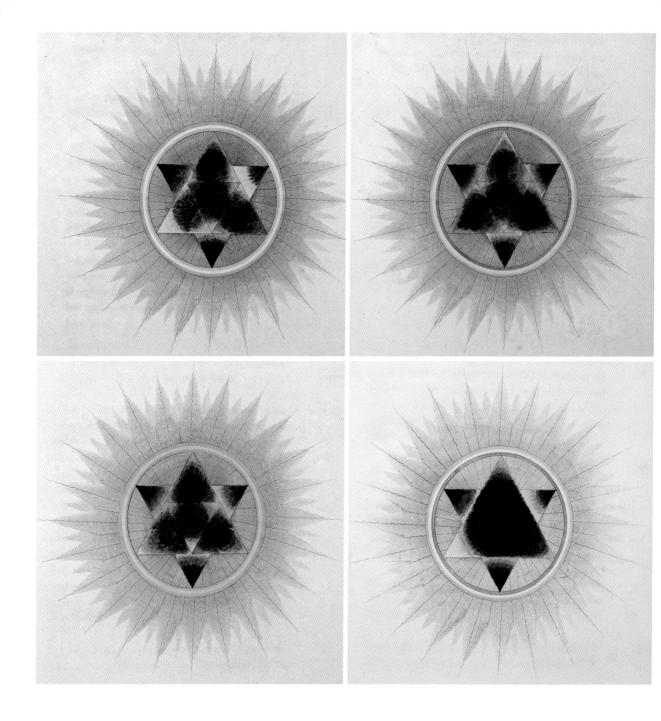

**38**
필드의 별 모양 색표들은 색채
혼합의 원리를 더욱 아름답게
보여준다.
각 별 모양의 중심에는
검정이나 아주 어두운 색이
있는데, 물질적인 색, 즉
감법혼색을 다룬 것이라는
사실을 알 수 있다.

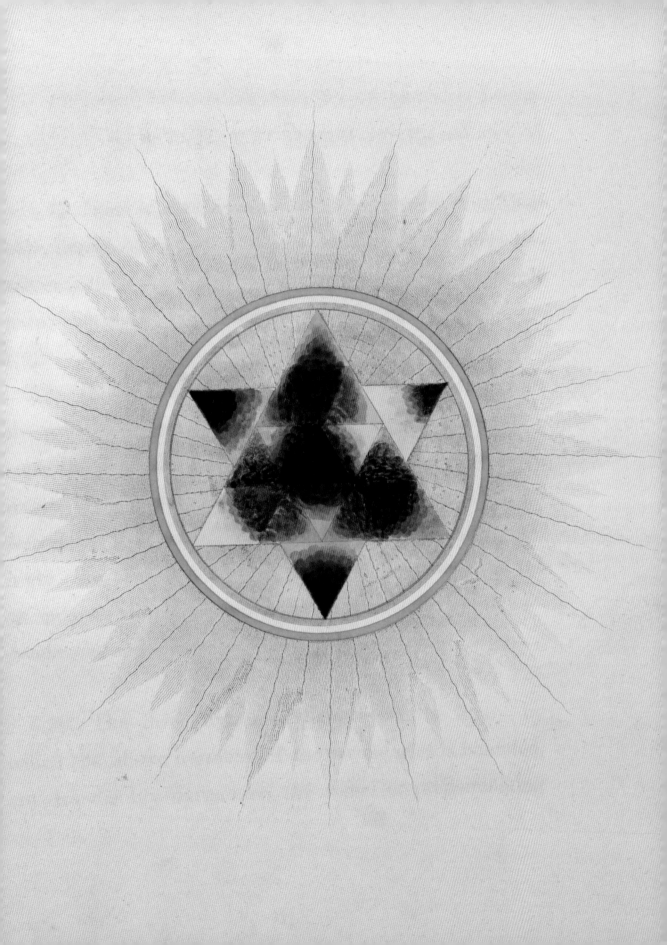

필드는 이미 1804년부터 안료 제조를 실험하며 방대한 양의 관찰 결과를 기록해 두었다. 그는 특히 안료를 추출하고 여과하며 생산하는 도구와 기계들을 발명하는 데에 관심이 많았다. 필드는 1808년부터 예술가들은 물론이고 1832년에 윈저&뉴턴을 설립한 윌리엄 윈저와 헨리 뉴턴 등의 다른 컬러맨, 소매상, 화구상, 루돌프 애커먼 같은 출판인쇄업자에게도 안료를 공급하기 시작했다. 필드는 고급 안료뿐 아니라 색과 안료에 대한 과학적인 정보도 제공했다. 그 덕분에 필드가 출판한 모든 책들이 여러 차례 개정 증보판을 내며 계속 인기를 누릴 수 있었을 것이다. 필드의 안료들은 세월의 흐름을 이겨냈으며, 1850년대에 들어서면서 색채 연구가인 메리 필라델피아 메리필드(104-105쪽 참조)를 비롯해서 라파엘 전파의 일원인 윌리엄 홀먼 헌트와 존 에버렛 밀레이 등으로부터 찬사를 받았다.

당시 절대적인 인기를 누렸던 그의 저서들은 19세기 초의 색에 대한 새로운 이해를 보여주는 것을 넘어 색채와 관련된 책에 도판을 넣거나 제작하는 방법의 변천 과정을 가장 잘 알려주는 본보기이기도 하다. 1817년에 나온 『색채론』 초판은 발행 부수가 250부밖에 되지 않았다. 도판 17장은 모두 수채화 물감과 구아슈를 사용하여 수작업으로 채색

했는데, 필드 자신이 직접 했거나 철저하게 감독했을 것으로 추정된다. 가격이 2기니(약 2.2파운드)였다는 점에서 일러스트레이션이 얼마나 고품질이었는지 알 수 있다. 그에 비해 1835년에 발표된 필드의 대표작 『색층 분석법 Chromatography』은 4절 판형(33×30cm)이었는데, 손으로 채색한 것은 속표지 하나뿐이었고 또 다른 동판 인쇄 도판에는 색을 넣지 않았다. 필드는 이후의 인쇄본부터는 판형의 크기를 계속 줄였다. 1841년에 나온 『색층 분석법』 신판은 눈에 띄게 작아졌으며(23×15cm), 일러스트레이션은 손으로 채색한 속표지 한 장뿐이었다. 이는 시장이 커지면서 가격을 낮춰야 했기 때문에 택한 변화였을 것이다. 더 작아진 판형의 『색층 분석법』은 『화가들을 위한 예술의 기본 원리: 채색의 문법 Rudiments of the Painters' Art: Or, A Grammar of Colouring』(1850, 1858)이라는 제목으로 그의 사후에 발표되었는데, 크기가 훨씬 작아서(18×10.5cm) 예술가용 편람으로 소개되었다. 이 책에는 단순화된 별 모양의 색표를 수작업으로 채색한 작은 속표지가 한 장 들어 있고, 꽃 모양으로 그려낸 삼원색 석판화[39] 두 장과 다색 석판화[40] 세 장이 포함되어 있었다. 이 책은 2실링이었는데, 40년 전에 나온 첫 번째 책의 10분의 1 수준에 불과한 가격이었다.

**39, 40**
필드가 출간한 『화가들을 위한 예술의 기본 원리』에 실린 도판으로, 원색의 특질을 꽃 모양으로 나타내고 있다.
왼쪽의 도판에서 파랑과 노랑은 보다 추상적인 형태로 표현되었다.
필드는 파랑을 그늘, 노랑을 빛으로 나타냄으로써 괴테를 따랐다.
오른쪽 도판은 빨강을 보색인 초록과 함께 장미 문양으로 묘사한 것이다.

## 색과 음악

색채를 아름답고 조화롭게 표현하려고 했던 필드의 방식은 별 모양의 색표에 잘 나타나 있다. 그는 삼원색과 기독교의 성삼위일체를 형이상학적으로 연관 지으려고 했다. 사실 그의 첫 번째 출판물의 제목에는 색채 연구에 대한 19세기 초의 새로운 관점이 잘 나타나 있다. 당시에는 색상 체계를 효과적으로 보여줘야 한다는 요구 못지않게 색과 관련된 비유나 상징을 찾아내려는 욕구가 만연했다. 그래서 필드는 이전에 뉴턴이 그랬던 것처럼 색과 음악 사이에 강한 연관성이 있다고 주장했다. 예를 들어 필드는 삼원색과 도, 미, 솔 사이에 관련성이 있다고 생각했다. 그는 나중에 출간한 책들에서 이러한 유사점에 대해 더 설명했으며, 채색한 삼각형에 음계를 결합하여 보여주기도 했다.[42] 그로부터 몇 년 지나지 않아 스코틀랜드의 실내 장식가인 데이비드 램지 헤이는 『실내 장식에 적합한 색채 조화의 법칙: 주택 도색 실무론The Laws of Harmonious Colouring Adapted to Interior Decorations: With Observations on the Practice of House Painting』(1847)에서 음악과 색 사이의 유사성을 다룬 비슷한 일러스트레이션을 소개했다.[41]

뉴턴이 최초로 색과 음악을 연관 지은 것은 아니었다. 그리스의 수학자인 피타고라스 또한 둘 사이에 상관관계가 있다고 생각했으며, 그보다 훨씬 이전에도 그렇게 생각하는 사람들이 있었을 것이다. 색과 음악은 색채 이론과 공연 예술에서 꾸준히 대두되는 주제였다. 이를테면 독일의 학자인 아타나시우스 키르허는 1650년에 발표한 『보편 음악론 Musurgia Universalis』에서 악보와 색이 결합된 공감각적 경험을 근거로 음악 언어에 대해 논의했다.

뉴턴이 1704년에 처음 인쇄한 색상환[5]은 그리스 도리안식 음계 배열을 따르고 있었는데, 프랑스 예수회 수도사인 루이 베르트랑 카스텔의 영향도 상당히 많이 받았다. 카스텔은 1734년에 색으로만 연주하는 시각적 하프시코드를 조립했고 나중에는 색과 음을 동시에 생성할 수 있는 모델들을 추가로 내놓았다. 카스텔의 악기는 건반을 치면 색종이나 색리본이 올라가는 방식이었다. 카스텔이 가장 심혈을 기울인 오르간은 그가 세상을 떠난 해인 1757년에 런던에서 전시되었다. 이 오르간은 12옥타브를 연주할 수 있었는데, 144개의 건반에는 작은 구멍이나 있어 칠 때마다 얇은 색종이가 나타났다.

**41, 42**
음악과 색의 유사성에 대한 헤이의 일러스트레이션(41)과 채색한 삼각형에 음계를 결합한 필드의 일러스트레이션(42). 필드와 마찬가지로 헤이도 낮은 음표일수록 어둡게, 높은 음표일수록 밝게 나타냈으며, 각 음계의 꼭대기에는 밝은 노랑을 두었다. 필드의 체계가 수많은 혼합색과 채도를 복잡하게 나타내는 반면, 헤이의 음계는 노랑, 빨강, 파랑의 삼원색과 각각의 혼합색인 주황, 자주, 초록을 기반으로 한다.

# EXAMPLE XVI.

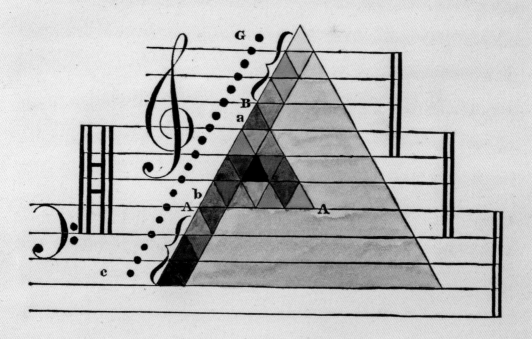

**ANALOGOUS SCALE OF SOUNDS AND COLOURS.**

*Chr.*

E

# 화가들의 지침서에서
# 권하는 팔레트

1820년대 이후에 나온 회화 지침서들에는 그림을 그리는 단계에 따라 어떤 색들이 쓰여야 하는지 보여주는 팔레트 이미지들이 늘어났다. J. C. 르블롱의 『콜로리토』(1756)[15]나 윌리엄 호가스의 『아름다움에 대한 분석』(1753)[18]처럼 과거에 나온 지침서에 수록된 팔레트 이미지는 도움을 주기 위한 것이라기보다는 장식적이거나 상징적인 용도였다. 그러던 것이 18세기 말에는 부식 동판화의 한 방법인 애쿼틴트가, 19세기 초에는 석판 인쇄 같은 기술이 발명되며 회화 기법이나 재료를 더 충실하고 정교하게 보여줄 수 있게 되었다. 하지만 앞으로 보여줄 팔레트는 모두 석판이나 동판 인쇄물에 수채화 물감을 수작업으로 덧칠한 것들로, 실제 물감 얼룩이 남아 있다. 팔레트를 보면서 문득 궁금해졌다. 저 '울트라마린' 색깔은 진짜 울트라마린 물감으로 그린 걸까? 아니면 그저 책의 일러스트레이션을 위해 울트라마린처럼 보이는 싸구려 파란색을 쓴 걸까?

『풍경화와 인물화를 위한 유화와 수채화On Painting in Oil and Water Colours for Landscape and Portraits』(1839)의 서론에서 저자인 시어도어 헨리 필딩은 "유화에 대한 실용적인 논문이 너무 적은 반면에 수채화에 관한 글은 부족함이 없을 정도로 여러 가지가 나와 있다"고 한탄하고 있다. 필딩이 제안하고자 한 것은 유화와 수채화 모두에 활용할 수 있을 만큼 충실한 내용을 담은 완전히 실용적인 책이었다. 존 버넷과 마찬가지로[33] 필딩의 지침서는 기존 예술가들의 연구를 참고하면서도 스스로 관찰한 기록을 근거로 삼고 있었다. 필딩은 새로운 회화 기법을 소개하기 위해 동판화로 찍은 도판 열 점을 제시했는데, 그중 몇 점은 수작업으로 채색되어 있었다.

필딩의 책 속표지 도판은 장식적이면서도 유익한 내용이라서 더욱 눈길을 끈다.[43] 여기에는 사실적인 팔레트가 두 개 등장하는데, 위쪽은 풍경화를, 아래쪽은 인물화를 위한 것이다. 그리고 그 아래에는 적합한 붓들이 제시되어 있다. 필딩은 본문에서 그림을 그리기 시작할 때에는 팔레트에 둘이나 셋 이내의 색조만 담아야 하며, 이 몇몇 기본색을 처음부터 많이 섞어 두어야 한다고 강조한다. 이러한 팔레트는 물감 자체는 적게 사용하되 색조는 많이 필요한 그림에 적합해 보인다. 필딩의 팔레트 못지않은 사례가 바로 존 코즈의 팔레트다. 코즈는 필딩보다 여러 해 전에 자신의 회화 지침서에 여러 장의 팔레트 이미지들을 소개했는데, 인쇄되어 채색된 팔레트들은 그 자체가 예술작품이다.

코즈가 처음 발표한 『유화 기법 입문Introduction to the Art of Painting in Oil Colours』(1822)에는 신중하게 채색된 팔레트가 포함되어 있다. 1840년에 대폭 개정하여 출간된 신판에는 솜씨 좋게 인쇄된 석판화에 수작업으로 채색한 11점의 팔레트를 담았다.[44] 이 팔레트들은 유화를 그릴 때 배경을 칠하거나 인물화, 풍경화 또는 하늘을 그리거나 비단 같은 직물을 묘사하는 등의 다양한 단계에서 어떤 색조가 사용되어야 하는지를 아주 세세하게 보여준다. 필딩과 마찬가지로 코즈 역시 이 색조들을 하나의 팔레트 안에 담고 있는데, 물감들이 서로 뒤섞이고 묻지 않으면서도 혼합하기는 쉬운 이상적인 배치를 보여주려고 했다. 여기에서도 물감과 안료들을 상당히 정확하고 선명하게 묘사하고 있지만, 여전히 수채화와 구아슈를 유화와 구별하지 않고 설명하고 있다.

**43**
필딩의 『풍경화와 인물화를 위한 유화와 수채화』(1839) 속표지 도판. 필딩은 본문에서 "색조들은 정해진 단계에 따라 가장 가까운 쪽부터 흰색으로 시작해서 가장 먼 쪽은 어두운 색으로 끝나게 한다. 다시 말하면 제일 많이 쓰는 밝은 색을 제일 가까운 곳에 둔다"고 설명했다.

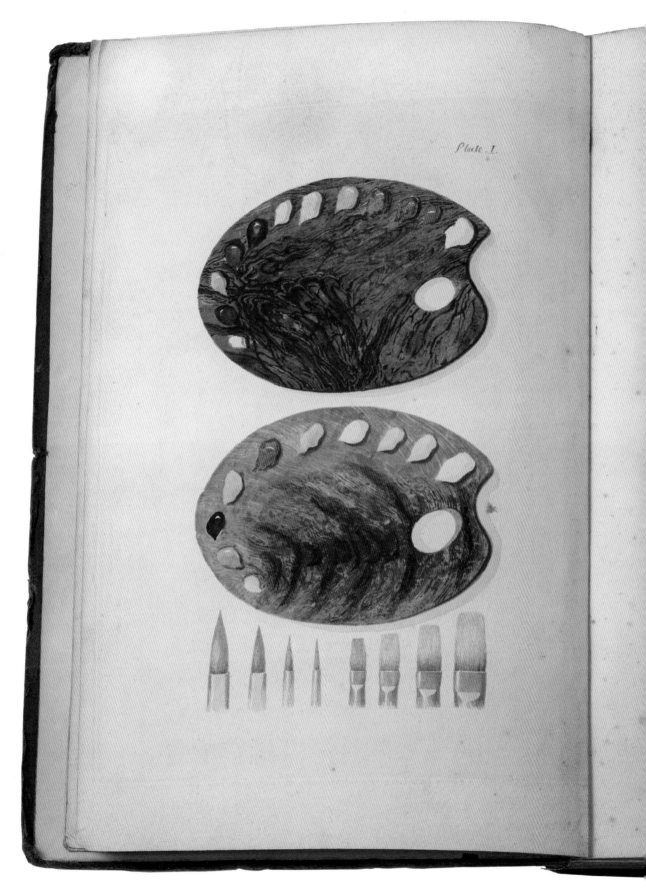

Plate. I.

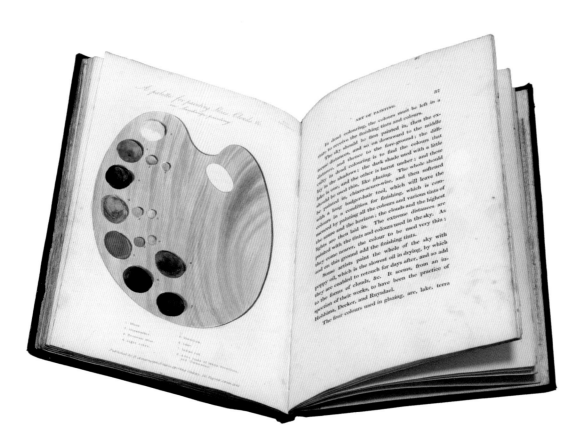

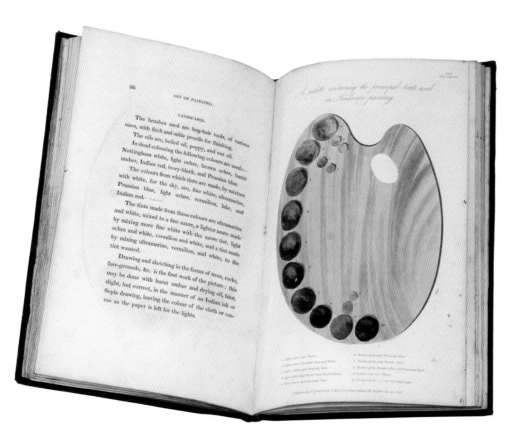

**44**
존 코즈의 『유화 기법
입문』(1840)에서 선정한
도판들.
왼쪽 위는 '풍경화에서 하늘,
구름 등을 그리기 위한
팔레트'이고, 그 아래는
'풍경화에 사용되는 기본
색조들을 담은 팔레트'다.
오른쪽 위는 '진홍 또는
선홍 비단을 그리기 위한
팔레트'이고, 그 아래는
'인물화를 완성하기 위한
팔레트'다.
여기에는 레이크, 브라운핑크,
아이보리블랙, 프러시안블루
등을 섞어서 만든 색들이 담겨
있다.

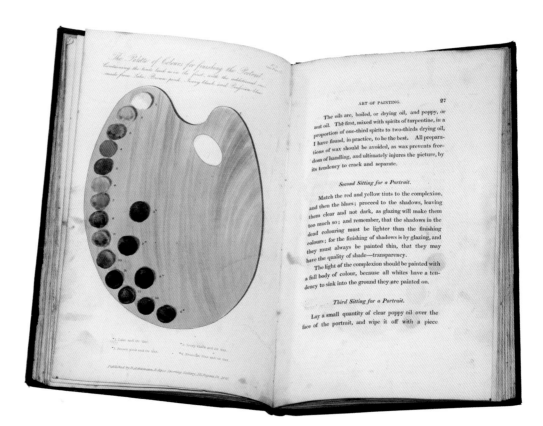

# '화가의 나침반'
## 예술가들을 위한 색상환

모지스 해리스의 『자연계의 색』(1811)이 재발행되면서(26-29쪽 참조) 19세기 초에 나왔던 새로운 과학적 색채 이론이 다시금 주목을 받게 되었다. 이에 따라 많은 전문가들이 예술가들에게 좀 더 도움이 될 수 있도록 색상 체계를 발전시키거나 응용한 안내서를 발표했다. 그렇게 나온 책들은 멋진 일러스트레이션을 선보이며 색채 이론을 대중화했다. 주로 바퀴, 원반, 원형의 기하학적인 형태로 색상 체계를 나타냈으며, 허구나 상상에 의한 묘사는 거의 없었다.

영국 왕실의 예술 교사였던 찰스 헤이터는 1826년에 『세 가지 원색에 대한 새로운 실용적인 논문A New Practical Treatise on the Three Primitive Colours』을 출간했다. 이 책은 모지스 해리스가 명쾌하게 소개한 색채 이론을 실제로 응용하는 방법을 설명하고 있다. 더불어 레오나르도 다빈치가 16세기 중반에 발표한 『트라타토 델라 피투라Trattato della Pittura』(영국에서는 1721년에 회화론이라는 제목으로 처음 출판됨)의 4원색 체계도 참고했다. 헤이터는 이 책이 화가들에게 필요한 전형적인 회화 지침서라고 강조하면서, '완벽한 기초 정보 체계'라고 자부했다.

그의 책에 실린 두 번째 도판은 꼼꼼하게 채색되어 있어서 특히 눈길을 끈다.[45] '화가의 나침반'이라는 이 그림에는 세 개의 색상환이 18가지 색조로 연속해서 칠해져 있고 명도에 따라 세 단계로 구분되어 있다. 그리고 그 옆에는 각각 따뜻한 색(노랑, 주황, 빨강, 자주, 남색)과 차가운 색(남색, 파랑, 초록, 노랑, 연노랑)을 나타내는, 하양에서 검정으로 이어지는 단계표가 나란히 그려져 있다. 이것이 시각적인 면과 개념적인 면에서 해리스의 색상환과 비슷하다는 것은 명백하며, 실제로 헤이터는 본문에서 이에 대해 언급하기도 했다. 또 헤이터는 "완전한 색에서부터 빛 속으로 사라지는 색까지의 단계는 감지할 수 없을 정도로 미세하기 때문에 색상환의 원은 거의 무한하게 나눠져야 할 것"이라고 설명했는데, 이는 뉴턴을 인용한 것인 듯하다. 즉 헤이터는 이론적으로는 색의 수가 무한하지만, 보통 사람들이 사용할 작은 판형의 출판물에 담아내기에는 실제적이고 재정적인 제약이 있다는 점도 잘 알고 있었다. 그는 각주에서 도판을 조금 더 정교하게 수록하고 싶었지만, 그로 인해 책값이 너무 비싸질 수 있다는 점을 감안했다고 밝혔다.

몇 년 후 프랑스의 예술가이자 화학자인 장 프랑수아 레오노르 메리메가 자신의 논문 『유화에 대하여De la peinture à l'huile』(1830)에서 수작업으로 채색한 훨씬 간단한 색상환을 소개했다.[46] 메리메는 주로 옛 대가들이 사용했던 재료와 기법을 다루는 한편, 자신이 만든 에셸 크로마티케échelle chromatique(색 견본)를 통해 색의 순서와 조화, 대비를 보여주려고 했다. 그는 여섯 개의 색 원반을 둥글게 배치하면서, 원색인 빨강, 노랑, 파랑은 이차색인 주황, 초록, 자주보다 약간 크게 만들었다. 이 원반들은 모두 얇은 띠로 연결되어 있는데, 가운데 있는 원반이 검회색인 것은 모든 색이 섞여 있다는 것을 의미한다. 색상환 중앙의 검회색 원반은 감법혼색, 즉 모든 색을 혼합하면 검정이 되는 물질적인 색을 나타낸다. 아울러 검정의 위치가 색상 범위의 바깥쪽에 있으며, 색 원반들을 잇는 띠가 점차 희게 되는 것을 알 수 있다. 따라서 메리메의 색상 체계가 삼차원 모델이었다면 하양이 검정 원반의 반대쪽에 놓일 것이다.

45
찰스 헤이터의 『세 가지 원색에 대한 새로운 실용적인 논문』(1826)은 색에 대한 정보를 단순명료하게 제공하기 위한 책이었다.
이 책에 실린 도판 '화가의 나침반'은 색상환을 색에 대해 엄청난 정보를 담은 예술가의 필수 지침서로 자리 잡게 했다.

46
헤이터의 '화가의 나침반'과 달리 1830년에 나온 메리메의 색상환에는 해석도 붙어 있지 않아 상대적으로 단순해 보인다. 그렇지만 이 또한 색조를 연결하고 그 혼합물을 보여주는 배열 방식으로 비슷한 정보를 전달한다.

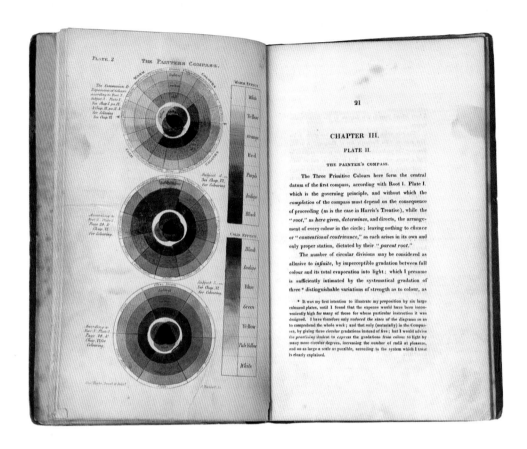

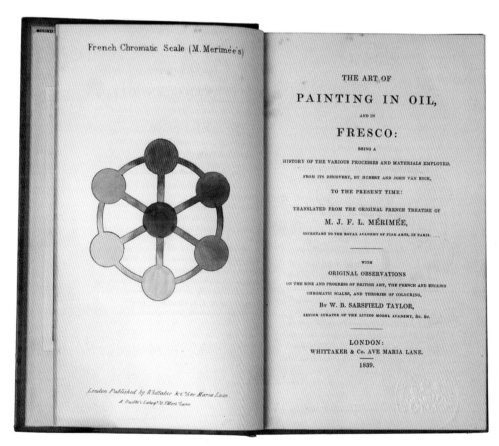

# 루돌프 애커먼이
# 패션계에 색을 입히다

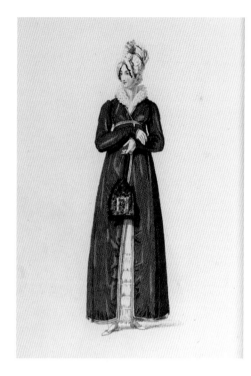

마차를 디자인하던 젊은 애커먼은 1796년에 런던의 스트랜드 거리에 인쇄물을 제작하고 판매하는 가게를 열었다. 이듬해에는 근처에 있는 작은 예술 학교를 인수해서 1806년까지 운영했다. 이것이 조지 왕조 시대(1714-1830) 런던에서 가장 오랫동안 인기를 누린 미술 상점 중 하나인 애커먼의 예술 저장고 Ackermann's Repository of Arts의 시작이었다. 여기에서 애커먼은 자신이 가지고 있던 디자인과 인쇄에 대한 지식과 광고 능력을 적극 활용하였고, 런던 패션계를 꿰뚫는 예리한 통찰력으로 막대한 성공을 거두게 된다. 몇 년 지나지 않아 애커먼의 상점에서는 장식품과 예술가용 재료도 팔게 되었고, 압축된 고체 물감 같은 재료들을 직접 생산하기도 했다.

애커먼은 색채 인쇄와 책 일러스트레이션 분야에서도 새로운 기술을 개척하며 19세기 초 영국의 컬러 인쇄를 선도하는 출판인이 되었다. 그는 디자인, 패션, 여행 같은 인기 있는 주제의 책들을 폭넓게 출판했다. 애커먼은 당대 최고의 판화가들을 고용하여 책에 고급 채색 동판화 도판들을 수록했다. 그는 앞장서서 석판 인쇄를 받아들였다. 1819년에는 직접 독일로 가서 석판 인쇄를 발명한 알로이스 제네펠더를 만났으며, 더 나아가서 혁신적인 인쇄 기법을 고안한 그의 자전적 논문을 번역 출판했다.

애커먼은 1809년부터 1829년까지 가게 이름을 딴 대중 월간지 《예술, 문예, 상업, 상품, 패션, 정치의 저장고 The Repository of Arts, Literature, Commerce, Manufactures, Fashions and Politics》를 발행했다. 1829년에는 《패션의 저장고 Repository of Fashion》로 이름이 변경되었다. 이 잡지는 유행에 민감했던 왕세자(후일의 조지 4세)에게 헌정되었는데, 최신 드레스 패션[47], 런던의 건물들과 인테리어, 가구 디자인을 수작업으로 채색하여 그려낸 도판들을 수록했다. 초기 발행본에는 '비유적인 목판화' 도판들이 실렸다. 더불어 독자들이 재료를 그저 보는 것을 넘어 직접 느낄 수 있도록 디자인, 인쇄, 드레스 제작, 가정용 직물 및 소파 덮개 등에 사용되는 실제 종이와 옷감 견본을 포함시키기도 했다.[48] 본문에서는 그 재료들을 어디에서 구입할 수 있는지 독자들에게 도움이 되는 정보를 수록했다. 애커먼의 의상 그림들과 옷감 견본, 그에 대한 묘사는 조지 왕조 시대 영국에서 유행했던 색상과 디자인 및 당시의 교역에 대한 생생한 이미지를 제공한다.

애커먼은 새롭게 떠오르는 쇼핑 문화를 이용할 줄 아는 기민한 경영인이자 사업가였다. 그는 자신의 가게를 비롯해 잡지에 나오는 상점들을 모두 우아한 사교 공간으로 묘사했다. 창간호에서 독자들은 스트랜드 101번지에 있는 애커먼의 예술 저장고 인테리어를 구석구석 감상할 수 있었다.[49] 멋지게 차려입은 남녀가 벽에 진열된 인쇄물들을 주의 깊게 들여다보고 있다. 천장의 채광창 아래 설치된 표지판들은 '양각 무늬를 넣은 금색과 백색 장식물', '그림물감과 도구' 등 이곳에서 무엇을 살 수 있는지를 광고하고 있다. 커다란 카운터 뒤의 유리 진열장에는 작은 상자가 여러 개 있는데, 여기에는 물감과 안료, 종이 같은 미술 재료가 들어 있을 것이다.

애커먼의 사업체는 스트랜드 거리에서 여러 차례 이전을 거듭했으며, 1820년대에는 남미에 직판점을 내기도 했다. 가게는 애커먼의 아들들에게로 물려져 1861년까지 애커먼 상회라는 이름으로 운영되었다. 《예술, 문예, 상업, 상품, 패션, 정치의 저장고》 마지막 호에 실린 도판에는 1827년에 스트랜드 96번지에 새로 들어선 가게의 우아한 외관과 함께 런던의 부자들이 모여드는 모습이 묘사되어 있다. 잡지의 본문에서는 이에 대해 "본래의 설립 취지에 부합하도록 오직 예술에 중심을 두고 외관을 조성하고 내부를 배치했다"고 소개했다.

**47**
애커먼의 잡지 『예술, 문예, 상업, 상품, 패션, 정치의 저장고』에는 최신 유행을 묘사한 채색 도판들이 수록되었다.

**48**
잡지의 초기 발행본에는 독자들이 재료를 직접 느낄 수 있도록 목판화 도판에 실제 옷감 견본을 덧붙이기도 했다.

**49** [다음 장]
자사의 홍보를 위한 것이긴 했지만, 잡지는 런던의 가게들을 특집으로 다루며 이를 매력적이고 유행에 민감한 공간으로 소개했다.

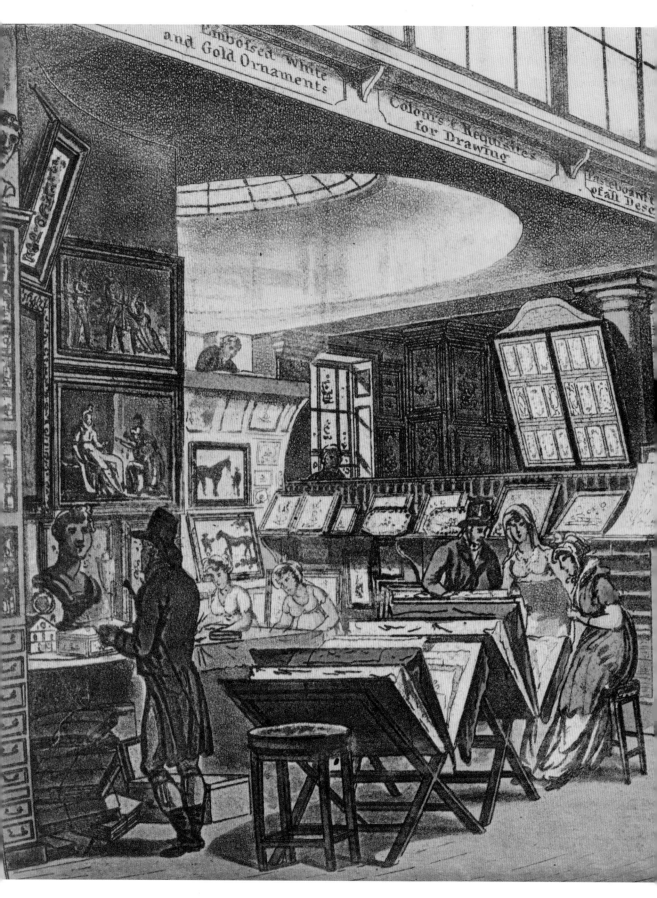

Embossed White
and Gold Ornaments

Colours & Requisites
for Drawing

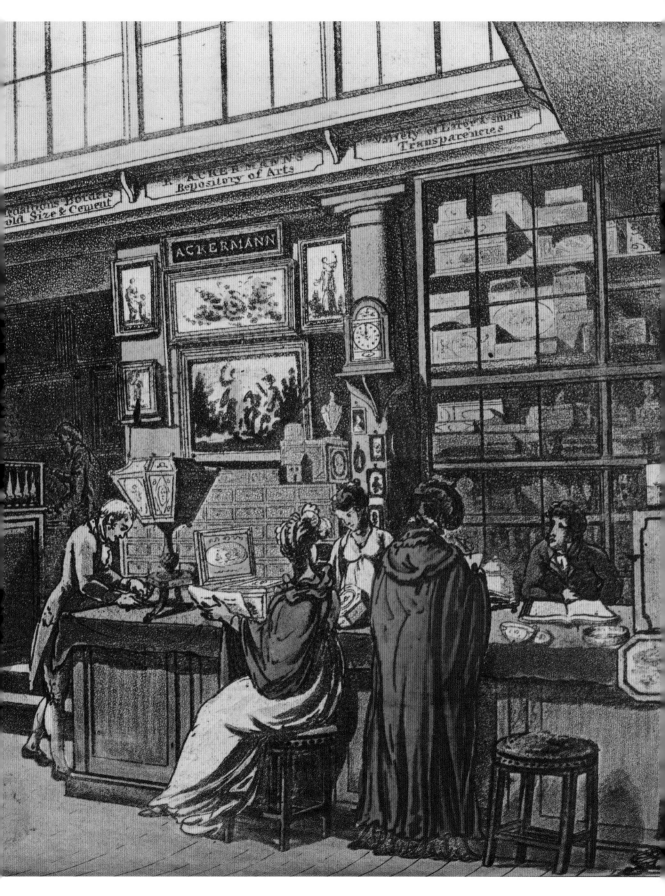

# 프랭크 하워드가 대작을 분해하다

화가의 아들이었던 프랭크 하워드는 왕립 아카데미에서 그림을 배웠고, 나중에는 당시 가장 유명한 인물화가 중 하나였던 토머스 로런스 경의 조수가 되었다. 그는 자신의 경험을 바탕으로 옥타보 판형(8절판)의 예술가 지침서를 썼다. 이 지침서를 계기로 19세기 초 콰트로 판형(4절판)으로 나왔던 출판물이 작아지기 시작했다. 하워드는 주로 아마추어 예술가를 대상으로 하지만, 왕립 아카데미에서 직접 습득한 정보를 담고 있다고 홍보했다. 그의 첫 번째 예술 서적인 『스케치의 지침서, 또는 그리기의 가장 간단한 원리 The Sketcher's Manual; or, The Whole Art of Picture Making Reduced to the Simplest Principles』는 원근법, 화면 구성, 소묘에서의 음영 활용 등을 다루고 있다. 그런데 여기서 그는 마지막 페이지까지 색에 대해 언급하지 않다가, 끝에 가서야 이 책에 색에 대한 내용이 빠져 있다고 밝힌다. "색은 나중을 위해 남겨 두었다. 첫 번째 이유는 아마추어 단계에서 더 숙달되어야 하기 때문이며 또 다른 이유는 색이라는 주제를 제대로 보여주려면 일러스트레이션이 많이 필요하기 때문이다."

실제로 그는 이듬해 색채에 대한 책을 같은 스타일과 형식으로 다른 출판사에서 출간했다. 『예술의 수단으로서의 색채: 아마추어가 실천할 수 있는 교수들의 경험 Colour as a Means of Art: Being an Adaptation of the Experience of Professors to the Practice of Amateurs』은 작은 크기의 책이었지만, 석판 인쇄된 고급 컬러 일러스트레이션이 들어간 화가 지침서로서 좋은 본보기가 되었다. 당시까지만 해도 석판 인쇄는 아직 걸음마 단계였지만 곧 값비싼 동판 인쇄술을 대신하게

된다. 여기에 소개하는 『예술의 수단으로서의 색채』의 도판들은 수채 물감이나 구아슈, 연필과 잉크로 덧칠한 것인데, 몇 개는 그림 원본과 거의 똑같다. 이 석판화들을 누가 최종적으로 마무리했는지 알 수 없지만, 수작업으로 한 채색은 책마다 다르게 나타난다.

이 책에서 하워드는 과거와 현재의 대가들이 그린 회화작품들을 예로 들어 색채 사용을 설명한다. 대표적인 예로 루벤스[50], 카라치[51], 티치아노[52], 터너[53] 등이 있으며, 그들을 스타일과 '원리'로 나누어 짤막하게 소개하고 있다. 함께 실린 18장의 도판은 이들의 작품을 복제한 것이 아닌, 그들의 색채 배열을 축소한 이미지다. 디테일은 거의 생략되고 추상적인 특성만 남겨졌다. 하워드 전후에 나온 다른 저자들의 회화 지침서에서도 비슷한 아이디어를 찾아볼 수 있다. 그러나 다른 지침서들은 그림을 그리는 여러 단계를 점진적 방법으로 묘사하고자 했을 뿐 색의 사용과 배치를 보여주려고 하지는 않았다. 하워드의 이미지들이 돋보이는 이유는 잘 알려진 회화작품을 옅은 안개를 통해 흐릿하게 바라보듯이 해체했기 때문이다. 그는 대가들의 사례로부터 "어떤 추상적 원리들을 추론할 수 있다. 이 원리들은 아마추어가 따라할 만한 예술가의 취향이나 재능이며, 달리 배열해 볼 수 있는 토대를 만들어 주기도 한다. 그림들은 색조나 색상의 균형 또는 조화로운 배열에 따라 구성될 수도 있다"고 설명한다. 이 '추상적인 원리들'은 메리 가트사이드가 1805년에 소개한 얼룩 작품들[31]과 다를 바 없는데, 그녀는 꽃을 수채화로 그릴 때의 조화로운 색 배치를 제시한 바 있다.

**50**
〈루벤스의 원리〉. 덧칠한 수채 물감과 구아슈 아래로 파랑과 갈색의 석판 인쇄 판이 선명하게 보인다.

**51**
〈루도비코 카라치의 원리〉. 이 베네치아 화가의 사례에는 하양과 검정이 없다. 짙은 갈색이 가장 어두운 그림자이며 옅은 노랑이 가장 밝다.

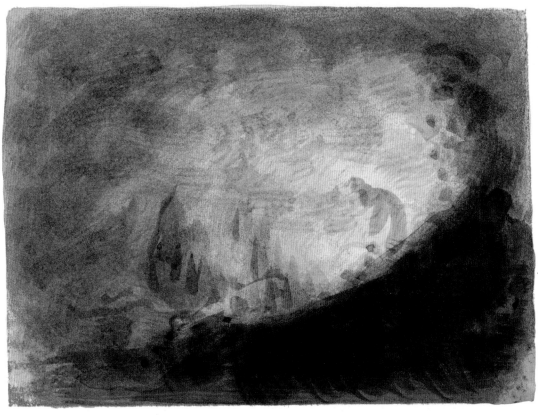

**52**
⟨티치아노의 또 다른 원리⟩.
하워드는 티치아노의 원리에
대해 "밝은 진홍 무리들
사이에 순수한 회색이 끼어
있으며, 그것은 순수한 하양과
파랑이 살색에 의해 분산되는
것과 대비된다"고 설명한다.

**53**
〈현대적 기법〉. '점차 적회색이
되어 가는 흰 구름'을 강조하고
있는 이 그림은 터너의
스타일을 확실히 보여준다.
이 구름은 어두운 물체들이
화면에서 우뚝 솟아 있는 듯한
느낌을 완화한다.

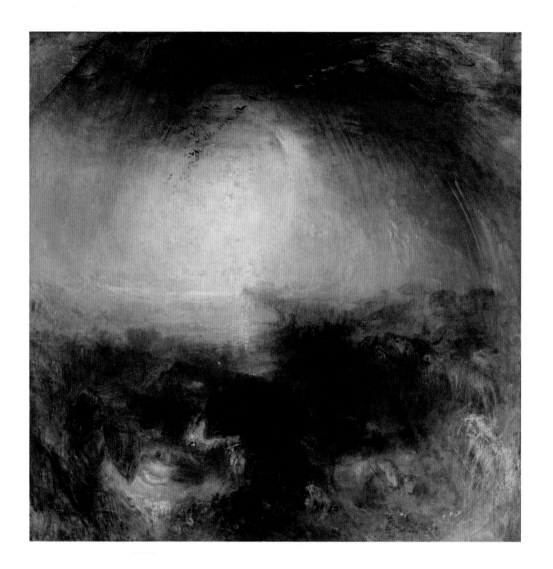

# 색, 빛과 그림자
## 터너의 〈대홍수〉 그림들

1843년 즈음에 조지프 말러드 윌리엄 터너는 회화에서 빛과 그림자가 어떻게 나타나는지, 그리고 색의 정신적인 측면은 무엇인지 보여주는 캔버스 작품 두 점을 그렸다. 터너는 노아의 약속과 창세기를 쓰는 모세라는 성서의 주제를 택했고, 이를 괴테의 『색채론』 같은 당대의 색채 관련 논문들과 연결하고자 했다. 〈빛과 색(괴테의 이론): 대홍수가 지나간 후의 아침, 창세기를 쓰는 모세〉에서 그는 제목에 괴테를 직접 인용하기까지 했다.[55] 그에 대응하는 캔버스는 〈그림자와 어둠-대홍수가 끝난 저녁〉이라고 불렀다.[54]

〈그림자와 어둠〉은 빛이 사그라드는 것처럼 보이기 때문에 괴테의 이론에 대한 비판으로 해석되곤 했다. 하지만 괴테가 주장하는 핵심 이론 중 하나는 색이 빛 자체가 아닌 빛과 어둠이 만나는 지점에서 생성된다는 점이었다. 그림 중앙에서 뿜어져 나온 빛이 폭우를 만나게 되면 색은 모두 차가운 파랑과 갈색이 된다. 이에 반해 빨강과 노랑이 주를 이루는 〈빛과 색〉은 스펙트럼의 따뜻하고 밝은 면을 시각화한 것이다. 여기에서는 터너가 말년에 보인 전형적인 스타일인 소용돌이치며 번들거리는 빛의 광휘가 나타난다. 터너는 괴테의 주장을 충실하게 수용하여 이 그림들을 그린 것으로 보인다.

터너가 적어도 1800년대 초반부터 색에 대한 지

**54**
조지프 말러드 윌리엄 터너,
〈그림자와 어둠-대홍수가 끝난
저녁*Shade and Darkness-
the Evening of the Deluge*〉,
1843년경.

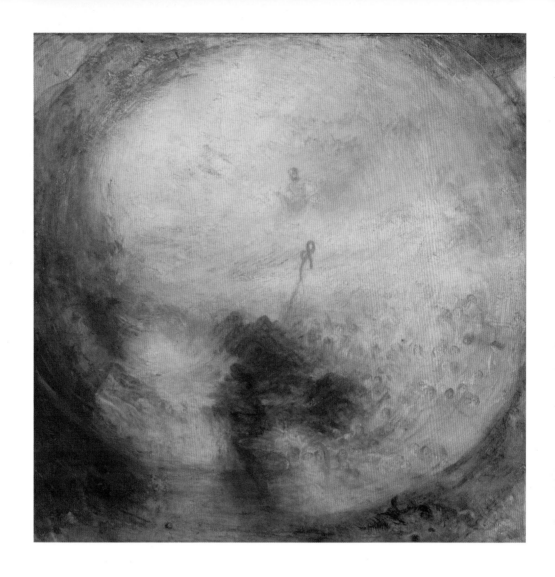

**55**
조지프 말러드 윌리엄 터너,
〈빛과 색(괴테의 이론):
대홍수가 지나간 후의 아침,
창세기를 쓰는 모세Light and
Colour(Goethe's Theory): The
Morning after the Deluge,
Moses Writing the Book of
Genesis〉, 1843년경.

적 담론에 참여했고 관련된 주제의 책을 폭넓게 읽었다는 사실을 보여주는 증거가 있다. 터너는 모지스 해리스의 『자연계의 색』, 조지 필드의 『색채론』, 찰스 헤이터의 『원근법, 소묘, 회화 입문Introduction to Perspective, Drawing and Painting』을 비롯해서 색과 색채 이론에 대한 책을 많이 소장하고 있었으며, 몇몇 책에는 여백에 터너가 직접 쓴 설명이 남아 있다. 특히 친구인 찰스 로크 이스트레이크가 번역한 괴테의 『색채론』 1권은 터너가 이 주제에 몰입하는 데 결정적인 역할을 했다.[56] 이스트레이크의 영어 번역본은 『색채에 대한 이론Theory of Colours』이라는 제목으로 1840년에 출판되었으나 그가 번역을 끝낸 것은 1820년쯤으로 여겨진다. 따라서 영국 학계에서는 독일판이 출간된 직후부터 이미 괴테의 색채 연구와 관련된 논의가 촉발된 것으로 보인다.

예술사가인 존 게이지는 『색채론』의 여백에 남긴 터너의 글을 연구한 후, 다음과 같은 결론을 내렸다. 터너는 괴테의 보색 개념이 조화로운 구성을 위한 것이라고 하지만, "천연색의 다양함을 이해하고 표현하기에는 너무 엄격하다"고 생각했다. 더불어 게이지는 터너의 설명에 대해 "색에 대한 괴테의 생각을 터너가 전적으로 지지했다고 보기는 어렵다"고 주장했다.

터너는 색채에 깊은 관심을 가지고 색과 색의 순서, 색의 특성을 잘 보여주는 색의 사용 방식에 대해 고유한 생각을 발전시키기 시작했을 것이다. 그가 다른 이론들에 대해 배타적이었던 것은 괴테의 영향으로 보인다. 하지만 이 그림들은 괴테에 대한 존경의 표시라기보다는 결국 터너 자신이 가진 색에 대한 생각을 여실히 보여준다.

Fig 1.

Fig 2.

### 260.

If we displace a coloured object by refraction, there appears, as in the case of colourless objects and according to the same laws, an accessory image. This accessory image retains, as far as colour is concerned, its usual nature, and acts on one side as a blue and blue-red, on the opposite side as a yellow and yellow-red. Hence the apparent colour of the edge and border will be either homogeneous with the real colour of the object, or not so. In the first case the apparent image identifies itself with the real one, and appears to increase it, while, in the second case, the real image may be vitiated, rendered indistinct, and reduced in size by the apparent image. We proceed to review the cases in which these effects are most strikingly exhibited.

### 261.

If we take a coloured drawing enlarged from the plate, which illustrates this experiment,* and examine the red and blue squares placed next each other on a black ground, through the prism as usual, we shall find that as both colours are lighter than the ground, similarly coloured edges and borders will appear above and below,

* Plate 3, fig. 1. The author always recommends making the experiments on an increased scale, in order to see the prismatic effects distinctly.

**56**
찰스 로크 이스트레이크가 번역한 괴테의 『색채론』은 터너가 참고했던 색채 관련 책들 중 하나였다. 터너는 괴테의 양극성 개념을 받아들이기는 했지만, 책에 덧붙인 설명은 짧으면서도 비판적이고 도전적이다. 이를테면 "뭐가 발전인가", "증명해봐", "이건 의심스러워", 그리고 그저 "아니야"라고 한 것도 많다.

# 3장 | 산업주의에서 인상주의로
## 19세기 후반

19세기 후반은 삶의 모든 측면에 변화를 몰고 온 전례 없는 발명과 진보의 시대였다. 생산 수단, 운송, 유행, 이데올로기의 변화 속도는 숨이 막힐 정도였다. 증기 동력과 화학의 발전, 전기의 등장은 사람들의 생활 방식을 모두 바꿔 놓았다. 도시들은 급속도로 팽창했고, 소규모 수공업이 공장제 기계 생산으로 대체되면서 상품 제조의 규모는 계속 커졌다. 18세기 후반에 시작된 산업 혁명은 때로는 위협적일 정도로 가파르게 정점으로 치달았다.

대량 생산 체제로의 전환은 색과 예술, 인쇄 문화에도 영향을 미쳤다. 신기술은 안료를 훨씬 많이 생산해 냈고, 그 안료로 만들어진 물감과 염료는 다시 새로운 산업 수단으로 활용되었다. 이러한 새로운 발명들은 1851년 런던의 크리스털 팰리스에서 열린 만국 산업 제품 대박람회The Great Exhibition에서 그 모습을 드러냈다. 대박람회는 대량 생산과 소비주의, 산업 발전으로 특징 지어지는 새 시대가 시작되었음을 알리는 진열장과 같았다. 그리고 색을 사용하고 이해하는 문제는 이러한 발전과 본질적으로 연결되어 있었다. 위대한 컬러맨이었던 조지 필드는 고령이라는 이유로 초청을 정중히 거절했지만, 그를 추종하던 색채 연구가 메리 필라델리아 메리필드와 건축가 겸 디자이너 오언 존스는 대박람회에 참석하여 영향력을 행사했다.

> **책은 훨씬 고급스러우면서도
> 저렴하게 제작되어
> 폭넓은 독자층을 확보하게 된다.**

출판 분야에서도 변화가 뚜렷하게 나타났다. 극도로 정밀하게 채색해야 하는 색료 같은 경우에는 여전히 수작업으로 칠하는 방식이 사용되었지만, 일러스트레이션은 손으로 칠하는 금속 판화에서 석판화와 다색 목판 인쇄 방식으로 변화했다. 컬러 일러스트레이션을 기계로 인쇄할 수 있게 되면서 색에 대한 출판물은 매우 다양해지고 세분화되었다. 개별적으로 채색된 색 도표는 거의 찾아볼 수 없게 되었지만 이러한 변화가 꼭 부정적인 것만은 아니었다. 많은 책들이 한두 세기 전보다 품질은 훨씬 높아진 반면 가격은 저렴해지면서 독자층이 확대되었다. 특히 오언 존스의 『장식의 문법The Grammar of Ornament』(1856)에 실린 데이&손Day&Son의 탁월한 석판화 도판, 1850년과 1860년대판 슈브뢸의 색상환 지도, 판화가 겸 인쇄업자 르네 앙리 디종이 4색 동판 인쇄 공정으로 만든 인상적인 도판 등은 앞서 출판된 색채 서적과 비교하면 놀라운 성과라 할 만하다.

**57**
데이미언 허스트의 얼룩점 그림을 연상시키는 윌리엄 벤슨의 『색채 과학의 원리』(1868)에 실린 아름다운 점들은 하나의 예술작품인 듯하다.
그러나 이 점들은 벤슨이 야심차게 내놓은 튜브식 물감의 다양한 색상을 보여주기 위한 것이다. 1868년 출간된 책 원본(118-119쪽 참조)을 촬영한 사진이기 때문에 이미지가 휘어 있다.

**19세기 후반, 사상가들은
색의 혼합이 물리적일 뿐만 아니라
시각적으로도 영향을 줄 수 있다는
사실을 깨달았다.**

1841년, 미국의 예술가 존 고프 랜드는 짜서 쓸 수 있는 금속 유화 물감 튜브를 발명했다. 그러자 랜드의 디자인에 나사형 뚜껑을 추가한 윈저&뉴턴을 비롯해서 많은 유럽 회사들이 연이어 재빠르게 영국 특허를 취득했다. 이 발명은 사소한 문제를 개선하는 것 이상의 혁신이었다. 예전에는 그림을 그리기 위해 우선 페인트들을 돼지 방광으로 만든 작은 봉지에 옮겨야 했으나 이제는 튜브에서 습식 물감을 짜내는 것으로 충분해진 것이다. 이는 화가들이 그림을 그리는 방법과 장소에 엄청난 영향을 미쳤다.

프랑스에서 변화가 가장 뚜렷하게 나타났다. 1860년대부터 19세기 말까지 클로드 모네, 에드가르 드가, 오귀스트 르누아르, 카미유 피사로 같은 화가들이 캔버스를 들고 야외로 나가서 자신들의 주제에 빛을 표현하기 시작했다. 이것이 인상주의의 탄생이었다. 야외에서 en plein air 작업하며 화가들은 순식간에 지나가는 햇빛의 효과를 포착하기 위해 신속하게 그림을 그리게 되었다. 그 결과 캔버스에는 낯설고 거친 모습의 그림이 그려졌고 새로운 예술 운동은 초창기부터 주류 비평가들에게 혹평을 받아야 했다. 사실 '인상파'라는 말은 1874년 파리에서 열린 그룹전이 끝나고 비평가인 루이 르루아가 모욕을 주기 위해 처음 사용한 용어였다. 인상파라는 말에는 화가들이 그려낸 것은 완전한 예술작품이 아니라 그저 한 장면의 스케치에 불과하다는 의미가 담겨 있다. 순색을 빠르게 살짝 칠하는 특유의 붓놀림은 작품이 '덜 끝난' 것처럼 보이게 하지만 인상주의 화가들이 추구하는 목적을 실현하기 위해서는 불가피한 방법이었다.

예술가들은 변화한 상황을 잘 받아들였다. 그들은 눈으로 관찰한 것을 정확하게 그림으로 옮겼으며, 날이 갈수록 저렴해지는 새로운 혼합 제조 물감의 혜택을 누렸다. 인상파 화가들이 당시의 색채 이론을 어느 정도로 따랐는지에 대해서는 이견이 있을 수 있다. 그러나 그들이 색에 관한 당시의 지배적인 견해들을 추종하고 있었던 것은 확실하다. 지난 몇 세기 동안 색에 관해 글을 쓴 작가들은 일반적으로 물질적인 색과 비물질적인 색을 혼동하여 이해하곤 했다. 두 개념은 완전히 다르며 상반되는 측면을 지니고 있는데도 말이다. 따라서 이들은 색을 어떻게 섞어야 하며 어떻게 섞을 수 있는지에 대해 제대로 이해하지 못했다. 그렇지만 19세기 후반에 접어들며 사상가들은 색이 서로 섞이면서 물리적일 뿐만 아니라 시각적으로도 영향을 줄 수 있다는 사실을 깨닫게 되었다. 색채의 시각적인 효과는 미셸 외젠 슈브뢸과 오그던 루드 같은 사상가들의 중요한 관심사가 되었으며 인상파 화가들 역시 색을 활용해서 빛을 표현하는 방법을 실험하게 되었다.

색은 이제 예술에 제대로 스며들기 시작했으나, 이는 시작 단계에 불과했다.

# 어둠 속으로

## M. E. 슈브뢸의 아름다운 과학

프랑스의 화학자인 미셸 외젠 슈브뢸은 19세기 후반 유럽에서 가장 중요하고 영향력 있던 색채 이론가였다. 그가 발표한 색채 관련 서적들에는 당시로서는 가장 훌륭한 아름다운 일러스트레이션들이 실려 있었다. 슈브뢸은 19세기 초 파리 자연사 박물관의 화학 교수인 루이 니콜라 보클랭의 조수로 일했다. 보클랭은 크롬옐로를 포함하여 새로운 안료와 염료를 많이 발명한 인물로, 슈브뢸은 그의 뒤를 이어 화학 교수가 되었다. 그는 1820년 파리의 고블랭 직물 공장으로부터 태피스트리가 칙칙해지는 문제를 해결할 색채 계획과 염료의 성질에 대한 연구를 의뢰받았다. 슈브뢸은 태피스트리의 디자인이 음울하게 보이는 원인은 염료의 성질 때문이 아니라 여러 가지 색의 털실이 결합되면서 서로 가깝게 놓이기 때문이라는 사실을 밝혀냈고, 이를 근거로 '동시

대비의 법칙'을 공식화했다. 이 동시 대비의 법칙은 뉴턴 이래 다른 어떤 이론보다도 디자이너, 예술가, 과학자, 건축가, 제조업자에게 영향을 주었을 것이다. 대부분의 색채 연구가들과는 달리 슈브뢸은 색의 물질적인 측면보다는 인간이 색을 어떻게 인식하는지에 대해 관심을 가졌다. 그의 말에 따르면, '두 개의 인접한 색을 동시에 보면 두 색은 최대한 서로 다르게 보이게 된다'.

슈브뢸은 1828년 파리의 과학 아카데미에서 색이 결합되는 방식에 따라 서로를 강화하거나 약화하는 양상을 다루었는데, 이 강연을 계기로 일약 유럽의 유명인사로 등극하게 되었다. 그는 1839년에 주요 저서인 『색의 동시 대비 법칙 *De la loi du contraste simultané des couleurs*』을 출간하며 자신의 연구 결과를 공표했다. 이 책은 일 년 만에 독일어로 번역되었고,

59
1839년에 출간된 『색의
동시 대비 법칙』의 부록인
『아틀라스』의 색 도판 중
하나. 이 도표는 배경과 회색 점,
검은색 점의 뉴트럴 톤이
색에 어떠한 영향을 미치는지
보여준다.

영어판은 1854년에 『색채 조화와 대비의 원리, 그리고 색채를 회화, 실내 장식, 태피스트리, 카펫, 모자이크, 채색 유리, 면직물 염색, 활판 인쇄, 지도 채색, 의상, 조경, 화원 등을 포함한 예술에 적용하는 것에 대하여』라는 제목으로 출간되었다. 영어판의 제목을 그토록 길게 했다는 점에서 슈브뢸이 자신의 이론이 창조적인 분야에서 폭넓게 적용되기를 바랐다는 사실을 확인할 수 있다. 실제로 그의 이론은 다방면에서 유용했기에 성공할 수 있었을 것이다.

『색의 동시 대비 법칙』의 초판은 무려 735페이지에 달하는, 괴테의 『색채론』 이래 색채를 가장 포괄적으로 다룬 논문이었다. 이 책의 부록인 『아틀라스 Atlas』는 일러스트레이션이 40여 점 실린 도판집으로, 그림들은 대부분 컬러이며 '하양, 검정, 회색과 짝을 이루는 단순한 색들의 모음'과 같이 세 번 접고 펼 수 있는 것들도 있다.[59] 『아틀라스』에는 명암 대비를 보여주는 비교적 단순한 석판 인쇄 도판이 포함되어 있으며, 함께 놓으면 서로 영향을 주고받는

색들을 동그랗게 칠해 놓았다. 슈브뢸은 노랑, 파랑, 빨강의 감법혼색의 삼원색 체계에 따라 만든 72분할 색상환을 채색하지 않은 도판으로 소개했다.[60] 색상환의 반지름을 따라 역시 채색하지 않은 10분할 덮개가 붙어 있는데, 이를 다양한 방향으로 옮기면 각각의 색조에 검정의 양이 얼마나 되는지를 알 수 있다. 이는 2차원 인쇄 방식으로 3차원 색채 모델을 만들기에 효과적인 방법이었다.

슈브뢸은 다른 도판에서는 색채 대비와 조화를 설명하기 위해 수백 개의 색들을 작은 원반 모양으로 분류하여 보여주기도 했다. 이 원반들은 다른 색의 배경 위에서 두드러져 보이며, 석판 인쇄로 진하게 출력한 후 다시 수작업으로 칠해졌다. 1839년에 나온 『아틀라스』는 슈브뢸의 색채 대비 법칙을 아주 세밀하게 실험한 연구 결과로, 아직은 새로운 인쇄 기법이었던 석판 인쇄물 위에 손으로 채색하는 방식이었다.

Fig. 15

Vert

Jaune-Vert

Vert-Bleu

b Jaune

Bleu d

Orangé Jaune

Violet

Orangé

Violet-Rouge

Rouge-Orangé

Rouge

**60**
1839년에 출간된
『아틀라스』에는 슈브뢸의
72색상환에 날개 덮개를 붙인
입체 도판도 있다.

**61**
도판 59가 직사각형 위에서의
밝은 회색과 어두운 회색의
배열을 보여줬다면, 도판
61은 타원형의 꽃 모양 안에
무작위로 배열하여 색채의
조화를 보여준다.

**62**
색의 기본적인 상호작용을
보여주는 도판 두 장 중 하나.

Les lignes portant des lettres sont les raies de Frauenhofer.
Chaque ligne pointée indique la distance où cette ligne se
trouve de la raie de Frauenhofer qui la précède en allant
de gauche à droite.

CO
D'UN SP
*Produit par un D*
*Comp*
*du 1er C*
*de M*

**63**
1861년에 나온 슈브뢸의
『아틀라스』의 대형 도판 중
하나인 '태양 스펙트럼의 색들'.
도판 상단 오른쪽 구석에 '맨
아래 점선으로 표시된 15색에
대해서만 정확성을 보증할
수 있다'는 단서 조항이 적혀
있다.

## 『아틀라스』

『아틀라스』는 슈브뢸의 이전 저서를 설명하기 위해 나중에 더 큰 판형으로 출간한 것으로, 이토록 시각적, 기술적으로 정교하고 인상적인 출판물은 일찍이 찾아볼 수 없었다. 슈브뢸은 1855년에 재능 있는 판화가인 르네 앙리 디종과 협력하기 시작했다. 디종은 1839년의 색상환을 지침으로 삼아, 슈브뢸과 함께 「M. E. 슈브뢸의 색상환」이라는 커다란 색 도판집을 출판했다. 1861년에는 이 도판집을 「색명에 대한 정의 및 명명법 제안」이라고 이름 붙여 파리 과학 아카데미 기념집 33호의 부록으로 다시 출판했고 1864년에는 「산업 예술을 위한 색상환의 응용과 색에 대하여」라는 제목으로 또 한 번 발표했다.

1861년 큰 판형으로 출간된 『아틀라스』에는 디종이 조각하고 인쇄한 12개의 단계별 색상환이 실려 있다.[64] 이전 페이지에는 세로로 펼칠 수 있는 대형 도판 '태양 스펙트럼의 색들'이 있는데, 색상환의 색들이 기준으로 삼을 수 있도록 색 프리즘이 어두운 바탕 위에 길쭉하게 배열되어 있다.[63] 더불어 파랑 기둥 세 개로 이루어진 '청색상 체계' 도판은 하양과 검정이 포함된 단계를 보여준다. 1864년판 『아틀라스』에는 더 많은 색상 체계가 포함되어 있다. 그러나 『아틀라스』에서 가장 중요한 요소는 전면을 가득 채우는 엄청난 색상환들이다. 처음의 두 개는 가장 밝은 단계에 있는 순색들을 보여주는데, 하나는 다른 색순환표들처럼 72분할이 되어 있지만 다른 것은 분할되어 있지 않다. 이어지는 10개의 순환표는 가장 밝은 단계부터 검정이 더해지면서 거의 완전히 검어지는 단계를 보여준다. 이 색상환들은 날개 모양 덮개가 붙은 1839년판의 첫 번째 색상환을 세밀하게 시각화한다. 마지막 색상환에는 각각의 색상이 거의 나타나지 않으며, 회색과 검정의 미묘한 음영 차이 정도만 나타난다. 색상환에 나오는 색을 모두 합하면 14,420개인데, 이것이 이 도판들이 19세기 후반 컬러 인쇄의 걸작으로 인정받는 이유다.

**64**
슈브뢸이 만든 12개의 색상환들.
색 스펙트럼 전체를 보여주는 앞쪽의 접이식 도판[도63]을 좀 더 세세하게 나누었다.

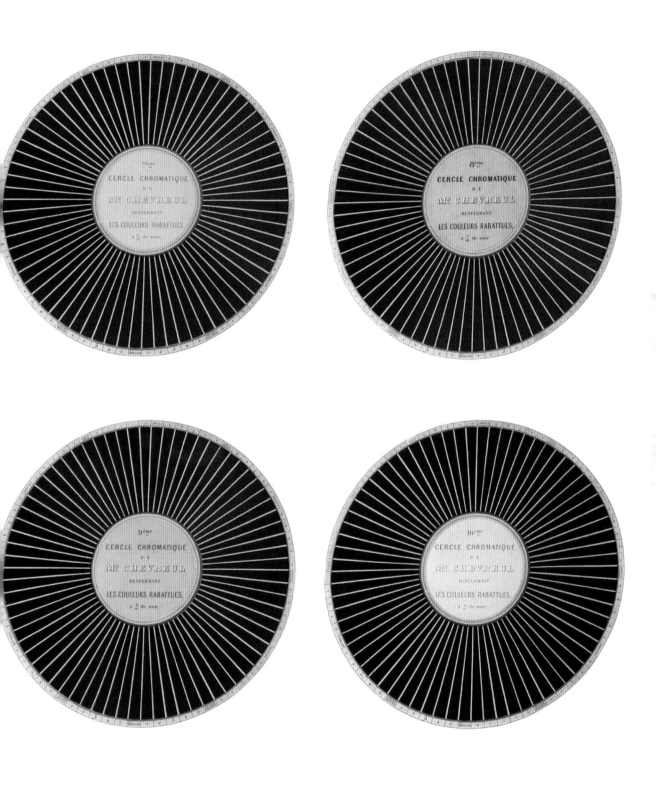

# 과학에서 예술로
## 슈브뢸과 인상주의의 탄생

슈브뢸의 저작은 19세기 말의 많은 화가들, 특히 인상파와 후기 인상파 화가들에게 깊은 영향을 주었는데, 이들은 염색한 털실과 캔버스의 붓 자국을 비교해 보려고 했다. 프랑스의 예술가인 조르주 쇠라는 색들을 광학적으로 섞는 문제에 유난히 관심이 많았다. 그는 슈브뢸의 글을 비롯해서 여러 가지 색채 이론을 일일이 베껴가면서 면밀히 연구했다. 그리고 이론서의 내용을 실제로 작업에 적용해 보기도 했다. 이를테면 순색 물감으로 작은 붓 자국을 내거나 점을 찍어 나란히 배치하는 방식이었는데, 때로는 대형작품이 되기도 했다. 이러한 방법론을 흔히 점묘주의 또는 분할주의라고 하는데, 쇠라 자신은 '색채-광선주의chromo-luminarism'라는 용어를 더 좋아했다.

남아 있는 쇠라의 팔레트와 그림들을 보면 광학에 대한 그의 관심을 알 수 있다. 그의 작품들은 대부분 인물이 등장하는 풍경 속에서 빛과 색이 변화하는 모습을 그려내고 있다. 그의 명작 〈아스니에르에서 물놀이하는 사람들Bathers at Asnières〉을 위한 수많은 습작 중 하나에는 무지개가 그려져 있다. 이 무지개는 뉴턴 등에 의한 광학 연구를 어떻게 회화로 옮길 수 있을지에 대한 쇠라의 관심을 보여준다. 쇠라가 사용했던 팔레트들도 색채 배열에 대한 그의 방법론을 반영하고 있는 것으로 보인다. 그의 사각형 팔레트 중 하나에는 위쪽 가장자리를 따라 어두운 초록에서 파랑, 빨강, 노랑에 이르는 순서로 물감이 배열되어 있다. 각각의 색에는 아주 조심스럽게 흰색이 섞여 있으며, 중간 아래쪽으로 내려가면서 점차 밝아진다. 마치 밝기를 표시하듯 모든 색의 아래에는 흰 물감으로 작은 점을 찍어 두었다. 이는 여기에 소개된 것과 마찬가지로 그가 그린 수많은 기하학적 구성의 작품에서 나타나는 특징이다.

1890년에 쇠라가 그린 〈바다 풍경(그라블린)〉이라는 제목의 이 그림은 그가 뚜렷이 구별되는 점들을 나란히 배치함으로써 순색을 광학적으로 혼합하는 방법을 실험하고 있음을 확실히 보여준다.[65] 쇠라는 전체 구도에 테두리를 포함시키기는 했지만, 인상파의 전형적인 스타일대로 검정의 사용을 피하고 있다. 그림자와 어두운 부분은 극히 적으며, 이마저도 색채만으로 표현하고 있는데 쇠라의 주요 관심사는 빛을 묘사하는 일이었기 때문이다.

**65**
조르주 쇠라, 〈바다 풍경(그라블린) Seascape (Gravelines)〉, 1890.
이 그림에서 쇠라는 슈브뢸의 점을 풍경화로 바꾸었다. 이 풍경화에는 슈브뢸이 일생 동안 연구했던 광학적인 색채 개념이 강하게 반영되어 있다.

# 한 시인의 철학적인
# 색의 범주

미셸 외젠 슈브뢸이 색채 대비에 대한 독보적인 연구 성과인 『색의 동시 대비 법칙』을 발표한 지 10년 만인 1849년, 크게 유명하지 않았던 또 다른 프랑스인인 J.C.M.솔은 광학 이론을 어떻게 회화에 적용할 수 있을지에 대해 61쪽 분량의 짧은 논문 「이론적인 팔레트: 또는 색채의 분류」를 발표했다. 이는 다른 언어로 번역된 적이 없으며, 학계에서는 불완전한 색상 체계라고 간주했다. 그러나 솔의 논문은 슈브뢸이 색채 관련 문헌에 미친 영향을 잘 보여준다. 솔의 접근 방법은 논리적이면서도 주관적이었다. 그는 색을 다양하게 분류하며 '슬픈', 또는 '매력적인'과 같은 특징을 색에 적용했다. 한편 그는 이마누엘 칸트의 '판단의 목록표'에 따라 색의 순서를 정했다. 판단의 목록표는 칸트가 1781년에 『순수 이성 비판Kritik der reinen Vernunft』에서 처음 공식화한 개념으로, 우리가 '성질', '관계', '양상'과 같은 범주에 따라 대상을 어떻게 생각하고 이해하는지 설명한다.

이처럼 색에 대한 다양한 개념들을 통합한 것은 요한 볼프강 폰 괴테의 접근 방법(42-45쪽 참조)을 생각나게 한다. 솔은 괴테의 색채론을 구하려고 애썼던 (하지만 실패했던) 것으로 알려져 있는데, 그가 그만큼 색채 이론에 대한 괴테의 비판적 논의에 관심이 많았던 것은 확실하다. 솔은 괴테와 마찬가지로 뉴턴에 대해 비판적이었다. 그리고 덧붙여 말하자면 그 역시 시집을 냈다.

그의 짧은 논문은 진부하고 불완전하다는 평을 들었을 수도 있지만, 색채 범주를 보여주는 초대형 도판만큼은 눈길을 끌기에 충분하다.[66] 18세기와 19세기에 나온 많은 인쇄 간행물에서 볼 수 있는 이 지도식 도판은 책 뒷부분에 끼워져 있었는데, 펼치면 일반적인 책 크기보다 2배 이상 큰 46.5×65cm나 되었다. 목록표와 차트, 별 모양 다이어그램을 석판 인쇄하여 그 안에 색을 원반 모양으로 직접 칠했다. 솔은 130여 년 전의 뉴턴과 비슷한 생각을 했던 것 같다. 독자들은 본문을 읽다가 도판을 펼쳐내서 참고할 수 있었다. 도판의 오른쪽 윗부분에는 솔의 자필 서명이 들어 있다.

**66**
「이론적인 팔레트」(1849) 뒷부분에 실린 거대한 접이식 도판은 노랑, 빨강, 파랑을 원색으로, 주황, 자주, 초록은 이차색으로 보고 있다. 논문에 수록된 대부분의 도판은 색의 일차적인 순서를 넘어 색을 혼합할 때의 효과, 즉 색의 '뉘앙스'에 대해 이야기한다.

# LA PALETTE THÉORIQUE

OU

## CLASSIFICATION DES COULEURS.

### par J.-C.-M SOL.

*Comme un gage de l'amitié de l'auteur à M.ᵉ Victor Guilmer.*

## Tableau Synthétique

| 1.ʳᵉ Catégorie. | 2.ᵐᵉ Catégorie. | | | 3.ᵐᵉ Catégorie. | | | | |
|---|---|---|---|---|---|---|---|---|
| Sphérule | Couleurs connexitives. | | | Teintes Hybrides. | | | | |
| principe vierge | Primaire. | Binaire. | Ternaire. | Les primaires et le blanc combinés. | Les binaires et le blanc combinés. | Le ternaire et le blanc combinés. | Les nuances d'ordre ternaire et le blanc combinés. | |
| 1.ʳᵉ Colonne. | 2.ᵐᵉ Colonne. | 3.ᵐᵉ Colonne. | 4.ᵉ Colonne. | 5.ᵉ Colonne. | 6.ᵉ Colonne. | 7.ᵉ Colonne. | 8.ᵉ Colonne. | 9.ᵉ Colonne. |

2.ᵉ Catégorie. Nuances d'ordre ternaire.

2.ᵉ Catégorie
Nuances d'ordre binaire.

3.ᵉ Catégorie
Nuances d'ordre hybride.
(trois exemples.)

I  Primaire initiateur.
NN  Nuances.
TT  Terme de l'évolution de la nuance.

# 색채 여행을 떠난
# 여성

메리 가트사이드는 20세기에 색에 대한 책을 출간한 몇 안 되는 여성 중 한 사람이었다.(50-53쪽 참조) 가트사이드가 첫 번째 책을 낼 즈음에 태어난 메리 필라델피아 메리필드는 19세기의 색채 연구와 문헌에 있어서 중요한 족적을 남겼다. 여성들은 대학교에 들어갈 수 없었던 때였기 때문에 메리필드가 어떻게 교육을 받았는지에 대해 알려진 바는 거의 없다. 그러나 그녀가 가트사이드와 마찬가지로 충실한 가정 교육을 받았고 여가 시간에 연구를 계속할 수 있을 정도로 특권층이었음은 분명해 보인다. 18세기와 19세기에도 과학적인 연구를 해왔던 여성들이 있기는 하지만 실험보다는 주로 관찰을 위한 것이었다. 그리고 가트사이드의 경우에서 볼 수 있듯이, 진지한 과학적 논문이 아니라 중상층 귀부인들을 위한 예술 안내서 정도로 만들어지는 것이 대부분이었다. 메리필드는 재정적으로 자유로웠을 뿐만 아니라 남편과 자녀들로부터 많은 정신적, 실제적 도움을 받았지만 그녀의 저작 역시 부분적으로는 안내서의 범주에서 벗어나지 못했다.

메리필드는 1844년에 첸니노 첸니니의 『회화론 Libro dell'arte』(1437)을 최초로 영어로 번역한 것으로 잘 알려져 있다. 이 책에서 메리필드는 유명한 컬러맨 조지 필드를 언급하며 그의 물감이 잘 변하지 않으며 품질이 높다고 찬사를 보내고 있다. 번역본 출간이 성공함에 따라 그녀는 당시 로버트 필 수상이 이끌던 정부로부터 프랑스와 이탈리아를 여행하며 색에 대한 중세와 르네상스 시대의 필사본들을 찾아내고 번역하는 일을 의뢰받았다. 여기에는 초기 물감의 구성 성분과 이탈리아의 회화 기법에 대한 연구도 포함되어 있었다. 『12세기부터 18세기까지의 예술과 회화에 대한 최초의 연구 Original Treatises, Dating from the XIIth to XVIIIth Centuries on the Arts of Painting』(1849)를 포함한 몇 권의 중요한 출판물이 이 여행의 결과물이었다.

메리필드가 널리 알려지게 된 것은 역사적인 색채 관련 문헌들을 번역한 덕분이었지만, 그녀는 예술과 건축에 적용할 수 있는 색채 이론에 대해 직접 글을 쓰기도 했다. 예를 들면 1851년 대영박람회가 개최된 장소인 조셉 팩스턴의 크리스털 팰리스의 실내 장식을 위한 오언 존스의 색채 계획에 대해 비평적 에세이를 쓰기도 했다. 「박람회를 돋보이게 하는 색채 조화」라는 제목을 한 이 에세이는 그녀가 색과 색 배열에 대한 이전 세대의 생각을 잘 알고 있었다는 사실을 알려준다. 이 에세이에서 메리필드는 존스의 색채 계획을 설명할 뿐만 아니라 인테리어에서 형태와 내상물이 어떻게 안료의 선택과 색채의 사용에 영향을 주는지에 대해서도 다루었다. 그녀는 그림을 그릴 때와 인테리어나 장식물을 디자인할 때 모두 같은 원리를 적용해야 한다고 이야기하며 에세이를 결론 맺고 있다.

> 적절하고 조화로운 회화를 위해서는 자연은 물론이고 다른 예술가들의 작품도 많이 관찰하고 연구해야 한다. 예술품 제조업도 마찬가지인데, 그렇지 않으면 원하는 결과를 얻기 어렵다. 색채 조화가 이루어지는 원리를 명확하게 이해해야 실행하기도 쉬운 법이다.

메리필드는 1850년대 초반부터 윈저&뉴턴 출판사와 함께 회화와 소묘에 대한 실질적인 조언을 담은 지침서 시리즈를 집필하기도 했다. 그중 하나가 『빛과 그림자 Light and Shade』인데, 색채에 관한 가트사이드의 첫 번째 저서와 관련된 내용이었다. 메리필드는 주로 자기 주도적인 연구와 관찰을 통해 얻은 색에 대한 놀랄 만큼 다양한 지식을 이 책들 속에 요약했다. 이 책들은 그녀가 세상을 떠난 후에도 재발매 되었으며, 이 중에는 아직까지 간행되고 있는 것들도 있다. 조지 필드가 색채에 관해 쓴 짤막한 소책자들이 그의 사후에도 많이 나왔던 것처럼, 메리필드의 저작들도 간결하고 저렴한 예술 핸드북의 본보기가 되었다. 이 같은 핸드북 형태의 인쇄물은 19세기 중반부터 등장하기 시작하여 광범위한 독자층을 형성하게 된다.

**67**
아쉽게도 메리필드의 색채와 회화 기법에 대한 저작들은 당시의 실용 회화를 위한 작은 핸드북들이 흔히 그랬듯이, 도판도 적었으며 그나마 선 조각 판화나 단색 석판으로 인쇄된 것들이었다. 그러나 1851년 대박람회를 위해 그녀가 쓴 에세이의 시작 부분을 장식한 두문자와 판화는 무척 매력적이다. 화가의 팔레트와 무지개라는 일반적인 모티브를 통해 색을 영감과 창작의 원천으로 표현하고 있다.

The Harmoun of Colours as exemplified in the EXHIBITION

By Mrs. MERRIFIELD.

# 조지 바너드가 책을 자르다

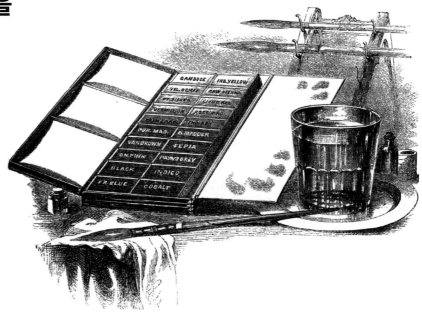

조지 바너드는 영국의 소묘 교사였다. 그는 그림을 배우는 학생들과 아마추어 예술가들이 풍경 수채화 기법을 쉽게 이해할 수 있도록 도판이 많은 종합 지침서를 만들어 보려고 했다. 바너드의 회화 지침서 『풍경 수채화의 이론과 실제*The Theory and Practice of Landscape Painting in Water-Colours*』는 1855년에 처음 출판되었다. 여기에는 69장의 작은 목판화와 레이턴 브라더스의 '색조 인쇄 공정'으로 제작한 30장의 고급 채색 석판화가 포함되어 있었다. 조지 카길 레이턴은 인쇄업자인 조지 백스터로부터 수련 과정을 거쳤으며, 후에 다양한 잉크와 색상, 인쇄판이 결합된 백스터의 고급 인쇄 기법을 크게 개선했다.

이 책에 실린 대부분의 이미지들은 그림을 구성하고 실제로 그려나가는 여러 단계를 묘사하고 있지만, 색채 이론에 대한 기본적인 내용을 다룬 도판들도 몇 장 있다. 예를 들어 어두운 배경을 바탕으로 프리즘을 통해 나오는 색의 범위를 보여주는 것도 있고, 색띠를 겹치듯이 하여 1차, 2차 및 3차 색상의 원리를 시각화한 것도 있다.[70] 이 도판에서 알 수 있듯 바너드의 색상 체계는 물질적인 것이었기에 색은 늘 안료의 혼합과 관련되었다. 그가 제안한 색상표들은 비교적 단순한 모양이지만 잉크를 두껍게 발라 인쇄한 덕분에 견고하고 화려하다.

바너드는 '가장 유용한 물감 25개'를 다이아몬드 모양으로 배열하기도 했다.[69] 이 도표는 목판으로 묘사된 앞 페이지의 그림물감 상자[68]를 좀 더 도식화해서 보여주기 위해 제작된 것이다. 여기에는 '상자에 자리를 차지하고 있는 [물감들과] 비슷하면서도 한눈에 들어오는 색의 조화로운 배열'이 있다. 풍경화 장르에서는 필수적이라고 할 수 있는 초록이 빠져 있다는 것이 확연히 드러나는데, 도표의 꼭대기와 바닥에 있는 순도 높은 노랑과 파랑을 섞어서 만들도록 했을 것이다.

바너드가 이 이미지를 첫 번째 장인 '색의 본질'이 아닌 두 번째 장인 '재료들'에 포함시키며 화가는 색채 이론을 적용할 수 있어야 한다고 강조한 데에는 이유가 있다. 바너드는 도구를 다루는 순서와 체계적인 접근 방법이 중요하다고 생각했다. 그래서 '붓에 필요한 색을 찍어서 칠하는 데 망설임이 없도록 물감은 언제나 일정한 위치에 있어야 한다'고 주장했다.

바너드는 1858년 발간된 책의 2판을 위대한 과학자인 마이클 패러데이에게 헌정했다. 패러데이는 자성이 빛에 미치는 효과를 발견하고 전기의 흐름을 처음 밝혀냄으로써 새로운 전기의 시대를 연 인물이었다. 바너드가 과학 연구와 이론에 대해 관심이 많았다는 사실은 그의 저서들을 통해 잘 나타난다. 바너드는 뛰어난 안료를 개발한 화학자 조지 필드, 편광 실험을 하다가 1816년에 만화경을 발명한 스코틀랜드의 물리학자 데이비드 브루스터, 색맹연구와 초창기 사진술 실험에 매달렸던 수학자이자 천문학자인 존 허셜, 요한 볼프강 폰 괴테, 미셸 외

**68**
『풍경 수채화의 이론과 실제』에 수록된 그림물감 상자의 목판화

**69**
바너드의 다이아몬드 모양 도표는 앞 페이지의 그림물감 상자 목판 일러스트레이션을 조화롭게 재배열한 것이다.

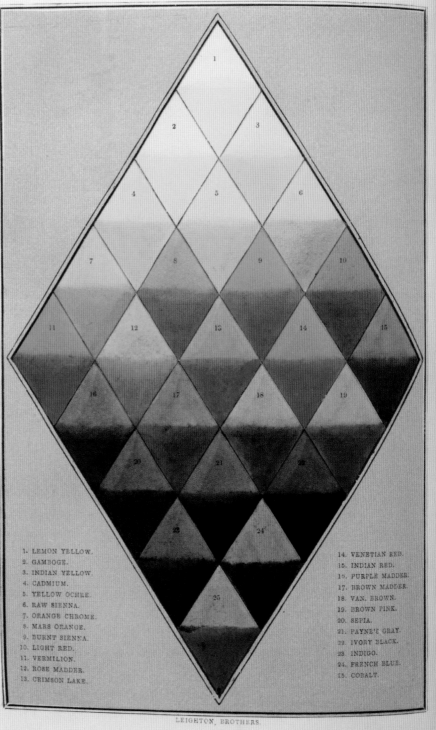

1. LEMON YELLOW.
2. GAMBOGE.
3. INDIAN YELLOW.
4. CADMIUM.
5. YELLOW OCHRE.
6. RAW SIENNA.
7. ORANGE CHROME.
8. MARS ORANGE.
9. BURNT SIENNA.
10. LIGHT RED.
11. VERMILION.
12. ROSE MADDER.
13. CRIMSON LAKE.

14. VENETIAN RED.
15. INDIAN RED.
16. PURPLE MADDER.
17. BROWN MADDER.
18. VAN. BROWN.
19. BROWN PINK.
20. SEPIA.
21. PAYNE'S GRAY.
22. IVORY BLACK.
23. INDIGO.
24. FRENCH BLUE.
25. COBALT.

LEIGHTON, BROTHERS.

PLATE 4.

젠 슈브뢸 등의 영향을 많이 받았다. 색에 관한 괴테와 슈브뢸의 주요 저작들이 영어로 번역 출판된 것은 바너드가 자신의 책을 쓰기 몇 년 전이었다. 그는 메리 가트사이드의 『빛과 그림자에 대한 에세이』에 소개되기는 했지만 별로 알려지지는 않았던 색채 얼룩무늬(50-53쪽 참조)의 영향을 받은 몇몇 작가들 중 하나였다. 가트사이드의 영향은 12개의 추상적인 얼룩무늬 이미지로 이루어진 '색채 대비' 도판에서 찾아볼 수 있다.[71] 이 도판들은 수많은 조합을 통해 색들이 나란히 놓였을 때 나타나는 효과를 보여준다. 흑백의 '가장 단순한 대비'를 보여주는 그림 1에서 시작하여 점차적으로 흑백과 이차색(그림 7, 8, 9), 삼차색(그림 10, 11, 12)으로 이루어진 좀 더 복잡한 조합이 된다. 이 그림들의 주요 목적은 '바너드가 추론한 것을 바탕으로 직접 실험을 해보도록' 자극하기 위한 것으로, 그는 학생들이 그림 그리기를 준비하면서 비슷한 색채 조합 견본을 만들어 보길 바랐다.

같은 장에 실린 도판들은 색의 동시 대비를 보여주기 위한 것인데, 슈브뢸의 영향이 특히 뚜렷하게 나타난다. 서로 다른 바탕색 위에 그려진 회색 장식이 중간을 가로로 자른 빈 페이지로 덮여 있다.[72] 독자들은 회색 장식이 파랑, 노랑, 주황, 초록 바탕에서 각각 어떻게 보이는지 간단한 실험을 할 수 있다. 중간 명도의 회색은 바탕색에 대한 보색으로 나타난다. 회색은 주황 배경에서는 푸르스름하게, 초록 배경에서는 적회색으로 보인다.

**70**
단순하게 겹쳐진 반투명 색띠는 원색과 이차색의 혼합 원리를 명쾌하게 보여준다.

**71**
메리 가트사이드의 얼룩작품들을 연상시킨다. 바너드는 색이 혼합될 때의 효과를 보여주고자 했다.

**72 [다음 장]**
도판이 중간이 가로로 잘린 빈 페이지와 겹쳐져 있다. 독자는 도판에서 설명하는 대비 효과를 한 부분씩 보거나 한꺼번에 보면서 비교할 수 있다.

CONTRASTS OF COLOUR.

PLATE 25.

3

ORANGE CAUSES THE GRAY TO APPEAR BLUE.

4

GREEN CAUSES THE GRAY TO APPEAR RED.

LEIGHTON, BROTHERS.

PLATE

It would be as well, in experimenting upon these contrasts in large, to
ce one of the figures cut out of the same gray paper on a ground of white,
t it may be used as a reference, and the real colour of the figure may be
n. In the accompanying plates the neutral gray is exactly the same in
h diagram, being printed with the same colour. In Plate 29, Fig
e ground colour is yellow; the neutral gray will in this case appear
purple. In Fig. 2, the blue ground will cause the gray to
lden orange, although the tone of the gray on the figure
ducts from the distinctness of the complementary
g. 1, the ground being orange, the figure appears
ound being green, the figure appears red.
ried on a large scale, the complementa
ound the edge of the figure; and it
olour approaching in some de
matic spectrum.

Carrying out t
gard to t

and
is almost
ly painted panorama

THE WONDERFUL RANGE OF COLOURS DERIVED FROM COAL-TAR
Displayed graphically according to groups    [For explanation see DYEING.]

# 나무와 나비로
# 최신 색을 표현하다

1856년 런던에서 의욕 넘치는 18세의 화학도 윌리엄 퍼킨이 패션계와 직물 산업을 바꿔놓을 염료를 발견했다. 퍼킨은 콜타르에서 말라리아의 치료제로 알려진 키니네를 추출해 보려다가 우연히 직물을 멋진 자주색으로 바꿔놓는 아닐린 성분을 찾아냈다. 그는 이 성분을 모베인mauveine이라고 불렀는데, 퍼킨의 모브색Perkin's Mauve이라고도 알려지게 되었다. 퍼킨이 특허를 취득한 이 색은 순식간에 엄청난 인기를 누리게 되었다. 모베인은 19세기 말부터 상업적으로 대량 생산되기 시작했는데, 이는 사실상 탄소, 수소, 질소로 이루어진 최초의 합성 무기 염료였다. 모베인이야말로 바다달팽이로 만들어진 티리언 퍼플 같은 값비싼 천연 염료를 대체할 훌륭한 대안이었다. (어쨌든 퍼킨은 한동안 자신의 새로운 색을 티리언

퍼플이라고 부르기도 했다.) 끈적거리는 검은 물질인 콜타르는 가스등에서 나오는 폐기물로 빅토리아 시대 런던에서 엄청난 양이 쏟아져 나왔던 재료였다. 당시 영국에서는 가족상을 당하면 1년 동안 검정 상복을 입었는데, 그 기간이 (적당히) 끝난 후에 입는 추모 드레스에는 검정 대신 짙은 색 모베인을 쓰게 될 정도로 인기 있는 색깔이 되었다.

모베인은 그저 시작이었을 뿐이다. 19세기 말에 이르러서는 콜타르를 원료로 훨씬 더 많은 염료들이 만들어지게 되었다. 그것이 빅토리아 시대 후기의 수많은 드레스를 비롯한 의상들이 그토록 강렬한 색상으로 제작된 이유 중 하나다. 19세기 말의 백과사전에 실린 이미지는 '콜타르에서 추출된 엄청나게 다양한 색상들'을 나무 형태로 보여준다.[73] 나무

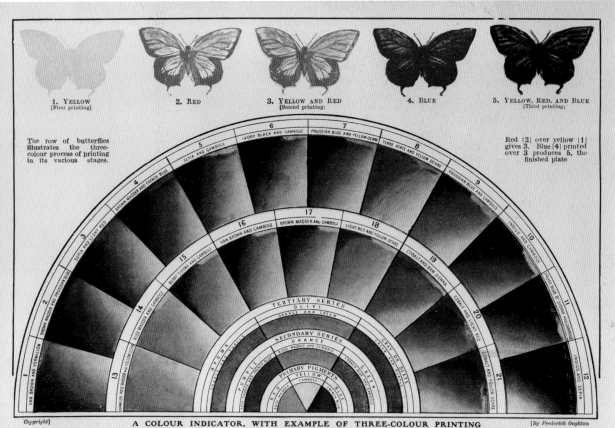

A COLOUR INDICATOR, WITH EXAMPLE OF THREE-COLOUR PRINTING

1. YELLOW [First printing]　2. RED　3. YELLOW AND RED [Second printing]　4. BLUE　5. YELLOW, RED, AND BLUE [Third printing]

The row of butterflies illustrates the three-colour process of printing in its various stages.

Red [2] over yellow [1] gives 3. Blue [4] printed over 3 produces 5, the finished plate

[By Frederick Oughton]

[Copyright] The Indicator is divided into three equal angles, each having for base one of the Primary Pigments. Tints 1 to 4 are for Backgrounds, Mountains, etc. Nos. 5 to 12 for Flowers, Foliage, etc. Nos. 13 and 18 for Flesh. Nos. 1 and 19 for Shadows in Flesh, etc. Nos. 14 to 17 Fruit, Flowers, etc. Nos. 20 and 21 Gray Tints for Clouds and Distance. Sixteen Colours are used in mixing the Tints—viz., Vandyke Brown, Sepia, Brown Madder, Burnt Sienna, Raw Sienna, Ivory Black, Terre Verte, Prussian Blue, French Blue, Indigo, Cobalt, Vermilion, Light Red, Rose Madder, Gamboge, and Yellow Ochre.

**74**
이 도판은 색채 혼합의 효과뿐 아니라, 다이얼 모양의 도표에 '배경과 산맥 등'(1–4), '꽃과 나뭇잎 등'(5–12), '살색'과 '살색의 그림자 등'(13과 18, 1과 19) 같이 적절한 색조 사용에 대한 조언도 담고 있다.

라는 모티브는 석탄의 원료가 화석화된 식물 성분임을 암시하는 것으로 보인다. 예술가들이 색을 화학적 성분에 따라 '가족 집단'으로 묘사하게 된 것은 당시에 인기 있던 분류 체계나 진화 계보의 이미지를 본 딴 것이었을 수도 있다. 어느 쪽이든 새로 나온 저렴하고 우수한 색 염료들에 대한 놀라움과 흥분이 담겨 있는 것은 확실하다.

같은 백과사전에 실려 있는 또 다른 채색 도판은 당시 컬러 인쇄의 발전을 보여준다.[74] 디자이너 프레더릭 오턴은 여기에서 나비의 이미지를 이용해서 삼색 인쇄의 다양한 단계를 생생하게 보여준다. 아래쪽에 있는 것은 빨강, 노랑, 파랑의 삼원색을 기반으로 하는 단순하지만 효과적인 반원형 '색 표시판'이다. 삼원색이 2차 및 3차 혼합색으로 확장되고 더

나아가 반원의 외곽으로 21가지 혼합 색상이 이어진다. 표시판은 맨 아래 부분의 원색부터 3등분 되어 있다. 각 색상에 붙은 설명은 특히 어떤 이미지에 적용될 수 있는지에 대한 도움말이다. 18, 19세기에 나온 여러 가지 색채 입문서와 마찬가지로 여기에서도 색조마다 안료를 지정했는데 이는 도표가 인쇄와 회화를 위한 물감 혼합에 실용적인 정보를 제공했음을 의미한다. 노랑은 갬부지 안료, 빨강은 꼭두서니 색소, 파랑은 프렌치블루(인공적인 군청색)와 연결된다. 진청색, 적갈색, 녹회색, 황토색 등의 바깥쪽 색상은 혼합해서 만들어야 했다.

# 다양한 나라의 취향을 담은 장식용 색

오언 존스는 1851년 대박람회에서 인테리어의 다채로운 배색을 담당했던 디자이너이자 건축가이다. 그는 1856년에 『장식의 문법 *The Grammar of Ornament*』이라는 책을 출간하며 강한 인상을 남겼다.[75-77] 이 디자인 문양집은 매우 호화롭고 가격도 비쌌는데, 왕실 납품 회사인 데이&손에서 제작한 다색 석판 인쇄 도판이 122장 실려 있다. 여기에는 빅토리아 시대의 생산 기술뿐 아니라 당시의 취향도 잘 반영되어 있다. 대부분 기하학적이고 평면적이며 밝게 채색된 이 디자인들은 존스가 그리스, 이탈리아, 스페인, 터키, 이집트 등지를 여행하며 영감을 얻은 것으로 이국적이고 동양적인 느낌을 준다. 이 책은 엄밀히 말하면 색에 관한 것은 아니지만, 색 재현의 걸작이자 증기 기관 시대의 생산 방법과 빠르게 변화하는 취향을 잘 보여주는 거울과도 같다. 『장식의 법칙』은 처음 출판된 이래 한 번도 절판된 적 없이 많은 작가들과 디자이너들에게 영감을 주고 있다.

2년 후에는 존 가드너 윌킨슨 경의 『모든 계층에게 보급되어야 할 좋은 취향과 색채에 대하여 *On Colour and the necessity for a General Diffusion of Taste among all Classes*』가 출판되었다. 윌킨슨 경의 책에 소개된 컬러 일러스트레이션은 오언 존스의 디자인 자료집에 실린 도판과 놀랄 만큼 비슷하다.[78, 79] 조금 더 작고 색이 들어가지 않은 일러스트레이션은 목판 인쇄했고, 컬러 도판 8장은 웨스트사에서 석판 인쇄했다. 8장의 컬러 도판 중 3장은 수작업으로 세심하게 채색된 것인데, 작가와 출판사가 색채 재현에 최선을 다했다는 점을 짐작할 수 있다. 덕분에 이 도판들은 존스와 데이&손이 제작한 고급 석판화와 비견될 수 있었다.

윌킨슨은 이집트를 널리 여행하며 이집트의 문화에 대한 초창기 연구서를 많이 쓴 학자였다. 그는 고대 유물에 관심이 많았고, 그리스 항아리 수집가이기도 했다. 이는 그가 건축, 실내 장식, 정원 디자인을 포함해서 역사적인 디자인과 장식에 정통했던 이유를 설명해준다.

윌킨슨은 책에 '잘 치장된 기하학적인 정원에 대

**75-77**
존스의 영향력 있는 『장식의 문법』(1856년, 초판 발행)의 도판들로, 호화로운 속표지(75)와 터키풍(76)과 중세 디자인(77)으로 묘사한 것들이 수록되어 있다.

한 의견'이라는 부제를 붙였는데, 이는 『장식의 문법』과 비슷한 스타일의 책이라는 사실을 알려준다. 채색된 도판에는 장식적인 정원이 균형감 있게 배치되어 있고 다채로운 화단이 추상적인 형태로 묘사되어 있다. 조경 디자이너인 험프리 렙턴(46-47쪽 참조)은 이미 19세기 초에 색채 이론이 정원 디자인에 끼친 영향에 대해 의견을 밝힌 바 있다. 그러나 그의 주된 관심은 정원 건축에 있어서 색유리의 쓰임이라든가 물에 비친 모습 같은 빛의 효과에 있었다. 그에 비해 윌킨슨은 평평한 종이에 채색을 할 때와 마찬가지로 기하학적인 색의 디자인을 기하학적인 화단에 동일하게 적용했다. 렙턴이 관목과 나무들을 세심하게 심어 미묘하게 다른 각양각색의 초록을 만들려고 했던 반면, 윌킨슨은 이 같은 '그림 같은' 방식을 따르지 않았으며 '인위적으로 조성된 땅은 결코 자연과 비슷해질 수 없다'고 주장했다. 그는 실제로 정원 디자인을 하면서도 잔디는 거의 심지 않고 그 대신 밝은 색상의 꽃들을 주로 활용했다.

윌킨슨은 조화로운 구성을 위해서는 색채의 '적절한 선택'이 중요하다고 강조하면서 자신의 책 마지막 부분에 여러 사례를 제시했다. 여기에서 초록은 그저 바탕색일 뿐이며 주요 색상은 파랑, 빨강, 진홍, 분홍, 자주, 연보라, 노랑, 주황, 하양이었다. 윌킨슨의 책은 일반적인 취향에 관한 것이었지만, 그는 자신이 초록을 싫어한다는 점을 인정했다. '나는 특히 색깔이 있는 장식에 초록을 과도하게 끼워 넣는 흔한 실수를 지적해 왔다 … 이와 같은 실수는 사람들이 인위적으로 꾸미려고 할 때 자주 일어난다. 색에 대한 취향이 순수하다면 원색을 좋아할 수밖에 없을 것이다.' 윌킨슨이 내심으로는 전통주의자이면서도 초록에 대해 반감을 갖게 된 이유는 그 즈음에 초록 안료와 염료가 굉장히 많이 발명되어 벽지 디자인과 패션 분야에 남발되었기 때문일 것이다.

그의 책 앞머리에는 빨강, 파랑, 하양, 검정, 초록으로 이루어진 기하학적 디자인이 그려져 있다.[78] 이 디자인은 한 가지 색깔을 조금만 사용할 때 다른

**78**
윌킨슨이 정원사를 위해 쓴 책 앞머리 그림에는 놀랄 만큼 초록이 적게 사용되었다. 그것은 '초록이 어떻게 다른 색들을 환하게 만드는 데 쓰일 수 있는지' 보여주려는 의도였다.

**79**
조화로운 색 비율의 본보기로 제시된 7가지 색의 배열을 보여주는 기하학적 문양이다. 책의 앞머리 그림과 마찬가지로 이 도판도 다른 색들을 좀 더 생생하게 만들려면 초록을 얼마나 조금 써야 하는지 보여주고 있다.

EFFECTS OF COLOURS: FIG.5. THE PRINCIPAL COLOURS USED, 6,7,8,9,10, ARE DISCORDANT.

J.G.W. del.　　　　　　　Lonxkm John Murray,Albemarle Street, Nov 1858

DESCRIPTION OF PLATES AND WOODCUTS.

PART I.

PLATE I. is intended to show how blue, red (or scarlet), white, black, green, and gold may be combined in a mosaic pattern. The idea of its general configuration is taken from one of the borders which separate the fresco paintings in Giotto's Chapel, at Padua, and it has been varied to suit the arrangement of the colours. The quantity and disposition of the green will serve to show how small a proportion of that colour is required, and how it brightens up a design. (See p. 63.) The gold too illustrates what I have said in pp. 107, 117, of its being employed in greater quantity than orange or yellow. As an instance of the black lines separating the chief sections of the design, mentioned in p. 108, see Blue, D 2, p. 135.

PLATE II. shows how the seven colours, orange, yellow, blue, purple, green, red (or scarlet), and black, given promiscuously in fig. 1, may be arranged in harmonious order, as in fig. 2. It is one of many different arrangements which may be made of those colours; in some of which more or less red, or blue, or others, may be introduced, according to the required effect. For though, as a general rule, the blue should be in greater quantity than red, it is possible to have perfectly harmonious combinations even where these proportions are disregarded. There are cases, for instance, when more red may be used than blue; and sometimes the red may be confined to a very minute quantity.

In fig. 2, it will be observed how much better blue and orange are suited to each other than blue and yellow, which are rather harsh. Here too the power of a small quantity of green is very apparent. (See pp. 63, 146, 166.) The design is not very well suited to the arrangement of colours; but it may serve as an instance of colour in a geometrical figure.

PLATE III. Figs. 1 and 12 give different arrangements and quantities of the same colours, blue, orange, black, white, and green. They are both harmonious. (See Blue, C 9, p. 134.)

색이 얼마나 환하게 보이는지에 대해 알려준다. 사용된 문양 자체는 14세기에 조토가 그린, 이탈리아 파도바의 스크로베니 예배당 프레스코화 테두리 장식에서 영감을 얻은 것이다.

도판Ⅱ와 Ⅲ은 윌킨슨의 책에서 가장 흥미로운 부분이다.[79, 80] 오언 존스가 그랬던 것처럼 이집트와 유대교의 다양한 문화와 양식을 통해 주요 색의 배열을 보여주고 있기 때문이다.

도판Ⅱ의 문양은 색들을 전체적인 균형감에 따라 배열하고 있는데, 디자인 면에서 존스의 색채에 대한 생각과 가장 비슷하다. 남색을 검정으로 바꾸기는 했지만, 윌킨슨은 이 도판을 비롯하여 뒤이어 나오는 다이어그램에서도 대체로 뉴턴의 7색 스펙트럼을 따르고 있다. 윌킨슨의 목적은 모든 것을 포괄하는 하나의 색표를 만들어서 자신의 색채 이론을 설명하려는 것이 아니었다. 그의 관심은 어디까지나 3개든 7개든 또는 그 이상이든 색상 사이의 정량적인 관계와 조합에 있었다. 수채화 물감을 두껍게 덧

칠한 이 그림에서 윌킨슨은 다시 한번 초록을 적게 사용할 때 얼마나 전체적인 디자인이 밝아지는지를 강조했다. 도판Ⅲ은 복잡한 문양은 하나도 넣지 않고, 주요 색상의 조화로운 조합과 눈에 거슬리는 조합 12가지를 보여준다. 그가 '눈에 거슬리는' 색채 조합의 예(그림6, 7, 8, 9, 10) 또한 포함했다는 사실이 흥미롭게 느껴진다. 이처럼 '디자인 패턴을 어떻게 배열하면 안 되는지'를 보여주는 방식은 렙턴의 생각과 개념적으로 연관이 있는 것이었다. 렙턴은 클라이언트에게 개선안을 보여주기 전에 기존 정원의 따분하고 시시한 이미지를 먼저 보여주는 방법을 사용했다.

색, 디자인, 취향 등에 대해서도 의견을 개진한 윌킨슨의 책은 독특하면서도 호기심을 불러일으킨다. 철학적 사색과 색채 조합에 대한 실질적 조언, 고대 유물 속 색과 현대의 건축과 디자인에 적용되는 색에 대한 내용이 흥미롭게 섞여 있다.

80
『색채에 대하여』에 수록된 좀 더 이론적인 도판 중 하나. 이 도판은 여러 가지 색상과 함께 색채 조합의 효과를 보여준다. 윌킨슨은 주로 색채 배열의 조화와 부조화에 관심이 많았다.

# 비물질적인 것에서 물질적인 것으로

## 과학과 예술을 잇다

영국에서 활동하던 건축가 윌리엄 벤슨은 1868년에 『색채 과학의 원리*Principles of the Science of Colour*』를 발표했다. 그는 자신의 책이 과학적 원리에 따라 집필되었음을 강조하며 물리학자이자 수학자인 조지 가브리엘 스토크스에게 헌정했다. 스토크스는 형광과 자외선에 대해 연구했으며 예술과 디자인 분야에서도 유용하게 쓸 수 있는 색상 체계를 만들어 내려고 했다.

벤슨은 저서에서 물질적인 색에 초점을 맞추어 예술들이 '아름다운' 색의 배열을 이해할 수 있도록 돕고자 했다. 하지만 동시에 그는 우리가 본 것을 어떻게 물리적인 형태로 옮기는지에 대해, 즉 회화에도 관심이 있었다. 따라서 그의 색상 체계는 비물질적인 색에 근거를 두고 있었다. 빨강, 초록, 파랑이 원색이 되어 이차색이자 보완색인 청록, 분홍, 노랑을 만들어낸다. 그는 이 색들을 육각형 위에 원반 모양으로 그려냈다.[81] 하양과 검정이 번갈아 칠해진 육각형 바탕에 여섯 가지 색이 반씩 걸쳐져 있다.

벤슨은 건축가답게 이 색들로 자신의 색상 체계를 확실하게 보여줄 '색의 육면체'라는 복잡한 모델을 개발해냈다.[82] 그는 '자연의 색상 체계'를 설명하기 위해 육면체 디자인을 처음으로 도입한 색채 이론가였다. 그는 1830년에 출간된 허셜의 「광선론」에서 영감을 받아 이 육면체를 설계했다고 밝혔는데, 1810년에 오토 룽게가 제안한 색 구체나(144-145쪽 참조) 슈브뢸의 성과 또한 인정했다. 책의 앞부분에 소개된 '색의 육면체'는 채색이 되어 있지는 않지만, 색조와 그 혼합색의 위치를 13개의 주요 축에 따라 글자와 숫자로 표시했다. 검정과 하양을 잇는 선이 중심축을 이루며, 육면체의 중앙에는 회색이 위치한다. 각 단면의 색조들은 위로 올라갈수록 밝아지고 아래로 내려갈수록 어두워진다. 앞서 말한 기본 6색은 육면체의 모서리에, 다른 색들은 주요 색과 연결된 축을 따라 놓여 있다. 나중에 출간된 신판에는 입체 표면도가 2장 수록되어 있으며, 색상 38개의 위치를 색점으로 표시했다. 책은 이어서 5페이지에 걸

**81**
이 도표는 유리 조각을 이용해서 특이하면서도 흥미로운 실험을 하기 위한 것이다.
독자들은 유리 조각을 대어 보며 두 가지 색 사이의 중간색을 찾아낼 수 있다.

**82**
복잡하고 포괄적인 벤슨의 색 입체.
원색(빨강, 파랑, 초록)은 검정과 함께 육면체의 한쪽 네 군데 모서리에. 이차색(청록, 분홍, 노랑)은 하양과 함께 반대쪽 모서리 네 군데에 위치한다.
면과 가장자리, 연결축에는 그 사이에서 일어나는 모든 변화가 단계적으로 나타난다.

**83**
육면체는 복잡해 보여 부담스럽게 느껴질 수도 있다. 하지만 육면체의 각 면에 나타나는 다양한 색상을 보여주는 5점의 도판은 우아하면서도 단순하다.

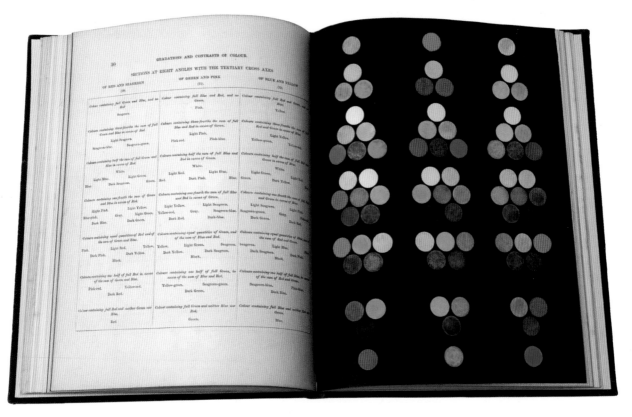

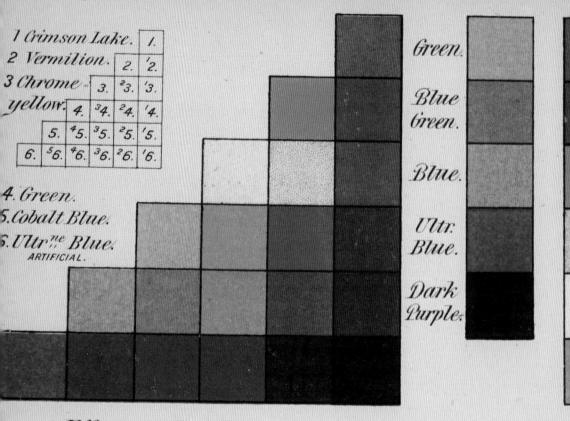

1 Crimson Lake.
2 Vermilion.
3 Chrome yellow.

4. Green.
5. Cobalt Blue.
6. Ultr.ⁿᵉ Blue. ARTIFICIAL.

Green.
Blue Green.
Blue.
Ultr. Blue.
Dark Purple.

Purp Re
Re
Ora Re
Ora Yel
Yel
Yelle Gre

Effects produced by mixing pigments.

COMPLEMENTARY COLOURS.

MIXTURE CHART.

친 전면 석판화 일러스트레이션을 통해 각 면별로 배분된 색을 보여준다.[83] 여기에서는 검정 또는 밝은 갈색으로 짙게 칠한 바탕 위에 색점들이 수작업으로 채색되어 있다. 도판에는 글자가 쓰여 있지 않지만 반대쪽 페이지의 목록표에 색상의 이름이 명시되어 식별할 수 있다. 도표들과 마찬가지로, 이 점들을 칠하는 데에도 상당한 노력이 필요했을 것이다. 색점들은 검은 바탕 위에서 특히 강렬한 느낌을 주며 영원히 변치 않을 것 같은 추상적인 매력을 풍긴다.

벤슨이 책을 출판한 지 10년 만에 미국의 물리학자인 오그던 니콜라스 루드는 매우 중요한 색채 과학서를 발표했는데, 미국, 독일, 프랑스를 비롯해 유럽의 영어권 지역에서 엄청난 관심을 모았다. 그의 책 『현대 색채론의 예술과 산업에 대한 적용Modern Chromatics, with Applications to Art and Industry』은 당시의 예술, 디자인, 과학, 사업, 생산 사이의 밀접한 관계를 잘 요약하고 있다. 루드는 스스로도 수채화를 주로 그리는 화가였으며 다른 예술가들과 꾸준히 색에 대한 의견을 주고받았다. 그는 색에 관심이 있는 일반인뿐만 아니라 예술가들과 디자이너들에게도 도움이 되는 책을 출간하고자 했다. 루드는 광학 연구와 비물질적 색채에 관심을 가지고 있었기 때문에 그의 책은 독어와 불어로 번역된 직후 인상파와 후기인상파 화가들로부터도 호평을 받을 수 있었다.

빼곡히 채워진 350장 분량의 책은 현재의 색채 연구뿐만 아니라 과거의 색채 이론까지 참고하며 색과 회화를 다각도로 살펴본다. 이 책에 실린 일러스트레이션 130장은 작은 목판화들인데, 대부분 단순한 도표와 색상 체계를 비롯해서 광학적인 실험과 도구 또는 기구들을 묘사하고 있다. 이 책에서 유일하게 채색된 도판은 속표지에 실린 것으로, 작은 색표를 여러 개 그려넣었다.[84] 여기에는 과학자 토머스 영과 헤르만 폰 헬름홀츠가 주창한 빨강-초록-파랑의 광학 체계에 따라 만든 삼각형 '혼합 색표mixture chart'도 포함되어 있다. 또 '보색complementary colours'이 6개씩 들어 있는 색상환 3개와 '물감을 혼합할 때의 효과Effects produced by mixing pigments'를 보여주는 목록도 3개 포함되어 있는데, 목록에는 각 색상에 할당된 번호와 설명이 붙어 있다. 루드는 스스로 '각거리angular distances'라고 이름 붙인 다양한 단계와 비율을 가진 체계적인 색상환도 고안해냈다. 이 색상환은 앞서 살펴 본, 1704년에 나온 뉴턴의 비대칭적 색상환과 비슷하다. 무채색 단선 판화로 인쇄된 이 색상환에는 중앙에서부터 퍼져 나온 여러 개의 반지름 위에 22개의 색명이 표시되어 있다. 이전에 벤슨이 그랬듯이 루드도 스펙트럼의 색들과 광학적인 연구를 토대로 예술가와 디자이너가 사용할 수 있는 물질적인 색상 체계를 추론해 냈다. 22개의 색들에는 대부분 물감의 이름과 함께 파장의 길이에 따른 스펙트럼 값이 기재되었다. 루드의 책이 성공을 거둔 것은 그가 면밀히 조사하고 연구한 결과를 논리적이고 알기 쉽게 설명했기 때문일 것이다. 그는 자신의 색상 체계를 복잡하거나 아름답게 만들어서 매력적으로 포장하는 데는 관심이 없었다.

**84**
루드의 『현대 색채론』은 당시에 나온 책들과는 다르게 컬러 도판은 단 한 장뿐이었고 다이어그램도 단순한 형태였다.

# 색에 푹 빠진 빈센트 반고흐

19세기에 활동한 예술가 중 빈센트 반고흐만큼 색채 이론에 학문적인 관심을 가졌던 사람은 많지 않다. 그는 때로는 강박에 사로잡혀 색을 급진적으로 사용하기도 했다. 마침 반고흐는 편리한 새로운 합성물감의 시대에 그림을 그릴 수 있었다. 물감들은 저렴해졌고, 미리 혼합되어 금속 튜브에 넣어져 짜서 쓰기만 하면 되었다. 값싼 물감들은 대부분 독성이 있었고 안정적이지도 않았지만 늘 멋진 색깔이 나왔다. 반고흐는 색깔을 선택할 때 자연을 그대로 모방하기보다 본능을 따랐다. 그는 자기 주변의 세계를 있는 그대로 그려내기 위해서가 아니라 기분과 감정을 나타내기 위해 색을 사용했다.

반고흐의 초기(1880-1882년 무렵) 회화들은 대부분 검정과 갈색조의 팔레트로 채워져 있다. 그러나 1882년에 동생인 테오에게 보낸 편지는 변화를 암시한다. '너도 알다시피 나는 그림에 푹 빠져 있단다. 그러니까 나는 색에 빠져드는 중이야. 지금까지는 참아왔지만, 후회하지는 않아.' 우리는 나름의 근거를 가지고 반고흐가 충동적이며 격정적인 화가라고 생각해 왔지만, 사실 그는 체계적으로 그림에 접근했다. 그는 화가로서의 경력을 쌓기 전에 예술가 지침서를 살펴보고 대가들의 작품을 본 따 그리며 여러 해 동안 그림 그리기의 기초를 다졌다. 예를 들어 그는 어두운 색조를 그릴 때에도 스스로 깨달을 때까지 색채 이론에 대해 깊이 연구했다. 1884년 6월에 테오에게 보낸 편지에서 '색채의 법칙들은 우연한 것이 아니며 말할 수 없을 만큼 엄밀하고 멋지다'라고 적었다. 그는 몇 달 후 샤를 블랑의 색채 이론서 『데생 예술의 문법: 건축, 조각, 회화*Grammaire des arts du dessin: architecture, sculpture, peinture*』(1867)를 구입했는데, 다른 색채 논문들도 잘 알고 있었을 것으로 보인다. 블랑은 비판적이면서도 독특한 색채관을 보였다. 블랑은 색채란 예술에 있어서 덜 중요하지만 까다로운 요소이기 때문에 피할 수 없다면 통제할 수 있어야 한다고 생각했다. 반고흐는 블랑의 생각에 자극을 받아, 색 자체뿐 아니라 색의 질서에 대해서도 집착하게 되었다. 그는 테오에게 1885년 11월에 보낸 편지에서 다음과 같이 말했다. '나는 색채의 법칙에 완전히 사로잡혀 있다. 우리가 진작 그 법칙들을 배울 수 있었더라면!'

1886년경에 그려진 반고흐의 가장 유명한 작품들을 보면, 색채 사용이 갑자기 부자연스럽고 과도해진 것을 알 수 있다. 파리로 이주해서 아방가르드 예술들과 교류하게 되었다는 점과 색채 관련 책을 탐독했다는 점이 중요한 요인일 것이다. 이제 그는 그에 대해 잘 알려진 것처럼 격정에 싸여 순식간에 그림을 그리며 짧은 여생을 색에 대한 열정으로 이어갔다. 그는 블랑의 글에 대해 곰곰이 생각하며 다음과 같은 의견을 밝혔다. '화가는 자연 속의 색에서 출발하는 것보다 팔레트 위의 색에서 시작한다면 더 잘 그릴 수 있을 것이다.' 1888년에 그린 〈화가로서의 자화상〉에는 그가 팔레트에 짜낸 순수한 색들이 그대로 담겨 있는데, 색들은 이제 곧 섞이고 겨루며 기꺼이 그림으로 바뀔 준비가 된 것처럼 보인다.[86]

반고흐는 대체로 캔버스에 실제로 그리기 전부터 그림의 색채 배열을 매우 분명하게 생각했고, 특정 안료의 특징에 대해 자주 언급했다. 그는 검정과 하양 또한 하나의 색으로 간주했으며, '그것들의 동시 대비는 초록과 빨강의 대비만큼이나 두드러진다'고 이야기했다. 하지만 색에 대한 개인적인 관찰과 적용 방식, 그리고 통찰력은 그의 그림에서 가장 잘 드러난다. 그는 그의 대표작 〈별이 빛나는 밤*The Starry Night*〉에 대해 다음과 같이 언급했다. '내게 밤은 낮보다 훨씬 더 풍부한 색을 가진 것으로 느껴지는데, 가장 강렬한 보라, 파랑, 그리고 초록으로 칠해진 것처럼 보인다. 만약 당신이 조금만 더 주의를 기울인다면, 별들이 레몬색, 분홍색, 초록색, 물망초의 파란색으로 빛나는 것을 볼 수 있을 것이다. 그리고 이 점을 깊이 생각한다면, 검푸른 배경 위에 하양 점들을 찍는 것만으로 별이 빛나는 하늘을 그릴 수 없다는 사실은 명백하다.'

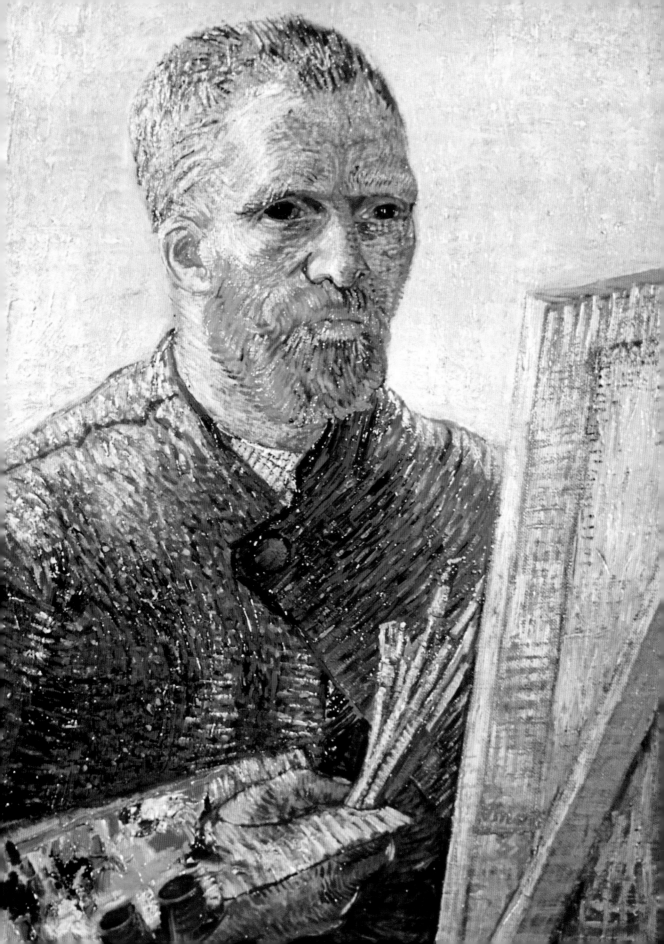

# 거울로서의 팔레트
예술가와 그들의 색

> ❝
> **팔레트는 예술가의 스타일과
> 성격을 보여주는 거울이 될 수 있다.**
> ❞

앞서 빈센트 반고흐의 예에서 알 수 있었던 것처럼, 화가의 팔레트는 당시 사용할 수 있었던 재료와 물감, 무엇보다도 화가가 즐겨 쓰던 색채에 대해 많은 정보를 알려준다. 또 팔레트는 특별한 예술 작업의 과정을 이해할 수 있는 단서가 되기도 한다. 팔레트는 화가가 필요한 물감을 즉시 쓸 수 있도록 어떻게 정돈해 두었는지를 보여준다. 화가는 화구 상자에 물감이나 재료를 아무렇게나 두는 것이 아니라, 그림을 그리기에 더 쉽고 유기적인 방법으로 배치한다. 즉 팔레트는 도상학적인 요소로서 예술가의 스타일과 성격을 보여주는 거울이 될 수 있다. 자화상 안에 재료의 선택과 작업 공간, 선호하는 색채에 대해 시각적인 설명을 남기는 것은 드문 일이 아니었다. 따라서 그림 속의 팔레트들은 특정한 예술가의 회화나 색 혼합 기법에 대해 흥미로운 정보를 제공할 수 있다. 대표적인 예시로는 6쪽에 소개된 가브리엘레 뮌터의 단순하지만 인상적인 자화상과 31쪽의 팔레트를 구도의 중심으로 묘사한 윌리엄 호가스의 자화상이 있다.

팔레트는 그림을 구성하는 일부로서 높은 상징적 의미를 갖는 경우가 많으며, 자기표현의 강력한 도구가 되기도 한다. 또 팔레트는 그 자체로 아름다움과 디자인의 대상이기도 하다. 팔레트에는 그 자체의 견고함과 대칭성도 있다. 그 견고함은 부서지기도 하지만 부드러우며 페인트가 끊임없이 새롭게 덧칠되며 다시 살아난다. 많은 팔레트들이 숭배의 대상이 되기도 하는데, 특히 존경받는 유명 예술가가 쓰던 것일 때 더욱 그렇다. 팔레트는 예술가의 도구 중 가장 촉각적이고 친밀한 수단이다. 팔레트를 보면서 우리는 예술가가 왜 그것을 선택했고, 어떻게 그림을 그릴 준비를 했으며, 작업을 하는 동안 얼마나 단단하게 붙잡고 있었는지, 혹은 다음에 또 사용하기 위해 닦아 두었으리라는 등의 다양한 상상을 한다.

## 외젠 들라크루아의 모범적인 팔레트

프랑스의 낭만파 화가인 외젠 들라크루아의 팔레트에는 미리 섞어 놓은 수십 개의 작은 물감이 세 줄로 정돈되어 있다.[87] 물감 샘플을 이렇게 세심하게 배치했다는 점에서 이 예술가가 그림에서 색의 구성을 얼마나 중요하게 생각했는지 알 수 있다. 들라크루아는 굉장히 조심스럽게 새로운 색을 섞었으며 그 색들이 팔레트 위에서 다른 색과 어떻게 작용하는지 보는 것을 즐겼던 것으로 잘 알려져 있다. 들라크루아의 일기장을 보면 이를 확인할 수 있다. 그는 1850년에 팔레트가 예술적 활력의 원천이라며 다음과 같이 말했다. '새로 물감을 배치해서 대비되는 색들로 빛나는 팔레트는 나의 열정을 불태우기에 충분하다.' 그는 이렇게 정돈된 팔레트를 실제 그림 작업 과정에 사용한 것이 아니라, 시각적 자료로 활용한 것으로 보인다. 들라크루아의 정밀하게 정돈된 팔레트는 예술계에서 열망과 존경의 대상이 되었다. 시인인 샤를 보들레르는 그것이 세심하게 배치된 꽃다발 같다고 생각했고, 화가인 레옹 피오트는 1930년에 100쪽에 달하는 『들라크루아의 팔레트Les Palettes de Delacroix』라는 책을 출간하기도 했다.

**87**
외젠 들라크루아가 사용하던 이 팔레트에서는 질서와 절제가 느껴진다. 팔레트에는 미묘하게 다른 여러 가지 색상들이 소량으로 정밀하게 배열되어 있다.

## 에드가르 드가의 빛을 발하는 팔레트

프랑스 화가인 에드가르 드가의 팔레트는 팔꿈치 등의 신체에 무리가 가지 않도록 특별히 인체 공학적인 형태로 설계되었다.[88] 드가는 흔히 전형적인 인상파 화가로 설명되며 실제로도 인상주의 예술가들과 교류했다. 그러나 사실 그는 야외에서 덧없는 순간과 인상을 포착하는 한편으로 네덜란드와 이탈리아 거장들의 작업을 세밀하게 연구하고 복제하는 데도 관심을 가지고 있었다. 드가는 무대 위와 뒤에서의 발레 무용수들의 형상에 선명한 빛을 흠뻑 비추고 희미한 윤곽선으로 운동감을 더했으며 종종 특이한 각도에서 묘사한 그림으로 아주 유명해졌다.

그는 그림의 구성에서 초기의 사진으로부터 영감을 받았을 것으로 보이는데, 이는 그가 색채를 특별한 감각과 밝기를 창조하는 미묘하면서도 강력한 도구로 사용했기 때문이다. 그는 에두아르 마네와 외젠 들라크루아(124-125쪽 참조) 같이 존경했던 동시대 예술가들로부터 많은 영향을 받으면서도, 자기 나름대로의 독특한 스타일을 발전시켰다. 이 팔레트에는 드가의 즉흥성과 규율성이 모두 반영되어 있다. 팔레트 위쪽은 오일로 깨끗하게 정리되어 있는 반면, 아래쪽은 많은 색들이 뒤섞여 있으며 미묘하게 대조되는 색조들이 남아 있다. 이 팔레트에서 가장 중요한 색은, 드가 작품 특유의 찬란함을 만들어주었던 흰색이다.

**88**
아름답기는 하지만 들라크루아의 것보다 덜 정돈되어 있는 에드가르 드가의 팔레트. 오른쪽에 흰색이 많이 있는 것이 눈길을 끈다.

## 카미유 피사로의 그림 같은 팔레트

프랑스 인상주의 화가인 카미유 피사로의 팔레트는 다른 화가들의 것과는 완전히 다르다.[89] 이 팔레트는 얼핏 장난스럽게 보이는데, 예술가의 도구 자체가 그림을 그리는 화면으로 사용되었기 때문이다. 피사로는 엄지 구멍이나 외곽의 곡선 같은 인체 공학적인 요소를 감안하지 않고 나무 팔레트를 캔버스처럼 사용하여 광활한 하늘 아래 수레와 소작농들이 있는 시골 들판의 풍경을 그렸다. 그러나 피사로는 그림의 위쪽과 옆쪽 가장자리에 빨강, 파랑, 노랑, 하양, 갈색 빛을 띤 어두운 자주, 나뭇잎을 칠하기 위한 초록 물감을 그대로 남겨둠으로써 이 팔레트가 의도했던 바가 무엇인지를 보여준다. 이 팔레트가 창작될 즈음(1878-1880년 무렵)의 피사로는 원색과 이차색 외에는 하양 정도만 더 써서 작업하는 것

으로 알려져 있었다. 이 팔레트는 비록 인위적으로 제작된 것이지만, 그의 개인적인 색상 선택과 활용 방식을 생생하게 보여준다.

자칫 엉뚱해 보일 수 있는 이 작업은 사실 투자 겸 장식용으로 기성 예술가들로부터 팔레트를 구입하려 했던 미술품 수집가들에 대한 피사로의 응답이었다. 이 특별한 팔레트는 파리의 식당 경영인인 M. 라플라스를 위해 제작되었다. 라플라스는 자기 식당인 라 그랑드 펭트를 장식하기 위해 피사로가 제시한 작은 캔버스의 가격보다 더 비싼 가격인 50프랑을 지불하고 이 팔레트를 구입했다. 피사로는 잔뜩 흥분하여 클로드 모네에게 라플라스가 예술가의 장식용 팔레트에 관심을 보였다며 편지를 썼지만, 모네도 비슷한 종류의 작품을 의뢰받은 적이 있는지는 알려지지 않았다.

**89**
카미유 피사로의 팔레트는 그가 실제로 색을 어떻게 배열했는지 알려주는 사례라고 할 수 있다. 가장자리에는 순색 물감들이 배열되어 있으며, 그림은 이 물감들의 쓰임을 보여준다.

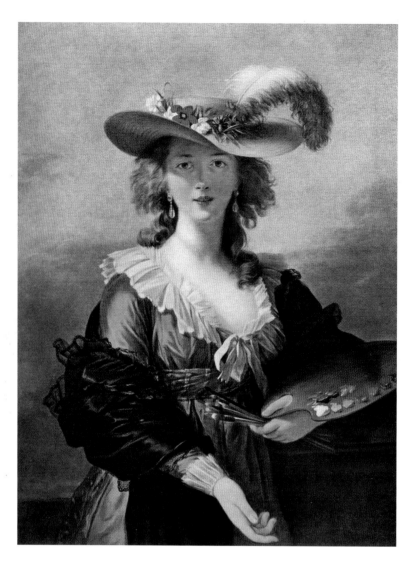

## 엘리자베스 루이즈 비제 르브룅의 우아한
### 밀짚모자를 쓴 자화상

1782년 이후에 그려진 엘리자베스 루이즈 비제 르
브룅의 〈밀짚모자를 쓴 자화상〉에서, 화가는 팔레트
와 붓을 들고 자랑스럽게 자세를 취하고 있다.[90] 그
녀의 자세는 이상화되어 있으며 평정과 침착, 아름
다움이 느껴진다. 르브룅은 화가의 작업 과정이나
작업 공간의 혼란스러움을 보여주려고 하지 않았
다. 오히려 그녀는 최신 유행에 맞춘 옷을 입은 자신
의 모습을 그려냈다. 의상은 느슨하면서도 소박하
며 약간 평범해 보이지만 큰 귀걸이와 고급 옷감은
그녀가 비교적 부유하고 기품이 있으며 성공한 여
성임을 알려준다. 그녀는 희미하게 내려앉은 수평선
과 구름이 낀 하늘을 배경으로 난간에 기대어 왼손
에 팔레트와 물감이 묻은 붓을 든 채 그림 밖의 관객
과 시선을 맞추고 있다. 자화상 속 모든 것이 우아하
고 침착하며, 팔레트의 색들은 이 그림의 조심스럽
고 신중한 구성을 반영하고 있는데, 이는 그녀의 예
술의 일반적인 특징이기도 하다. 르브룅은 팔레트
윗부분의 가장자리를 따라 자신의 색들을 깔끔하게
배열했는데, 하양이 엄지손가락 구멍에 가장 가깝고
그 다음부터 밝은 노랑, 주황, 빨강 그리고 점점 더
어두운색으로 이어진다. 그녀의 작품에 많이 사용되
는 두 가지 색상인 파랑과 분홍 물감은 엄지손가락
과 가까운 두 번째 줄에 위치한다. 르브룅은 이 이미
지를 통해 자신의 취향과 전문성을 알리며 팔레트
를 통해 스스로에 대해서도 재치 있게 말해 준다. 눈
길을 끄는 분홍 물감은 드레스의 색깔과 매우 비슷
하며, 밀짚모자에 달린 꽃들은 팔레트의 색조를 거
울처럼 거의 그대로 반영하는 듯하다.

**90**
비제 르브룅, 〈밀짚모자를 쓴
자화상Self-Portrait in a Straw
Hat〉, 1782.
잠시 시간을 되돌아가
보는 것만으로도 18세기의
예술가들이 비록 상징적인
방식일지라도 삶을 정확하게
묘사하는 일에 얼마나 많은
관심을 가지고 있었는지 알 수
있다.

## 폴 세잔의 구조적인
팔레트를 든 자화상

백여 년이 지났지만, 세잔은 1890년에 그린 〈팔레트를 든 자화상〉 속의 팔레트에서 그가 선호하는 색을 거울처럼 거의 정확하게 재현했다.[91] 그가 대부분의 작품에서 주로 사용하던 다채로운 초록 물감들이 위쪽 가장자리를 포함해서 팔레트의 많은 부분을 차지하고 있는데, 이는 바로 여기서 진한 초록 물감을 만들고 혼합했음을 알려준다. 여기에 쓰인 색소는 독성이 매우 강한 에메랄드그린과 크롬을 원료로 한 청록색 안료로 보인다. 위쪽 가장자리 양끝의 강렬한 노랑과 빨강 물감의 작은 얼룩들은 흑갈색과 황토색 배경과 대비된다.

세잔은 다소 비자연주의적인 색채 사용을 선보였으며 다른 많은 동시대의 표현주의자들과 대조적으로 구조와 견고함에 특히 신경을 썼다. 이 자화상과 팔레트는 거장의 솜씨로 선과 색을 결합하여 강력한 시각적 구조를 창조한 완벽한 예시이다. 이 작품의 견고함은 꼿꼿한 자세와 깔끔한 세로선, 대각선, 가로선으로 이루어진 이젤과 팔레트로 대표된다. 팔레트는 부자연스럽기는 하지만 그림의 옆면 및 이젤과 90도를 이루도록 배치했다. 기하학적으로 배열된 팔레트는 그림 속의 그림처럼 정면을 가득 채우고 있는데, 세잔의 예술을 알림과 동시에 방패로 방어하는 모습이기도 하다.

# 슈브뢸을 위한 장미
## 샤를 라쿠튀르의 『색채 총람』

19세기 말, 프랑스의 식물학자이며 메스 대학교의 자연사 교수였던 샤를 라쿠튀르는 슈브뢸에게 헌정하는 색채 관련 과학 논문을 출판했다. 1890년에 발표한 『색채 총람: 색의 연구와 활용에 있어서 가장 빈번하게 발생하는 문제에 대한 논리적이고 실제적인 해결책 *Répertoire chromatique, solution raisonnée et pratique des problèmes les plus usuels dans l'étude et l'emploi des couleurs*』은 144쪽의 텍스트와 29개의 채색된 석판 인쇄 도판에, 흑백 다이어그램이 수록되어 있는 비싼 책이었다. 라쿠튀르는 자신이 슈브뢸을 흠모하고 있기는 하지만, 슈브뢸의 체계를 예술가나 디자이너가 적용하기는 어렵다고 주장했다. 라쿠튀르의 목표는 슈브뢸의 성과를 단순화하는 한편 확장하는 데 있었다. 그래서 표면의 마감, 채색된 물체의 물질성, 빛의 조건 등의 요인을 상세하게 설명하고자 했다. 라쿠튀르가 이렇듯 슈브뢸의 이론을 더 쉽게 이해하고 적용하게 하는 데 성공했는지에 대해서는 논쟁의 여지가 있을 수 있다. 그러나 그가 32.5×25cm의 페이지 전면을 최고급 채색 석판화로 채워 아름답고 인상적인 서적을 만들었다는 점에 대해서는

이견의 여지가 없다. 그중에는 특히 아름답고 독창적인 색채 다이어그램도 몇 점 있다.

속표지 그림은 '장미 편람'인데, 주요 6색과 그로부터 나온 혼합 6색으로 구성된 색상환을 부채 형태로 변형했다.[93] 색상을 꽃잎 형태로 그려냈으며 삼각형들이 겹쳐진 모양인 다이어그램의 중앙으로 갈수록 채도가 높아진다. 이 장미에 설명은 붙어 있지 않지만, 별도의 색명표가 속표지 보호용 얇은 종이에 인쇄되어 있어 도판 위에 두고 참조할 수 있다.

두 번째 도판은 라쿠튀르의 '세 개 잎 형태의 편람'인데, 원색인 빨강, 파랑, 노랑의 혼합색과 무채색의 범위를 보여주기 위한 참고용 다이어그램이다.[92] 특이하게도 라쿠튀르는 원들을 겹치는 기존의 묘사 방식을 택하지 않았다. 활이나 날개의 형태로 칠해진 각각의 원색들은 가장자리에서 가장 밝게 나타난다. 흥미로운 점은 그가 잉크의 색을 바꾸지 않고 하양 바탕에 칠해진 가는 평행선의 두께를 다르게 하여 음영을 주었다는 점이다. 이는 매우 혁신적인 논문이었지만, 다른 언어로 번역되지 않고 프랑스어 사용권에서만 영향을 미쳤다.

# TRILOBE SYNOPTIQUE

**N. B.** Fermer l'atlas pour soustraire ces planches à la lumière aussitôt qu'on n'a plus besoin d'en faire usage.

Chromolith. G. Severeyns.

# ROSE SYNOPTIQUE

**N. B.** Fermer l'atlas pour soustraire ces planches à la lumière aussitôt qu'on n'a plus besoin d'en faire usage.

Chromolith. G. Severeyns.

132

# RÉPERTOIRE

# DIAGRAMME DE LA ROSE SYNOPTIQUE

## SOLUTION RAISONNÉE ET PRATIQUE

| | | | | |
|---|---|---|---|---|
| R | représente le rouge ; | VE | représente le vert ; |
| RO | - le rouge-orangé ; | BVE | - le bleu-vert ; |
| O | - l'orangé ; | B | - le bleu ; |
| JO | - le jaune-orangé ; | BV | - le bleu-violet ; |
| J | - le jaune ; | V | - le violet ; |
| JVE | - le jaune-vert ; | RV | - le rouge-violet. |

Les chiffres romains désignent les nᵒˢ des planches qui correspondent aux diverses parties de la rose synoptique.

# 4장 | 색을 위한 색
## 급진적인 20세기 초반

19세기 후반의 인상주의 운동은 색에 대한 생각뿐 아니라 좀 더 넓은 의미에서 예술에 대한 생각까지도 변화시키는 계기가 되었다. 인상주의는 그야말로 예술의 전통적인 관습을 뒤엎으며 예술가들이 과감하게 예술 영역의 경계를 확장하게 만들었다. 이 진정한 급진주의 사상은 프랑스 인상주의자들이 앞장서서 받아들이면서 유럽 전역에 빠르게 확산되었다. 인상주의가 태동한 이래 수십 년 동안 후기 인상파, 표현주의, 야수파 등 이와 연관된 많은 새로운 운동들이 빠르게 뒤를 이었다. 이러한 새로운 운동들은 대부분 짧은 시기 동안 유행하다가 사라졌지만, 이들이 남긴 흔적은 한데 모여 새롭고 찬란한 색채의 세계를 만들어냈다.

> **화가들은 순수하고 강렬한 색들로 실험을 했을 뿐만 아니라, 색의 정신적이고 상징적인 의미에 대해 글을 쓰기도 했다.**

인상주의의 입장에서 보자면, 색은 그림에서 단지 불가피한 요소(고전적인 기준에 따르면 그보다 못한 것이었지만) 이상의 것이었다. 즉 색은 강력한 표현 도구였다. 20세기 초반의 많은 화가들, 특히 야수파와 청기사파 같은 프랑스와 독일의 아방가르드 집단은 예술의 목표가 실물을 아름답고 정밀하게 재현하는 것이라는 생각에서 벗어났으며, 색을 작품을 위한 원동력이자 특별한 주제로 삼았다.

'야수파'라는 용어도 인상주의처럼 한 미술 평론가가 경멸하는 의미로 만든 것이었다. 루이 보셀은 다른 많은 동료 평론가들과 마찬가지로 1905년 파리에서 열린 살롱 도톤에 출품한 앙리 마티스와 앙드레 드랭의 새로운 작품에 반대했다. 보셀은 겉으로 봐서는 도저히 이해할 수 없었던 현대미술을 같

은 공간에 전시된 르네상스의 석상과 견주어 비난했으며, 마티스와 드랭의 작품을 '야수들 속의 도나텔로'라는, 인상적인 문구로 조롱했다. 야수파는 색채 이론 중에서도 특히 보색 효과에 직접적으로 영감을 받았다. 이들은 반고흐와 쇠라를 계승하여 순수하고 밝은 색상을 찬양하며 추상화 양식으로 나아갔다. 주제를 단순화했으며, 색 자체에 더욱 중요한 의미를 부여했다. 야수파는 오래 지속된 운동이 아니었다. 왜냐하면 야수파의 개념과 연관된 예술가들이 대부분 단색 입체파를 포함한 다른 문제에 눈을 돌렸기 때문이다. 하지만 마티스는 일생을 바쳐 색을 찬양했다.

몇 년 지나지 않아서 독일에서는 바실리 칸딘스키, 프란츠 마르크, 파울 클레를 대표로 하는 청기사파가 등장했다. 이들은 순수하고 강렬한 색들로 실험을 했을 뿐만 아니라 색의 정신적이고 상징적인 의미에 대해 글을 발표하기도 했다. 그들은 괴테를 비롯한 저술가들이 100년 전부터 이어왔던 논쟁에 새롭고 중요한 해석을 내놓았다. 즉 색이 물리적 형태보다 더 중요하며, 각각의 색은 특별한 의미를 나타낼 수 있다는 것이다.

두 집단이 추구하던 목적과 혁신적인 사상은 결국 칸딘스키와 클레 등을 일원으로 예술 학교이자 집단이었던 바우하우스를 탄생시켰다. 바우하우스는 새로운 재료와 기술을 받아들였고 이를 색채 이론을 중시하는 새로운 미학 사상과 결합시켰다. 바우하우스의 목표는 미니멀리즘과 함께 명확성, 기능성을 구현하는 것이었다.

서구 세계가 점차 부유해지고 각종 생산품과 물감이 더 널리 보급됨에 따라, 20세기 전반기에는 실내 장식과 건축에 쓰이는 색에 대한 책이 많이 출판되었다. 컬러 사진이 실린 책들이 나오기 시작한 것은 바로 이 때부터였다. 폴란드 태생의 영국인 사진작가 카를 헨트셀이 발명한 사진 3도 인쇄 공정은 그림이 포함된 책들의 모양, 스타일, 품질에 급격한 변화를 가져왔다. 헨트셀의 사진 인쇄 공정은 지저분

**94**
앙리 마티스, 〈달팽이The Snail〉, 1953.
야수파 색상환의 하나로, 마티스의 오려붙이기 기법을 보여주는 대표적이고 흥미로운 사례라고 할 수 있다. 그가 세상을 떠나기 바로 전해인 1953년에 제작되었다.

하고 소모적이며 복잡했던 기존의 목판이나 금속판 색상 인쇄 공정을 효과적으로 대체할 수 있는 방법 이었다. 예술가의 작품을 정확하면서도 흥미진진하 게 복제해내는 이 새로운 인쇄 방법은 세련된 여행 안내서를 비롯해서 동화나 설화 선집 같은 선물용 책자의 부흥을 가져왔다. 이에 반해, 색채 이론과 관 련된 책에서는 이 새로운 방식을 매우 조심스럽게 받아들였다. 예를 들어 독일의 화학자 빌헬름 오스 트발트가 1910년대와 1920년대에 발간한 지침서에 는 여전히 손으로 그린 색지가 붙어 있다.

20세기에 등장한 색채에 관한 수많은 표와 목록은 대부분 이전과 비슷하다. 하지만 그중에는 보다 실 험적인 색채 도식도 있는데, 에밀리 노예스 밴더포 엘의 아름다운 색채 분석을 예로 들 수 있다. 한편으 로 당시에는 제조업 등의 산업에 사용하기 위해 다 양한 기관과 조직이 색을 표준화하려고 하였으므로 값비싼 컬러 차트들이 많이 제작되었다. 새로 설립 된 영국 색채 협회가 만든 것도 있었으며, 민간 회사 들 또한 광고물로 사용하기 위해 더 작고 저렴한 색 표를 만들었다. 이 차트들은 19세기의 색채 관련 책 자에 인쇄된 전통적인 물감과 색채 목록을 따랐다. 오늘날 대부분의 건축용 페인트나 화구 판매점에서 볼 수 있는 페인트 목록표는 20세기 초반부터 나오 기 시작했는데, 당시는 광고가 훨씬 공격적이어지고 컬러 인쇄 또한 저렴해진 시기였다.

> ## 20세기부터 책에 컬러 사진이 등장하기 시작했다.

소비 문화가 급속도로 확산된 시기에 강력한 정신 성으로 무장한 청기사파와 바우하우스가 지적인 작 업을 이어갔다는 사실은 흥미롭다. 그뿐만 아니라 이 시기는 신지학神智學 등의 난해한 종교 운동이 인기를 끌고 초자연적인 것에 관심이 고조되던 시 대이기도 했다. 신지학의 주요 지지자였던 찰스 웹 스터 리드비터는 색채와 무형적인 성격 특성을 연 관시켰다. 리드비터는 괴테가 〈기질을 나타내는 장 미〉(44-45쪽 참조)에서 일찍이 제안했던 내용을 고스 란히 받아들였다. 리드비터는 내적 자질이 색으로 발산된 형태인 오라aura를 설명하는 책을 출판할 정 도로 색의 무형적 요소에 대한 신념이 강했다.[95] 그 는 25가지의 색과 함께 각각의 의미를 설명하는 표 를 책에 수록했다.

제2차 세계 대전의 발발과 함께 실용적이고 물질 적인 것들이 보다 중요하게 여겨지면서, 서구 세계 는 신비주의에서 벗어나기 시작했다. 그러나 20세 기 초에 싹을 틔웠던 사상들은 세계에서 가장 매혹 적인 예술과 디자인, 문학작품을 유산으로 남겼다.

# 얼룩과 격자
## 에밀리 노예스 밴더포엘

18세기든 19세기든 색채에 관한 책을 출판한 여성의 사례는 거의 없다. 20세기 초반에 아방가르드 집단이 태동하며 수많은 여성 예술 대학이 개설되었고, 모더니즘과 표현주의가 함께 출현함으로써 여성은 예술과 출판 모두에서 좀 더 목소리를 낼 수 있게 되었다. 그러나 여전히 남성이 대중적 인지도와 학계에서의 입지 측면에서 여성을 훨씬 능가했다. 20세기 초, 뉴욕 출신의 화가인 에밀리 노예스 밴더포엘은 색채에 관한 흥미로운 책,『색채의 문제: 일반 학생을 위한 실용적인 색채 설명서Color Problems: A Practical Manual for the Lay Student of Color』(1902)를 출판했다. 가트사이드(50-53쪽 참조)나 메리필드(104-105쪽 참조) 등 이전의 다른 여성 색채 작가들처럼, 밴더포엘 역시 특권층에서 태어나 사교육을 받을 수 있었다. 그녀는 몇몇 여성 지원 단체나 모임에서 활발하게 활동했다. 대표적으로는 '미국 혁명의 딸들'과 그녀가 대부분의 삶을 보낸 코네티컷주를 기반으로 하는 '리치필드 여성 아카데미' 등이 있었다.

밴더포엘은 젊은 나이에 남편이 세상을 떠났고 『색채의 문제』를 출판할 무렵엔 외아들과 며느리마저 잃었다. 이러한 정황 때문에 그녀가 갑작스럽게 열정적으로 출판에 몰입했을지도 모른다. 마지막 부분의 색채 문학 연보에서는 레오나르도 다빈치에서부터 괴테, 슈브뢸, 필드, 존스, 루드, 윌킨슨, 라쿠튀르 등에 이르는 다양한 작가들을 다루었다. 이 연보를 보면 밴더포엘이 이 주제를 얼마나 폭넓게 연구했는지 알 수 있다. 책 속 대부분의 제목이 독일어와 프랑스어인 것만 보아도 그녀가 다른 문화권의 색채와 색채관에 특별히 관심을 가졌던 것은 확실해 보인다.

『색채의 문제』에서 텍스트와 이미지의 비중은 거의 비슷하다. 본문 영역은 137페이지이며 도판은 117점에 이른다. 밴더포엘은 서문에서 '색채는 어떠한 글로도 완벽하게 설명할 수 없기 때문에 텍스트는 가능한 간결하게 하고 도판을 크고 정교하게 활용했다'고 설명했다. 도판에는 광학적 범위, 색채 대비, 그라데이션과 보색 표 같은 진부한 이미지도 있지만 조금 더 실험적인 것들도 있다. 또 겹쳐서 볼 수 있는 투명 필름도 포함되어 있는데, 그중 몇 개는 채색되어 있다. 색채 조화를 그려낸 것을 포함하여 대부분의 도판은 매우 추상적이었는데, 가트사이드와 조지 바너드(109쪽 참조)의 색채 얼룩을 연상시킨다.[97] 반면에 색채 대비를 나타내는 몇 개의 도판은 요제프 알베르스의『색채의 상호작용 Interaction of Color』에 나오는

PLATE LX

COLOR ANALYSIS FROM A MUMMY CLOTH

| | | |
|---|---|---|
| Red . . . . . . . . . . . . | | 50 |
| Green . . . . . . . . . . . | | 24 |
| Blue . . . . . . . . . . . . | | 20 |
| Orange . . . . . . . . . . | | 6 |
| | | 100 |

Light gray ground.

색채 사각형(180-181쪽 참조)의 전 단계처럼 보인다. 밴더포엘이 '컬러 노트'라고 부른 여러 장의 자유로운 구성작품들은 터너의 스케치북에서 여실히 드러나는 색채 표현법과 비슷하다. 터너는 대개 자연을 관찰하면서 몇 가지 색을 포착해 간단한 붓놀림으로 묘사했다. 예를 들어 '파랑새는 코발트블루와 밝은 빨강의 조화'였고, '나무에 달린 잎은 태양이 부드러운 잎사귀를 스치면서 만드는 서늘한 회색, 잎사귀 사이로 빛나는 따뜻한 초록. 나뭇잎의 그림자는 진한 초록' 등이었다.

이 책에서 가장 주목할 만한 도판은 수십 장에 달하는 '색채 분석'이다.[96] 밴더포엘은 이미지, 물체 또는 디자인 패턴을 각자의 색상 성분에 따라 분해했다. 그리고 그 결과를 가로 세로 10×10의 사각형 격자로 나타냈다. 즉 각각의 색을 고르게 배분하여 100개의 사각형으로 표시하는 방식이었다. 밴더포엘이 색의 순서를 정해서 배열하고 시각화한 방법은 신중하고 체계적이고 수학적이면서도 놀랄 만큼 간단하다. 이는 20세기의 추상화와 디자인의 발전에 영향을 미쳤을 것이다. 그러나 밴더포엘에 관한 연구는 아직도 부족한 상태이며,『색채의 문제』는 지금 매우 희귀한 책이 되었다.

96
밴더포엘이 색깔이 있는 물체를 색상 성분에 따라 분해한 예시 중 하나. 여기서 그녀가 연구한 옷감은 50개의 빨강과 24개의 초록, 20개의 파랑과 6개의 주황으로 구성되어 있었다.

97
밴더포엘은 질감이 살아 있는 고급지에 인쇄된 도판에서 다양한 방식으로 색상을 보여주었다. 여기서 그녀는 19세기 메리 가트사이드, 조지 바너드와 비슷한 얼룩 스타일로 색채 조화를 묘사하고 있다.

PLATE XXXIII

A HARMONY OF ONE COLOR

A HARMONY OF CONTRAST

COMPLEX HARMONY

# 앨버트 헨리 먼셀의 색상, 명도, 채도

앨버트 헨리 먼셀은 미국의 교사이자 화가였다. 그의 일생의 소원은 이해하기 쉽고 정확하면서도 인간의 색채 인지 방식에 바탕을 둔 색상 체계를 창조하는 것이었다. 먼셀은 자신의 색상 체계가 모든 이들을 가르치는 데에 적합할 뿐만 아니라 색을 선택하고 조합하며 식별하는 데 유용한 도구가 되기를 원했다. 그의 색상 체계는 복잡해 보이기는 하지만 모든 색채 배열은 3차원적으로 시각화되어야 한다는 원칙에 기초를 두고 있다. 물론 먼셀이 최초로 이런 제안을 한 것은 아니었다. 하지만 그는 식별과 측정이 가능한 색의 세 가지 특성인 색상, 명도, 채도를 기반으로 하는, 수치로 나타낼 수 있는 체계를 정착시켰다. 색상은 색 또는 색조 자체를 의미하며, 빨강, 노랑, 파랑 등의 이름을 붙일 수 있다. 명도는 색의 명암을 가리키며, 채도는 색의 포화도나 선명함을 나타낸다. 모든 색은 하양을 가장 위에, 검정을 가장 아래에 두고 중심축으로 갈수록 채도가 낮은 중성색으로 배열된다. 결과적으로 색이 어디에 놓이느냐에 따라 각각의 색상을 식별할 수 있는 유연한 3차원 모델이 만들어졌는데, 이것이 바로 HVC로 수치를 표시하는 '먼셀 표색계Munsell color space'이다.

먼셀은 그의 첫 번째 출판물인 『색상 표기법: 색상, 명도, 채도의 세 가지 특성에 기초한 표색계A Color Notation: A Measured Color System, Based on the Three Qualities Hue, Value and Chroma』(1905)에서 색 구체와 색 공간에 대한 자신의 생각을 소개하고 있다. 이 책은 간단한 교육용 논문이었으며, 학교에서 표준화된 색을 가르치기 위해 쓰였다. 이후에 나온 판본들에는 학생들이 차트에 직접 배열해 볼 수 있도록 '먼셀 학생 차트'와 26개의 색상 세트로 이뤄진 '먼셀 칩'이 부록으로 함께 출판되었다. 이 인기 있는 책의 초판 표지에는 1900년에 먼셀이 파스텔로 그린 색 구체가 실려 있었다.[104] 먼셀은 양철과 나무로 간단한 색 구체 모형들을 만들어서 교육에 사용한 것으로도 알려져 있다. 그것들이 실제로 만든 최초의 색 구체였다. 먼셀은 3차원 모델을 계속 연구하다가, 구체 형태로는 색 공간을 완벽하게 표현할 수 없다는 사실을 깨달았다. 그의 모든 출판물에는 상징적인 색 구체가 표지를 장식하고 있으나 먼셀의 색상 체계를 나타내기에 더 좋았던 것은 '컬러 트리colour tree'였다. 컬러 트리는 중립적인 중심 몸통에서 색 가지들이 서로 다른 길이로 뻗어나간 모양이었다.[101]

**98**
먼셀의 『아틀라스』(1915)에 소개된 열 가지 색상 체계를 상세하게 보여주는 세 개의 도표 중 하나. 여기에서는 채도와 명도에 대해 표기하고 있다.

**99, 100**
『아틀라스』(1915)에 소개된 세 개의 도표 중 나머지 두 개로, '채도' 또는 '색소의 강도'에 대한 설명(99, 표 C)과 '명도' 또는 '색소로부터 반사된 빛의 양'에 대한 설명(100, 표 V)이다.

MUNSELL COLOR SYSTEM

## ATLAS
### -OF-
### COLOR CHARTS.

COPYRIGHT BY A. H. MUNSELL, 1907-1915.
PATENTED JUNE 28, 1906.

CHART
C

SCALE OF VALUES

**CHART C**
**CHROMATIC BRANCHES OF THE COLOR TREE.**

(Scales of pigment chroma 0–30.)

CHROMA, i.e. the strength of pigment colors, is the third dimension of color,—the other two being HUE and VALUE.

Chroma is represented by the branches of the color tree, which extend outward from its neutral axis and bear the strongest colors at their extensions. These branches are of uneven length because pigments vary in strength or saturation.

The chroma scale of red projects ten (10) steps outward from a neutral gray of the same value (4), while green shows seven (7)and purple six (6) steps of chroma. The chroma scale of yellow projects nine (9) steps outward from a gray of the same value (8), while that of blue shows but six (6) steps of chroma.

These scales are not due to personal bias or guess work, but have been scientifically established. They explain the unequal power of pigments, showing how far the "warm hues," red and yellow, outbalance the "cool hues," blue and green. The circle struck from N° is the contour of the color sphere, within which all colors are balanced.

Measured scales of VALUE and CHROMA make it possible to define a color with exactness. See chapter VI of the teacher's handbook, "A COLOR NOTATION," (second edition).

PROTECT THE CHART FROM DUST AND HANDLING.

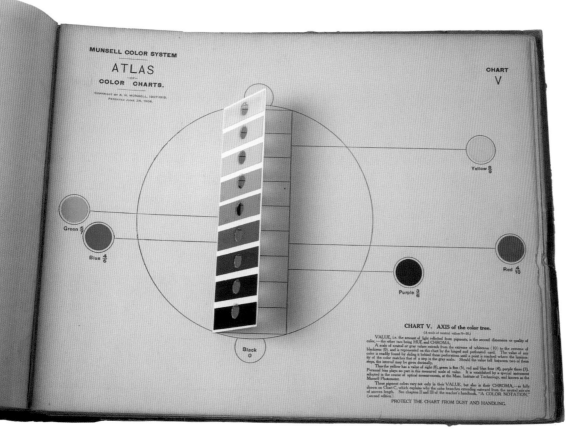

MUNSELL COLOR SYSTEM

## ATLAS
### -OF-
### COLOR CHARTS.

COPYRIGHT BY A. H. MUNSELL, 1907-1915.
PATENTED JUNE 28, 1906.

CHART
V

Yellow 8/

Green 5/

Blue 4/6

Red 4/10

Purple 3/

Black 0

**CHART V. AXIS of the color tree.**

(A scale of neutral value 0–10.)

VALUE, i.e. the amount of light reflected from pigments, is the second dimension or quality of color,—the other two being HUE and CHROMA.

A scale of neutral or gray values extends from the extreme of whiteness (10) to the extreme of blackness (0) and is represented on this chart by the hinged and perforated card. The value of any color is readily found by sliding it behind these perforations until a point is reached where the luminosity of the color matches that at a step in the gray scale. Should the value fall between two of these steps, the interval may be given decimally.

Thus the yellow has a value of eight (8), green is five (5), red and blue four (4), purple three (3). Personal bias plays no part in this measured scale of value. It is established by a special instrument adopted in the course of optical measurements, at the Mass. Institute of Technology, and known as the Munsell Photometer.

These pigment colors vary not only in their VALUE, but also in their CHROMA,—as fully shown on Chart C, which explains why the color branches extending outward from the neutral axis are of uneven length. See chapters II and III of the teacher's handbook, "A COLOR NOTATION," (second edition).

PROTECT THE CHART FROM DUST AND HANDLING.

The Color Tree

먼셀의 가장 아름답고 정교한 책인 『먼셀 색상 체계의 아틀라스*Atlas of the Munsell Color System*』는 1915년에 출판되었다. 책의 판형이 29×38cm라는 점이 인상적인데, 1861년에 출판된 슈브뢸의 야심 찬 아틀라스(94-99쪽 참조)를 연상시킨다. 먼셀의 『아틀라스』에는 15개의 색표가 수록되어 있었고, 그 중 몇 장에는 들쳐 올릴 수 있는 참고용 색지가 덧대어 있었다. 예를 들면 회색조로 그려진 '컬러 트리의 축'을 보여주는 표 V에도 이와 같은 종이가 붙어 있다.[100] 각 색상은 사각형이나 원형의 색종이에 칠해져 있었는데, 이는 먼셀과 동시대의 인물인 빌헬름 오스트발트의 초기 출판물(166-169쪽 참조)과 유사하다. 이 책에는 제작비가 많이 들었으며, 독자들에게 도판을 손상시키지 않을 것을 당부하고 있다. 각 쪽의 하단에는 '이 차트에 먼지나 손때가 묻지 않도록 주의하세요'라고 기재되어 있었다.

멘셀의 색상 체계는 국제적으로 빠르게 승인을 받았고, CIELAB과 같은 다른 색상 체계들의 기초가 되었다. 그는 1917년에 먼셀 색상 회사를 창업했으나 다음 해에 세상을 떠나고 말았다. 그의 아들인 알렉산더 E. R. 먼셀이 회사를 물려받아 아버지의 저서를 출판하고 홍보하는 작업을 이어갔다. 1942년에

회사가 매각된 이후, 먼셀 색상 재단이 그 자리를 대체하다가 1983년에 폐쇄되었다.

먼셀이 세 번째로 쓴 책은 그의 사후인 1921년에 스트라스모어 페이퍼 컴퍼니에 의해 출판되었다. 먼셀은 죽기 직전에 『색채의 문법 – 먼셀의 색상 체계에 따라 스트라스모어 페이퍼가 다양한 색상 조합을 배열하는 방식*A Grammar of Color – Arrangements of Strathmore Papers in a Variety of Printed Color Combinations According to the Munsell Color System*』의 출판을 준비한 것으로 추정된다. 먼셀의 일생에 걸친 작업들의 기념비와도 같은 이 책은 디자인이 매우 훌륭하다. 32×22cm의 긴 직사각형 판형은 우아해 보이며, 스트라스모어 컴퍼니에서 제작된 다양한 색상의 무광지에 인쇄되었다. 이 책은 회사 입장에서도 좋은 광고 수단이었기에, '인쇄, 광고, 종이 사업을 망라한 [먼셀] 체계의 첫 번째 발표'라고 자랑스럽게 선언했다. 서두는 먼셀의 색상 체계와 이를 인쇄에 적용하는 방식에 관한 내용으로, T. M. 클레랜드에 의해서 디자인되었다. 클레랜드는 19장의 접었다 펴는 색상 시트의 활판 인쇄도 담당했다. 이 입체적인 시트들은 잘 알려진 먼셀의 다이어그램들을 사용하여 다양한 색상 조합으로 인쇄되었다.

**101**
먼셀은 자신의 생각을 지구본의 형태로 자주 표현했다.[도104] 그렇지만 목판화로 그린 비유적이고 전통적인 스타일의 이 트리 디자인은 그의 견해를 가장 효과적으로 나타낸다.

**102**
컬러 트리와 마찬가지로 이 도식적인 형태 또한 먼셀이 색채에 대한 생각을 나타내기 위해 즐겨 쓰던 방식이었다.

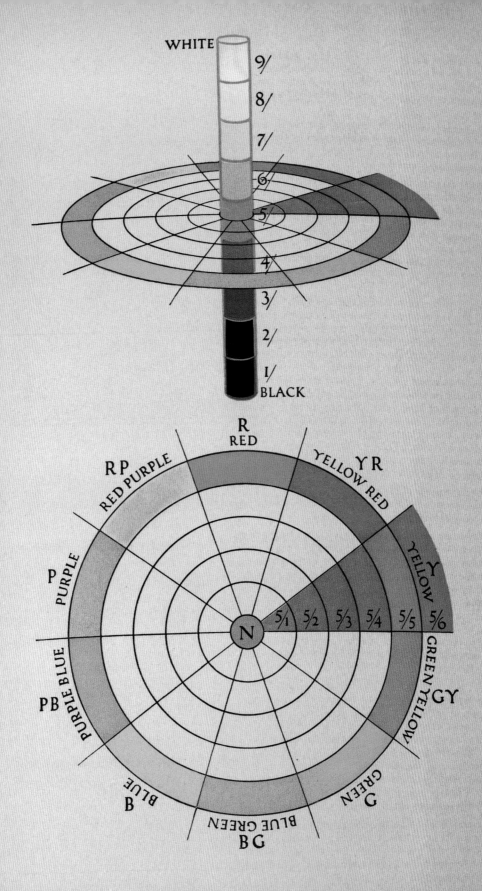

WHITE

9/

8/

7/

6

5/

4/

3/

2/

1/
BLACK

R
RED

RP
RED PURPLE

YR
YELLOW RED

P
PURPLE

Y
YELLOW

PB
PURPLE BLUE

N

5/1 5/2 5/3 5/4 5/5 5/6

GREEN YELLOW

GY

B
BLUE

GREEN
G

BLUE GREEN
BG

## 3차원의 색상

18세기 중반부터 색채 이론가들은 색의 다양한 요소를 포함하는 색상 체계를 고안하기 시작했다. 색상 체계를 시각화한 여러 가지 색표와 색상환들에서 알 수 있듯이, 다양한 색상과 혼합을 보여주기 위한 노력이 수십 년 동안 이어졌다. 가장 큰 문제는 색의 채도, 즉 색에서 흑백의 정도를 어떻게 나타낼지에 대한 것이었다. 뉴턴은 1704년부터 색상환에 흰 중심점을 표시함으로써 도표를 3차원으로 만들어 보려고 했다. 그의 색상환에서 색조의 강도는 중심에 가까워질수록 점차적으로 감소한다.(12-15쪽 참조) 독일의 화가인 필리프 오토 룽게는 1810년에 3차원적인 색 구체를 시각화했다.[103] 이 구체의 한쪽 끝에는 순흑색이 있고, 다른 한쪽 끝에는 순백색이 있으며 그 사이에 모든 색상이 나타난다. 다른 이론가와 예술가들도 2차원적인 표현 매체로 3차원적인 체계를 전달하려는 비슷한 시도를 했다. 예를 들어 메리 가트사이드는 1805년에 색상환과 관련하여 '공'이라는 용어를 사용했는데, 독자들이 3차원적인 물체를 상상하기를 바랐다는 의미이다. 윌리엄 벤슨은 1868년에 3차원의 색상 육면체를 그리기도 했다.(118-119쪽 참조) 20세기 초, 먼셀은 대부분의 저서에 색 구체를 단순화한 이미지를 장식용 로고로 사용했다. 완전히 발전된 그의 색상 체계는 사실 이 단순한 이미지보다 훨씬 복잡했고, 완전한 구형이 아닌 '컬러 트리'와 비슷한 모양이었다.(140-143쪽 참조) 먼셀의 체계에서 가장 중요한 측면은 색이 다양한 차원에서 공간을 차지한다는 점이었다.

먼셀의 『색상 표기법』의 속표지는 1900년에 실제 색상 구체를 보고 파스텔로 그린 그림이다.[104] 이 그림은 놀랍게도 90년 전에 룽게가 소개한 색 구체의 동판화와 매우 흡사하다. 먼셀은 간단한 색 구체 모형들을 만들어서 색채 이론을 가르쳤다고 알려져 있다. 이 모형들은 18-19세기에 디자인된 다른 3차원 모델들과 매우 비슷했겠지만 이를 뒷받침할 만

큼 의미 있는 사례가 남아 있지는 않다.

최근 몇 년 동안 3차원 색상 모델을 제작하기 위한 여러 창조적인 시도가 있었다. 팬톤은 뗄 수 있는 컬러 칩을 플라스틱 패널에 방사형으로 붙인 먼셀식 컬러 트리를 만들었다. 예술가 다니엘 E. 켈름과 타우바 아우어바흐는 2011년 책 형태로 디지털 인쇄된 〈RGB 컬러스페이스 아틀라스RGB Colorspace Atlas〉를 만들어냈다. 이 매력적인 물건은 $20 \times 20 \times 20 cm$의 육면체 모양으로 RGB 모델의 다양한 변이를 모두 보여준다. 사실 RGB 인쇄라는 개념은 다소 오해의 소지가 있는데, 18세기에는 흔한 일이었던 물질적인 색과 비물질적인 색의 혼동을 떠올리게 된다. 빨강, 초록, 파랑을 기반으로 하는 RGB는 컴퓨터 화면과 같은 전자 기기를 위한 가법혼색 모형이다. 이 책을 제작하는 어느 과정에서인가, 이 색상들은 인쇄를 위해 파랑, 자주, 노랑, 검정을 기반으로 하는 CMYK 감법혼색 모형으로 변환되었을 것이다.

**103**
1810년에 나온 필리프 오토 룽게의 이론적인 '색 구체'. 백색극과 흑색극(왼쪽 위와 오른쪽 위). 적도를 관통하는 평균값(왼쪽 아래), 극과 극 사이의 평균값(오른쪽 아래)을 보여준다.

**104**
1900년에 나온 『색상 표기법』의 속표지로 쓰인 먼셀의 색 구체.

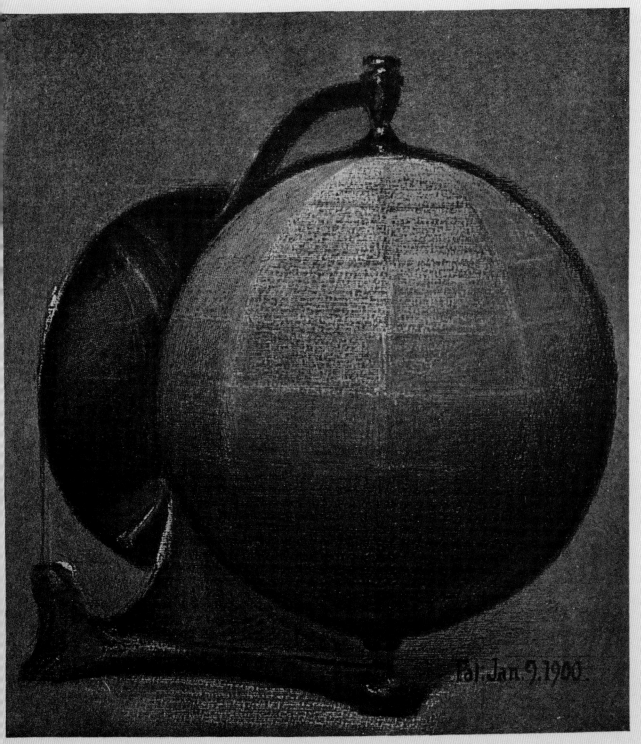

PLATE I

# A BALANCED COLOR SPHERE
## PASTEL SKETCH

YELLOW.

YELLOW GREEN.

ORANGE YELLOW.

GREEN.

ORANGE.

BLUE GREEN.

RED.

GREEN BLUE.

CRIMSON.

CYAN-BLUE.

PURPLE.

BLUE.

VIOLET.

ULTRAMARINE.

Owing to the impossibility of obtaining colours of sufficient depth at the time of printing, the tints marked "Green Blue" and "Ultramarine" are too light for their places in the circle.

# 뉴턴의 디스크를 넘어서
대중 입문서에 담긴 새로운 발상

20세기가 되면서 색채에 대한 이론적, 비판적, 실험적인 문헌이 아닌, 대중적, 실용적이며 적당한 가격의 입문서들이 출판되기 시작했다. 19세기 초에 나온 회화 안내서와는 대조적으로 이 책들은 대부분 도판을 석판 인쇄했다. 컬러 인쇄가 더 쉬워지고 저렴해지기는 했지만, 일부 작가들은 기계가 색을 재현하는 방식의 한계와 부정확성을 아쉬워하기도 했다. 그리고 대부분의 출판물에서는 여전히 이미지보다 텍스트의 비중이 훨씬 높았다. 하지만 단순화된 색상환과 도표 또한 많이 나타나는데, 이는 19세기에 개발된 복잡한 체계를 참고하여 제작된 경우가 많았다.

## 예술가를 위한
## 배럿 카펜터의 디스크

헨리 배럿 카펜터가 예술 학도들을 위해 쓴 『색채 연구를 위한 제안Suggestions for the Study of Colour』이라는 평범한 제목의 책은 비교적 잘 알려지지 않았다. 영국 북부의 로치데일 예술 학교 교장이었던 배럿 카펜터는 이 책을 1915년에 사비로 출판했는데, 여기에서 소개할 것은 1923년에 발행된 제2판이다. 그는 책에서 예술에서 색을 사용하는 방식에 대해 실질적인 조언을 많이 했지만, 일반적인 색채 이론과 체계에 더 중점을 두었다. 책 속 대부분의 이미지들은 추상적, 혹은 반추상적 형태로 색채 대비, 조화와 부조화, 배열, 양상 등의 개념을 보여준다. 색채에 관한 대부분의 책들과 마찬가지로 이 책에서도 색상환이 첫 번째로 제시된다.

배럿은 서문에서 슈브뢸의 삼원색 개념(90-91쪽 참조)을 비판하면서, 자신이 새롭고 독립적인 색채 연구의 필요성을 느꼈기 때문에 이 책을 썼다고 밝히고 있다. 배럿 카펜터는 슈브뢸에 대해서는 거리를 두었지만, 미국의 물리학자인 오그던 루드에게는 찬사를 보냈다. 배럿은 루드의 '색의 자연적 배열'을 자신이 만든 독자적 색상 체계의 모델로 삼았다. 여기에서 색은 빛에서 어둠으로, 즉 (백색광에 가장 가까운) 노랑부터 (어둠에 가장 가까운) 보라 또는 자주까지 펼쳐진다.

배럿 카펜터는 10색상 또는 11색상으로 나뉘는 루드의 색상 체계를 받아들였기에 삼원색 기반의 색상환들보다는 더 세분화되어 있었다. 그리고 더 나아가서 루드의 10색상에 중간색 4개(주황-노랑, 노랑-초록, 초록-파랑, 청록-파랑)를 추가해서 14색상환을 만들었다.[105] 이 작은 입문서에는 흥미로운 요소가 두 가지 더 있는데, 첫 번째로는 남아 있는 책에서 화가의 흔적을 볼 수 있다는 점이다. 특히 색상환 도판에서 수성 페인트와 손자국 등의 얼룩들이 많이 나타난다. 이는 젊은 미술 학도가 그림 재료 옆에 이 책을 두고 간편하게 색상환을 참조했음을 시사한다. 두 번째로, 저자는 20세기 초의 인쇄 문화에서는 색채 재현에 한계가 있다는 점을 인정하고 있다. 그의 색상환 아래에 달린 (정오표와 유사한) 종잇조각에는 '충분한 농도의 색상으로 인쇄하는 것은 불가능하기에 색상환에서 "그린블루"나 "울트라마린"으로 표시된 색은 실제보다 옅게 인쇄되었다'라고 적혀 있다. 배럿 카펜터는 자신의 색상 체계를 최상으로 구현하고자 했으나 당시의 인쇄 기술로는 그가 순수한, 짙은, 밝은 등으로 이름 붙인 색상을 제대로 재현할 수 없었다.

**105**
바렛 카펜터의 색상환은 오그던 루드의 색상 체계에 기초를 두면서도, 4개의 중간색을 추가했다.

## 드 레모스의 실습 방식

예술가, 디자이너, 강사, 예술 교사로 활동했던 미국의 페드로 조셉 드 레모스는 1920년에 『응용 미술 – 드로잉, 페인팅, 디자인, 수공예*Applied Art – Drawing, Painting, Design and Handicraft*』라는 기본적이면서도 실용적인 지침서를 출판했다. 이 책은 1933년에 재발간되었는데, 어린이부터 교사에 이르기까지 독자층이 매우 광범위했다. 엄밀히 말해 이 책은 색에 대한 것은 아니었지만 열정적인 교육자였던 드 레모스는 '드로잉과 채색'이 예술과 디자인에서 중요한 부분임을 고려하여 책의 맨 앞부분에 두기로 결정했다. 이 책을 출간한 캘리포니아의 퍼시픽 출판사에서 일하면서 그는 인쇄와 출판에 대한 경험을 다방면으로 쌓았다. 그리고 스스로 예술 습작을 하면서 일본의 목판 인쇄로부터 영향을 받기도 했다. 그렇기 때문에 그의 책에 흑백화와 채색화가 모두 많이 수록된 것은 놀랄 일이 아니다. 본문은 아주 짧았으며 중요한 내용만 표시하는 정도였고 주로 석판 인쇄된 일러스트레이션이 빽빽하게 실려 있었다.

드 레모스는 단순성과 명료성을 가장 중시했다.

그는 근접하거나 대비되는 색들을 조합한 간단한 체계를 바탕으로 색채 조화를 설명했다. '좋은 색채 조화에는 다음과 같은 것들이 있다. 노랑과 주황, 주황과 빨강, 빨강과 보라, 보라와 파랑, 파랑과 초록, 초록과 노랑. 그리고 빨강과 초록, 노랑과 보라, 파랑과 주황. 만약 우리가 한 가지 색깔의 꽃병을 가지고 있다면, 꽃은 이와 다른 색이어야 한다.'

무엇보다 그는 학생들이 색의 작용 방식을 이해할 수 있도록 오려낸 색 모형을 가지고 놀아 보게 했다. 책의 첫 번째 컬러 도판은 간단하고 재미있으면서도 쉽게 해 볼 수 있는 방법을 제시한다.[107] 드 레모스는 색상환 대신 삼색 표색계의 전형적인 여섯 가지 색(빨강, 주황, 노랑, 초록, 파랑, 보라)을 표로 만들었으며 나뭇가지에 앉아 있는 '하모니 버드'라는 새들을 추가했다. 이것들은 색종이를 오려 만든 것으로 색채 조합을 실험하기 위한 용도였다. 새의 아래쪽에는 등불 형태로 잘라낸 투명 색지들이 있는데, 이는 색채 혼합을 보여주기 위한 것이다. 이 책에 실린 다른 많은 도판들과 마찬가지로 이 도판도 어린이든 아마추어 예술가든 교사든 색채 이론을 쉽게 이해할 수 있도록 독창적인 방법을 제시한다.

**106**
드 레모스는 자기 책의 '학문 등급' 단계에 여러 가지 색상환과 도표를 소개했다.

**107**
'학문 등급' 단계에서 드 레모스는 색채 조화나 색채 혼합과 배치, 색의 상징성 등을 가르치기 위해 도표를 만들었다.

1
2
3
4
5
6

Red
Orange
Yellow
Green
Blue
Violet

HARMONY BIRDS

Yellow, Red, and Blue Tissue-paper Lanterns placed over each other on the window will show other colors..

A RAINBOW HARMONY

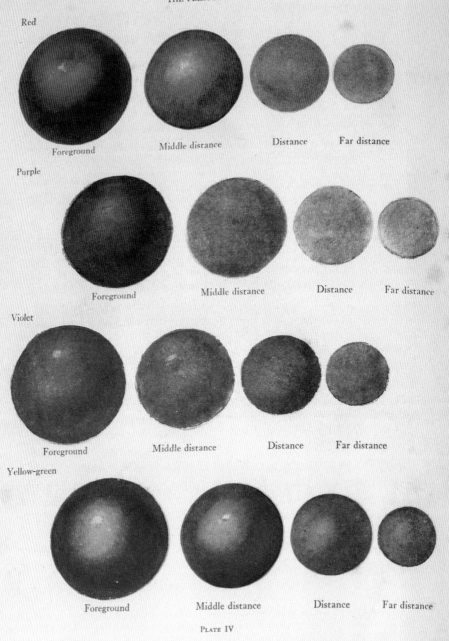

Red

Foreground     Middle distance     Distance     Far distance

Purple

Foreground     Middle distance     Distance     Far distance

Violet

Foreground     Middle distance     Distance     Far distance

Yellow-green

Foreground     Middle distance     Distance     Far distance

PLATE IV

## 미셸 제이콥스의 우주 행성들

1923년에 출판된 미셸 제이콥스의 『색채 예술The Art of Colour』은 드 레모스의 설명서와 접근 방법이 비슷하며, 아마추어부터 예술을 전공하는 학생까지 독자층이 포괄적이다. 여기서 색은 직조와 섬유 디자인, 패션, 풍경화, 심지어 원예 등의 다양한 분야에서 활용된다. 제이콥스는 서문에서 '이 책은 과학서는 아니지만, 과학적인 지식에 기반을 두고 있다'고 했는데, 실제로 그는 첫 장에서 색채 이론을 짧게 소개했다. 그는 (토머스 영과 헤르만 폰 헬름홀츠의 이론에 근거하여) 스펙트럼의 원색인 빨강, 초록, 보라에 기반을 둔 간단한 색상환을 가이드라인으로 사용했지만, '팔레트가 이들 세 가지 색상과 하양으로 구성되어 있다면, 즉 진홍과 레몬옐로우, 파랑만 있으면' 다른 모든 색을 혼합해 낼 수 있다고 설명한다.

제이콥스는 캐나다에서 태어났지만, 1914년에 미국으로 이주하여 미술 교사로 일했다. 예술가이자 인쇄업자였던 그는 자신의 책에 수록된 많은 삽화

를 직접 그렸는데, 특히 20세기 초의 컬러 인쇄의 가능성에 주목했다. 그가 (이 책이 처음 인쇄된) 미국에서 '컬러 프린터, 제판기, 그리고 사진 재료 간의 조화가 부족하다'며 공공연하게 비판했다는 사실은 놀랍게 느껴진다. 제이콥스가 그의 책에 들어간 43개의 삽화에 많은 노력을 들인 것은 확실하다. 물론 오늘날의 기준으로는 최고의 기술력이라고 할 수 없지만, 인쇄 문화에 있어서 정확한 색 재현의 중요성을 강조한 뜻 깊은 시도였다.

그의 도판들은 상당히 창의적인 색상 체계를 보여준다. 예를 들어 도판IV는 '색의 원근법'에 따른 색상 체계로, 보는 사람으로부터의 거리에 따라 색이 어떻게 변화하는지를 그려냈다.[108] 이는 화가가 화면 구성을 할 때 근경, 중경, 원경에서 색상을 어떻게 묘사해야 하는지를 알려주기 위한 것이었다. 여기서 제이콥스의 색 구체는 마치 행성이 만들어지는 듯한 모양인데, 거리가 멀어질수록 빨강, 자주, 보라, 황록색 공의 채도가 낮아지고 크기가 줄어드는 것을 볼 수 있다.

**108**
도판 IV: '색의 원근법'은 물체와의 거리가 멀어질수록 색채의 강도가 어떻게 감소하는지를 보여준다.

**109**
도판 XXX: 제이콥스의 24색 스펙트럼.
도판 XXXI: 서로 다른 잉크의 조합을 보여주는 '색상 유형'.

제이콥스는 서로 다른 잉크가 어떻게 2색, 3색, 4색 인쇄로 결합될 수 있는지를 추상적인 도판 몇 장으로 보여준다.[109] 더불어 에덴동산의 아담과 이브를 묘사한 그림으로 4색 인쇄의 단계별 교정의 예를 들기도 했다.[110, 111]

제이콥스는 주로 예술에서 나타나는 색의 여러 가지 양상을 설명하는 데 도판을 활용했다. 예를 들어 보라색 베일은 '5개 색상(파랑-초록, 파랑, 파랑-보라, 보라-자주, 주황)의 분할 보색과 상호 보색'으로 구성되어 있다.[112] 의상 디자인이나 실내 장식 같은 응용 예술에 관한 장에서는 자신의 이론을 뒷받침하기 위해 다른 자료들을 차용하기도 했다. 그는 같은 책 14장에서 '옷의 색깔은 우리의 성격에도 영향을 미친다'고 분명히 밝혔다. 제이콥스는 남성 의류에

는 대부분 단색 팔레트를 추천하는 한편, 여성을 위해서는 시간별, 계절별 그리고 사회적 상황에 따른 다양한 스타일과 색채 조합의 자세한 목록을 제시한다. 그는 여기에 패션 카탈로그에서 가져온 매우 밝은 그림을 하나 더 보여준다. 이 그림은 각각 빨강 옷, 초록 장식 띠와 깃을 단 주황 옷, 진한 파랑 옷을 입은 세 명의 젊은 여성과 '보색을 나타내는 그림자'를 보여준다.[113]

이 책은 미국적인 관점에 기원을 둔 것으로 보이는 광범위한 '색채의 사전'으로 마무리된다. 이 사전은 물감들을 열거하면서 개별 색들의 스펙트럼에서의 위치, 보색, 역사, 화학적 특성, 그리고 심리적 또는 상징적 의미에 대해 설명한다.

**110, 111**
여기에서 제이콥스는 스펙트럼을 3색 대신 4색으로 나누는 방식의 장점을 설명한다. 그는 인쇄 프로세스를 거꾸로 추적하여 아담과 이브의 이미지가 생성되는 과정을 알려준다.

PROGRESSIVE PROOF OF FOUR-COLOUR PRINTING

PLATE XXXVI

PROGRESSIVE PROOF OF FOUR-COLOUR PRINTING

PLATE XXXVII

THE VIOLET VEIL     By MICHEL JACOBS

A portrait done in split complementaries of five colors and one mutual complementary. (blue-green, blue, blue-violet, violet-purple and orange.)
The shadow in each case going towards its complementary.

PLATE XIX

FASHION CATALOGUE ILLUSTRATION SHOWING SHADOWS GOING TOWARD THEIR COMPLEMENTARY

PLATE XLII

**112, 113**
『색채의 예술』에 수록된
제이콥스의 이론을 예술(112)과
패션(113)에 응용한 도판 두 장.

*Plate I*

The effects of light upon a series of commonly used water colors. The left half was kept in the dark, the right half was exposed for two years to studio illumination.

Plate I

*Plate II*

The effect of a polluted atmosphere (essentially the effect of hydrogen sulphide) upon a series of oil pigments. The left hand portions of the painted boards were sealed under glass; the right hand portions, exposed. The pigments from top to bottom of the plate are:

1—Zinc white
2—Flake white
3—Cadmium yellow
4—King's yellow
5—Harrison red
6—American vermilion
7—Chinese vermilion
8—Scarlet vermilion
9—Chrome orange
10—Emerald green
11—Vert emeraude
12—Terra verde
13—Cobalt blue
14—Ultramarine
15—Chrome green (*a mixture of chrome yellow with Berlin blue*)
16—Permanent green (*a mixture of zinc yellow with vert emeraude*)
17—Mars yellow
18—Mars red
19—Mars violet

Plate II

# 마틴 피셔의 퇴색된 팔레트

미국의 과학자 마틴 피셔는 1930년에 그림 도구, 기법 그리고 물감들의 내구성에 치중한 입문서 『영원한 팔레트The Permanent Palette』를 발간했다. 피셔는 저서에서 색소를 변화시키는 외부적인 원인들을 밝혔다. 이를테면 빛이나 공기에 대한 노출, 색소와 결합제의 화학 작용으로 인한 색의 뒤섞임, 그림 도구의 영향, 극한 기온에 대한 반응, 대기 오염과 같은 것들이었다. 이러한 요인들은 대부분의 연구자들에게 이미 알려진 내용이었지만, 색의 내구성을 독점적으로 다룬 출판물은 이전에 나온 적이 없었다.

피셔는 19세기와 20세기에 나온 그림들이 눈에 띄게 변색된 것을 보고, 예술가들이 사용하는 소재의 불안정성에 대해 책을 출판해야겠다고 결심했다. 그의 책은 '현대의 그림들은 옛 거장들의 작품들과 달리 몇 세기를 버티지 못한다'는 스위스 화가 아르놀트 뵈클린의 한탄을 인용하는 것으로 시작된다. 피셔는 이것이 현대의 병폐라면서 분명하게 보수적인 입장에서 비난하고 있다. 즉 현대 예술가들이 '자신의 감정을 그림으로 표현하는 것'에 지나치게 중점을 두다 보니, 결국 재료를 신중하게 선택하고 준비하지 않았다는 것이다. 피셔는 미술 재료 판매상과 교사들 역시 과정보다는 결과에만 관심이 있었다고 비판했다.

그는 질 낮은 기성품 재료들을 사용하면서도 그림의 기본 바탕을 어떻게 준비해야 하는지에 대한 지식이 부족했기 때문에, 물감이 응고되고 뒤섞이는 등의 문제가 생기게 되어 1800년대 이후의 많은 그림들이 금방 퇴색하고 말았다고 주장했다. 피셔는 제임스 애벗 맥닐 휘슬러와 프랭크 두버넥의 작품들이 흐릿해진 것을 예로 들었다. 과학적인 내용과 미술 재료 자체에 더 많은 관심을 가져야 한다는 피셔의 주장 때문에 『영원한 팔레트』는 출판사를 찾기 힘들었다. 1929년의 한 거절 서한은 그의 주장이 '화가들을 붙잡기에는 너무 과학적인 내용'이며 '예술가들이 색에 대해 진지하게 연구하기 위해 시간을 들이거나 노력을 기울이는 것은 거의 불가능한 일'이라고 지적하고 있다.

책에 실린 네 장의 색 도판 중 두 장은 예술작품에 사용되는 안료에 대해 다루고 있다. 다른 두 장은 빛에 노출된 수채화의 변색[114]과 대기오염으로 인한 19가지 유성 색소의 변화[115]를 보여주기 위해 사진 이미지를 석판으로 인쇄했다. 이 석판 인쇄 도판은 변색을 보여주는 데 완전히 성공하지는 못했지만, 의도하지 않은 추상적 아름다움을 지니며 피셔의 실험을 잘 보여준다.

피셔는 설명표까지 붙이면서 꼼꼼하게 분류된 300개에 가까운 색소, 염료, 결합제 샘플을 소장하고 있었고, 강의 원고와 노트 등을 보관하고 있었다. 그가 세상을 떠난 후 이 모든 것들은 밀워키 국립 미술관의 지질학 컬렉션에 기증되었다. 이 컬렉션에는 그가 『영원한 팔레트』에서 소개한 퇴색 실험에 쓴 유화 도판, 독일의 동료 과학자 빌헬름 오스트발트(166-169쪽 참조)가 피셔에게 보낸 엽서, 분말 색소로 다시 만든 오스트발트 색상환 완성본 등이 포함되어 있었다. 19세기 영국에 컬러맨 조지 필드(60-67쪽 참조)가 있었다면, 20세기 미국에는 피셔가 있었다고 생각해도 좋을 것이다. 조지 필드도 피셔와 똑같이 안료의 품질에 대해 관심을 가졌다. 그리고 피셔 역시 필드와 마찬가지로 자국의 색소 산업에 전례 없는 영향을 미쳤다. 그러나 필드와는 대조적으로, 피셔는 어떠한 색상 이론이나 체계도 개발하거나 전파하지 않았으며 순수 예술과 예술가의 도구에 대해서만 관여한다는 점을 분명히 했다.

**114**
네 장의 색 도판 중 하나로, 빛이 수채화의 변색에 미치는 영향을 보여준다.

**115**
오염된 대기(특히 황화수소)가 다양한 색소에 미치는 영향을 보여준다.

# 오르피즘
## 다채로운 음악과 음악적인 색채

보헤미아 출신의 화가이자 삽화가인 프란티셰크 쿠프카는 1896년부터 파리에 머물며 공부와 작업을 이어갔다. 그는 신지학, 신비주의, 색채 이론에 큰 관심을 가지고 있었고, 20세기 초반부터 색을 주제로 작업하기 시작했다. 대표적으로 1907년에 그린 자화상 〈옐로우 스케일*The Yellow Scale*〉에서 그는 제목으로 쓰인 노랑에 시각적이고 상징적으로 몰입되어 있었다. 또 1909년에 그린 반추상 여성 누드화인 〈색으로 만든 평면들, 거대 누드*Planes by Colors, Large Nude*〉는 그가 색을 지배적인 구성 요소로 간주했다는 사실을 보여준다. 쿠프카는 1909년에 새로 출간된 『미래파의 성명서*Manifesto of Futurism*』를 읽게 되었고, 거의 같은 시기에 접하게 된 입체파 못지않게 미래파의 영향도 받게 되었다. 이때부터 쿠프카는 추상화를 받아들였고, 색채 이론 및 이와 음악, 움직임의 관계를 기반으로 그림을 그리기 시작했다.

그는 1912년에 뉴턴의 백색광 분할 실험(10-17쪽 참조)을 직접 참고하여 〈뉴턴의 디스크(두 가지 색의 푸가를 위한 연구)〉를 그렸다.[117] 이 그림은 뉴턴이 프리즘으로 구별해 낸 일곱 가지 색과 백색으로 그려졌는데, 여기에서 검은색은 전혀 나오지 않는다. 그래서 완전히 빛이 스며든 것처럼 보이는 생생한 색들이 캔버스에 담겨 있다. 쿠프카는 이 그림에서 뉴턴의 다이어그램 형식을 이용하여 순수한 색조를 원 모양으로 배열했다. 그리고 여기에 강렬한 리듬감과 율동감을 더해서 밝은 백색광 속에서 마치 바퀴가 회전하고 있는 것 같이 표현해 냈다.

쿠프카의 작품은 그보다 훨씬 지명도가 높았던 프랑스와 우크라이나 예술가 커플 로베르 들로네와 소니아 들로네에게 확실히 영향을 끼쳤다. 이들은 입체주의가 보다 원대한 추상을 향해 나아가도록 힘을 실어 주었을 뿐만 아니라 채도가 낮은 단색 팔레트에 스펙트럼의 순수한 색을 재도입하는 입체주의의 방식으로 쿠프카의 방식에 가담했다. 들로네 부부도 쿠프카처럼 색채 이론, 그중에서도 특히 색의 정신적이고 음악적인 측면에 대한 미셸 외젠 슈브뢸의 연구에 깊은 관심을 갖고 있었다. 예를 들

어, 로베르 들로네의 〈동시 대비: 해와 달*Simultaneous Contrasts: Sun and Moon*〉(1912-1913)은 1839년에 출간된 슈브뢸의 『색의 동시 대비 법칙』(90-91쪽 참조)에 대한 응답이었다. 들로네 부부는 프랑스의 시인 기욤 아폴리네르가 그리스 신화에 나오는 음유 시인 오르페우스의 이름을 따서 만든 운동인 오르피즘의 옹호자가 되었다.

오르피즘은 음악을 오직 질적, 양적으로 무형적이면서도 광학적인 특성을 지니는 색채와 결부시켰다. 쿠프카와 마찬가지로 들로네 부부의 구성 역시 원반, 곡선, 그리고 색상 조합으로 가득 차 있는데, 각각의 캔버스에는 현실을 완전히 추상화한 독특한 리듬감이 존재한다. 이렇듯 색채와 음악 사이의 관계가 오르피즘의 원동력이었지만, 그렇다고 해서 이들이 뉴턴의 생각을 그대로 재현한 것은 아니었다. 쿠프카는 '음악의 색채성과 색채의 음악성은 은유적으로만 타당할 뿐이다'고 인정했다.

# 신비주의 색채
## 힐마 아프 클린트와 찰스 리드비터

스웨덴의 예술가 힐마 아프 클린트는 추상화의 선구자로 여겨지지만, 그녀의 작품들은 최근까지도 잘 알려지지 않았으며 연구 또한 제대로 이루어지지 않았다. 그녀가 살아 있는 동안 자신의 추상작품들 중 어떤 것도 보여주지 않았기 때문이다. 그녀는 심지어 사후 20년이 지날 때까지는 자신의 작품을 전시하지 말라고 했다. 어째서 그녀의 작품이 모더니즘, 추상화, 그리고 여성 예술에 대한 많은 이야기들 속에서 언급되지 않았는지 알 수 있는 대목이다. 그녀는 학식 있는 중산층 개신교 가정에서 태어나 스톡홀름의 왕립 예술 학교에서 미술을 공부했다. 그녀의 초기 작업은 완전히 구상적이었으며, 풍경화, 화초 습작, 초상화 등이 있었다.

아프 클린트는 어릴 때부터 잘 알려지지 않은 심오한 문학과 신비주의, 심령론 등에 관심을 갖고 있었고, 1880년에는 신지학 협회에 가입했다. 그녀는 신지학 협회의 독일 분회장이었던 루돌프 슈타이너에게 지도를 받기도 했는데, 슈타이너는 바이마르의 괴테 기록 보관소에서 괴테의 주요 학술문헌('쿼르슈너Kürschner' 에디션)을 펴내는 편집자이기도 했다. 아프 클린트는 예술을 통해 신비주의적이고 영적인 것을 경험하고 표현하고자 했던 다른 네 명의 여성 예술가와 함께 1896년에 5인 그룹 드 펨De Fem을 결성했다. 1904년에 이 그룹이 참여했던 강령술 모임은 아프 클린트에게 특히 중요한 의미를 가지는데, '불멸하는 인간의 모습'을 그리라는 계시를 받았기 때문이다. 그녀는 거대한 캔버스에 그림을 그렸는데, 그중에는 6미터 이상 되는 것도 있었다. 아프 클린트의 추상 구성작품들은 날카로운 기하학적 형상과 나선형, 줄기를 뻗어 올라가는 꽃 모양으로 복잡하게 얽힌 선들이 결합되어 있다. 여기에는 조개나 비둘기, 혹은 백조 같이 알아볼 수 있는 상징물이나 생명체의 형태가 포함되기도 했다. 그녀의 연작 중 하나인 〈진화Evolution〉에는 레오나르도 다빈치의 〈비트루비안 맨Vitruvian Man〉을 연상시키는, 나체의 인물상들이 기하학적 형태를 가득 채우고 있다. 아

프 클린트의 색채는 대부분 원색과 이차색으로 구성되어 밝고 생기가 있다. 그것들은 보색 관계인 경우가 많으며, 의도적으로 부조화를 이루게 한 경우도 있다. 예를 들어 짙은 검정을 높은 채도의 빨강과, 노랑과 주황을 칙칙한 분홍색과, 옅은 파랑을 탁한 갈색과 결합하는 식이다.

아프 클린트에게 색채는 가시적인 광휘를 창조하는 동시에 비가시적이고 정신적인 것도 표현하는 주요한 수단이 되었다. 그녀의 많은 대형 추상작품에서 등장하는 스펙트럼은 18세기와 19세기의 색채 다이어그램과 매우 유사한 형태이다. 그녀의 작품에서 색상환은 마름모꼴이나 삼각형 등으로 변형돼서 등장한다. 예를 들어 '비둘기The Dove' 연작 중 〈No.14, 그룹 IX/UW〉(1915)은 검은 배경을 바탕으로 무지개의 일곱 가지 색이 담긴 큰 원을 보여주는데, 원의 안쪽은 흰색이며 그 중앙에는 소형 색상환이 들어 있다. 그녀는 확실히 광학 연구에 상당한 지식이 있었으므로 자신의 작업에 뉴턴과 괴테를 비롯한 여러 색채 이론가들을 참고했을 것이다.

특히 그녀의 '제단화' 연작(1915년)은 뉴턴이 제시한 색채의 범위를 분명하게 묘사한다. 〈제단화 No.1〉에서 뉴턴의 7색은 캔버스의 아래쪽 가로 폭을 기반으로 피라미드를 형성한다.[118] 모든 색은 바깥쪽의 원주를 관통한 삼각형의 검은색 끝부분에 다다를 때까지 점점 희미해져서 흰색에 가까워진다. 원주의 가장 안쪽의 원은 금색이며 바깥쪽은 노랑, 보라, 분홍으로 빛나고 있는데, 이는 태양을 연상시킨다. 물론 이 구성은 뉴턴의 프리즘 실험을 바로 연상시키지만, 다양한 의미를 함축하는 괴테의 양극성을 상기시키기도 한다. 그리고 깊고 짙은 검정이 배경을 이루고 있으며, 강렬한 신비주의적, 종교적 맥락 안에 색, 빛, 어둠이라는 주제가 자리 잡고 있다. 아프 클린트는 색을 강력한 상징적 도구로 사용한, 선구적인 추상 예술가로서의 명성을 누릴 자격이 충분한 사람이었다.

**118**
힐마 아프 클린트, 〈제단화 No.1
*Altarpiece No.1*〉, 1915.
순수한 색과 분명한 형태가
이 그림의 가장 두드러진
특징이다. 프리즘 피라미드
꼭대기에 놓인 태양은 영성과
뉴턴의 광학 실험을 모두
암시한다.

# 인간의
# 색채

아프 클린트가 어떤 역사적인 색채 이론을 찾아봤는지는 알 수 없지만, 그녀가 영국 신지학을 이끌던 지도자 두 사람과 가까운 사이였다는 것은 확실하다. 이들은 1901년에 오라의 색채를 논하는 책 『사상의 형성: 생각, 감정, 사건이 어떻게 가시적 오라로 나타나는가 Thought Forms: How Ideas, Emotions and Events Manifest as Visible Auras』를 공동 집필한 찰스 웹스터 리드비터와 애니 베전트였다. 이들은 오라에 대해 '감정 변화는 구름 모양의 타원형, 즉 오라 안에 색을 변화시킴으로써 본질을 드러낸다. 오라는 모든 생명체를 감싸고 있는 기운이다'라고 설명했다.

리드비터는 이듬해에 같은 주제를 다룬 『볼 수 있는 인간과 볼 수 없는 인간 : 예지력 훈련을 통해 볼 수 있게 된 인간의 다양한 유형 Man Visible and Invisible: Examples of Different Types of Men as Seen by Means of Trained Clairvoyance』을 독자적으로 출판했다. 책의 속표지 그림은 25가지 색표로, 각각의 색에 높은 정신성, 두려움, 질투심, 관능성 같은 성격 특성이나 기질을 지정했다.[119]

리드비터는 한 장을 할애하여 영적인 몸을 둘러싸고 있는 색채의 의미에 대해 설명했다. 그는 이러한 오라를 설명하고 전하는 것이 무척 복잡한 일이라고 이야기했다. '이렇듯 다양한 몸의 세부까지 제대로 연구하려면, 속표지 그림에서 보여주듯 그 몸 안에 담긴 다양한 색조의 일반적인 의미를 잘 알고 있어야 한다. 색조들은 거의 무한대로 결합된다는 것을 깨닫게 될 것이다 … 인간의 감정은 섞이지 않고 순수한 채로 있는 경우가 드물다. 그래서 우리는 여러 요소가 작용하여 형성되는 애매한 색상들을 끊임없이 분류하고 분석해야 한다. 예를 들어 분노는 선홍색, 사랑은 진홍색과 장미색으로 표현된다. 그러나 분노와 사랑은 둘 다 이기심에 깊게 물들기 쉬우며, 그렇다면 색깔의 순수성은 이기심이라는 악의 성질을 가진 진한

회갈색에 의해 희미해질 것이다.' 리드비터는 검정, 빨강, 갈색, 녹갈색, 회색, 진홍, 주황, 노랑, 초록, 회녹색, 그리고 파랑에 대해 세세히 논의하면서도, 초록에 대해 가장 폭넓게 설명했다.

23개의 색 도판과 3개의 다이어그램은 오라와 영적 몸의 형상을 보여준다. 타원형의 중심에 남자의 윤곽이 그려져 있으며, 색은 퍼지듯 흐르거나 소용돌이치거나 얼룩져 있다.[120, 121] 이처럼 색과 형태에 상징적 의미를 가득 담은 가장 추상적인 구성작품들은 아프 클린트의 작품들과 많이 닮았다. 따라서 리드비터의 책이 아프 클린트의 예술에 영향을 주었을 것으로 보인다. 이 일러스트레이션은 모리스 프로조 백작이 그렸는데, 리드비터는 책의 서두에서 그에게 감사 인사를 하고 있다. 더불어 그는 '이 그림들이 사진 인쇄 공정을 통해 성공적으로 재현될 수 있도록 끈기 있게 에어브러시 작업을 해 준 거트루드 스핑크 여사'에게도 감사한다고 전한다.

색의 상징적 의미와 정신성, 신비주의에 초점을 둔 리드비터와 힐마 아프 클린트의 연구는 1911년에 출판되어 엄청난 반향을 불러일으켰던 바실리 칸딘스키의 『예술에 있어서 정신적인 것에 대하여 On the Spiritual in Art』(162-165쪽 참조)보다 앞서 있다. 철학으로서의 신지학은 추종자가 상당히 많았으며 (지금도 여전히 있고) 정신적이고 추상적인 개념에 초점을 맞추었기 때문에 특히 예술에 많이 적용되었다. 베전트와 리드비터의 저서에 일러스트레이션으로 사용된 기능적 추상화가 20세기 초반의 추상표현주의 화가들의 관심을 끌었다고 볼 여지도 있다. 또 이 기능적 추상화들은 러시아 구성주의자들의 작품이나 바우하우스 예술가들의 형식기하학적 디자인과 놀랄 정도로 비슷하다. 신지학 집단에 적극적으로 참여하지는 않았지만 신지학에 큰 관심을 갖고 있던 칸딘스키는 『사상의 형성』 독일어판을 가지고 있었다. 칸딘스키도 아프 클린트와 비슷하게 루돌프 슈타이너의 저서를 연구했는데, 슈타이너는 1914년에서 1924년까지 색의 정신적이고 도덕적인 개념을 널리 강의했던 인물이다. 슈타이너판으로 나온 괴테의 『색채론』은 아직도 출판되고 있는데, 이는 신지학이 여전히 예술이나 색채 연구와 끈끈하게 연결되어 있다는 사실을 시사한다.

119
오라 속에서 인지될 수 있는 25가지의 색을 다룬 『볼 수 있는 인간과 볼 수 없는 인간』의 일러스트레이션. 각각의 색에 해당하는 성격적 특성이나 감정을 구분하고 있다.

philosophical and common-sense standpoint, and realises that it is his duty to be happy, since the Logos intends that he should be so. The student of Theosophy should be instantly distinguishable from the rest of the world by his absolute serenity under all possible difficulties, and his radiant joy in helping others. Fortunately good influences can be spread abroad just as readily as evil ones, and the man who is wise enough to be happy will become a centre of happiness for others, a veritable sun, shedding light and joy on all around him, and to this extent acting as a fellow-worker together with God, who is the source of all joy. In this way we may all of us help to break up these gloomy bars of depression, and set the soul within them free in the glorious sunlight of the divine love.

### The Devotional Type.

It will be useful for us to close our list of special cases among astral bodies by examining two very distinct types, from the comparison of which a good deal may be learnt. The first of these is illustrated in Plate XIX., and we may call him the devotional man. His characteristics present themselves through the medium of his colours, and we see that he possesses the faint touch of violet which implies the possibility of

XIX

### CHAPTER XIX

### THE DEVELOPED MAN

THE term "developed" is a relative one, so it will be well to explain exactly what is here meant by it. The vehicles illustrated under this heading are such as might be possessed by any pure-minded person who had definitely and intelligently "set his affection on things above, and not on things of earth." They are not those of one already far advanced upon the path which leads to adeptship, for in that case we should find a considerable difference in size as well as in arrangement. But they do distinctly imply that the man of whom they are expressions is a seeker after the higher truth, one who has risen above mere earthly aims, and is living for an ideal. Among such some may be found who are especially advanced in one direction, and some in another; this is an evenly-balanced man— simply a fair average of those who are at the level which I describe.

We may first examine Plate XXI., which

XXI

**120**
이 그림은 '종교적 느낌을 강하게 주는 파랑이 많이 발달한 헌신적 유형'을 나타낸다.

**121**
책의 후반부에서, 리드비터는 영적인 성장을 이루고 균형 잡힌 정신 상태에 도달한 '발달된 사람'의 오라를 묘사한다. 이 인물의 '눈부신 무지갯빛은 이제 가장 매력적인 색으로 가득 차 있다. 그것은 우리를 위한 더 높은 형태의 사랑, 헌신, 연민을 나타내며, 지적으로 정제되고 승화될 수 있도록 신성을 향한 열망을 갖게 된다.'

# 파랑에서 무한까지
## 바실리 칸딘스키와 색채의 형태

러시아 예술가 바실리 칸딘스키는 1911년에 『예술에 있어서 정신적인 것에 대하여』라는 논문을 발표했다. 이 논문은 유럽 아방가르드 예술의 핵심 인물이 쓴 추상화와 색채 상징주의에 대한 가장 영향력 있는 해설서 중 하나가 되었다. 칸딘스키의 예술이 다채롭고 규모가 큰 데 반해, 이 출판물은 디자인이나 다루는 범위에 있어서 평범했다. 이 책은 22×18.5cm의 작은 판형에 일반적인 표지로 장정되어 있었다. 본문은 125쪽 분량이었고, 일러스트레이션은 표지[123]를 포함해서 칸딘스키가 직접 제작한 흑백 목판화 11점이 전부였다. 단순함은 칸딘스키의 핵심 사상 중에서도 특히 강조된 내용이었다. 즉 칸딘스키는 예술의 복잡한 주제들을 그저 몇 개의 선과 기하학적 형태, 단순한 원색 구성으로 축약할 수 있다고 주장했다. 이 논문은 놀랄 만큼 인기가 있었다. 몇 주 만에 추가 인쇄가 거듭해서 이루어졌고(여기에는 1912년의 2번째 판본이 소개됨) 1914년에는 마이클 T. H. 새들러가 번역한 첫 번째 영문판이 출판되었다.

칸딘스키의 색채 배열 체계는 노랑과 파랑이 극점에 있고 어둠과 빛이 차가움과 따뜻함에 해당하는 괴테의 개념과 유사하다. 이에 더해 칸딘스키는 독일 과학자인 카를 에발트 콘스탄틴 헤링의 영향도 받았다.[122] 헤링은 토머스 영, 제임스 맥스웰, 헤르만 폰 헬름홀츠 같은 이론가들의 3색 체계를 거부했다. 그리고 1878년부터 이분법적 대립(빨강과 초록, 파랑과 노랑, 검정과 하양의 쌍)에 기초한 독자적인 색채 시각 이론을 제안했다.

20세기 초의 예술가와 작가들, 그중에서도 추상화를 실험하는 사람들이 관심을 가졌던 주제는 형태와 색채 사이의 상관관계였다. 칸딘스키 또한 이에

Die Gegensätze als Ring zwischen zwei Polen = das Leben der einfachen Farben zwischen Geburt und Tod.

(Die römischen Zahlen bedeuten die Paare der Gegensätze.)

대한 생각을 저서나 강의를 통해 밝혔다. 실제로 그는 『예술에 있어서 정신적인 것에 대하여』의 한 장 전체를 '형태와 색채의 언어'를 설명하는 데 할애했다. 그가 이 개념을 처음 접하게 된 것은 초창기 추상 화가이자 교사였던 뮌헨의 아돌프 휠첼을 통해서였을 것이다. 그러나 칸딘스키는 특정한 색채와 형태의 연관성에 대해 휠첼과 다른 의견을 내세웠으며, 1922년부터 1933년 사이에 바우하우스 예술 학교에서 학생들을 가르치며 설문조사를 진행해 자신의 이론을 발전시켰다. 칸딘스키는 '노랑 삼각형, 파랑 원, 초록 사각형과 초록 삼각형, 노랑 원, 파랑 사각형은 고유한 효과를 갖는 서로 다른 형태들이다'라고 밝혔다.

122
노랑과 파랑, 빨강과 초록, 보라와 주황을 짝으로 한 칸딘스키의 이분법적 색상 체계를 묘사한 목판화. 그림 아래의 설명에는 '두 극 사이에 원형을 이루며 마주보고 있는 대립쌍들은 생성과 소멸 사이에 존재하는 단순한 색들의 생명을 의미한다(로마 숫자들은 대립쌍을 의미한다)'라고 적혀 있다.

123
칸딘스키의 논문인 『예술에 있어서 정신적인 것에 대하여』의 단순한 표지.

칸딘스키는 거의 10년 동안 이 책을 집필했다고 전해지는데, 그것은 재현예술로부터 거의 완전한 추상화에 이르는 그의 행로와 관련이 있다. 이 논문이 마침내 출판된 해는 그가 프란츠 마르크, 가브리엘레 뮌터, 알렉세이 폰 야블렌스키, 마리안네 폰 베레프킨, 아우구스트 마케를 비롯해서 라이오넬 파이닝어, 알베르트 블로흐 등과 함께 예술가 모임인 청기사파를 뮌헨에서 공동 창립한 해이기도 하다. 이들은 특히 빈센트 반고흐를 비롯한 후기 인상파, 중세 미술과 민속 미술, 그리고 원시주의로부터 영감을 받았다. 그리고 모두 추상화와 새로운 표현 방식, 관습에 매이지 많고 색채를 사용하는 방법 등에 대해 관심을 가지고 있었다.

청기사파라는 그룹의 이름은 칸딘스키가 1903년에 그린 풍경화의 제목을 따서 붙여졌는데, 그림 속에는 흰 말을 타고 파란색 코트를 입은 기수가 있다.

청기사는 그들의 예술과 철학에서 색채가 중요한 역할을 차지한다는 사실을 반영하는 이름이다. 파랑은 칸딘스키와 마르크가 가장 좋아하는 색이었고 그들의 작업에 있어서 중요한 모티프였다. 칸딘스키는 특히 파랑을 영성, 남성성, 순수성, 그리고 무한의 색이라고 여겼다. 그는 '파랑은 짙어질수록 인간을 무한 속으로 유혹하여 순수와 초감각에 대한 갈망을 불러일으킨다. 이는 우리가 천국이라는 단어를 들었을 때 상상할 수 있는 바로 그 천국의 색이다'라고 주장했다. 이에 비해 노랑은 여성적인 것으로 여겨졌으며, 빨강과 검정은 열정, 폭력, 갈등을 묘사하는 데 사용되었다. 청기사파의 예술가들은 재현적인 그림과 추상적인 그림에서 모두 그들 이전의 어느 누구보다도 철저하게 색을 표현 도구이자 구성 요소로 사용했다.

**124**
칸딘스키가 디자인한 청기사파의 1912년도 연감 표지.

**125**
칸딘스키, 〈여러 개의 원*Several Circles*〉, 1926. 검은 배경에 원형을 겹치게 배치함으로써 빛과 어둠, 색채 사이의 관계를 암시했다. 색의 형태가 상호작용하면서 진동하는 듯한 효과를 자아낸다. 칸딘스키는 여기에서 색의 다차원성에 대한 생각을 분명하게 보여주고 있다.

# 복잡한 색상 체계의
# 과학과 수학

프리드리히 빌헬름 오스트발트는 1909년 노벨 화학상을 받은 후, 순수예술 중에서도 색채 이론에 관심을 갖게 된 발트계 독일인 과학자였다. 그는 아마추어 화가로서 자신이 쓸 안료와 물감을 직접 만들기도 했는데, 1904년에는 『화가의 편지들*Malerbriefe*』이라는 제목의 작은 실습 안내서를 발표했다. 1907년에는 『화가에게 보내는 편지*Letters to a Painter*』라는 제목으로 영문 번역판이 출판되었다. 이 책에는 예술가로서의 그의 열정과 함께 안료의 질과 안정성에 대한 화학자로서의 관심이 드러난다. 오스트발트는 1905년부터 1906년까지 하버드 대학교에서 화학을 강의하는 동안, 앨버트 헨리 먼셀(140-145페이지 참조)을 만나게 되어 그로부터 큰 영감을 얻게 되었다.

오스트발트는 1916년에 그의 첫 번째 색채 이론서인 『색채 입문*Die Farbenfibel*』을 출판했고, 이어서 1918년에는 같은 주제를 논문 『색의 조화*Die Harmonie der Farben*』로 확장하여 발표했다. 두 권 모두 연습장 공책처럼 판형도 매우 작고 두께도 얇은 단순한 디자인이었다. 그러나 오스트발트의 색상 체계는 기하학과 수학이 결합된 복잡한 내용으로 전문가들조차 이해하기 쉽지 않았던 것으로 알려져 있다. 제조업체들은 표준화된 색상 체계를 반겼지만, 인습에 얽매인 사람들이나 공예 조합들은 반발하기도 했다. 심지어 프러시아에서는 오스트발트의 색상 체계가 한동안 판매 금지되기도 했다.

그럼에도 불구하고 『색채 입문』은 1944년까지 16쇄를 발매하며 큰 성공을 거두었고, 독일어권 외의 독자층도 형성되었다. 당시에는 먼셀의 것을 포함해서 여러 색상 체계들이 나오고 있었음에도 불구하고, 오스트발트는 1938년에 영국 색채 협회가 발간한 『윌슨 색상 차트*Wilson's Colour Chart*』에 언급될 정도로 큰 영향을 미쳤다. 오스트발트의 색상 체계는 특히 데 스테일 예술가들에게 인기가 있었다.

이들은 엄격한 기하학적 구조와 독특한 색채 조화 요소로서 검정과 하양의 미학적 효과에 주목했다.

오스트발트는 먼셀의 색상, 명도, 채도처럼 색채를 세 가지 요소로 나누는 것에 이의를 제기했다. 그는 색채를 검정과 하양 사이의 회색조를 나타내는 중성색, 검정이나 하양이 전혀 없는 순색(또는 색상), 그리고 회색이나 검정이 섞인 색으로 구분했다. 레오나르도 다빈치와 카를 에발트 콘스탄틴 헤링으로부터 영향을 받은 오스트발트는 3가지가 아니라 4가지 '기본색', 즉 노랑, 빨강, 군청색, 해록색을 제안했다. 그는 이 4색으로부터 24단계의 표준 색상환을 개발했다.[126] 그는 색상을 총 100개로 결정하여 색상환 안쪽에 숫자를 표시해 두었지만, 컬러칩은 '표준' 색조 24색만 제시하고 있다.

그는 원색에 하양이나 검정이 더해진 양에 따라 색상환 위에 색상을 배열하는데, 이 방식은 하양과 검정의 함유량을 숫자 공식으로 정확히 기록할 수 있게 한다. 오스트발트는 이를 삼각형으로 나타냈는데,[127] 색상환에서 반대편에 놓이는 보색은 마름모꼴로 묘사했다.

색채의 조화와 대비 또한 이 책의 주요 주제였다. 오스트발트는 (각각) 사각형이나 육면체 모양의 다이어그램으로 2개 또는 3개씩 짝을 지은 사례들을 몇 페이지에 걸쳐 수록했다. 이 중 육면체 모양의 다이어그램은 『색채 입문』의 표지로 사용되었다. 도판들의 디자인은 한결 같이 단순하면서도 고급스럽다. 각각의 색은 작은 사각형 모양이며, 검은 윤곽선으로 둘러싸여 있거나 완전히 검은 사각형 바탕 위에 표시된다. 이 사각형의 색들은 칠해진 것이나 인쇄된 것이 아니라 (그가 서두에서 자랑스럽게 언급하듯이) 오스트발트 그 자신에 의해서나 그의 감독 아래 색지나 색채 카드를 잘라서 사용했기 때문에 가장 정확한 색채 묘사를 보장한다. 독자들이 사각형의 색

**126**
오스트발트의 색상환은 노랑, 빨강, 군청색, 해록색에 기초한 4색 배열을 보여준다.

ganze Zahl abzurunden. Für 31¼ schreiben wir also 31 und 63 für 62½. Die Farben des achtteiligen Kreises von S. 14 erhalten

77 bis 100. (Die Zählung beginnt bei dem Farbton 00 und läuft im Sinne des Uhrzeigers.)

derart statt der Zahlen 00, 12½, 25, 37½, 50, 62½, 75, 87½ die Zahlen 00, 13, 25, 38, 50, 63, 75, 88 zugeordnet.

2*

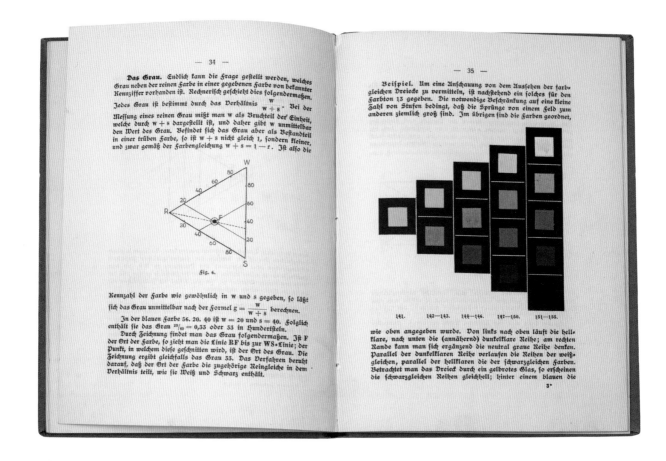

을 따로 분리해서 보거나 다른 색의 배경 위에서 볼 수 있도록, 작은 초록 마분지 사각 판이 명주실로 책의 표지에 연결되어 있다.[128] 오스트발트가 어떠한 이유로 초록을 특별히 선택했는지는 알 수 없지만, 그가 이 색을 흑백과 충분히 다르면서도 중립적인 색이라고 생각했을 것이라고 추정할 수 있다.

오스트발트의 색상 체계는 복잡하다는 비판을 받기도 했지만, 색채 교육에 큰 영향을 미쳤다. 그는 자신의 이론들을 발전시키면서 여생을 보냈으며, 몇 가지 컬러 아틀라스를 포함해서 색채에 대한 책을 계속 출판했다. 1930년대에 윈저&뉴턴 출판사는 J. 스콧 테일러가 쓴 오스트발트 체계의 영어 축약판 『오스트발트 색상 체계 편람The Simple Explanation of the Ostwald Colour System』을 출간했다. 51쪽 분량의 이 짧은 논문은 '오스트발트 색상 체계를 쉽게 설명해

달라는, 영국과 미국으로부터의 요구를 충족하기 위해 만들어진' 안내서였다.

이 책에는 석판 인쇄 일러스트레이션이 6장 들어 있다. 책의 속표지인 오스트발트의 24색 색상환과 그의 8단계 '무채' 회색 막대가 유일한 채색 도판이다. 색상은 원작과 동일하게 사각형의 색 카드를 붙였으며, 여기에 '윈저&뉴턴의 오스트발트 표준 색상 카드를 사용했다'. 파버 비렌은 1969년에 『색채 입문』의 영문판인 『색채 입문: 빌헬름 오스트발트의 색상 체계에 대한 기초 논문The Color Primer: A Basic Treatise on the Color System of Wilhelm Ostwald』을 발표했다. 더불어 자신이 직접 쓴 논문 「색채 원리: 색채 조화의 과거 전통과 현대 이론에 대한 고찰」을 미국에서 발표함으로써 오스트발트에 대한 관심을 다시 불러일으켰다.

**127**
피라미드 구조 위에 분해된 형태로 표시된 오스트발트 색상 중 하나. 단계에 따라 중간 색조들이 배열되어 있다.

**128**
왼쪽은 오스트발트의 하양에서 검정까지의 8단계 '무채' 회색 막대이며 오른쪽에는 몇 가지 '유채' 색상들과 명주실로 표지와 연결된 사각 판이 있다.

**129**
왼쪽은 색상의 대비와 상호작용을 보여주는 간단한 예시이며 오른쪽은 오스트발트가 제시하는 '3색조' 색상 조합의 예이다. 각각의 색조는 색상환 위에서 3분의 1씩 자리를 차지하게 된다.

## — 10 —

wobei nur aus technischen Gründen der allzu schwierig herstellbare Aufstrich 100 durch den nur sehr wenig verschieden aussehenden Aufstrich 95 ersetzt worden ist.

Eine genaue Prüfung dieser „Grauleiter" lehrt, daß die Abstände tatsächlich als gleich groß empfunden werden. Nur die letzten Stufen machen einen etwas engeren Eindruck, entsprechend dem Umstande, daß das Gesetz der geometrischen Reihe im dunklen Gebiete nicht mehr genau die Tatsachen darstellt.

**Folgen.** Aus dem Gesetz der geometrischen Reihe geht ein gegensätzliches Verhalten des weißen und des schwarzen Endes der unbunten Reihe hervor. Während große Mengen Schwarz bei vorherrschendem Weiß nur schwach empfunden werden oder das Aussehen der Farbe nur wenig beeinflussen, bewirken die geringsten Mengen Weiß im Schwarz eine sehr deutliche Aufhellung, die um so auffallender ist, je reiner das Schwarz ist. So ergibt sich aus der nebenstehenden Helligkeitsreihe, daß ein Zusatz von 32 Schwarz am weißen Ende keinen größeren Unterschied bewirkt als 2 Weiß am schwarzen Ende.

29 (95)
30 (63)
31 (40)
32 (25)
33 (16)
34 (10)
35 (06)
36 (04)

## Zweiter Abschnitt
## Die bunten Farben

**Die Mannigfaltigkeit.** Eine gegebene unbunte oder graue Farbe kann man nur in einer Weise verändern: man kann sie heller oder dunkler machen. Die unbunten Farben bilden daher eine einfaltige (eindimensionale) Mannigfaltigkeit.

Jede bunte Farbe läßt sich dagegen auf mehrfache Weise abändern. Man kann eine gegebene Farbe in folgender Weise verschieben:

a) Man kann ein Rot gelblicher oder bläulicher machen, ein Blau rötlicher oder grünlicher, ein Grün bläulicher oder gelblicher. Man nennt dies eine Änderung des Farbtons. Die Farben 37 bis 40 zeigen eine solche von Gold nach Rot.

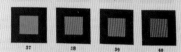

37  38  39  40

b) Man kann den Farbton beibehalten und dabei einen zunehmenden Bruchteil der reinen Farbe durch Weiß ersetzen. Die

41  42  43  44

Farbe wird dabei zunehmend lichter. Die Farben 41 bis 44 haben den gleichen Farbton, enthalten aber zunehmende Mengen Weiß.

## — 42 —

Stehen beide Farben von vornherein im Verhältnis der Gegenfarben, so kann ihr Aussehen durch den Kontrast nur gesteigert werden; vgl. 158, wo das Graugrün merklich lebhafter aussieht als die gleiche Farbe auf grünem Grunde in 159.

158  159

**Anzahl der Zweiklänge.** Die Zahl der Paare von Gegenfarben ist sehr groß. Zunächst hat jeder Farbton im Farbenkreise seine Gegenfarbe; dies gibt bei dem hundertteiligen Kreise 50 Paare. Ferner aber gehören zu jedem Farbton sehr zahlreiche Abkömmlinge, nämlich die Mischungen der reinen Farbe mit allen Graustufen, jede in allen Verhältnissen, die oberhalb der Schwelle liegen. Nimmt man nur 20 gut unterscheidbare Reinheitsstufen und 30 gut unterscheidbare Graustufen an und nimmt von den Stufen nur die Hälfte wegen der Undeutlichkeit der Unterschiede an den Grenzen des grauen und des weißen Randes, so kommen für jeden Farbton 500 gut unterscheidbare Abkömmlinge heraus. Da jedes Glied dieser Gruppe mit jedem der Gegenfarbe verbunden werden kann, so gibt es 500 × 500 = 90 000 Zusammenstellungen, die bei 50 Paaren 4 500 000, insgesamt viereinhalb Millionen verschiedener Zusammenstellungen von Gegenfarben ergeben. Von diesen Möglichkeiten ist noch fast nichts erforscht worden.

Um etwas von dieser Fülle zu sehen, dient der angehängte grüne Rahmen 160, der die Gegenfarbe der Aufstriche 101 bis 116 (S. 21) in zwei Arten (möglichst rein und mit viel Grau) trägt. Indem man so die verschiedenen Aufstriche mit dem einen oder anderen Grün umgibt, kann man ihre Wechselwirkung betrachten. Man findet, daß keineswegs alle Abstufungen der Gegenfarbe gleich gut zu der Rahmenfarbe stehen.

## — 43 —

**Dreiklänge.** Eine andere Familie gesetzmäßiger Zusammenstellungen wird durch je drei Farben gebildet, welche im Farbenkreise gleich weit entfernt sind. Es sind dies die Farbtöne, welche um je $\frac{100}{3} = 33\frac{1}{3}$ Stufen abstehen, und man erhält daher zu einem gegebenen Farbton die beiden zugehörigen, wenn man zu seiner

161  162
163  164

Nummer 33 (abgerundet aus 33,33...) und 67 (abgerundet aus 66,66...) zufügt. Wird dabei eine Zahl oberhalb 99 erhalten, so streicht man die Hunderter. Es enthält der Dreiklang des Purpurrot 40 außerdem das Grünblau 73 und das Hochgelb 107 = 07.

Für die Anzahl der Dreiklänge gelten dieselben Betrachtungen, nur daß die Zahl der Abkömmlinge eines Farbtones zur dritten statt zur zweiten Potenz erhoben werden muß. Man erhält so die unvorstellbar hohe Zahl von 500² × 33 = 891 Millionen verschiedene Zusammenstellungen, d. h. fast eine Milliarde.

# 파울 클레와
# 색채 건반

"

## 색과 나는 하나다.
## 나는 화가다.

"

스위스계 독일 화가인 파울 클레는 음악가 집안에서 태어나서 소년 시절부터 바이올린에 뛰어난 재능을 보였다. 하지만 그는 음악적 성향에도 불구하고 미술을 공부하기로 마음먹고 1898년에 뮌헨 예술 아카데미에서 공부하기 위해 독일로 갔다. 당시 뮌헨은 아방가르드 집단이 모이고 있던 파리와 쌍벽을 이루는 예술의 중심지였다. 인상주의나 상징주의, 아르누보/유겐트슈틸이 당시의 두드러진 양식이었다. 그러다가 1911년에 이르러 이들로부터 발전된 후기 인상주의나 표현주의 등이 추상화를 지향하면서 색채를 표현 도구 또는 표현 그 자체로 사용하게 되었다.

클레는 뮌헨에서 폴 세잔과 빈센트 반고흐의 전시를 보고 큰 감명을 받았다. 뮌헨에는 1911년에 청기사파를 창설한 바실리 칸딘스키의 영향력이 막강했으며(162-165쪽 참조) 클레도 이에 막연하게 동조하고 있었다. 그 즈음에 파리를 방문한 클레는 로베르 들로네(156쪽 참조)를 만났고, 들로네의 추상 기하학적인 색채 형태가 돋보이는 구성작품으로부터 직접적인 영향을 받았다. 클레는 초기에 재현적인 작품을 주로 그렸지만, 들로네의 작품을 접한 이후 색채 배

열과 조화의 개념을 생각하고 그리기 시작했고 점차 완전히 추상적인 색채의 면과 형태로 그림들을 구성하게 되었다. 1910년 그는 그림물감 상자를 '색채 건반'이라고 지칭하며 그에게는 색을 배열하는 일이 사실적인 이미지를 만드는 것보다 중요하다고 공언했다.

클레는 그 후 수십 년 동안 정사각형이나 직사각형을 세심하게 배치하여 색을 묘사하는 그림들을 그렸다. 이 그림들은 납작해진 수채화 물감 덩어리나 예술가 입문서에 나오는 색상 차트 또는 장난감 쌓기 블록을 연상시킨다. 클레의 기하학적 구성작품들은 종종 형태를 겹쳐 놓은 것처럼 보이거나 단계적으로 변하는 색조나 음영 같기도 하며, 저녁노을 같은 인상을 풍기기도 한다. 클레는 북아프리카 여행 중 영감을 받아 색에 더욱 사로잡혔으며 색이 그림의 본질이라고 여기게 되었다. 1914년 튀니지의 빛과 색을 경험한 이후에는 '색과 나는 하나다. 나는 화가다'라고 천명했다. 같은 해에 제1차 세계 대전이 발발하며, 청기사파를 포함하여 그 즈음에 창설됐던 많은 예술 운동과 단체들은 해산하게 된다.

**130**
파울 클레, 〈고대의 하모니*Ancient Harmony*〉, 1926.
이 작품은 클레가 색채 배열을 음악적 배열과 연관시키려고 했으며 기하학적인 쌓기 블록과 같은 색채의 시각적 구성을 선호했다는 사실을 보여준다.

## 파울 클레의 비망록

파울 클레는 그가 바우하우스에서 초기에 했던 강의를 50쪽 분량으로 요약해서 1925년에 출판했다. 이 『교사의 스케치북Pädagogisches Skizzenbuch』은 발터 그로피우스와 라슬로 모호이너지가 편집하고 디자인해서 1925년에서 1930년 사이에 나온 작은 판형의 바우하우스 총서 시리즈 중 일부였다.[131] 클레는 그가 살아 있는 동안 이 책과 다른 몇 권의 소소한 책들을 제외하고는 색에 대한 연구나 저술을 출판하지 않았다. 다만 그는 1923년부터 1931년 사이에 바우하우스의 원칙 및 자신의 강의 등과 관련된 4,000쪽에 가까운 노트와 스케치, 일지 들을 남겼다. 이 원고들은 1933년 12월에 클레가 나치 정권을 피해 이민을 간 이후 커다란 트렁크에 담겨 독일에서 스위스로 보내졌다. 이것들은 〈클레의 형태론과 조형론〉으로 알려져 있기도 하지만, 〈파울 클레의 비망록Paul Klee's Notebooks〉이라는 이름으로 스위스 베른의 파울 클레 센터 기록 보관소에 남아 있다. 1950년대와 1970년대 사이에 이 비망록의 일부가 위르그 슈필러에 의해 출판되었지만, 클레 작업의 전후 관계를 무시했다는 비판을 많이 받았다. 클레의 바이마르 초창기의 강의록은 1970년에 처음으로 위르겐 글라즈너에 의해 편집되었고, 파울 클레 재단에 의해서 출판되었다.

클레는 예술과 색채 이론에 크게 기여했기 때문에, 베른의 파울 클레 센터는 2012년에 그의 노트 전 페이지를 디지털화하여 온라인을 통해 인쇄본과 주석으로 이용할 수 있게 했다. 이것들은 지극히 개인적인 스케치와 메모였기 때문에 편집되지 않았으며 특별히 출판하려는 계획도 없었다. 하지만 이 자료들은 클레가 색채 배열과 음악적 구성을 얼마나 밀접하게 연관시켰는지를 알려준다. 채색된 일부 스케치들은 색채 혼합을 나타내기 위해 겹쳐져 있는 사각형과 원, 삼각형 등의 비교적 친숙한 기하학적인 색채 배열이며[132] 다른 것들은 운동감과 리듬감을 보여주기 위한 내용들이다. 이 수많은 스케치들은 클레가 극도로 추상적인 구성작품 안에서 얼마나 세심하게 색 사각형을 배열했는지를 보여준다. 이 같은 배열은 각각의 색상을 악보에 배치해서 시각적인 색채 조화를 만들어내기 위한 것이었다.

이러한 복사본들은 귀중한 역사적 유산이자, 디지털 시대가 우리에게 선물한 자료이다.

131
클레가 바우하우스를 위해 만든 교재인 『교사의 스케치북』.

132
클레의 공책에서 색이 칠해진 페이지 중 하나. 클레는 원색, 이차색, 삼차색의 혼합을 겹쳐진 삼각형 모양으로 시각화했다. 그는 페이지의 오른쪽 가장자리에 이 색상들의 서열을 연필로 적어 놓았다.

gleichen Teilen, und analog verhalten sich orange und violett wie Wirkungen: zu ihren Ursachen Gelb Rot bezw. Rot Blau. Wir sind also wohl berechtigt, den rechts erscheinenden Farben verschiedenen Rang beizumessen.

Darstellung)

Die Geometrische ~~Ausführung~~ des ganzen Geschehens wird uns dies mit noch knapperer Deutlichkeit zeigen.

| | | | |
|---|---|---|---|
| Blau | Blau | 4 Blau + 0 Gelb | = Blau |
| | | 3 " + 1 " | = blaugrün |
| | | 2 " + 2 " | = grün |
| | | 1 " + 3 " | = grüngelb |
| Gelb | Gelb | 0 " + 4 " | = Gelb |
| | | 1 Rot + 3 " | = gelborange |
| | | 2 " + 2 " | = Orange |
| | | 3 " + 1 " | = orangerot |
| Rot | Rot | 4 " + 0 " | = Rot |
| | | 3 " + 1 Blau | = rotviolett |
| | | 2 " + 2 " | = violett |
| | | 1 " + 3 Blau | = violettblau |
| Blau | Blau | 0 " + 4 " | = Blau |

fig. 11

Jetzt springt der secundäre Charakter der drei Mischungen direct ins Auge. Ihre Einordnung in die primäre Blau = Gelb = und Rot bewegung kan klarer nicht zum Ausdruck kommen. Die Ursächlichkeit der drei Primäre

# 바우하우스
## 예술과 디자인에서의 색채 미니멀리즘

클레는 1921년 독일 바이마르의 국립 예술 학교 바우하우스에 초청받았다. 바우하우스는 모더니스트 건축가인 발터 그로피우스에 의해 1919년 설립되었다. 바우하우스는 초기에는 스위스의 화가이자 색채 이론가인 요하네스 이텐의 영향을 강하게 받았다.[135, 136] 바우하우스의 다른 중요한 인물들 중에는 1922년에 합류한 칸딘스키, 조각가인 오스카어 슐레머, 오스카어 코코슈카, 라이로넬 파이닝어, 라슬로 모호이너지, 테오 판두스뷔르흐, 그리고 나중에 합류한 미스 반데어로에가 있었다. 표현주의나 아르누보의 영향력이 강하기는 했지만, 바우하우스의 스타일은 근본적으로 미니멀리즘이었고 깔끔한 선, 명료성, 순수한 색과 튼튼한 재료를 추구했다. 이들의 가장 중요한 목표는 순수미술과 응용미술을 통합하여 주방용품부터 가구, 장난감, 건축에 이르기까지 삶의 모든 측면을 아름답고 단순하며 기능적인 디자인으로 표현하는 것이었다. 바우하우스는 다른 예술이나 디자인 운동과 달리 교육과 실습에 색채 이론을 포함시켰고, 파울 클레는 10년 동안 그 중심에 있었다. 그는 뒤셀도르프 예술 학교에 자리를 맡게 되어 1931년에 바우하우스를 떠났는데, 당시는 바우하우스가 데사우로 이전했다가 결국 베를린까지 옮겨간 때였다. 1933년 나치는 바우하우스에 '반독일' 꼬리표를 붙였고, 당시의 교장이었던 미스 반데어로에는 폐교를 강요당했다. 같은 해에 게슈타포는 클레에게도 바우하우스와의 관계를 구실로 그의 예술에 '퇴폐적'이라는 꼬리표를 달아 뒤셀도르프에서 맡고 있던 자리에서 해임하게 했다.

칸딘스키, 이텐, 클레는 모두 색채 과정을 가르쳤으며 색이 예술과 디자인에 있어서 강력한 도구이자 가장 중요한 역할을 한다고 생각했다. 이들은 색이 가진 공감각적 특성 또한 자주 강조했다. 그중에서도 원색과 기하학적 도형의 보편적 대응 관계를 찾아보려고 했던 칸딘스키(162-165쪽 참조)는 설문지를 통해 학생들에게 도형의 색을 묻기도 했다. 결과가 일정하지는 않았지만, 이 실험은 바우하우스 디자인과 예술의 핵심 원칙으로서 형태와 색채 사이의 상관관계를 잘 보여준다. 페터 켈러가 1922년에 디자인한 바우하우스 요람은 일상적인 물건을 기하학적인 도형과 색채로 디자인한 좋은 사례다.[134] 빨간색 사각형이 옆면을 이루고 요람의 앞뒤 부분을 이루는 노란색 삼각형은 파란색 원형 금속관에 고정되어 좌우로 부드럽게 흔들릴 수 있도록 했다. 켈러가 칸딘스키의 학생이었다는 것은 놀라운 일이 아니다.

이텐의 학생 중 하나였던 알마 지드호프 부셔는 1923년에 바이마르 바우하우스 모형 건물의 어린이 방을 위한 쌓기 블록 세트를 디자인했다. 〈쌓기 장난감: 한 척의 배〉는 바우하우스 디자인의 깔끔한 선, 기하학적 형태, 튼튼한 재료, 그리고 강렬한 원색과 이차색의 사용을 보여주는 수많은 예들 중 하나에 불과하다.[133] 이 밖에도 다채로운 쌓기 블록들이 어린이와 성인 모두를 위해 판매되었는데, 색을 배치하여 추상적인 3차원 구성을 만들거나 배와 다리같이 알아 볼 수 있는 구조물을 설계하도록 권장된다. 지드호프 부셔의 블록 세트와 삼원색의 바우하우스 요람을 포함한 많은 기능적인 물건들은 오늘날에도 생산되고 있다.

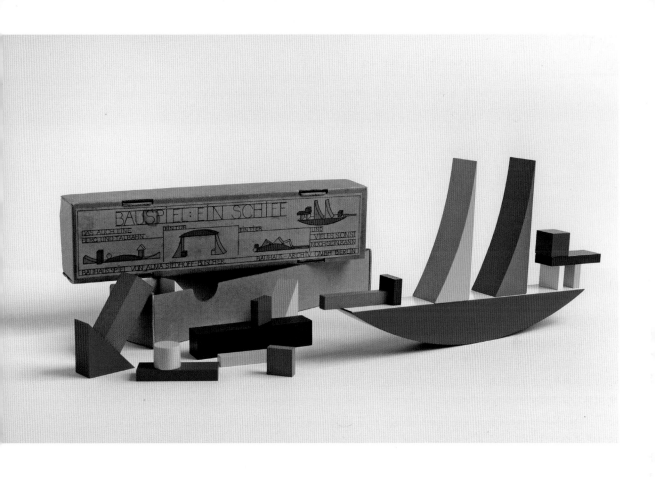

**133**
알마 지드호프 부셔, 〈쌓기
장난감: 한 척의 배*Bauspiel:
Ein Schiff*〉, 1923.
고전적인 바우하우스의 색상과
형태로 디자인된 장난감 블록
세트이다.

**134**
페터 켈러, 〈바우하우스
요람*The Bauhaus Cradle*〉,
1922.
깔끔한 선과 순수한 색을 아기
침대에 적용했다.

# 색채의 예술
## 이론과 현상

요하네스 이텐은 파울 클레와 같은 스위스계 독일 화가로 1919년부터 1923년까지, 상당히 실험적이었던 초기 바우하우스에서 비교적 짧은 기간 동안 교사로 머물렀다. 학교의 설립자인 발터 그로피우스는 이텐이 마음껏 재량을 발휘할 수 있도록 했고, 이텐은 '기초 과정'을 개발하여 가르쳤다. 학생들은 색채를 비롯해서 일상적인 주제에 대해 짤막한 예술 이론 강의를 들으며 다양한 재료를 접할 수 있었다.

이텐이 그날의 주제에 학생들이 집중할 수 있도록 수업을 시작하면서 마음의 긴장을 풀어주는 호흡 운동과 전통적인 아침 기도를 했던 것은 유명한 일이다. 리듬, 대조, 구성에 대한 생각은 호흡 방식이나 물리적인 운동을 반영하여 적용되었다. 처음에는 일부 학생들이 불만을 가졌지만, 대부분의 학생들에게는 편안한 마음으로 집중하는 데 도움이 되었다. 이텐은 급진적이고 실험적인 교수 방식을 도입하는 한편으로 전통적이고 분석적인 방식으로 색채에 접근했던 스승들로부터 영감을 받기도 했다. 그중 한 명이 아돌프 횔첼인데, 그는 괴테의 색채 관련 글에서 영향을 많이 받았다. 이텐에 따르면 횔첼은 옛 대가의 선과 색채 구성을 세심하게 분석한 강의를 중시했다고 한다.

이텐의 색채 이론은 삼원색(노랑, 빨강, 파랑)과 세 개의 이차색(초록, 주황, 보라)에서 출발한 12분할 색상환에 기초를 두고 있다. 그는 더 나아가 색의 대비 효과 일곱 가지를 다음과 같이 공식화했다. (1)순색(색조), (2)밝음-어둠, (3)차가움-따뜻함, (4)보색, (5)동시 대비, (6)정성적(채도) 그리고 (7)정량적 효과. 이텐은 '색채 조화를 형태로부터 해방시켜야 한다'고 하며 색채 연구에 가장 적합한 패턴으로 체스판을 지목했는데, 이는 클레의 영향을 받은 것으로 보인다.[137] 이텐은 '명확하고 완전한 색채 세계의 지도'를 제공하기 위해, 비록 2차원 형태이기는 했지만 자신의 색상환을 공 모양으로 만들었다.[136] 위의 12각형 색별은 3차원적인 공 모양으로 투사할 수 있는 색채 다이어그램으로 이텐은 이를 별이라고 부르기도 했고 공이라고 말하기도 했다.[135] 밝음(하양)부터 어둠(검정)에 이르는 12색이 색조 단계에 따라 지구본의 적도 주변에 순수한 형태로 정렬되어 있는데, 이는 이전에 룽게와 먼셀 등의 색채 이론가들이 제안한 방식이기도 했다. (144-145쪽 참조)

> "
> ## 이텐은 색채 조화를 형태로부터 해방시키고자 했다.
> "

이텐은 교수 방법론에 대해 그로피우스와 논쟁을 벌인 후 1923년에 바우하우스를 떠났고, 1926년에 베를린에서 자신의 예술 학교를 열었다. 하지만 이텐의 예술 대학도 바우하우스와 마찬가지로 나치의 억압에 시달리다 1934년에 문을 닫고 말았다. 결국 이텐은 1938년에 독일 국적을 포기하고 스위스로 이주했다.

제2차 세계 대전과 그 직접적인 여파로 바우하우스 출신 이론가들의 중요한 색채 관련 저술들은 한동안 발간되지 못했다. 하지만 1961년 이텐은 마침내 첨단 기술을 도입한 야심 찬 색채서 『색채의 예술 Kunst der Farbe』을 발간했고, 이는 나오자마자 고전의 반열에 올랐다. 이텐의 『색채의 예술』은 독일어와 함께 에른스트 판하겐이 번역한 영어판이 동시에 출판되었다. 이 책은 아메리카 대륙에서도 즉각적으로 출판되어 추상적인 색과 예술 분야에 큰 영향을 주게 되었다. 『색채의 예술』은 10년이 채 되지 않아서 프랑스어, 세르보-크로아티아어, 이탈리아어, 일본어로 번역되었다. 책의 부제인 '색채에 대한 주관적인 경험과 객관적인 근거'에서 정신 분석에 대한 이텐의 관심과 함께 예술과 디자인에 일반적으로 활용할 수 있는 색채 교육 시스템을 구축하고자 했던 그의 바람이 엿보인다.

**135, 136**
이텐은 색채를 시각화하는 이상적인 형태로서 공 모양(136)을 제안했다. 공의 입면도는 12각형 별 모양(135)으로 제시된다.

**137 [다음 장]**
『색채의 예술』의 '색채 표현론' 부분에 실린 이 펼침면 도판에서 이텐은 서로 다른 성질의 색 팔레트를 통해 복잡한 색의 조화를 보여준다. 여기에서는 사계절을 예로 들고 있다. 봄의 '밝은색'(그림146)은 노랑, 연두가 분홍, 파랑과 대비되면서 '화음을 증폭시키고 풍부하게 한다'. 반면에 겨울은 '자연이 활동을 멈추는' 특징에 따라 '후퇴'를 의미하는 색이 요구된다'.

146

147

130

The optical, electromagnetic and chemical processes initiated in the eye and brain are frequently paralleled by processes in the psychological realm. Such reverberations of the experience of color may be propagated to the inmost centers, thereby affecting principal areas of mental and emotional experience. Goethe spoke of the ethico-aesthetic activity of colors. By careful analysis, I shall try to elucidate this topic, so important to the color artist.

I recall the following anecdote:

A businessman was entertaining a party of ladies and gentlemen at dinner. The arriving guests were greeted by delicious smells issuing from the kitchen, and all were eagerly anticipating the meal. As the happy company assembled about the table, laden with good things, the host flooded the apartment with red light. The meat looked rare and appetizing enough, but the spinach turned black and the potatoes were bright red. Before the guests had recovered from their astonishment, the red light changed to blue, the roast assumed an aspect of putrefaction and the potatoes looked moldy. All the diners lost their appetite at once; but when the yellow light was turned on, transforming the claret into castor oil and the company into living cadavers, some of the more delicate ladies hastily rose and left the room. No one could think of eating, though all present knew it was only a change in the color of the lighting. The host laughingly turned the white lights on again, and soon the good spirits of the gathering were restored. Who can doubt that colors exert profound influences upon us, whether we are aware of them or not?

The deep blue of the sea and distant mountains enchants us; the same blue as an interior seems uncanny, lifeless, and terrifying. Blue reflections on the skin render it pale, as if moribund. In the dark of night, a blue neon light is attractive, like blue on black, and in conjunction with red and yellow lights it lends a cheerful, lively tone. A blue sun-filled sky has an active and enlivening effect, whereas the mood of the blue moonlit sky is passive and evokes subtle nostalgias.

Redness in the face denotes wrath or fever; a blue, green or yellow complexion, sickness, though there is nothing sickly about the pure colors. A red sky threatens bad weather; a blue, green or yellow sky promises fair weather.

On the basis of these experiences of nature, it would seem all but impossible to formulate simple and true propositions about the expressive content of colors.

Yellow shadows, violet light, blue-green fire, red-orange ice, are effects in apparent contradiction with experience, and give an other-worldly expression. Only those deeply responsive can experience the tonal values of single or simultaneous colors without reference to objects. Musical experience is denied to those with no ear for music.

The example of the four seasons, Figs. 146 to 149, shows that color sensation and experience have objective correlatives, even though each individual sees, feels and evaluates color in a very personal way. I have often maintained that the judgment "pleasing-displeasing" can be no valid criterion of true and correct coloration. A serviceable yardstick is obtained only if we base each judgment on the relation and relative position of each color with respect to the adjacent color and the totality of colors. Stated in terms of the four seasons, this means that for each season we are to find those colors, those points on and in the color sphere, that distinctly belong to the expression of that season in their relation to the whole universe of colors.

The youthful, light, radiant generation of nature in Spring is expressed by luminous colors; Fig. 146. Yellow is the color nearest to white light, and yellow-green is its intensification. Light pink and light blue tones amplify and enrich the chord. Yellow, pink and lilac are often seen in the buds of plants.

The colors for Autumn contrast most sharply with those of Spring. In Autumn, the green of vegetation dies out, to be broken down and decomposed into dull brown and violet; Fig. 148.

The promise of Spring is fulfilled in the maturity of Summer.

Nature in Summer, thrust materially outward into a maximum luxuriance of form and color, attains extreme density and a vividly plastic fullness of powers. Warm, saturated, active colors, to be found at their peak in only one particular region of the color sphere, offer themselves for the expression of Summer; Fig. 147. For contrast with and amplification of these principal colors, their complements will of course also be required.

To represent Winter, typifying passivity in nature by a contracting, inward movement of the forces of earth, we require colors connoting withdrawal, cold and centripetal radiance, transparency, rarefaction; Fig. 149.

148

149

131

『색채의 예술』은 이텐의 현대 색채 이론과 이를 예술에 적용하는 방법이 담긴 인상적인 책이었다. 29×31cm의 다소 큰 사각형 판형에 155쪽 분량인 이 책은 옅은 회색 천으로 우아하게 장정되어 있으며 바우하우스가 제시하는 미니멀리즘 타이포그래피를 사용했다. 가장 주목할 만한 점은 색채 다이어그램과 관련 이미지가 담긴 174장이나 되는 사진 건판과 옛 대가의 작품을 실은 컬러 도판 28점이다. 이 것은 그의 스승인 횔첼의 영향이 확실하며 피에트 몬드리안, 앙리 마티스, 클레와 같은 현대 예술가들의 작품이 포함되었다. 더불어 이텐의 유명한 12각형 색상환, 색 공(별)을 비롯해서 동시 대비, 색채 구성과 혼합, 표현 수단으로서 색채의 사용을 보여주는 이미지들이 수록되었다.(176-177쪽 참조)

도판을 재현하고 인쇄하기 위해서는 대단히 세심하게 주의를 기울여야 했을 것이기에, 당시로서는 이 책이 매우 야심 찬 출판 프로젝트였을 것이다. 이텐은 감사의 글에서 '색채의 정확도를 유지하기 위한 고도의 집중'이 필요했다고 밝혔다. 더불어 그 공을 대부분의 일러스트레이션을 만들어낸 디자인 회사 안슈탈트 E. 바르텔슈타이너 그래픽에 돌렸다. 1973년에는 보다 발전한 컬러 인쇄 기술을 도입한 개정판이 발간되었다.

이텐의 『색채의 예술』은 예술계와 현대 색채 이론에 큰 충격을 주었으며, 곧이어 그가 바우하우스에서 가르친 방법론을 정리한 작은 간행물들이 속속 나왔다. 이텐의 책을 시작으로 다른 주요 색채 관련서들이 나오면서 본격적인 책 디자인의 시대가 새롭게 시작되었다. 이텐의 제자로서 독일의 예술가이자 색채 연구가이며 교육자였던 요제프 알베르스 또한 색채 관련서를 출판했다. 알베르스는 바우하우스가 폐교하자 미국으로 이주하여 예일 대학교를 비롯한 여러 기관에서 예술, 디자인, 색채를 강의했다. 알베르스는 과학적인 색채 이론 보다는 색채의 혼합이나 사용과 같은 실용적이고 현상적인 측면에 더 관심이 있었다. 그는 특히 '하드에지'(기하

학적 도형과 선명한 윤곽의 추상 회화: 역주) 같은 추상 예술에 흥미를 느꼈다. 그는 30년 가까이 예술가이자 교사로서 색채가 보이는 방식에 대해 실험을 계속했다. 알베르스는 색채들이 어떻게 영향을 주고받으며 인간의 눈과 뇌가 어떻게 색채를 지각하는지를 연구했다. 『색채의 상호작용*Interaction of Color*』은 광학 실습에 대한 책이었는데, 책 자체가 아름답게 제작되었으며 내용 또한 교훈적이고 고무적이었다. 사실상『색채의 상호작용』이 알베르스를 유명하게 만들었다고 해도 과언이 아니다.

엄청난 인기를 모은 알베르스의 책은 1963년 예일 대학교 출판부에 의해 출간되었다. 실크스크린 인쇄 도판 150장이 포함된 이 책은 한정판으로 발간되었으며, 정사각형이나 직사각형으로 색을 겹치는 알베르스 특유의 방식이 뚜렷하게 나타난다. 이 책은 우아하면서도 매우 교육적이었으며, 형태보다 색채를 회화의 중요한 요소로 간주했다. 1971년에 포켓용 페이퍼백 판형으로 발행된 이래, 이 책은 지금까지 절판된 적이 없을 정도로 인기를 끌고 있다. 예일은 2009년에 원래의 실크스크린 판본을 호화로운 신판으로 다시 발간했으며, 2013년에는 모바일 앱을 만들어 디지털 기기로 볼 수 있도록 했다.

**138, 139**
코네티컷주 뉴헤이븐으로 이주한 후인 1949년경부터 알베르스는 '사각형에 대한 존경Homage to the Square'이라고 이름 붙인 2000점가량의 회화작품들을 제작하며 색채들 또는 색채와 공간의 관계에 대해 연구하기 시작했다.(139) 여기에 소개된 것은 알베르스가 녹색조의 실험을 위해 사용하던 초록 물감들이 들어 있는 양철 상자로, 요제프 애니 알베르스 재단의 기록 보관소에 남아 있다.(138)

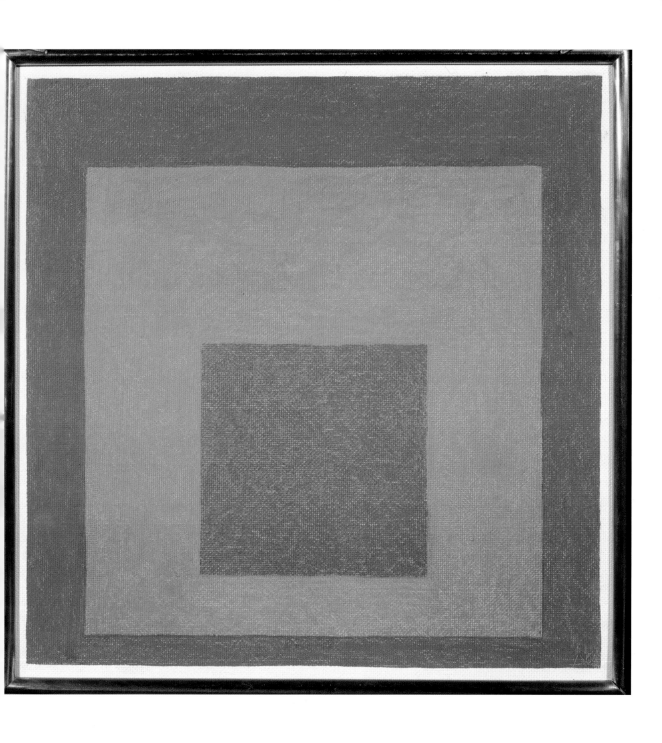

# 현대 가정을 위한
# 심리적 색

**"**

아이오니데스는 색의 심리적 요인에 주목하여
우리가 색채에 감정적으로 반응하는 양상과 함께
우리가 색채를 통해 스스로를 드러내는 방식을
설명했다.

**"**

제1차 세계 대전 직후에는 바우하우스 그룹과 모더니스트 양식의 미적 이상이 주목을 받게 되었다. 이들이 중시했던 명료성, 기능성, 굿 디자인, 장식 사용의 절제 같은 가치에 따라 실내 장식, 가구, 가정용품에 원색과 과감한 색채 계획이 도입되었다. 가정에서 색채를 어떻게 활용해야 하는지 알려주는 그림 책들이 급속도로 늘어났으며 엄청난 인기를 누렸다. 사진은 이미 많은 출판물에서 빈번히 인쇄되었지만 사진의 색을 재현하는 것은 여전히 초보 단계였으며 석판 인쇄 같은 재래식 방법보다 비용이 더 드는 일이기도 했다. 존 글로악은 1924년에 '색의 힘'에 대해 글을 쓰며 20세기의 주택에서 이러한 색의 힘을 최대한 이용할 수 있는 경제적이고 효과적인 방법을 제시했다. 색채와 형태 사이의 균형을 찾아내 실내를 아늑하게 조성하는 것이 그의 저서 『색채와 편안함Colour&Comfort』의 주요 주제였다.[141] 그림들은 대부분 라인 드로잉이었는데, 책 앞머리에 파랑, 초록, 노랑이 주를 이루는 응접실과 식당의 오픈 플랜(다양한 용도를 위해 칸막이를 최소한으로 줄인 건축 평면: 역주) 도면이 실려 있다. 그림 속에서 마루는 반짝반짝 빛나며, 바닥선이 뚜렷이 살아 있다. 이는 진정한 현대식 인테리어였다.

그로부터 2년 후 건축가 배질 아이오니데스는 『색과 실내 장식Colour and Interior Decoration』을 출판했다.[140] 이 책은 아방가르드 스타일에 편중되지 않고 모든 색채와 양식의 건물 및 인테리어를 고르게 다루고자 했다. 『색과 실내 장식』은 흑백 사진과 함께 신중하게 보정한 사진을 컬러 도판으로 수록했

다. 책은 급진적인 현대식 인테리어뿐만 아니라 모든 시대의 내부 공간을 총망라한다. 11가지 색상과 각각의 쓰임을 이야기하는 장에서부터 시작해 색채 대비와 적용, 그리고 특이하게도 색에 대한 혐오 등을 다루는 장으로 이어진다. 아이오니데스는 이 부분에서 특정 색들이 어째서 그리고 어떻게 유행에 뒤떨어지게 되는지에 대해 설명하고 있다.('색채의 오명')

아이오니데스는 실용적인 조언과 디자인 지침을 제공하는 동시에 심리적인 요인에도 주목했다. 이를테면 그는 우리가 어떻게 색채에 감정적으로 반응하며, 또 인테리어에 어떠한 색을 선택함으로써 스스로를 표현하는지에 대해 조목조목 설명했다.

*색채의 심리학은 많은 사람들에게 적용되는 개념으로, 대체로 성격을 나타낸다. 사람들은 대부분 자신들의 방에 개성을 드러내고 싶어 하며 이를 위해 색을 이용한다. 짙은 색조의 파랑은 편안하다고 알려져 있으며 사색과 철학에 빠져 들게 한다. 파랑은 평화의 색이다. 초록은 파랑을 담고 있는 동시에 생기를 주는 색인 노랑도 포함한다. 그래서 초록은 행복을 뜻하며, 자기 삶에 만족하는 사람들로부터 나온다. 연보라는 병약하고 불만족스러운 사람들의 몫이다. 분홍에는 본질적으로 잔혹한 색인 빨강이 들어 있어서, 잔인한 감정이 생기기 쉽다.*

**140**
건축가 배질 아이오니데스의 『색과 실내 장식』 앞머리 그림에는 전통적인 목재 판넬 구조의 침실이 실려 있다. 아이오니데스의 책은 편향되지 않은 시각으로 여러 종류의 방과 건물들을 다룬다. 여기에서는 '밝은색으로 생동감을 갖게 된 갈색 벽의 침실'을 소개했다.

**141**
다양한 시대의 인테리어를 다룬 아이오니데스와 달리, 존 글로악의 『색채와 편안함』 앞머리 그림은 당시 유행했던 인테리어의 절정을 보여준다.

PALMER-JONES.

A Sitting Room and Dining Room

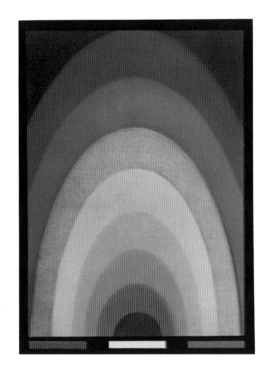

이 책은 베스트셀러가 되었으며, 1934년에 출판된 『일상적인 방의 색채Colour in Everyday Rooms』 또한 큰 성공을 거두었다.

1933년에는 젊고 야심 찬 영국의 작가 데릭 코벤트리 패트모어가 『현대 가정을 위한 색채 계획Colour Schemes for the Modern Home』이라는 제목의 멋진 인테리어 디자인 책을 냈다. 패트모어는 예술적 분위기의 지적인 가정에서 자랐다. 그러나 그의 부친이 1920년대에 파산하면서 가족은 뿔뿔이 흩어지게 된다. 패트모어는 1920년대에는 한동안 뉴욕에서 지내면서《보그Vogue》나《주택과 정원House and Garden》에 글을 기고하거나 무대 디자인에 몰두했다. 패트모어의 책은 1930년대에 출간된 인테리어 디자인 책 치고 특이했다. 왜냐하면 그가 인테리어에 사용되는 색뿐만 아니라, 색채 이론과 심리학에 대해서도 의견을 밝혔기 때문이다. 당시의 실제 인테리어를 보여주는 사진을 바탕으로 그린 색 도판 뒤에는 30쪽 분량의 본문이 실려 있었다. 패트모어는 이 본문의 상당한 분량을 색채가 분위기에 미치는 효과를 설명하는 데 할애했다. 그는 색을 과학적으로 조사하는 것은 비교적 최근의 주제라고 이야기하며 운을 뗀다. 그리고 뉴턴을 색채 연구의 시초로 두고 이어서 요한 하인리히 람베르트, 괴테, 오스트발트 등의 이론가들을 거론한다. 패트모어는 색채에 대한 물질적인 견해를 밝히면서, 색이 어떻게 혼합되는지 보여주기 위해 빨강, 노랑, 파랑의 원색으로부터 나온 9가지 색 도표를 수록했다.[142]

그렇다고 해서 패트모어가 색채나 색채 이론을 다루는 교과서를 늘리려고 했던 것은 아니었다. 그의 목표는 색을 인테리어에 제대로 활용하는 방식을 보여주려는 것이었다. 그는 '색이 촉발하는 감정이나 반응에 관심이 없는 사람이 얼마나 될까?'라고 묻는다. '현대 과학은 우리가 어떠한 색과 함께 사느냐에 따라 우울해지거나 즐거워질 수 있음을 알려준다. 방이 활기차거나 편안하거나 또는 완전히 침침해지는 원인은 장식에 사용하는 색조에 있다.'

패트모어는 주요 색인 노랑, 빨강, 파랑, 짙은 파랑, 초록, 검정에 따르는 긍정적, 부정적 심리 작용을 열거한다. 예를 들어 파랑은 '마음에 평화를 떠올리게 하지만 냉정함을 암시할 수도 있다. 반면에 짙은 파랑을 침실의 천장 같은 곳에 절제해서 쓴다면 기분을 달래주는 굉장한 효과를 거둘 수 있다'.

패트모어가 사진 일러스트레이션을 통해 소개한 방들은 경쾌한 느낌을 주고 현대적이며 모두 컬러 도판이다. 방들은 대부분 지배적인 색 한 가지로 이루어져 있거나 두세 개의 강한 보색이 결합되어 있다. 예를 들어 시리 몸이 디자인한 거실은 하양으로 도배되어 있고,[143] 애플 그린 색조의 식당은 은색과 크롬색으로 악센트를 주었다.[146] 블룸즈버리 그룹의 예술가인 덩칸 그랜트와 바네사 벨이 디자인한 방은 노랑과 하양에 갈색과 파랑이 결합되어 있다.[144] 가구 설비들은 대부분 현대적이지만 때로는 고가구를 밝게 칠한 벽이나 20세기 예술작품과 대조시키기도 했다. 예를 들면 존 암스트롱이 디자인한 방에서는 어두운 치펀데일 목제 의자가 '하늘색, 짙은 황갈색, 황금색으로 이루어진 색채 계획'의 배경과 어우러진다.[145]

**142**
패트모어가 1933년에 발간한 『현대 가정을 위한 색채 계획』에 실린 진홍. 주황. 노랑. 초록부터 암청색에 이르는 컬러 차트. 타오르는 가스 불꽃을 닮았다.

**143-146**
패트모어의 책은 총천연색으로 인쇄된 인테리어 사진 도판의 초기 모습을 잘 보여준다. 현대적이면서도 전통적이고, 다색과 단색이 고르게 어우러지는 다양한 방들이 수록되어 있다.

# 실용적이면서도 아름다운
## 컬러 인쇄의 기술

토머스 E. 그리피츠는 런던의 빈센트 브룩스 데이&손, 바이나드 프레스 같은 컬러 인쇄 회사에 오래 근무한, 존경받는 인쇄 전문가이자 저술가였다. 그는 특히 20세기 초 예술작품을 석판 인쇄하는 데 전문적인 기술을 가지고 있었다. 그는 석판 인쇄 기법에 대한 인기 안내서를 여러 권 집필했는데, 이는 수많은 현대 예술가들과 디자이너들에게 영감을 주었다.

석판 인쇄는 1796년에 독일의 알로이스 제네펠더가 발명했다. 먼저 흡습성이 높은 석회 석판에 유성 재료로 그림을 그리고 약산성 용액으로 화면을 부식시킨다. 그 다음에는 석판에 물을 축여서, 부식된 부분에만 유성 잉크가 묻도록 롤러를 칠해 인쇄한다. 이는 다른 인쇄 방식들과는 다른 '플라노그래픽planographic', 즉 물과 기름이 섞이지 않는 성질을 이용한 평판 인쇄 방식이었다. 인쇄된 이미지는 에칭화나 판화보다 훨씬 옅고 부드러워서 수채화나 크레용 그림처럼 보였다. 영국에서는 19세기 초에 루돌프 애커먼 출판사가 석판 인쇄 방식을 적극적으로 받아들였다. 애커먼은 이 새롭고 흥미로운 인쇄 기법을 설명한 제네펠더의 논문 「석판 인쇄 완성 과정」(1819)을 번역 출판했으며, 런던에 석판 인쇄기를 설치하고 자신이 발간하던 인기 잡지와 출판물에 석판 인쇄 일러스트레이션을 싣기도 했다. 19세기가 되자 석판 인쇄는 단순한 선묘화에서 3색이나 4색 인쇄 공정으로 발전하게 되었다. 다색 인쇄는 사이언, 마젠타, 옐로, 블랙 잉크를 차례로 겹쳐서 인쇄하여 컬러 이미지를 만들어내는 방법이었다. 초기의 석판 인쇄술과, 이후의 겹쳐서 인쇄하는 방식은 모두 예술작품을 복제하고 색채 일러스트레이션을 보급하는 데 큰 역할을 했다.

그리피츠는 『색채 석판 인쇄술: 석판화 요약서*The Technique of Colour Printing by Lithography: A Concise Manual of Drawn Lithography*』가 석판 기법을 이용하는 예술가들을 위한 실용적이면서도 알기 쉬운 참고서가 되기를 바랐다.[147] 초판은 1940년에 파버 앤 파버Faber and Faber에서 출판되었고, 1944년에 재판을 인쇄했

**147**
1940년에 출판된 그리피츠의 『색채 인쇄술』은 독창적이면서도 멋진 책이었다.

M   N   O   P   R

RED   11   RED   GREEN

7   12   RED   VIOLET

8   13   YELLOW   GREEN

9   14   YELLOW   VIOLET

10   15   GREEN   VIOLET

¼   ½   FULL

Plate 5   Plate 6   Plate 7

다. 이 책은 제2차 세계 대전 중에도 이처럼 복합적이면서도 멋진 색채 관련서가 나올 수 있다는 것을 보여주는 인상 깊은 사례였다. 그즈음의 책이 대부분 그랬듯이, 판형은 21×14cm로 작았으며 얇은 회색 종이에 인쇄되었다. 하지만 이러한 제약에도 불구하고 책은 무척 매력적이었다. 초록과 검정 천으로 된 표지에는 석판 인쇄로 다양한 질감과 모양의 장식을 은은하게 더했다.

## 잘라내고 접었다 펴기

그리피츠의 책에는 인쇄 도구와 기술에 대한 그림과 함께 다양한 인쇄 단계를 보여주는 컬러 도판이 많이 실려 있다. 그중 뻣뻣한 종이로 만든 접이식 표는 덧인쇄를 통해 색이 짙게 나올 수 있는 범위를 보여주며,[147, 148] 특별한 질감이나 색이 들어간 종이의 효과를 보여주는 도판도 있다. 가장 눈길을 끄는 것은 컬러 차트 위에 올려놓고 볼 수 있도록 구멍을 낸 견본판과 장서표 모양의 '컬러 스톱'이다.[148] 독자

들은 컬러 스톱을 활용해서 색상을 분리하거나 조합할 수 있다. 이 견본판들은 특정한 색이 다른 색과 조합되거나 단독으로 있을 때 어떻게 보이는지 비교하는 데 매우 도움이 된다. 이렇듯 색을 분리시켜서 보기 위해 덧대는 견본판을 사용한 것은 그리피츠가 처음이 아니었다. 이미 1770년대에 모지스 해리스가 『자연계의 색』의 컬러 차트에 비슷한 기법을 사용했고,(26-29쪽 참조) 20세기 초 빌헬름 오스트발트의 색채 안내서에도 끈이 달린 작은 장서표 모양의 컬러 스톱이 들어 있었다.(166-169쪽 참조) 그리피츠의 컬러 스톱은 얇아서 구겨지기 쉽기는 했지만, 1940년대로서는 대단히 쓸모 있는 컬러 인쇄 지침서를 만들어낸 셈이었다. 프랭크 픽은 서문에서 이 책에 대해 '인물을 다루지 않은 위인전이다. 그리피츠가 근 40년 동안 정리해 둔 석판 인쇄의 실제가 집대성되어 있기 때문이다. 다시 말하면 이 책에는 그의 업무적 삶이 기록되어 있는 셈이다'라고 이야기했다.

**148, 149**
그리피츠의 책은 접고 펴는 도판이나 잘라낼 수 있는 장서표와 '컬러 스톱'으로 빼곡히 채워져 있다. 독자들은 컬러 스톱을 다이어그램 여기저기에 올려두고 색을 따로 분리시켜서 볼 수 있다. 색을 분리해서 비교하는 것은 색이 서로에게 미치는 영향과 상호작용을 분석하기에 좋은 방법이다.

Plate 2

# 색채 사전
## 빌라로보스의 컬러 아틀라스

1947년에 아르헨티나의 예술가 칸디도 빌라로보스 도밍게스와 그의 아들이자 건축가인 훌리오 빌라로보스는 인쇄 문화에 있어서 가장 광범위한 색채 식별 시스템을 만들어 냈다. 그들이 공동 집필한 『컬러 아틀라스*Atlas de los Colores*』는 스페인어/영어의 이중 언어로 아르헨티나의 부에노스아이레스에서 발간되었다. 이는 화가, 예술가, 과학자, 디자이너들이 색을 식별하는 데 도움을 주기 위한 책이었다. 아직은 대부분의 디자이너들이 분광 광도계와 같은 색과

빛의 강도를 측정하는 기계 장치를 비현실적인 일이라고 생각하던 시대였다. 책은 22×32cm로 판형이 컸고 튼튼한데다 매력적으로 디자인되었으며, 가격도 적당해서 전 세계 독자를 타깃으로 삼았을 것으로 보인다.

빌라로보스 색채 이론의 기반이 되는 '색채 6각형'은 대부분의 다른 12분할 색상환들과 비슷하게 스펙트럼의 6가지 색상(노랑, 초록, 청록, 울트라마린, 마젠타, 스칼릿)을 바탕으로 하며, 짧막한 소개문이 달려

**150, 151**
1947년에 나온 『컬러
아틀라스』 중 초록(150)과
루비(151)의 다양한 색조를
보여주는 컬러 칩.

있다. 나머지 38쪽 분량에는 1×1cm 크기로 유광 인쇄된 컬러 칩 7,279개가 그룹별로 붙어 있다. 각각의 컬러 칩에는 작은 구멍이 있어서 다른 페이지의 색조와 비교해 볼 수 있다. 도판들은 끄트머리에 섬네일 형태의 색인이 붙은 사전 스타일로 배열되어 있으며, 아교로 붙이지 않고 링-바인더 방식으로 제본하여 떼어낼 수도 있다. 『컬러 아틀라스』의 구성은 1913년에 발족한 국제 조명 위원회가 인간이 볼 수 있는 모든 색의 색공간을 측정하기 위해 개발한

CIELAB 시스템을 따르고 있다. 『컬러 아틀라스』는 먼셀 시스템과도 비슷한 점이 있다.(140-145쪽 참조) 이는 인쇄물로 포괄적인 색채 혼합 시스템을 만들어 내려는 야심 찬 시도였으며, 도구로 사용하기 위해 만들었으나 금방 신기술로 대체되고 말았다. 그렇지만 『컬러 아틀라스』는 실용적으로 디자인된, 미학적으로도 만족스럽고 촉각적으로도 완성도가 높은 색채 관련 책이었다.

# 5장 | 미래의 색
## 색상환의 바퀴는 계속 돌아간다

인쇄 문화는 제2차 세계 대전을 겪고 난 직후까지 정체기를 겪었다. 하지만 1940년대 후반부터 인기 대중 잡지와 회화 입문서들은 일제히 색채를 과감하게 사용하며 인쇄 문화의 부흥을 알렸다. 그 결과 1950-60년대의 소비자들은 패션, 예술, 건축 분야에 걸쳐 다시 한번 색채의 향연을 맞이하게 되었다. 도서, 잡지, 광고물, 단발성 판촉 인쇄물을 통해 다양한 그림과 디자인이 엄청난 규모로 쏟아져 나왔다.

전쟁 직후에 나온 색채 관련 출판물들은 대부분 질 낮은 종이에 인쇄되었다. 그러나 이와 같은 물자의 제약에도 불구하고 색채에 대한 열정은 뜨거웠으며 책 디자인과 컬러 일러스트레이션에 대한 요구 또한 거세지고 있었다. 앞 장에서 살펴본 바우하우스 출신 교사와 학생들이 내놓은 놀랄 만한 책들은 사실 대부분 1960-70년대 이후에 출판되었다. 이 즈음에서야 사진 제판의 컬러 인쇄가 충분히 발전하게 되면서, 수작업으로 채색하거나 금속판, 목판으로 인쇄하는 방식을 대체하게 되었기 때문이다. 하지만 패트릭 베티의 페이퍼 앤 페인트Papers and Paints사가 내놓은 물감 견본 카드처럼, 색과 물감을 섬세하고 확실하게 보여주기 위해 실제로 물감을 칠한 샘플도 없지는 않았다. 현재 컬러 도판을 인쇄하는 표준 방식인 디지털 인쇄는 20세기 후반에 들어서야 등장했다.

20세기 초엽부터 컬러 인쇄의 원리로 CMYK 방식이 도입되었다. CMYK는 사이언, 마젠타, 옐로, 블랙의 네 가지 물감으로 모든 색을 만들어 내는 감법혼색 모델이다. CMYK 방식은 20세기 중반에 이르러 표준으로 자리 잡았는데, 1956년에 인쇄 회사인 M&J 레빈 애드버타이징M&J Levine Advertising이 화학자 로런스 허버트를 고용하여 색채 생산을 시스템화한 것이 계기가 되었다. 1962년에는 허버트가 이 회사를 인수하여 팬톤이라고 이름을 바꿨다. 그가 고안해낸 컬러 매칭 시스템 덕분에 디자이너들은 색깔을 정확하게 확인하고 의견을 나눌 수 있게

되었으며, 제조업자들은 어떤 장비를 통해서도 착오 없이 색깔을 다시 만들어낼 수 있게 되었다. 이는 이제껏 여러 차례 있었던 색을 표준화하려는 시도 중 가장 성공적이었다. 오늘날 팬톤의 색 견본인 팬톤 매칭 시스템Pantone Matching System, PMS은 전 세계에서 통용되는 산업 표준이 되었다.

> ❝
> **1950-60년대의 소비자들은 패션, 예술, 건축 분야에 걸쳐 다시 한번 색채의 향연을 맞이하기 시작했다.**
> ❞

팬톤 같은 회사들이 표준화를 도입했다면 다른 산업에서는 색채를 좀 더 실험적으로 사용했다. 대표적으로는 1950-60년대의 브루탈리스트 건축Brutalist architecture(콘크리트나 철제 블록 등을 사용한 거대 빌딩 건축 양식: 역주)이 있다. 그중에서 가장 흥미로운 사례는 배질 스펜스 경의 디자인으로 신축되거나 재건축된 종교 건물들이었다. 이 건물들은 고대의 전통을 받아들이는 한편으로 새로운 아이디어가 반영된 색유리들을 상징적으로 사용했다.[152] 이를테면 서로 대조되는 건축 재료들이 절묘하게 결합되어 있으며, 종교적인 맥락에 따라 색의 질서가 재해석된다.

1970년대에 건축된 파리의 조르주 퐁피두 센터도 색채를 개성적으로 활용한 현대 건축물의 대표적인 사례이다. 설계를 맡은 건축가들은 유용성과 장식성을 모두 고려하여 색채를 활용하고자 했다. 그들은 모든 기능적인 구조물들을 외부로 노출하고, 내부 공간을 극대화하는 독특한 디자인을 택했다. 건축 디자인의 핵심이었던 색은 4원색 체계에 따라 적용되었다. 예를 들면 공기 순환 파이프는 파랑, 여러 가지 전선이 들어 있는 파이프는 노랑, 냉온수 파이프는 초록, 승강기와 에스컬레이터는 빨강이었다.

**152**
배질 스펜스가 설계한 미팅 하우스 채플은 1966년에 준공되었다. 이는 7세기 이후 교회 건축물의 특징이었던 전통적인 스테인드글라스 창문을 연상시키면서도 색채를 추상적인 방식으로 표현해내려는 새로운 아이디어를 담고 있다.

화가들은 오래도록 자화상에 팔레트를 포함한 화구들을 함께 그려 넣어 왔다. 그런데 20세기와 21세기에 이르러서는 예술가들이 저마다 색에 대해 쓴 논문이나 글들을 공공연하게 언급하면서, 색의 순서나 색채 이론 자체를 그림의 주제로 삼는 경우가 많아졌다. 우리는 이미 20세기 초에 얼마나 많은 예술가들이 색을 강력한 표현 도구로 받아들였는지 살펴봤다. 그들은 색이 내포하는 상징적이고 정신적인 의미를 연구했고, 과거처럼 그저 즐기기보다는 좀 더 구성적으로 접근했다. 이렇듯 색이 중요하다는 생각은 21세기에도 이어졌지만, 색에서 의미를 찾으려 했던 이전과는 사뭇 다른 양상을 보였다. 유럽과 미국에서 일어난 모더니스트 운동은 색을 다른 어떤 것으로도 대신할 수 없는 추상적 절대성으로 활용했다. 20세기 중반에 이르러서는 바넷 뉴먼, 마크 로스코, 브리짓 라일리, 게르하르트 리히터 같은 많은 작가들이 마치 색 그 자체를 위해 색을 찬양하는 듯한 작품들을 만들었다. 이들은 구체적인 대상을 표현하지 않고, 순수한 색의 시각적인 힘만을 최대한 사용하여 기념비적인 규모로 작업을 했다(혹은 여전히 하고 있다). 예를 들어서 로스코는 그저 사각형 모양의 두세 가지 혹은 한 가지 색의 음영들을 서로 겹쳐두는 지극히 추상적인 작품으로 유명하다.[153] 이 그림들은 오래 바라볼수록 색이 더 넓어지는 것처럼 보여서, 훨씬 더 많은 것을 깨닫게 되는 듯 묘한 느낌을 자아낸다.

색채에 주목했던 또 다른 예술가인 이브 클랭은 특히 파랑에 집착했다. 18세기에 프러시안블루가 발명되기 전까지 가장 좋은 파랑 안료는 울트라마린이었다. 울트라마린은 가격이 엄청나게 비쌌기 때문에 성모 마리아 같은 거룩하고 종교적인 주제를 묘사할 경우에만 제한적으로 사용되었다. 칸딘스키의 사례(162 – 165쪽 참조)에서 살펴봤듯이, 파랑은 20세기에는 정신적인 것과 연관된 것으로 인식되었다. 클랭도 1962년에 세상을 떠날 때까지 늘 이 부분을 염두에 두고 색깔을 선택했다. 그는 'IKB' 즉 인터내셔널 클랭 블루International Klein Blue로 그린 단색 그림에서 이 같은 정신적인 측면을 표현하려고 했다. IKB는 클랭이 울트라마린을 근간으로 파리의 물감 상인 에두아르 아담의 도움을 받아 직접 발명한 안료였다. 이 새파란 색의 핵심은 울트라마린이 원래보다 더 높은 농도를 유지하도록 해주는 결합제에 달려 있었다.

가장 순수하면서도 안정적인 색을 찾아내는 것은 인간이 그림을 그리기 시작한 이래 예술가들이 계속해서 골몰해온 문제였으나, 20세기 말과 21세기에 이르러서는 색이 하나의 주제로서 더욱 확실하게 자리 잡게 된 듯하다. 예를 들어 영국의 조각가이자 화가인 애니시 커푸어는 밝은 원색들을 자주 썼다. 하지만 그가 2014년에 '가장 검정색다운 검정색'인 반타블랙에 대한 독점 사용 허가를 받자, 미술계는 뭔가 떨떠름한 반응을 보였다. 심지어 동료 화가였던 스튜어트 샘플은 '세상에서 가장 분홍색다운 분홍색'이라는 안료를 만들어서 애니시 커푸어만 쓸 수 없게 하기까지 했다.

> ❝
> **유럽과 미국에서 일어난 모더니스트 운동은 색을 다른 어떤 것으로도 대신할 수 없는 절대적인 추상으로 활용했다.**
> ❞

클랭, 커푸어, 샘플의 사례는 예술가들에게 물질적인 색이 얼마나 중요한지를 보여준다. 그렇지만 새로운 기술의 개발이야말로 언제나 특정한 시기에 제작되는 작품의 유형에 커다란 영향을 미쳤다. 20세기 후반부터 현재에 이르러서는 예술작품에 전자공학과 디지털 기술을 접목시키는 일이 빈번해졌고, 예술가들은 전과 달리 비물질적인 색도 구현할 수 있게 되었다. 대표적으로 데이비드 배첼러는 기술 발전에 힘입어 비디오 설치와 채색 광선으로 비물질적인 것을 재현해내는 예술가이다.

최근 몇 년 동안 많은 그래픽 디자이너들과 개념 예술가들은 색에 대한 과거와 오늘날의 관념을 비교분석해왔다. 이들 중 몇몇은 그야말로 색상환을 새롭게 해석하기도 했다. 색의 추상적인 성격과 아름다움이 지니는 끊임없는 매력은 많은 문화 영역에서 여전히 인기 있는 주제로 남아 있다. 본서에 소개된 사례들은 색의 순서와 색상 체계에 대한 최근의 예술적 해석들을 주관적으로 선택한 내용에 불과하다. 그러나 이것만으로도 충분히 창조의 과정에서 여전히 중요한 역할을 차지하는 색의 개념을 음미해 볼 수는 있을 것이다.

**153**
마크 로스코, 〈검정 너머 밝은 빨강Light Red Over Black〉, 1957.
이 그림은 캔버스 위의 색을 명상하도록 감상자들을 초대한다.

# 그림으로 단순하게
## 어린이용 인쇄 안내서

『프린팅Printing』(1948)이라는 직설적인 이름이 붙은 이 소책자는 펭귄 북스의 퍼핀 그림책 시리즈 중 70번째 책이었다.[154] 이 시리즈는 7살에서 14살까지의 어린 독자들을 대상으로 했고, 다양한 주제를 다뤘지만 주로 자연사와 기술 발달에 초점을 두었다. 제2차 세계 대전의 발발과 함께 나온 첫 세 권은 지극히 시사적인 주제를 다루었는데, 내용이 지상전, 해전, 공중전이었다(모두 1940년에 출판되었다). 이 시리즈는 우리가 20세기 중반의 아동 서적에서 전형적으로 연상하는, 선명하고 세세한 묘사와 강렬한 색채를 특징으로 한다. 퍼핀 그림책은 1965년까지 모두 120권이 나왔는데, 전후에 나온 책들은 특히 더 다채로웠다. 이 시리즈는 교육적이면서도 재미있게 내용을 전달하고자 했다.

여기서 소개하는 특별판은 해롤드 커웬이 썼는데, 그는 자신의 아버지인 존 커웬이 1863년에 세운 유명한 커웬 출판사를 운영하고 있었다. 해롤드가 경영을 맡게 되면서, 출판사는 최고의 인쇄 수준, 멋진 타이포그래피, 책 디자인, 그리고 석판 인쇄로 널리 알려졌다. 퍼핀 시리즈로 나온 이 책 또한 커웬 출판사에서 석판 인쇄되었다. 잭 브러가 세밀하고 다채로운 일러스트레이션을 더해 주었는데, 그의 책 표지 디자인에서 여러 가지 인쇄 도구들을 볼 수 있다. 표지의 삼원색은 색이 겹치며 이차색을 만들고 검정을 중심으로 결합된 형태로 나타나는데, 예술가들을 위한 최초의 색상환과 많이 닮아 있다. 이 색채 다이어그램은 단순하고 추상적이면서도 직접적이라, 마치 표지 위에 최종 결재 도장이 찍혀 있는 것처럼 보인다.

**154**
어린이들에게 인쇄에 대해 알려주기 위해 제작된 해롤드 커웬의 저서 『프린팅』 표지. 표지 디자인에서 거꾸로 된 제목의 활자판을 비롯해서 인쇄 과정의 온갖 요소들을 볼 수 있다.

# POPPY RED

Poppy B.C.C. 97
Scarlet 5
Rouge Grenadier 82/1
XIV 6 pa

EQUIVALENT TO
BRITISH COLOUR COUNCIL
RIDGWAY
REPERTOIRE
OSTWALD

16/₃

16/₂

16/₁

16

**History :**
General representation of the wild corn Poppy, as used by the textile and paint trades for over 200 years.

**Foreign Synonyms :**

Dutch : *Papaverrood*
French : *Rouge Coquelicot*
German : *Mohnrot*
Italian : *Rosso di Papavero*
Latin : *Papaverinus*
Spanish : *Punzón*

**Horticultural Examples :**

16/₃

16/₂

16/₁ *Fuchsia serratifolia (petals)*
*Macleania insignis*

16 *Papaver orientale*
*Streptosolen Jamesonii*
*Solanum Capsicastrum (fruit)*

# 로버트 프랜시스 윌슨과 작업 공간의 색

W OCHRE                    o7

COUNCIL:                   Nil
          Yellow Ocher 17'
          Ochre Jaune 326/3
          Terre de Sienne Naturelle 329/2

in
for
red

                                    o7/3

                                    o7/2

s:

                                    o7/1

                                    o7

101

**155**
1938년에 나온 『윌슨 컬러 차트』는 표준적인 참조용 표로 활용하기 위한 것이었다. 100장의 도판으로 이루어진 이 컬러 차트는 외국어 색명과 다른 색상 체계에서 어떤 색에 해당하는지 등도 설명하고 있다.

영국의 디자이너이자 헌신적인 연구자였던 로버트 프랜시스 윌슨은 1931년에 영국 색채 심의회를 설립했다. 이 심의회는 그 후 20년간 다양한 산업에 쓰일 컬러 차트와 참조 코드를 만들어냈다. 윌슨 자신도 이 시기에 몇 가지 색표와 색상환을 제작했는데, 이 중 가장 주목할 만한 것은 1938년에 왕립 원예 협회와 함께 만든 컬러 차트 1권일 것이다.『윌슨 컬러 차트Wilson Colour Chart』는 인쇄된 색 견본이 들어 있는 개별 도판 100장으로 이루어져 있다.[155] 이 도판들은 필요할 때에는 떼어낼 수 있도록 단추로 끼워져 있다. 각각의 색은 네 단계의 채도로 인쇄되었으며 사실에 근거한 정확하고 유용한 설명문이 제공되었다. 이를테면 다른 색상 체계에서 대응되는 색이나 6개 국어로 된 색명, 각 색에 대한 아주 간략한 역사 등의 내용이었다. 삼 년 후에는 도판 100장을 추가하여 2권을 출간했는데, 여기서는 컬러 차트들을 폴더 안에서 뽑아 볼 수 있었다.

『윌슨 컬러 차트』는 신뢰할 만한 국제 색채 표준을 만들어내고자 했다. 이는 원래 꽃에 대한 평가 기준으로 만들어졌지만, 결과적으로 원예의 범위를 넘어서 훨씬 널리 쓰이게 되었다.

이제 직물 산업을 비롯하여 색을 사용하는 모든 산업에서 각각의 색은 하나의 색 이름으로만 인식될 것이다. 여기에 나오는 색상과 그 명칭은 본래 원예를 위한 것이었지만, 왕립 원예 협회 색표는 원예 분야를 훨씬 뛰어넘는 용도와 가치를 지니게 될 것이다.

윌슨은 색의 심리적 효과에 대해서도 관심이 많았다. 1953년에 출간된 그의『작업 중의 색채와 빛Colour and Light at Work』은 당면한 환경에서 우리가 색에 어떻게 반응하는지를 살펴보며, 제2차 세계 대전 이후의 여러 작업 조건에 대해 날카로운 통찰력을 보여준다. 윌슨은 책의 서문에서 '색과 빛이 질병 퇴치에 도움이 되고, 수백만 명의 근로 조건을 개선하며, 근로자들이 안전하고 즐겁게 일하는 데 일익을 담당할 수 있어서' 감사하다고 밝혔다. 이 작은 판형의 책자에는 다양한 컬러 차트와 다이어그램이 수

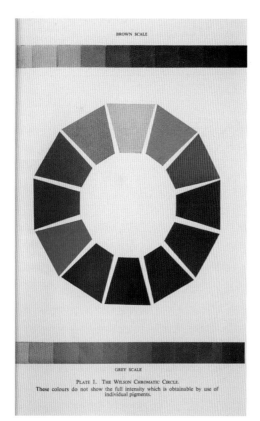

BROWN SCALE

PLATE 1. THE WILSON CHROMATIC CIRCLE.
These colours do not show the full intensity which is obtainable by use of individual pigments.

GREY SCALE

A blue-green colour will appear greener on a blue ground.

The same blue-green colour will appear bluer on a green ground.

A colour will appear darker on a light ground.

The same colour will appear lighter on a dark ground.

A colour will appear greyed when seen on a more intense ground.

The same colour will appear more intense when seen on a greyed ground.

PLATE 2. JUXTAPOSITION. (See pages 8 and 9.)

PLATE 3. AFTER-IMAGE. (See page 10.)
Gaze at the black spot in the centre of the three colours for about 30 seconds, transfer your gaze to the black spot at the top. The normal-sighted person will see the after-images of the three colours.

록되어 있는데, 이들은 작업 공간과 더불어 기계 자체 또한 신경 써서 채색하고 밝혀야 한다는 윌슨의 주장을 뒷받침한다.

윌슨은 열두 장의 컬러 도판에 '병렬 배치' 같은 추상적인 색채 이론을 설명하는 도판도 포함시켰다.[156-158] 이 이론은 색들이 다양하게 조합될 때 서로에게 미치는 영향을 설명해 준다.

하지만 도판 중 여섯 장은 실제 산업 현장과 기계 설비에서 색이 심리적 안정과 안전을 추구하는 데 활용된 사례를 보여준다. 예를 들어서 도판12는 대조적인 두 사례를 보여주며 자연 채광이 제대로 되지 않는 작업 공간은 우울증을 유발할 수도 있다고 설명한다.[159] '하늘이 계속해서 우중충하면 우울증이 생길 수 있다. 칙칙하고 지저분하고 음습한 작업실도 마찬가지다. 햇빛이 빛나는 하늘은 기분을 완전히 상쾌하게 만들며, 쾌적한 색으로 이루어진 작업 공간은 즐겁게 일할 수 있도록 한다.'

윌슨이 쓴 이 책은 그다지 잘 알려지지는 않았다. 그렇지만 요한 볼프강 폰 괴테, 토머스 호프, 험프리 렙턴 등이 이미 150년 전부터 이야기해 왔던 색의 심리적, 감정적 측면이 20세기 중반에는 어떻게 받아들여졌는지 이 책을 통해 알 수 있다.

156-158
윌슨의 색채 이론을 설명하는 다이어그램 세 개. 각각 '채도가 가장 높은' 여러 색을 보여주는 색상환(156)과 병렬 배치 도판 중 하나(157), '잔상' 효과를 설명하는 것(158)이다.

159
칙칙한 작업실을 흐린 하늘에 비유하면서 '산업에 있어서 색의 가치'를 보다 생생하게 설명했다.

PLATE 12. THE VALUE OF COLOUR IN INDUSTRY.

Successive days of dull grey skies promote a feeling of depression; drab, untidy,
dreary workrooms have the same effect. What a difference in mental outlook
when the sky is bright with sunshine, what a change of heart to work in rooms
made cheerful with colour.

# 색에 대한 강조
## 새로운 종류의 대담한 팔레트

제2차 세계 대전이 끝나고 1960년대에 접어들자, 더 밝고 강렬한 색상으로 실내 공간을 꾸미려는 욕구가 절정에 이르렀다. 암울하고 힘겨웠던 전쟁의 침체기에서 벗어나 새롭게 출발하고자 하는 강한 염원이 문화와 산업 분야에서 용솟음쳤다. 그야말로 흥겹고 실험적인 소비주의와 대량 생산, 광고의 시대였다. 색채는 삶에 대한 새로운 열정을 표현한다는 중요한 역할을 부여받았다. 1960년 영국에서는 페인트 회사 월터 카슨&선Walter Carson&Sons의 《가정과 정원》과 홍보용 부록인 《색에 대한 강조》가 함께 발간되었다.160, 161 이 같은 일회성 책자를 대량으로 만들어내는 것은 흔한 일이 되었다. 여기에는 활기

차고 밝은 색상의 현대식 저택들이 조지 시대(영국의 조지 1-4세 치세 때인 1714-1830년: 역주)의 주택가 옆에 나란히 그려져 있다. 이 책자는 '천장을 주황으로 칠하면 창백한 회색 벽에 따뜻한 느낌을 준다. 마루에 짙은 파랑 리놀륨을 깔고 문을 어울리는 파랑으로 칠한다면, 그야말로 실용적이면서도 깔끔한 마무리일 것'이라고 제안한다. 무엇보다 월터 카슨&선은 '기계가 당신이 원하는 대로 다른 색들과 어울리는 색을 혼합해줄 것'이라고 안내한다. 그들에 따르면 카슨사의 '스펙트로매틱 색채 제조기'는 다양한 선택권을 제안하며 색채 배열을 즉시 생성하기에, '집 꾸미기의 위험 요소'가 사라지게 된다.162

**160, 161**
《색에 대한 강조》는 《가정과 정원》의 부록으로 다양한 크기와 모양의 가정집에 모두 적용되는 현대적인 팔레트를 광고한다.

**162**
페인트 색상을 무제한으로 선택할 수 있다고 약속하는 '스펙트로매틱 색채 제조기' 광고. 카펫의 색조와 대조적인 색상들을 보여주는데, 이 색상들이 장식에 추천하는 조합이라고 명확하게 밝히고 있지는 않다.

**SPECTRO-MATIC
COLOUR DISPENSER**

The Spectro-matic colour dispensing machine produces an infinitely varied choice of paint colours in any Ultralux finish. Five colours are shown here each in two tones with a contrasting carpet shade. See page 2.

# '색채의 놀라움'
## 1950–60년대 미국의 팝아트 입문서

20세기 후반이 되자 신문이나 잡지 등의 판형이 커지고 도판들도 더 화려해졌으며, 거의 모든 간행물이 컬러 도판을 싣게 되었다. 1950, 60년대에 나온 아마추어용 회화 입문서들은 패션과 대중문화에 나타나는 새로운 경향을 반영하고 있었다. 특히 미국에서 나온 입문서에는 더욱 강렬하고 대담하며 실험적인 색과 디자인이 사용되었다.

1950년대에 미국에서 활동하던 아마추어 화가이자 사업가였던 월터 T. 포스터는 텍스트는 적은 반면 그림은 훨씬 크고 다채로운 잡지 스타일의 특대형(35×26cm) 예술 입문서를 독자적으로 출판했다. 포스터는 1922년에 포스터 출판사를 설립하여, 캘리포니아에 있는 자택에서 일하면서 출판물들을 완전히 자기가 원하는 대로 만들고 있었다. 처음에는 저렴하고 흥미진진한 현대 예술 입문서를 제작하겠다는 취지로 글과 그림, 인쇄와 포장까지 모두 혼자 작업했다. 이 입문서들은 고객들이 환상적인 표지를 볼 수 있도록 특별 디자인한 금속 받침대에 진열되었고, 엄청난 성공을 거두게 되었다.[163] 시간이 지나자 포스터는 독특한 주제를 다루는 다른 예술가들

과 작가들을 고용하기 시작했고 입문서를 수백 호까지 발간하기에 이르렀다. 컬러 도판의 수는 해를 거듭할수록 점점 더 늘어났는데, 각 호의 뒤표지에 도판의 제목을 나열하여 컬러 페이지가 몇 장이나 되는지 밝혔다.

포스터의 회화 입문서에서는 색과 물감의 사용이 여러 차례 특집으로 다루어졌을 것이다. 이 같은 색채 자습서들은 학문적인 가치가 있다고 할 수는 없지만 그럼에도 매우 흥미로운데 이는 포스터가 앞서 살펴보았던 심도 있는 색채 원리를 기반으로 색표와 색상환, 팔레트를 많이 만들어 냈기 때문이다.[164] 포스터는 주로 종이나 캔버스에 유화나 아크릴 물감 얼룩을 배열하고 그것을 사진으로 찍어서 자신의 색 순서를 설명했다. 그는 그림을 그리는 과정을 사진으로 촬영하거나 수채화에서 손과 붓, 팔레트 등을 시각적으로 드러냄으로써 색채 혼합을 보여주기도 했다.

포스터의 책들은 수천 명의 독자들에게 영감을 주었고 지침을 제공했다. 따라서 당대의 인쇄 문화와 취향을 반영한 그의 색상환과 도표, 물감 목록들은

**163**
포스터는 고객들의 시선을 끌수 있도록 입문서의 표지를 디자인했다. 여기 소개된 예시에서는 컬러 사진을 사용해서 회화의 3차원성과 물질성을 보여주려고 했다.

**164**
포스터의 색표는 여러 가지 정보로 가득하다. 바퀴와 별이 합쳐진 모양의 다이어그램은 물질적인 색의 혼합을 간략하게 설명한다. 또 다른 일러스트레이션들은 차가운 색과 따뜻한 색의 색채 조화 같은 개념을 다루고 있다.

**165**
포스터는 '색채의 놀라움'에서 우리가 어떻게 명암을 인식하게 되는지에 대해 설명한다.

# THIS IS COLOR SURPRISE
# GOING AROUND THE WHEEL

①

IF YOU WERE TO SQUEEZE SOME COLOR FROM A TUBE AND
DIVIDE IT INTO TWO PARTS, ADDING WHITE TO ONE PART AND
BLACK TO THE OTHER: AND IF THE LIGHTER ONE WAS LAID
AGAINST THE DARKER ONE, IT WOULD CREATE THE ILLUSION OF
LIGHT AND SHADOW OF A COLOR. THIS IS THE ESSENCE OF
COLOR SURPRISE.

②

IF YOU WERE TO REPEAT THIS PROCESS, BUT AS YOU ADD
WHITE ADD A BIT OF COLOR ABOVE ON THE COLOR WHEEL,
YOU WOULD HAVE A RELATED SEQUENCE OF COLOR COMING
TO LIGHT.

# DIAL·A·COLOR
## 100 COLOR COMBINATIONS AT YOUR FINGERTIP

**MONOCHROMATIC**

A harmony made up of a single color combined with its tints, tones and shades.

Adjacent colors that fall within a 90-degree angle on the dial.

**ANALAGOUS**

**TRIADIC**

A harmony that combines three colors equi-distant on the dial.

**HOW TO USE DIAL-A-COLOR**

Rotate the dial below until the color you wish to use is at No. ❶. Dial-A-Color explains how this color may be used effectively by itself . . . or as the basis of a two-color, three-color, or four-color combination.

**COMPLEMENTARY**

Two colors that are opposite each other on the color dial.

**SPLIT COMPLEMENTARY**

One color combined with the two colors adjacent to its complement.

Two pairs of colors adjacent to one pair of complementary colors.

**DOUBLE SPLIT COMPLEMENTARY**

Two pairs of colors adjacent to one pair of complementary colors.

GREEN
YELLOW-GREEN
BLUE-GREEN
YELLOW
BLUE
TINT
TONE
SHADE
BLUE-VIOLET
YELLOW-ORANGE
VIOLET
ORANGE
RED-ORANGE
RED-VIOLET
RED
TINT

SEE OTHER SIDE ▶

206

**166, 167**
선택한 색이 '1'에 오도록 색채 다이얼을 돌린다.
설명지의 상단에는 유사색(1, 2, 3), 분할된 보색(1, 6, 8) 등의 여러 가지 조합에 대한 정보가 적혀 있다. 설명지의 뒷면에는 각각의 색이 가진 서로 다른 성질들에 대한 정보가 더 많이 기재되어 있다.

결코 더 '진지한' 책들에 비해 역사적인 가치가 덜하다고 할 수 없다. 포스터는 텍스트는 최소화하고 실제 회화작품들과 재료들을 모아 사진으로 보여주며 복잡한 개념들을 이해하기 쉽게 풀어냈다. 예를 들어서 '색채의 놀라움/색상환으로 돌아가자'라는 도판에서는 색채의 명암을 다음과 같이 간략하게 설명했다.[165]

몇 가지 색을 물감 튜브에서 짜서 둘로 나누어 놓고, 한쪽에는 흰색을 더하고 다른 쪽에는 검은색을 더한다. 그리고 더 밝은 쪽을 어두운 쪽 위에 겹쳐 두면 음영이 만들어지는 것처럼 보인다. 이것이 바로 색채의 놀라움이다.

포스터가 90세의 나이로 세상을 떠나자 자녀들이 회사를 물려받아 출판을 계속했다. 이 회사는 지금

은 콰르토 출판사의 소유가 되었지만 월터 포스터라는 이름은 아직까지도 이해하기 쉬운 미술 입문서의 트레이드 마크처럼 쓰이고 있다.

포스터는 새로운 출판 방식으로 어려운 이론을 대중화했다는 점에서 색채 분야에 큰 공을 세웠다. 20세기 후반에는 컬러 인쇄가 더 쉽고 저렴해지면서 수많은 색채 안내서와 인쇄물들이 쏟아져 나왔다. 1960년대에 미국에서 나온 카드형의 '다이얼-A-컬러' 설명지는 '예술가, 원예가, 색채 사진가, 장식가, 디자이너, 교사들을 위한 다목적 안내서'였다.[166, 167] 두 장의 종이를 겹쳐 만들어 색상환을 회전시키면서 삼원색 체계와 색채 조화, 명암, 색 온도 등 색채 이론의 여러 가지 기본 원리를 알 수 있도록 했다. 이 설명서는 색채 이론을 쉽게 설명하고 있으며, 벽면에 붙여 두고 계속해서 참고할 수 있도록 디자인되었다.

# 파슨스의 『색조 모음집』이 다시 출판되다

토머스 파슨스는 1802년에 런던 중심부의 롱 에이커 지역에 부지가 딸린 페인트 제조회사를 설립했다. 이 파슨스 하우스는 얼마 지나지 않아서 고급 페인트와 장식 재료를 공급하는 회사로 명성을 얻게 되었다. 20세기 초에는 에나멜 페인트를 비롯한 다양한 원료의 견본을 보여주는 카드를 제작하기도 했다.[169] 이 카드는 접이식이었으며, 회사의 유구한 역사를 강조하는 내용이 포함되어 있었다.

그 후 파슨스 하우스는 토머스 파슨스&선스Thomas Parsons&Sons라는 이름으로 런던의 옥스퍼드 스트리트에 문을 열었다. 그리고 1934년에는 136장의 색 견본이 수록된 『장식적인 작업에 적합한 역사적인 색조 모음집A Tint Book of Historical Colours Suitable for Decorative Work』을 발간했다. 이 책은 과거의 색상 견본들을 다시 출판해 달라는 지속적인 요구에 대한 응답이었다. 파슨스사는 '건축가, 장식 예술가, 색채 연구가들에게 도움이 될 수 있도록' 모음집 발간에 심혈을 기울였다. 모음집은 연한 초록과 금빛 물결무늬 장식의 표지와 면지로 우아하게 제본되었다. 수록된 물감들이 모두 회사에서 판매되던 것이었기 때문에, 이 책은 근본적으로는 매우 정성을 들인 회사 광고물이기도 했다.

색들은 역사적인 시기와 물감 유형, 양식이나 주제에 따라 분류되었다. 이를테면 이집트의 색, 동양의 색, 티리언퍼플Tyrian Purple(고대 지중해 연안의 고둥에서 추출되었던 염료로, 고둥이 주로 고대 페니키아의 항구 도시인 티레Tyre에서 서식했기 때문에 이러한 명칭을 얻게 되었

다: 역주), 에트루리아레드Etruscan Red와 반암斑岩, 폼페이의 색, 메디치블루, 무어의 색Moorish Colours(무어는 아프리카 북서부에 살았던 이슬람 종족으로, 8세기에 스페인을 점령했다: 역주), 윌리엄 왕과 메리 여왕, 조지 왕조 시대의 녹색, 델프트 도자기 색Delft Ware Colours(델프트는 네덜란드 서부의 도자기 산지: 역주) 등이 있었다. 이 같은 견본들 앞에는 색상 목록이 붙어 있었으며 마지막 장에는 회사의 '색채 설계 서비스'를 비롯해서 공급할 수 있는 페인트와 에나멜의 종류를 기재했다. 각 장에는 특정한 색상 집단에 대한 정보를 짤막하게 정리해 두었다

파슨스는 제2차 세계 대전 동안에 부지를 옮겨 가면서도 『색조 모음집』을 계속 발간했다. 이 책은 1961년까지 최소한 6차례나 다시 인쇄되었는데, 페인트가 많이 부족했던 시기의 다채롭고 고급스러운 색상의 실내 장식에 대한 갈망을 잘 보여준다. 회사는 1960년대에 문을 닫았지만, 이 책의 영향력은 여전히 남아 있다. 파슨스의 마지막 경영자는 세상을 떠나기 직전에 페이퍼 앤 페인트에 색상 모음집과 관련된 일체의 내용을 넘겨 주었다.[170] 런던에 본사를 둔 페이퍼 앤 페인트는 1960년에 로버트 바티가 설립한 회사로, 그의 손자인 패트릭 바티가 1980년대에 회사를 합병한 이래 '역사적인 색상' 컬렉션을 다시 발간하고 있다. 페이퍼 앤 페인트는 1950년에 파슨스가 출간한 모음집의 네 번째 판에 근거해서 112장짜리 색상 카드를 생산했다. 여기에 소개하는 책이 바로 그 네 번째 판이다.[168]

**168**
파슨스의 『색조 모음집』은 특정한 주제나 역사적 시기에 따라 풍부한 색채 계획을 볼 수 있도록 제작된, 기발하면서도 멋진 참고서였다.

**169**
20세기 초에 런던 롱 에이커
엔델가 8번지의 원래 회사
부지에서 토마스 파슨스가
만든 두 장의 작은 '색상 카드'
견본.

**170**
파슨스의 『색조 모음집』을
토대로 런던의 페이퍼 앤
페인트사가 수작업으로 칠해서
만든 두 장의 색상 카드.

# 스테인드글라스
## 새로운 교회 건축

영국 서식스 대학교 캠퍼스에 있는 둥근 모양의 미팅 하우스 예배당은 1966년에 지어졌다.[173] 이 건물은 20세기의 사원 건축에 사용됐던 색채 문양을 잘 보여준다. 건축가 배질 스펜스 경은 스테인드글라스에 대한 교회의 전통을 따르면서도 건물의 둥근 모양과 컬러 스펙트럼을 결합하면서 색채의 투명도와 대비를 활용했다. 이 같은 독특한 표현을 할 수 있었던 것은 그가 몇 해 전에 세간의 이목을 끌며 완성한 코번트리 대성당 재건축 프로젝트 덕분이었다. 스펜스 경은 코번트리 대성당을 건축하면서 유리 부분은 주로 존 허턴이나 존 파이퍼 같은 예술가들에게 맡겼다. 이들은 각각 맑은 유리에 성인과 천사가 조각된 서쪽 창문과 크고 다채로운 동쪽의 세례실 창문을 디자인했다. 파이퍼가 디자인한 동쪽 창문은 노랑을 중심으로 스펙트럼이 원형으로 배열되어 있는데, 성당의 규모에 맞게 기념비적이었으며 추상적이었다. 스펜스는 코번트리 성당보다 훨씬 작았던 미팅 하우스 예배당에서는 채색된 판유리 460장과 강화 콘크리트 벽돌로 쌓은 14층짜리 벌집 문양을 만들어 냈다. 이 판유리들을 통해 들어온 빛은 계절

과 시간에 따라 끊임없이 변하며 공간을 비춘다. 밤에 조명을 켜고 밖에서 바라본 원통형의 건물은 형형색색의 빛을 내는 전등 같다.

스펜스는 의도적으로 서로 다른 재료들끼리 짝을 지었다. 가장 눈에 띄는 것은 아주 얇아서 깨지기 쉬운 색유리를 거친 콘크리트 벽돌 사이에 그대로 끼워 넣은 방식이다. 그는 '각자의 색을 지닌 창문으로 구성된 완전한 스펙트럼'을 만들어 내려고 했다. 그러나 모든 유리가 단일한 색을 낸 것은 아니었다. 예배당의 창문들은 전반적으로 동쪽의 녹색조부터 시작하여 제단 위 북쪽의 노랑과 하양으로 이어지고, 자오선을 지나 서쪽에는 짙은 빨강과 파랑이 놓이는 색채 계획을 따르고 있었다. 여기에서 원은 생명의 순환 주기를 암시하는 상징적인 용도로 사용되었다. 기독교의 일 년 열두 달은 건축에서 안전하고 깨지지 않는 원의 형태로 표현된다.

창문 구멍이 갖는 상징은 무척 미묘해서 다양한 해석의 여지를 남긴다. 색유리 영역이 따로 분리되지 않은 채 모든 색조가 서로 섞이며, 각각의 영역에는 또 다른 영역의 요소들이 포함되어 있다. 결정적

**171**
배질 스펜스의 미팅 하우스 예배당에 설치된 채색 판유리 460장을 그린, 샘 앨런의 색상 설명표.

**172**
샘 앨런은 스펜스의 판유리 색채 레이아웃을 건물의 둥근 평면과 낮 동안 자연광의 움직임, 전체적인 장식적, 구조적 특징들과 관련시켜서 해석했다.

**173 [다음 장]**
미팅 하우스에서 채색된 유리를 통해 햇빛이 들어오고 있다.

인 특징은 똑같은 판유리가 하나도 없다는 점이다. 이러한 각각의 판유리는 스펜스의 다른 건물들을 이해할 수 있는 통로가 된다. 스펜스의 색채 계획을 기독교적으로 해석할 수도 있다. 제단 위의 노랑과 하양은 신성한 빛을 나타내며, 서쪽의 짙붉은 색조는 그리스도의 희생과 피를 상징한다는 식으로 말이다. 스펜스는 색채의 상징에 대해 특별히 언급하지는 않았다. 그러나 이 디자인으로 '인류의 다양성을 통일된 원의 형태로 통합하고자 했다'고 넌지시 말한 적은 있다. 그가 각 판유리의 위치에 대해 신중하게 고민했다는 사실을 보여주는 도면이 몇 장 있다. 이 도면에는 창문을 내는 기준을 비롯해서 프렌치셀레늄 빨강, 주황, 노랑 중 어떤 안료를 쓸지에 대한 메모도 남아 있다. 스펜스가 남긴 원본 도면에는 색이 칠해져 있지 않지만, 2014년에 서식스 대학생이었던 샘 앨런이 예배당의 완전한 색표를 만들어 냈다.[171, 172] 이 색표는 색에 대한 스펜스의 세심한 공간 배열을 이해하는 데 도움이 된다.

현대의 교회 건물에서 창문에 색채의 상징과 순서를 활용한 사례를 많이 찾아볼 수 있다. 베를린에 있

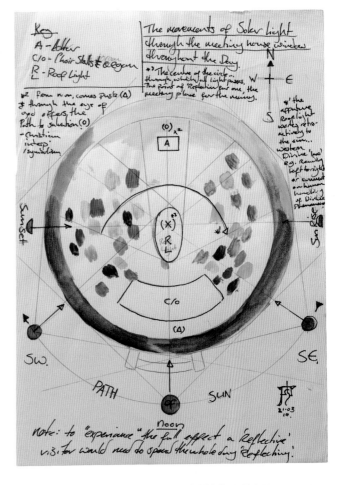

# 영적인 색인 파랑이 공간을 압도하는 한편으로,
# 다른 원색이 조금씩 더해져 분위기를 고양시킨다.

는 카이저 빌헬름 기념 교회의 6각형 건물과 종탑도 그러한 경우이다.[174] 이 교회는 1959년과 1963년 사이에 에곤 아이어만의 디자인으로 지어졌다. 원래 교회는 코번트리 대성당과 마찬가지로 제2차 세계 대전에서 폭격으로 폐허가 되었고, 아이어만은 여기에 새로운 무언가를 세워야만 했다. 아이어만도 스펜스처럼 기하학과 색상을 독특한 패턴에 따라 단순하고 명확하게 결합시키기로 했다. 아이어만의 디자인에서는 파랑이 영적인 색으로서 주요한 역할을 담당한다. 그리고 각각의 파랑 사각형 안에 다른 원색들이 미세하게 포함되면서, 더욱 숭고한 분위기가 조성된다.

게르하르트 리히터가 디자인한 고딕풍의 쾰른 대성당 남쪽 트랜셉트(십자형 교회의 좌우 날개 부분: 역주) 창문은 색유리 디자인을 교회에 적용한 최근의 사례로 자주 언급된다.[175] 중세 시대부터 있었던 20미터 높이의 원래 창문은 제2차 세계 대전 중 폭격으로 파괴되었는데, 리히터가 작업하기 전까지는 투

명 유리만 다시 끼워진 상태였다. 리히터가 2007년에 완성한 디자인은 가로세로 9.6cm의 정사각형 유리 그리드 11,263개와 72개의 각기 다른 색으로 구성되어 있다. 유리 그리드가 만들어내는 패턴은 완전히 추상적이었는데, 컴퓨터의 픽셀과 비슷한 모양이다. 리히터는 오랫동안 색의 순서와 컴퓨터가 특별하게 생성해내는 색표에 관심을 가지고 이 같은 패턴을 완성했다. 그는 쾰른 대성당의 창문을 통해 무작위로 만들어지는 색채 조합의 아름다움을 표현했다. 스펜스, 파이퍼, 아이어만 등의 다른 중세 교회 유리 디자이너들과는 대조적으로 그의 패턴은 무작위적이다. 리히터는 컴퓨터 프로그램을 이용해서 색을 만들어 냈다. 그가 유일하게 의도적으로 한 것이라고는 그저 첫 번째 색을 선택하는 일이었다. 빛의 색깔이 연출하는 시각적인 효과 덕분에 인테리어는 인상적으로 빛나고 있지만, 리히터가 디자인한 창문에서 색채의 상징주의를 얘기하기는 어렵다.

**174**
베를린에 위치한 에곤 아이어만의 카이저 빌헬름 기념 교회는 오랫동안 이어져 온 파랑의 정신적 연상 작용을 보여준다.

**175**
게르하르트 리히터는 컴퓨터 예술작품을 만드는 것으로 유명하다. 리히터는 컴퓨터 기술을 이용해서 전통적인 스테인드글라스 창문을 현대적으로 해석했다.

# 하늘과 바다
## 자연계의 색상환

18세기의 박물학자와 탐험가들은 사이아노미터 cyanometer라는 도구를 사용해서 하늘이 얼마나 푸른지를 기록했다. 휴대할 수 있는 이 단순한 장치는 스위스의 물리학자 오라스 베네딕트 드 소쉬르가 1789년에 발명했다. 여기에는 하양부터 검정까지 푸른 색조 53가지가 번호 순서대로 배열되어 있다.[176] 사이아노미터에 쓰인 파랑 물감은 18세기 전환기에 발명된 프러시안블루였는데, 화학적으로 생산된 최초의 '현대적인' 안료로 간주된다.

드 소쉬르는 알프스 산악 여행을 하면서 사이아노미터로 하늘이 얼마나 파란지 측정했다. 그의 친구인 독일의 박물학자 알렉산더 폰훔볼트는 1799년부터 1804년까지 남미를 여행하면서 사이아노미터를 가지고 다녔다. 조금 엉뚱해 보이기는 했지만, 사이아노미터로 측정한 결과는 하늘의 색깔이 대기 중의 입자들에 의해 영향을 받는다는 과학적인 발견으로 이어졌다.

그즈음 예술계에서 자연의 색으로 이루어진 색상환을 다시 만들고 있었다. 스펜서 핀치는 자연 현상을 관찰해서 그림을 그리는 미국 화가였다. 그는 마치 19세기 초의 풍경화나 인상주의 화가라도 되는 것처럼 변화하는 대기의 조건 속에서 장소의 모습을 꼼꼼하게 기록하거나 자신이 꿈에서 본 색깔들을 표로 만들었다. 그 다음에 이러한 관찰과 기억을 사진, 스케치, 동영상 같은 새로운 매체에 담아 두었는데, 이러한 과정은 주로 수채화나 유화로 그린 추상화라는 결과물로 나타나기도 했고 때로는 라이트박스와 필터 등이 포함된 좀 더 복잡한 설치 작업이 되기도 했다. 한 작품에서 그는 꿈에서 본 색 중 어울리는 색을 조합하여 얼룩무늬 그림을 그렸다. 이는 완전히 주관적인 인식을 그에 대한 물질적인 표현과 연결하는 일이었다.

핀치는 2010년에 영국 남해안의 바다색을 2, 3주 동안 관찰하면서 색조들마다 팬톤 컬러를 맞춰 보았다. 그리고 직접 관찰한 100가지 색을 깃발 100개에 단색조로 염색했다. 그는 이 100가지 팬톤 색 견본을 가장자리에 배치하여 구멍을 통해 바다색을 맞춰볼 수 있는 회전 색상환을 제작했다.[177] 〈물의 색〉이라고 이름 붙인 이 설치작품은 2011년에 개최된 제2회 포크스턴 트리엔날레를 맞이하여 영국 해협을 바라보는 켄트주 포크스턴에 세워졌다. 트리엔날레 기간에는 매일 아침 바다의 색을 관찰해서 같은 색 깃발을 마을에 게양했다. 깃발은 이제 없지만 색상환은 남아 있어 지나가는 사람들은 그때그때 바다의 색을 관찰하고 기록할 수 있다.

이 색상환 두 개는 수백 년 동안 예술과 과학 사이에 미묘하게 걸쳐 있던 문제를 잘 보여주는 사례이다. 둘 다 자연 현상을 관찰하고 표시하려고 만든 비교적 단순한 도구들이다. 더불어 둘 다 놀랄 만큼 다양한 색조의 범위를 나열하고 있다. 하지만, 그와 동시에 자연계의 미묘한 차이를 모두 알아내는 것은 불가능한 일이라는 사실도 깨닫게 한다. 바다가 색상환에 포함된 100개의 색보다 더 많은 색을 나타낸다는 것은 명백하다. 그리고 하늘의 푸른색도 53개의 색조보다는 확실히 많다. 이 색상환들은 현상을 이해하고 패턴을 찾아내며 질서를 발견하려는 인간의 갈망이 담겨 있다는 점에서 나름대로의 가치를 지니는 아름다운 물건들이다. 그러나 결과적으로는 모두 치밀하지 못하고 개념적이며 불완전한 색상환에 불과했다. 낭만주의 예술가들은 과학적인 도구와 학술 문헌을 참고하면서 대기의 상태를 세세하고 정확하게 관찰했던 것으로 알려져 있다. 그러나 그 결과는 그림으로밖에 표현될 수 없었다. 핀치는 이 같은 기능을 지닌 측정 도구를 만들어 낸 셈이다. 그런데도 이 도구가 예술작품으로 간주되는 것을 보면, 색채 인식이란 결국 주관적인 것이라고 할 수밖에 없다.

**176**
사이아노미터는 하늘에서 보이는 푸른색을 정확하게 기록하기 위해 발명된 도구로, 18세기에 처음 쓰이기 시작했다.

**177**
스펜서 핀치, 〈물의 색The Colour of Water〉, 2010. 이 작품은 현대의 사이아노미터 같은 특징을 가지고 있다. 하지만 체계적으로 배열되지는 않았으며, 하늘이 아닌 바다의 색깔을 표시하기 위해 제작되었다.

# 살아남은 무지개
## 현대미술과 문화에 남은 뉴턴의 유산

> **66**
>
> **빛을 무지개색으로 굴절시키는 프리즘 이미지에서
> 요즘 사람들은 아이작 뉴턴보다는 핑크 플로이드를 떠올린다.**
>
> **99**

아이작 뉴턴이 17세기 말에 무지개의 수수께끼를 풀어낸 덕분에 예술가들은 많은 영감을 얻을 수 있었다. 무지개의 다양한 색은 빛에서 나오는 것이지만 주로 어둠과의 관계 속에서 경험되는 것으로 설명되었는데, 이는 가장 명쾌하게 드러나는 현대적인 개념이자 이미지였다. 무지개의 스펙트럼은 순수하고 단순하면서도 보편적인 순서로 받아들여졌으며, 다양한 방식으로 활용되었으나 주로 반지나 바퀴 또는 프리즘을 통과하는 빛으로 묘사되었다. 이는 특히 다이어그램으로 나타낼 때 시각적이고 개념적으로 강력한 영향력을 갖게 된다. 그래서 무지개 스펙트럼은 다양한 형태와 장르, 주제를 막론하고 예술과 문화 분야에서 인기 있는 모티프였는데, 특히 그래픽 디자인에서 자주 사용되었다.

영국의 밴드 핑크 플로이드는 프리즘을 이용해서 백색광을 분리시켰던 뉴턴의 실험을 그대로 가져다 사용했다. 이제는 아이콘이 된 핑크 플로이드의 1973년 음반 〈더 다크 사이드 오브 더 문〉 레코드판 재킷은 뉴턴의 실험에서 영감을 얻은 것이었다.[178] 이 재킷은 스톰 소거슨이 운영하던 런던의 힙노시스Hipgnosis 스튜디오에서 디자인한 것으로, 일러스트레이션은 조지 하디의 작품이었다. 테두리가 없는 검은 배경 위에 정삼각형 프리즘의 윤곽선이 보인다. 그것은 뉴턴의 어두운 실험실과 앨범의 제목을 동시에 암시하는 듯하다. 왼쪽에서 삼각형으로 들어온 가느다란 빛의 흰 선이 6개의 분광색으로 나뉘어 반대쪽으로 나온다(많은 화가들의 색상환에서 그랬듯 뉴턴이 제안한 7색에서 남색이 빠져 있다). 이 색띠는 레코드 재킷의 안쪽으로 이어져서 음향 파장의 이미지로 바뀐다. 이를 통해 뉴턴이 이야기한 바 있던 색과 음악, 리듬 사이의 유사점은 현대에도 논의되고 있다. 이 이미지는 이러한 맥락 아래 라이브 공연의 정교한 광선 쇼를 포함해서 핑크 플로이드의 시각적이고 청각적이며 관능적인 느낌을 독특한 방식으로 보여준다. 〈더 다크 사이드 오브 더 문〉 레코드 재킷은 너무 유명해졌다. 그래서 요즘 사람들은 프리즘이 빛을 무지개색으로 굴절시키는 이미지를 본다면 대부분 아이작 뉴턴보다는 핑크 플로이드를 떠올릴 것이다.

**178**
핑크 플로이드의 아이콘인 〈더 다크 사이드 오브 더 문 *The Dark Side of the Moon*〉의 레코드판 표지 그림은 뉴턴의 획기적인 실험을 인용한 것이다. 이 프리즘과 백색광 이미지에서도 남색은 생략된 채 6개의 분광색만 묘사되고 있다.

많은 현대 예술가들이 색 순서의 보편적인 아름다움과 무지개를 상징적으로 활용하여 직간접적으로 뉴턴의 스펙트럼을 보여주고 있다. 미국의 예술가인 타이리 캘러핸은 1930년대에 나온 수동식 타자기에 가시 스펙트럼의 색상을 덧입혔다. 즉, 그는 색을 알파벳으로 치환하여 그림 제작 과정을 기계적인 시스템으로 대체했다.[179] 누군가는 페인트를 덕지덕지 바르는 기계적인 그림 생산 공정을 비판할 수도 있다. 그러나 이 같은 반응에는 뉴턴이 딱딱한 과학으로 무지개의 낭만을 없애버렸다는 19세기 초의 비난이 그대로 재현되고 있는 셈이다. 캘러핸의 〈색채 타자기〉는 색의 순서를 정하는 또 하나의 방식이 된다. 이는 색을 물감 상자나 팔레트 또는 색표에 배열하는 행위와 마찬가지라고 할 수도 있겠지만, 여기에서는 개념예술로 소개하고자 한다.

멕시코 태생의 예술가 가브리엘 다우는 색실, 좁은 나무판, 작은 고리만으로 구성적인 공간 안에 무지개를 '직조했다'.[180] 그는 유색 광선 느낌을 주는 이 조각작품을 통해 물질성과 비물질성이라는 개념에 의문을 제기한다. 여기서 물질성은 한정적이며 이중적이다. 각각의 요소들은 염색한 실로 만들었으며, 전시될 장소에 맞추어 특별히 구성되었다. 하지만 멀리서 볼 때 이것들은 유색 광선처럼 보이며, 색 또한 뒤섞인다. 개별 요소들은 가까이 가야지만 구별할 수 있다. 이 직조 무지개 시리즈의 제목은 〈플렉서스〉라는 의학 용어로, 복잡하게 얽혀 있는 신경과 혈관의 연결망을 뜻한다. 뉴턴이나 색 순서를 의도적으로 언급하지는 않았지만, 다우는 '플렉서스가 자연계의 혼돈 속에 본질적인 질서가 존재한다는 것을 일깨워준다'고 설명했다.

무지개나 유색 광선의 순간적이고 비물질적인 속성은 색채 스펙트럼에 또 다른 상징적 관점을 더해 준다. 많은 개념예술가들과 설치미술가들이 만질 수 없는 것을 만질 수 있게 하는 방법을 찾아 왔

**179**
타이리 캘러핸, 〈색채 타자기│*Chromatic Typewriter*〉, 2013.
캘러핸은 이 작품을 통해 '색을 써서 나타낸다'는 생각을 보여준다. 캘러핸의 색 순서는 활자로 조판된 대문자와 소문자의 다양한 조합에 따라 다르게 나타난다.

다. 다양한 형식으로 색의 순서에 대해 실험하고 있
는 아이슬란드계 덴마크 예술가 올라푸르 엘리아
손의 예술 세계에서 유색 광선은 핵심적인 역할을
한다. 올라푸르는 2005년에 발표한 〈컬러 스펙트
럼 시리즈Colour Spectrum Series〉에서 색이 칠해진 사
각 액자들을 전시장 벽에 배열함으로써 무지개 패
턴을 선으로 나타냈으며, 2015년에는 유리 색상환
〈다색 관심〉[183]을 발표했다. 또 2014년에는 영국 테
이트 미술관이 개최한 19세기 초의 영국 풍경화가
J. M. W. 터너의 그림 7점에 사용된 빛과 색에 대한
전시에 참여하여 〈터너 색 실험 시리즈Turner Colour
Experiments series〉라는 이름으로 색상환들을 그렸는
데, 이는 슈브뢸의 색상환 석판화들(96~99쪽 참조)과
묘하게 닮아 있다. 더불어 엘리아손은 뉴턴을 그대
로 받아들여 암실에서 렌즈와 프로젝터를 이용해서
원형 무지개를 꾸준히 제작하고 있다.

좀 더 큰 규모의 설치 프로젝트에서 엘리아손은
방문객들이 컬러 스펙트럼을 물리적으로 체험할 수
있는 공간을 만들어 냈다. 이러한 프로젝트 중에서
가장 규모가 큰 작품은 〈당신의 무지개 파노라마〉
로, 길이 150미터의 무지개 산책로다.[181, 182] 이 작
품은 목재, 강철, 색유리로 제작되었는데, 2006년부
터 2011년까지 덴마크의 ARoS 오르후스 미술관 옥
상에 설치되었다. 방문객들은 원형으로 된 가시 스
펙트럼을 걸어서 통과하며, 그들의 움직임에 따라
도시의 색이 변화하는 모습을 감상하게 된다. 건물
아래쪽의 거리를 포함해 도시 곳곳에서 투명하면서
도 완전한 이 색상환을 볼 수 있다. 무지개 길 위를
지나다니는 사람들의 실루엣과 함께 보이는 이 색
상환은 마치 빌딩에 착륙하려는 듯 어딘가에 매달
려 있는 것처럼 보이기도 한다. 햇빛의 강도와 각도
에 따라 무지개 길의 색깔은 끊임없이 바뀐다.

**180**
가브리엘 다우.
〈플렉서스*Plexus*〉, 2015.
미국 스미소니언 박물관 렌윅
캘러리에 전시되어 있다.
15가지의 색실로 이루어져
있을 뿐이지만, 가시광선의
스펙트럼을 완벽하게
보여준다.

**183**

올라푸르 엘리아손, 〈다색 관심*Polychromatic Attention*〉, 2015.

〈다색 관심〉은 수정 유리 구슬 24개로 이루어진 색 원이다. 색조는 구슬 안에 주입한 유색 크롬의 오목한 표면에 의해 생성된다. 색조의 단계에 따른 가시 스펙트럼이 완전한 원의 형태로 표현되었다. 표면의 반사가 심해서 빛, 물, 고체 물질의 경계가 시각적으로 모호해진다.

**181, 182**

〈당신의 무지개 파노라마*Your Rainbow Panorama*〉는 덴마크의 ARoS 오르후스 미술관 옥상에 설치된 색유리 길이다.

이는 관람객에게 마치 거대한 가시 스펙트럼에 에워싸인 듯한 느낌을 주며, 바깥에서 볼 수 있을 뿐만 아니라 안에 들어가 볼 수도 있다.

# 색과 다시 사랑에 빠지다

데이비드 배첼러는 색에 대한 생각을 예술작품과 글로 표현하는 영국의 예술가이다. 하지만 사실 색만이 그의 모티브가 되는 것은 아니다. 색뿐만 아니라 색의 부재도 그에게 영감을 주기 때문이다. 배첼러는 저서 『어둠 속에서 빛나는 것과 어슴푸레한 것 *The Luminous and the Grey*』(2014)에서 지난 20년 동안에는 색이 고려할 가치가 있다고 생각하지 않았으며, 20세기 후반의 개념예술에서도 흑백을 소극적으로 받아들였을 뿐이라고 회고한다. 당연히 그의 초기 작품은 단색조의 캔버스와 흑백의 목재-유리 구조물 같은 것들이다. 배첼러가 색을 '발견한' 것은 완전히 우연한 일이었다. 1993년의 어느 날 그는 작은 조각작품의 한쪽 면에 강렬한 마젠타색을 충동적으로 덧칠했고, 그러다 어느 순간 작업실의 흑백 인테리어를 배경으로 갑자기 그 작품이 뚜렷해지는 것을 보았다. 그리고 그는 문득 현대미술과 디자인에서 색이 부재하는 현상에 의문을 갖게 되었다. 그는 그때부터 색을 예술적, 개념적, 지적으로 받아들이기 시작했다. 그러면서도 저술가이자 예술가로서 그의 작업의 핵심은 우리가 색과 맺는 양면적 관계를 찾아내는 데 있었다.

배첼러는 2000년에 『크로모포비아*Chromophobia*』(색채공포증)라는 긴 에세이를 발표했다. 여기에서 그는 당시 서양에서 일고 있던 흰 여백에 대한 집착과 색에 대한 오랜 혐오감에 대해 이야기한다. 배첼러는 샤를 블랑이 1867년에 쓴 『데상 예술의 문법: 건축, 조각, 회화』와 같은 책을 읽고 또 읽으며 색에 대한 공포와 기피의 오랜 전통을 파헤쳤다. 『크로모포비아』는 색이란 여성적이고 위험하며 부차적인 데다 원시적이고 그저 장식적인 부가물일 뿐이라는 편견에 인상적인 방식으로 이의를 제기한다. 배첼러는 1846년 이후의 색채 관련 명문 선집을 편집, 발행하기도 했다. 그는 이러한 과정을 거치며 우리와 색의 관계가 얼마나 복잡한지, 그리고 색에 대

한 생각들이 어떻게 글로 표현되었는지를 깊이 이해하게 되었다. 『어둠 속에서 빛나는 것과 어슴푸레한 것』역시 색이 시작되고 끝나는 경계의 지점에 대해 다루고 있다. 여기서 색이 없는 어슴푸레함은 죽음과 퇴락, 부재를 연상시킨다.

2차원적이거나 3차원적인 배첼러의 예술에서 흑백을 포함한 짙은 순색과 조명, 색의 순서는 반복해서 등장한다. 색채 이론의 영향은 〈크로모코셔〉라는 이름의 2015년도 설치 작품에서 특히 잘 나타난다.[185] 이 작품은 색이 바뀌는 대형 고리 모양의 LED 전등인데, 영국 남부의 도시 밀턴킨스의 MK 갤러리 입구 위에 설치되었다. 매번 하나의 색을 내는 이 고리는 한 시간 동안 스펙트럼 전체를 한 차례 훑고 지나간다. 2004년부터 2007년에 걸쳐 만든 〈매직 아워〉 같은 좀 더 초기의 작품 또한 형광색으로 빛나는 다양한 색채를 보여준다.[184] 어두운 방에 라이트 박스가 쌓여 있고, 여기서 나온 빛이 마주하는 흰 벽을 향해 발산된다. 그의 작품을 보면 뉴턴이 암실에서 빛과 프리즘으로 했던 실험이나 그의 라이벌이었던 괴테가 색은 빛과 어둠이 만나는 공간에서 창조된다고 했던 말이 문득 떠오른다. 이는 그가 의도한 것일 수도 있다.

184, 185
데이비드 배첼러의 〈매직 아워*Magic Hour*〉와 크로모코셔 *Chromocochere*〉는 비디오를 사용해서 비물질적인 색과 예술을 하나로 결합시키고 있다. 지난 수백 년 동안 예술에 있어서 종이나 캔버스 같은 바탕을 비물질적인 색으로 물들인다는 것은 생각할 수 없는 일이었다.

# Pantone®이
# 색의 기준을 세우다

오늘날에는 예술, 디자인, 인쇄, 실내 장식 분야에서 색을 선택하고 결합하는 데 도움이 되는 색상 체계들이 많이 나와 있다. 색과 물감을 취급하는 대부분의 회사들이 색표와 색 견본, 카탈로그를 제공한다. 그 종류 역시 저렴한 가정용 페인트 안내서에서부터 보다 정교한 주문 제작 견본집에 이르기까지 무척 다양하다. 그리고 팬톤 같은 몇몇 회사들은 디자인, 상표 제작, 인쇄, 산업, 예술 부문에서 국제적으로 통용될 수 있는 포괄적인 표준 색상 체계를 만들어 내고 있다. 팬톤은 1963년에 형형색색의 팬톤 매칭 시스템Pantone Matching System®을 내놓음으로써 인쇄 산업에 혁신을 가져왔다. 이는 세계 어디에서든지 색상을 정확하게 선택하며 일정하게 표현하고 재생할 수 있는 혁신적인 시스템이었다. 팬톤 매칭 시스템에서는 독점 등록된 번호 체계에 따라 색이 표준화되어 있으며, 이는 지금 팬톤의 아이콘이라고 할 수 있는 컬러 칩으로 제공된다.

팬톤은 최초로 컬러 가이드를 소개한 이래 색채 인쇄 산업계에서 확고하게 인정을 받게 되었을 뿐만 아니라 취향을 선도하는 역할도 하게 되었다. 팬톤 색채 연구소는 1986년부터 소비자 색채 선호도 조사를 진행하며 심리학과 디자인에 있어서 색채의 역할을 연구하고 있다. 더불어 새롭고 의미 있는 컬러 차트와 지침, 목록 또한 다양하게 만들어 내고 있다. 1993년부터는 뉴욕 패션 위크에 계절에 따른 색채 동향으로 10대 색상을 발표하고 있으며, 2000년부터는 한 시기의 지구촌 문화를 반영하는 '올해의 색채'를 선정하면서 색과 색채 산업에 언론과 소셜 미디어의 관심을 모으고 있다. 팬톤은 색채를 하나의 생활 방식으로 보는 입장에서 다양한 제품을 내놓는다. 여기에는 다양한 문구류나 머그잔과 함께 팬톤 컬러 시스템에 들어 있는 색들을 소개하는 제품들도 포함되어 있다.

**186**
팬톤의 모듈러 시리즈. 1,867개의 팬톤 지정색이 포함되어 있으며, 각각의 색에 대한 잉크 배합 방식을 제공한다.

# 용어

**가법혼색** Additive Colour
비물질적인 색이라고도 한다. 가법혼색 또는 비물질적인 색은 여러 가지 빛의 색을 혼합하여 만들어진다. 빨강, 초록, 파랑은 가장 일반적으로 사용되는 비물질적인 원색이다. 이 세 가지가 모두 똑같은 강도로 겹쳐지면 백색광이 나오게 된다. 비물질적인 색은 영화에서 쓰이는 모든 색의 기본이 된다.

**가시 스펙트럼** Visible Spectrum
스펙트럼을 통과한 광선 중에서 사람의 눈으로 볼 수 있는 부분이다.

**감법혼색** Subtractive Colour
물질적인 색이라고도 한다. 감법혼색 또는 물질적인 색은 인쇄에 이용되며 빛의 반사 및 흡수와 관련된다. 일차색은 빨강, 파랑, 노랑이며 서로 섞여서 다른 색이 나오게 된다. 이것은 빛의 파장이 부분적으로 또는 전체적으로 감산(즉 흡수)되는 데 따른 것이다. 빨강, 파랑, 노랑을 정확히 같은 양만큼 섞으면 검은색이 나온다.

**계몽주의** Enlightenment
17세기에서 18세기에 걸쳐 유럽에서 전개된 지식 철학 운동이다. 자유, 민주주의, 이성을 사회 공동체의 주요 가치로 삼았다.

**광학적 혼합** Optical Mixing
서로 다른 색 두 가지를 나란히 배치하여 다른 색처럼 보이게 하는 효과이다. 팔레트에서 미리 색을 섞지 않는 이 기법은 인상파 화가들을 비롯해서 여러 그룹들이 활용했다.

**낭만적** Romantic
낭만적이라는 용어는 18세기 후반에서 19세기 초에 이르는 시대의 예술, 문학, 음악 스타일을 이르는 말로 쓰였다. 이 시기의 특징은 개성, 감정, 드라마, 자연계에 대한 관심이라고 할 수 있다. 낭만주의는 고전주의의 제약으로부터 벗어나려는 변화를 보여준다. 픽처레스크와 숭고도 참조할 것.

**단색조** Monochromatic
밝기, 즉 명암은 다르지만 오직 한 가지 색만 들어 있거나 사용된다는 의미이다. 그러나 어떤 색 하나가 주도적으로 사용된 작품을 통칭하는 데 쓰이기도 한다. 회색처럼 색상이 없는 색을 의미하는 경우도 있다.

**명암** Value
밝기라고도 한다. 색의 상대적인 밝고 어두운 정도를 나타낸다.

**물질적인 색** Material Colour
감법혼색과 가법혼색 참조.

**바우하우스** Bauhaus
1919년 독일에서 시작된 혁신적인 예술, 건축, 디자인 학교이다. 교육 목표는 순수미술과 응용미술을 하나로 합치는 것이었으며 급진적인 미니멀리즘, 간결한 선, 순수한 색, 튼튼한 재료를 중시했다. 바우하우스에서는 강의와 실습을 병행하여 색채 이론을 가르쳤다.

**밝기** Tone
명암 참조.

**보색** Complementary Colour
색상환에서 서로 반대쪽에 오게 된다. 일차색의 보색은 다른 두 일차색을 섞어서 만들 수 있다.

**비물질적인 색** Immaterial Colour
가법혼색과 감법혼색 참조.

**산업 혁명** Industrial Revolution
생산 공정이 새로운 방식으로 바뀌는 것을 의미한다. 1760년에서 1820년과 1840년에 이르는 시기에 유럽과 미국의 농촌 사회는 산업화된 도시 사회가 되었다.

**삼차색** Tertiary Colours
빨강과 초록처럼 일차색과 이차색을 혼합하거나 결합해서 만들어진다. 이차색 두 가지를 결합하면 갈색, 회색, 검정 같은 우중충한 색이 나온다. 색상환에서는 올리브그린처럼 일차색과 이차색 사이의 다소 미묘한 단계도 생길 수 있다.

**색상** Hue
색, 즉 색깔이며, 빨강, 초록 등으로 구분할 수 있게 하는 성질이다. 색상은 어떤 대상이 방출하거나 반사하는 빛의 파장에 따라 달라지며, 채도나 색조와는 무관하다. 순백과 검정 그리고 회색은 색상이 없다.

**색상환** Colour Wheel
일차색, 이차색, 삼차색과 보색과의 관계를 보여주기 위해 사용되는 원모양의 다이어그램이다. 아이작 뉴턴이 색을 설명하기 위해 처음 도입하면서 널리 알려지게 되었다. 뉴턴 이후 여러 가지 유사본이 나왔는데, 둥근 형태만 있는 것은 아니다.

**석판** Lithography
기름과 물이 서로 밀어내는 성질에 기초를 둔 인쇄 공정이다. 평평한 석판이나 금속판에 기름을 칠해서 프린트에 필요한 부분을 제외하고 잉크가 묻지 않도록 한다.

**순색** Pure Colours
원색이나 일차색이라고도 하며, 어떠한 종류의 색이냐에 따라 달라진다. 물질적인 색, 즉 감법혼색일 때에는 다른 색을 섞어서는 절대로 만들 수 없는 빨강, 노랑, 파랑, 즉 RYB가 순색이다. 비물질적인 색, 즉 가법혼색에서는 빨강, 초록, 파랑, 즉 RGB가 일차색이다.

**숭고** Sublime
웅장함 또는 두려움과 외경심을 나타내는 표현이다. 숭고는 18세기 중반에 에드먼드 버크 등의 사상가들이 전개한 이론의 주요 개념이기도 하다. 버크는 숭고에 대해 마음이 느낄 수 있는 가장 강렬한 감정을 자아내는 예술적인 효과라고 정의했다. 그는 그림이나 건축에서 어두움과

우울함은 숭고를 불러일으키는 좋은 요소라고 생각했지만, 색을 이용해서 꾸며내는 저속한 화려함에 대해서는 반대했다. 픽처레스크와 낭만주의도 참조할 것.

## 스펙트럼의 색 Spectral Colour
뉴턴의 실험에서 프리즘을 이용해 백색광을 나누었듯이, 백색광이 분광되었을 때 인간의 눈에 보이는 색깔을 말한다. 개별 색들은 빛의 파장에 의해 가시 스펙트럼으로 나타나게 된다. 스펙트럼의 색, 즉 분광색은 무지개처럼 가장 짧은 파장인 보라에서부터 가장 긴 파장인 빨강까지 배열하는 것이 일반적이다. 비물질적인 색과 관련된다.

## 안료 Pigment
그림에 색을 제공하는 요소이다. 안료는 광물, 자연 염료나 합성 염료를 비롯해서 인공 혼합물에 이르기까지 다양한 재료에서 얻는다.

## 원색 Primitive Colours
순색과 일차색 참조.

## 애쿼틴트 Aquatint
인쇄판을 산으로 부식시켜서 색조 효과를 내는 인쇄술이다. 산으로 부식되어 패인 부분에 잉크가 담기게 된다.

## 에칭 Etching
광택제를 바른 동판 등의 인쇄판에 원하는 디자인을 스크래치 내듯이 긁어서 표현하는 프린트 제작 기법이다. 염산을 이 인쇄판에 부으면 노출된 금속 부분만 녹아 의도했던 디자인이 새겨지게 된다. 끝으로 광택제를 제거하고 인쇄판에 잉크를 칠해서 종이에 인쇄하는 방식이다.

## 오르피즘 Orphism
1912년에 로베르 들로네와 소니아 들로네가 발전시킨 추상적 입체파의 한 분파로, 빛과 색을 특히 중시했다.

## 유사색 Analogous Colour
색상환에서 나란히 위치한 세 가지 색을 그룹으로 묶어서 부르는 말로, 각각 일차색, 이차색, 삼차색이라고 한다.

## 인상주의 Impressionism
19세기에 프랑스에서 전개된 예술 운동으로, 실내보다는 야외에서en plein air 스케치를 통해 빠르게 그리는 화법에 기초를 두고 있다. 이 같은 즉흥적인 기법은 빛과 색에 대해 더 큰 관심을 불러일으켰다.

## 이차색 Secondary Colours
혼합색이라고도 한다. 두 가지 원색을 결합하거나 혼합하여 만들어진다. 비물질적인 색과 물질적인 색은 일차색이 다르기 때문에 이차색도 다르다.

## 일차색 Primary Colours
순색과 원색 참조.

## 조판 Engraving
날카로운 도구로 동판 등의 금속판에 자국을 새기는 프린트 제작 기법이다. 잉크를 롤러에 묻혀 판에 바르면, 금속판에 새겨진 자국에 잉크가 들어가게 된다. 이 잉크가 종이에 인쇄된 이미지로 옮겨지는 방식이다.

## 채도
색의 선명도로, 먼셀은 이를 **크로마**Chroma라는 용어로 표현했다. 채도가 높을수록 흰색, 회색, 검은색 등이 거의 섞이지 않은 순수한 색이다. 회색처럼 색상이 없는 색은 무채색 또는 단색이라고 한다.
채도를 뜻하는 다른 표현인 **포화도**Saturation는 색의 강도를 뜻한다. 포화도는 밝기, 즉 명암과 관련해서 어떤 색의 세기를 말하며, 여러 가지 조명 조건에서 진해 보이거나 옅어 보이는 정도를 뜻한다. 그래픽 예술 분야에서는 일반적으로 채도와 같은 말로 사용된다.

## 포비슴 Fauvism
1905년에서 1910년까지 앙리 마티스와 앙드레 드랭 같은 예술가들이 이끌었던 운동으로, 강렬한 색과 거친 붓질이 특징이다. 야수파라고도 한다.

## 픽처레스크 Picturesque
'그림 같은'이라고도 하며, 아름답지만 뭔가 야생적이기도 한 이상을 의미하는 말로 18세기의 풍경화에 대해 자주 쓰였다. 18세기 초 한쪽에서는 거대한 산들의 웅장한 광경이라는 숭고미를 추구하면서, 다른 쪽에서는 아름답고 평화롭고 심지어 귀여운 장면을 선호하기도 했다. 그림 같은 풍경, 픽처레스크는 그 사이에 있었다. 낭만주의와 숭고도 참조할 것.

## CIELAB
1976년에 국제 조명 위원회에서 발표한 시스템이다. 인간의 눈으로 볼 수 있는 모든 색을 수치화하여 판별할 수 있도록 하기 위해 만들었다.

## CMYK
주로 인쇄물 디자인에 사용되는 색 체계이다. 현대 색 이론에서는 사이언, 마젠타, 옐로CMY를 가장 효과적인 색채 결합으로 설명하고 있다. 사진 제판 인쇄술이 등장하면서 검은색 잉크가 추가되어, CMYK(사이언, 마젠타, 옐로, 블랙)라는 이름을 갖게 되었다. RGB도 참조할 것.

## HVC
먼셀이 고안한 융통성 있는 3차원 모델을 통해 설명되는 수치적인 색 체계이다. 구별되고 측정할 수 있는 색의 세 가지 성질, 즉 색상, 채도, 명도(명암)에 기초하고 있다.

## RGB
빨강, 초록, 파랑 빛이 더해져서 모든 색을 만들어내는 비물질적 가법혼색 시스템을 말한다. CMYK도 참조할 것.

# 참고문헌

Ackermann, Rudolph, *The Repository of Arts, Literature, Commerce, Manufactures, Fashions and Politics* (Published monthly, London: 1809–1828).

Albers, Josef, *Interaction of Color* (New Haven: Yale University Press, 1963; paperback edition, 1971).
———*Interaction of Color: New Complete Edition* (New Haven: Yale University Press, 2009).

Arrowsmith, Henry William and A., *The House Decorator and Painter's Guide; Containing a Series of Designs for Decorating Apartments, Suited to the Various Styles of Architecture* (London: Thomas Kelly, 1850).

Baretti, Joseph, *A Guide Through the Royal Academy, By Joseph Baretti Secretary For Foreign Correspondence To The Royal Academy* (London: printed by T. Cadwell
*c.* 1781).

Barnard, George, *The Theory and Practice of Landscape Painting in Water-Colours* (London: Hamilton, Adams & Co., 1855; 2nd edition, 1858).

Batchelor, David, *Chromophobia* (London: Reaktion Books Ltd, 2000).
———(ed.) *Colour: Documents of Contemporary Art* (London: Whitechapel Gallery and Cambridge, Mass: The MIT Press, 2018).
——— *The Luminous and the Grey* (London: Reaktion Books Ltd, 2014).

Benson, William, *Principles of the Science of Colour, Concisely Stated to Aid and Promote their Useful Application in the Decorative Arts* (London: Chapman and Hall, 1868).

Birren, Faber, *The Color Primer: A Basic Treatise on the Color System of Wilhelm Ostwald/A Grammar of Color: A Basic Treatise on the Color System of Albert H. Munsell/Principles of Color: A Review of Past Traditions and Modern Theories of Color Harmony* (New York: Van Nostrand Reinhold, 1969).

Blanc, Charles, *Grammaire des arts du dessin architecture, sculpture, peinture* (Paris: Jules Renouard, 1867).

Boutet, Claude (attr.), *Traité de la peinture en mignature pour apprendre aisément à peindre sans maître* (The Hague: van Dole, 1708).

British Colour Council, *The British Colour Council Dictionary of Colour Standards: A List of Colour Names Referring to the Colours Shown in the Companion Volume* (London: British Colour Council, 1934).

Burke, Edmund, *A Philosophical Enquiry into the Origin of Our Ideas of the Sublime and Beautiful* (London: printed for R. and J. Dodsley, in Pall-Mall, 1757).

Burnet, John, *Practical Hints on Colour in Painting* (London: J. Carpenter & Son, 1827).

Campbell, Richard, *The London Tradesman* (London: printed by T. Gardner, 1747).

Carpenter, Henry Barrett, *Suggestions for the Study of Colour* (Rochdale: H. B. Carpenter, 1923).

Cawse, John, *The Art of Painting Portraits, Landscapes, Animals, Draperies, Satins, &c. in Oil Colours: Practically Explained by Coloured Palettes* (London: Rudolph Ackermann, 1840).
———*Introduction to the Art of Painting in Oil Colours* (London: printed for R. Ackermann, 1822).

Cennini, Cennino (author), Mary Philadelphia Merrifield (translator), Signor Tambroni (introduction and notes), *A Treatise on Painting, Written by Cennino Cennini in the Year 1437* (London: E. Lumley, 1844; first published in Italian in 1821).

Chevreul, Michel Eugène, *Atlas. Expose d'un moyen de definir et de nommer les couleurs d'après une méthode précise et expérimentale: avec l'application de ce moyen a la définition et a la dénomination des couleurs d'un grand nombre de corps naturels et de produits artificiels* (Paris: Didot, 1861).
———*Des couleurs et de leurs applications aux arts industriels à l'aide des cercles chromatiques* (Paris: J. B. Baillière & fils, 1864)
——— *De la loi du contraste simultané des couleurs et de l'assortiment des objets colorés: considéré d'après cette loi dans ses rapports avec la peinture, les tapisseries des gobelins, les tapisseries de Beauvais pour meubles, les tapis, la mosaique, les vitraux colorés, l'impression des étoffes, l'imprimerie, l'enluminure, la décoration
des édifices, l'habillement et l'horticulture* (Paris: Pitois-Levrault et cie, 1839).
———*The Principles of Harmony and Contrast of Colours, and Their Applications to the Arts: Including Painting, Interior Decoration, Tapestries, Carpets, Mosaics, Coloured Glazing, Paper-staining, Calico-printing, Letterpress Printing, Map-colouring, Dress, Landscape and Flower Gardening, Etc. Tr. from the French by Charles Martel* (London: Longman, Brown, Green and Lo§ngmans, 1854).

Chevreul, Michel Eugène and René Henri Digeon, *Cercles chromatiques de M.E. Chevreul* (Paris: E. Thunot, 1855).

Cox, David, *A Series of Progressive Lessons, Intended to Elucidate the Art of Landscape Painting in Water Colours* (London: T. Clay, No. 18, Ludgate Hill,

London, printed by J. Hayes, 1811).
———The Young Artist's Companion or, Drawing-book of Studies and Landscape Embellishments: Comprising a Great Variety of the Most Picturesque Objects Required in Various Compositions of Landscape Scenery Arranged as Progressive Lessons (London: S. & J. Fuller, 1825).

Curwen, Harold, Printing [Puffin Picture Book series] (London: Penguin, 1948). de Lemos, Pedro Joseph, Applied Art: Drawing, Painting, Design and Handicraft (California: Pacific Press Publishing Association, 1920; reissued 1933).

Doerner, Max, The Materials of the Artist and their Use in Painting, with Notes on the Techniques of the Old Masters (New York: Harcourt Brace and Company, 1934).
——— Malmaterial und seine Verwendung in Bilde: nach den Vorträgen an der Akademie der bildenden Künste in München (München: Verlag für praktische Kunstwissenschaft, 1921).

Field, George, Chromatics, or, An Essay on the Analogy and Harmony of Colours (London: printed for the author by A. J. Valpy, Tooke's Court, Chancery Lane; and sold by Mr. Newman, Soho Square, 1817).
——— Chromatographie. Eine Abhandlung über Farben und Pigmente, so wie deren Anwendung in der Malerkunst etc. (Weimar: Verlage des Landes-Industrie-Comptoirs, 1836).
——— Chromatography, or, A Treatise on Colours and Pigments, and of their Powers in Painting, &c. (London: Tilt and Bogue, Fleet Street, 1835).
——— Rudiments of the Painters' Art: or A Grammar of Colouring, Applicable to Operative Painting, Decorative Architecture, and the Arts, 2nd edition (London: John Weale, 1858).

Fielding, Theodore Henry, Index of

Colours and Mixed Tints for the use of Beginners in Landscape and Figure Painting (London: printed for the author, 1830).
——— On Painting in Oil and Water Colours for Landscape and Portraits (London: Ackermann and Co., 1839).

Fischer, Martin, The Permanent Palette (Maryland and New York: National Publishing Society, 1930).

Gartside, Mary, An Essay on a New Theory of Colours, and on Composition in General, Illustrated by Coloured Blots Shewing the Application of the Theory to Composition of Flowers, Landscapes, Figures, &c. (London: T. Gardiner, W. Miller and I. and A. Arch, 1808).
——— An Essay on Light and Shade, on Colours, and on Composition in General (London, printed for the author, by T. Davison, and sold by T. Gardiner, 1805).

Gilpin, William, Hints to Form the Taste & Regulate ye Judgment in Sketching Landscape, ca. 1790. Manuscript, Yale Center for British Art, Paul Mellon Collection, ND1340 G5, 1790.
———Three Essays: On Picturesque Beauty, on Picturesque Travel and on Sketching Landscape. To Which is Added a Poem, on Landscape Painting (London: Printed for R. Blamire, in the Strand, 1792).

Goethe, Johann Wolfgang von, Beyträge zur Optik (Weimar: Im Verlage des Industrie Comptoirs, 1791/1972).
———Theory of Colours; translated with notes by Charles Lock Eastlake (London: J. Murray, 1840).
———Zur Farbenlehre [3 vols] (Tübingen: J. G. Cotta'sche Buchhandlung, 1810–1812).

Griffits, Thomas E., The Technique of Colour Printing by Lithography: A Concise Manual of Drawn Lithography

(London: Faber & Faber Ltd, 1948).

Harris, Moses, An Exposition of English Insects: Including the Several Classes of Neuroptera, & Hymenoptera, & Diptera, or Bees, Flies, & Libellula (London: printed for the author, sold by Mr. White, bookseller, in Fleet-Street, and Mr. Robson, in New Bond Street, 1776 [1782]).
———The Natural System of Colours, Wherein is Displayed the Regular and Beautiful Order and Arrangement, Arising from the Three Premitives [sic], Red, Blue, and Yellow (London: Laidler, c. 1769–1776).
———The Natural System of Colours, Wherein is Displayed the Regular and Beautiful Order and Arrangement, Arising from the Three Primitives, Red, Blue, and Yellow. New edition with additions by Thomas Martyn (London: Harrison and Leigh, 1811).

Hay, David Ramsay, The Laws of Harmonious Colouring, Adapted to Interior Decorations, Manufactures, and Other Useful Purposes, 5th edition (London; W. S. Orr and Co, 1844).
———A Nomenclature of Colours, Hues, Tints, and Shades, Applicable to the Arts and Natural Sciences; to Manufactures, and other Purposes of General Utility (William Blackwood and Sons, 1845).

Hayter, Charles, A New Practical Treatise on the Three Primitive Colours (London: J. Innes, 1826).

Hogarth, William, The Analysis of Beauty, Written with a View of Fixing the Fluctuating Ideas of Taste (London: printed by J. Reeves for the Author, 1753).

Hope, Thomas, Household Furniture and Interior Decoration, Executed from Designs (London: Longman, Hurst, Rees, & Orme, 1807).

Howard, Frank, Colour as a Means of Art:

*Being an Adaptation of the Experience of Professors to the Practice of Amateurs* (London: Joseph Thomas, 1838).
———*The Sketcher's Manual; or, The Whole Art of Picture Making Reduced to the Simplest Pinciples* (London: Darton and Clark, 1837).

Ibbetson, Julius, *An Accidence, or Gamut, of Painting in Oil and Water Colours* (London: for the author by Darton and Harvey, 1803).

Itten, Johannes, *The Art of Color: The Subjective Experience and Objective Rationale of Color*; translated by Ernst van Haagen, 2nd edition (New York: Van Nostrand Reinhold, 1962).
———*Kunst der Farbe: Subjektives Erleben und objektives Erkennen als Wege zur Kunst* (Ravensburg: Otto Maier, 1961).

Jacobs, Michel, *The Art of Colour* (London: William Heinemann, 1925; first published in 1923, New York: Garden City).

Jones, Owen, *The Grammar of Ornament* (London: Day & Son, 1856).

Kandinsky, Wassily, *Über das Geistige in der Kunst, insbesondere in der Malerei*, 2nd edition (München: R. Piper, 1912).

Klee, Paul, *Pädagogisches Skizzenbuch* (München: Albert Langen, 1925).
———*Beiträge zur bildnerischen Formlehre*, edited by Jürgen Glaesemer (Basel/Stuttgart: Paul Klee-Stiftung, 1979).

Lacouture, Charles, *Répertoire chromatique: solution raisonnée et pratique des problèmes les plus usuels dans l'étude et l'emploi des couleurs* (Paris: Gauthier-Villars, 1890).

Lambert, Johann Heinrich, *Beschreibung einer mit dem Calauschen Wachse ausgemalten Farbenpyramide, wo die Mischung jeder Farben aus Weiß und drei Grundfarben angeordnet* (Berlin: Haude und Spener, 1772).

Le Blon, Jacob Christoph, *Coloritto, or, The Harmony of Colouring in Painting / L'Harmonie du coloris dans la peinture* [...] (London: [publisher not identified], 1725).

[Le Blon, Jacob Christoph] Gautier de Montdorge, Antoine, *L'art d'imprimer les tableaux : traité d'après les écrits, les opérations & les instructions verbales de J. C. Le Blon.* (Paris: Ches P.G. Le Mercier [etc.], 1756).

Leonardo da Vinci, *A Treatise on Painting* (London: Senex and Taylor, 1721).

Mérimée, Jean-François-Léonor, *The Art of Painting in Oil and in Fresco: Being a History of the Various Processes and Materials Employed from its Discovery, by Hubert and John Van Eyck, to the Present Time/Translated from the Original French Treatise of J.F.L. Mérimée, with original observations on the rise and progress of British art, the French and English chromatic scales, and theories of colouring, by W.B. Sarsfield Taylor* (London: Whittaker, 1839).
———*De la peinture à l'huile, ou Des procédés matériels employés dans ce genre de peinture, depuis Hubert et Jean Van-Eyck jusqu'à nos jours* (Paris: Mme Huzard, 1830).

Merrifield, Mary Philadelphia, 'The Harmony of Colors as Exemplified in the Exhibition', in: *The Art Journal Illustrated Catalogue: The Industry of All Nations* (London: published for the proprietors by George Virtue, 1851).

Munsell, A. H., *Atlas of the Munsell Color System* (Malden, MA: printed by Wadsworth, Howland & Co., c. 1915).
———*A Color Notation. A measured color system, based on the three qualities Hue, Value and Chroma* (Boston: Geo. H. Ellis Co., 1905; 5th edition, New York: Munsell Color Company, 1919).
———*A Grammar of Color: Arrangements of Strathmore Papers in a Variety of Printed Color Combinations According to the Munsell Color System* (Mittineague, Mass.: The Strathmore Paper Company, 1921).

Newton, Sir Isaac, *Opticks: or, A Treatise of the Reflexions, Refractions, Inflexions and Colours of Light* (London: Sam. Smith & Benj. Walford, 1704).

Oram, William, *Precepts and Observations on the Art of Colouring in Landscape Painting* (London: printed for White and Cochranne by Richard Taylor, 1810).

Ostwald, Wilhelm, *Die Farbenfibel* (Leipzig: Unesma, 1917).
———*Die Harmonie der Farben* (Leipzig: Verlag Unesma, 1918).
———*Letters to a Painter on the Theory and Practice of Painting*; translated by H. W. Morse. (Boston/New York/Chicago/London: Ginn & Company. 1907).
———*Malerbriefe. Beiträge Zur Theorie und Praxis der Malerei* (Leipzig: Verlag von S. Hirzel, 1904).

Parsons, Thomas, *A Tint Book of Historical Colours*, 4th edition (London: Thomas Parsons & Sons, 1934; 1950).

Piot, René, *Les palettes de Delacroix* (Paris: 1930).

Repton, Humphry, *Fragments on the Theory and Practice of Landscape Gardening* (London: printed by T. Bensley and Son, Bolt Court, Fleet Street; for J. Taylor, at the Architectural Library, High Holborn, 1816).
———*Observations on the Theory and*

*Practice of Landscape Gardening* (London: printed by T. Bensley and Son, Bolt Court, Fleet Street; for J. Taylor, at the Architectural Library, High Holborn, 1803).

Rood, Ogden Nicholas, *Colour: A Text-Book of Modern Chromatics with Applications to Art and Industry*, 3rd edition (London: Kegan Paul, Trench, Trubner, [1st ed. as below]; 1890).
———*Modern Chromatics, with Applications to Art and Industry* (New York: D. Appleton and Company, 1879).

Runge, Philipp Otto, *Die Farben-Kugel, oder Konstruktion des Verhältnisses aller Mischungen der Farben zu einander, und ihrer vollständigen Affinität, mit angehängtem Versuch einer Ableitung der Harmonie in den Zusammenstellungen der Farben* (Hamburg: Friedrich Perthes, 1810).

Schiffermüller, Ignaz, *Versuch eines Farbensystems* (Vienna: Agustin Bernardi, 1772).

Schopenhauer, Arthur, *Über das Sehn und die Farbe* (Leipzig: Johann Friedrich Hartnoch, 1816).
———*Über das Sehn und die Farbe*, revised and extended edition (Leipzig: Johann Friedrich Hartnoch, 1854).

Scott Taylor, J., *The Simple Explanation of the Ostwald Colour System* (London: Winsor & Newton, 1935).

Senefelder, Alois, *A Complete Course of Lithography* (London: Ackermann, 1819).

Sol, J. C. M., *La palette théorique: ou, Classification des couleurs* (Vannes, N. de Lamarzelle, 1849).

Sowerby, James, *A New Elucidation of Colours, Original, Prismatic and Material; Showing their Concordance in Three Primitives, Yellow, Red, and Blue; and the Means of Producing Measuring and Mixing Them: with Some Observations on the Accuracy of Sir Isaac Newton* (London: Richard Taylor & Co. 1809).

Syme, Patrick (editor), *Werner's Nomenclature of Colours, With Additions, Arranged so as to Render it Highly Useful to the Arts and Sciences, Particularly Zoology, Botany, Chemistry, Mineralogy, and Morbid Anatomy. Annexed to Which Are Examples Selected From Well-known Objects in the Animal, Vegetable, and Mineral Kingdoms* (Edinburgh: William Blackwood, and London: John Murray and Robert Baldwin, 1814; London: T. Cadell, 1821).

Turner, Joseph Mallord William, 'Color', from *Royal Academy Lectures by Joseph Mallord William Turner, R.A., as Professor of Perspective and Geometry, a Post to Which he Was Elected 10 Dec. 1807 and Which He Resigned 10 Feb. 1838*. Manuscript, British Library Add MS 46151 A-BB: 1806–1902; transcribed and printed in J. Gage, *Colour in Turner: Poetry and Truth* (London: Studio Vista, 1969), pp. 196–197.

Wittgenstein, Ludwig, *Bemerkungen über die Farben / Remarks on Colour*; edited by G. E. M. Anscombe, translated by Linda L. McAlister and Margaret Schattle (Oxford: Basic Blackwell, 1977).

Vanderpoel, Emily Noyes, *Color Problems: A Practical Manual for the Lay Student of Color* (New York, London, Bombay: Longmans, Green & Co., 1902).

Vanherman, T. H., *Every Man his Own House-painter and Colourman, the Whole Forming a Complete System for the Amelioration of the Noxious Quality of Common Paint; a Number of Invaluable Inventions, Discoveries and Improvements, and a Variety of Other Particulars that Relate to the House-painting in General* (London: I. F. Setchel; Simpkin and Marshall; and J. Booth, 1829).

Varley, John, *J. Varley's List of Colours* (London: J. Varley, 1818).
———*Varley's Specimens of Permanent Colours* (London: J. Varley, 1850).

Villalobos-Domínguez, Cándido and Julio Villalobos, *Atlas de los Colores/Colour Atlas*; translated by Aubrey Malyn Homer (Buenos Aires: El Ateneo Editorial, 1947).

Voltaire, *Elémens de la philosophie de Neuton/mis à la portée de tout le monde, par Mr. de Voltaire* (Amsterdam: Chez Jacques Desbordes, 1738).

Waller, Richard, 'A Catalogue of Simple and Mixt Colours, with a Specimen of each Colour prefixt to its proper Name', in *Philosophical Transactions of the Royal Society of London* Vol. 16, 1686.

Warren, Henry, *Hints Upon Tints, with Strokes Upon Copper and Canvass* (London: printed for J.F. Setchel, 1833).

Werner, Abraham Gottlob, *Von den äusserlichen Kennzeichen der Fossilien* (Leipzig: Crusius, 1774).

Wilkinson, Sir John Gardner, *On Colour and the necessity for a General Diffusion of Taste among all Classes* (London: John Murray, 1858).

Wilson, Robert Arthur, *The Colour Circle, Based Upon Nature (The Rainbow) and Hand-Coloured* (UK, privately published, no date, *c.* 1920s).

Wilson, Robert Francis, *Colour and Light at Work* (London: Seven Oaks Press, 1953).
———*The Wilson Colour Chart*, (London: British Colour Council, *c.* 1938).

# 색인

# 포토 크레딧

*Photography by Clive Boursnell.*

*Additional picture credits:*

# 감사의 글

저를 응원해 주고 조언을 아끼지 않았던 다음의 분들께 감사의 말을 전합니다.

서식스 대학교, 로열 파빌리온, 브라이턴 뮤지엄, 예술 및 인류 연구 위원회Arts and Humanities Research Counci, 애팅엄 재단Attingham Trust, 예일 영국 예술 센터, 영국 왕립 예술 대학교의 색채 도서관, 빅토리아 앨버트 박물관의 국립 예술 도서관, 대영 도서관British Library, 이스트 서식스의 킵 아카이브Keep Archives 의 동료들, 그리고 나의 친구들인 트레이시 앤더슨, 마크 아론슨, 케빈 베이컨, 데이비드 배첼러, 패트릭 바티, 데이비드 비버스, 앤드류 베넷, 메스케렘 베르하네, 클레어 베스트, 캐럴 빅감, 에바 보디넷, 클라리세 브르주아, 클라이브 보어스넬, 자넷 브러, 프랭키 벌머, 메간 클라크, 니콜라 콜비, 패트릭 코너, 피오나 커리지, 스티브 크레필드, 닐 커닝엄, 제시카 데이비드, 스투아트 듀랜트, 올라푸르 엘리아손, 케이트 엘름스, 제니 가슈케, 사라 기빙스, 고든 그랜트, 퍼거스 헤어, 모리스 하워드, 칼 제닝스, 콜린 존스, 로즈 존스, 레나테 클라우크닐, 시몬 레인, 자라 라르콤, 릭 레이섬, 로빈 리, 캐롤 루이스, 플로라 로스케페이지, 제니 룬드, 크리스 맥더못, 에르빈 폴 마크, 데이비드 J 마컴, 로버트 매시, 탬신 마스토리스, 스트라트 마스토리스, 조너선 메네제스, 요헨 멩게, 피터 메서, 쇼나 밀턴, 클라우스 닐스, 미셸 오멜리, 패트릭 마린, 로이 오스본, 제레미 페이지, 닐 파킨슨, 스티브 파베이, 짐 파이크, 매슈 플랫츠, 사라 포지, 제프 퀼리, 루퍼트 래드클리프잰, 헤이즐 레이너, 재클린 리츠, 린다 로스바흐, 재 제니퍼 로스맨, 레이첼 실버라이트, 아브라함 토마스, 린디 어셔, 제니퍼 비올, 이언 워렐, 마리안느 비엔, 찬드라 보헬베르.

**187**
전통적인 지구본 위에 아크릴 물감으로 칠한 종이를 덧댄 에바 보디넷의 컬러 지구본.

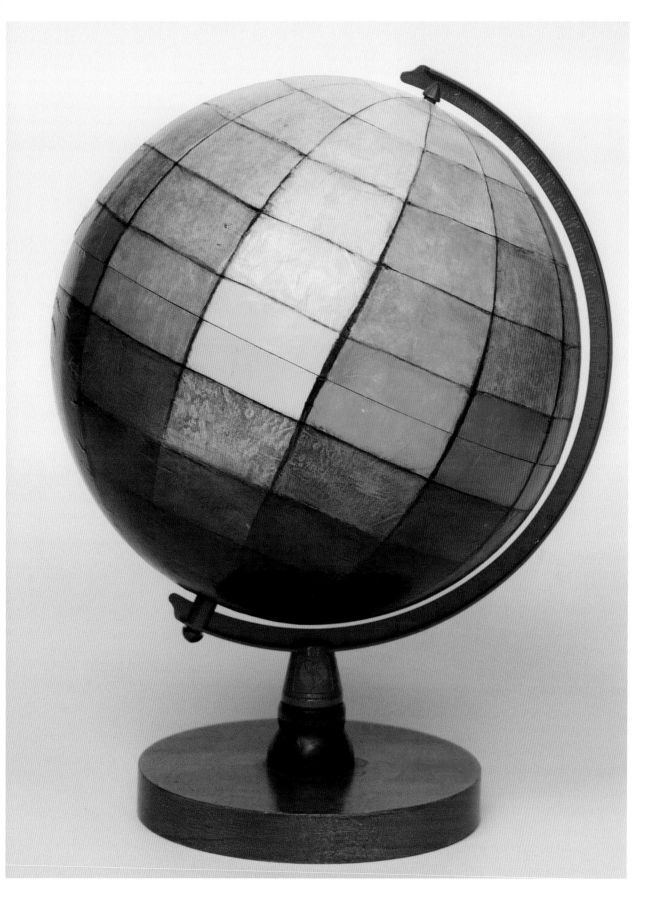

지은이

**알렉산드라 로스케** Alexandra Loske

특히 18세기 후반과 19세기 초기의 유럽
예술 및 건축에 관심이 많은 미술사가이자
큐레이터, 편집자. 미술사 및 색과
관련된 강의를 꾸준히 해 오고 있으며,
관련 책을 다수 출간했다. 2015년부터
로열 파빌리온Royal Pavilion과 브라이턴
뮤지엄Brighton Museum에서 큐레이터로
활동하고 있다. 저서로는『브라이턴과
로이스에서 꼭 가봐야 할 111가지 장소 *111
Places in Brighton and Lewes You Shouldn't
Miss*』(2018)가 있으며, 공저로는『색의
말*Languages of Colour*』(2012),『달의 예술과
과학, 문화*Moon: Art, Science, Culture*』(2018)가
있다.

옮긴이

**조원호**

홍익대학교 산업디자인과와 동 대학원
미학과를 졸업하고 영국 왕립예술대학
PEP과정(ID전공)을 수료했다.
홍익대학교와 국민대학교 대학원 등에서
디자인 이론 및 디자인 역사를 강의했다.
『디자인저널』편집부장, 디자인
미술관 학예연구사, 한국산업은행
서소문지점장을 역임했으며, 현재
인도네시아 반둥 세종학당에서 한국어를
가르치고 있다.
번역서로는『20세기 디자인 아이콘
83』(2008),『디자인 액티비즘』(2010),
『디자인 미학』(2016) 등이 있으며,
저서로는 우수과학도서로 선정된『미래를
위한 디자인』(2017)이 있다.

옮긴이

**조한혁**

서울대학교에서 시각디자인을 전공했고,
현재 LG전자 UX연구소에서 디자이너로
일하고 있다.